TATTOO BIBLE

TECTUM
PUBLISHERS

TATTO

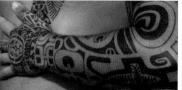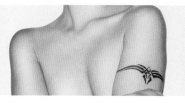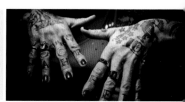

O BIBLE

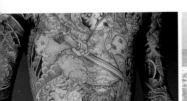
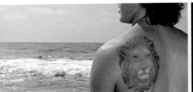

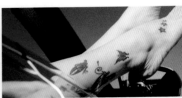

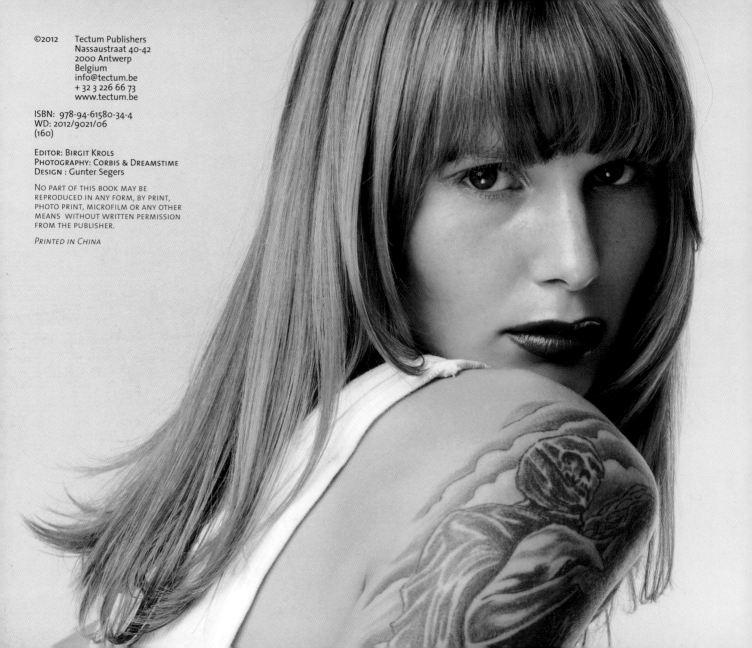

©2012 Tectum Publishers
Nassaustraat 40-42
2000 Antwerp
Belgium
info@tectum.be
+ 32 3 226 66 73
www.tectum.be

ISBN: 978-94-61580-34-4
WD: 2012/9021/06
(160)

Editor: Birgit Krols
Photography: Corbis & Dreamstime
Design : Gunter Segers

Printed in China

BEAUTY IS SKIN DEEP.
A TATTOO GOES ALL THE WAY TO THE BONE.
~VINCE HEMINGSON

PREFACE

Humankind has always tried to enhance their looks: just like jewelry, clothes, accessories, make-up and haircuts, tattoos have been present since time incarnate. The history of the tattoo began over 5,000 years ago and is as diverse as the people who wear them. Tattoos have been used for all kind of purposes ever since the dawn of time: as symbols of spirituality, devotion or religion; as status symbols, rewards for bravery or symbols of rank; as amulets or talismans; as a means of identification; and even as a symbol of punishment, slavery or imprisonment. The term tattoo is most probably derived from the Tahitian word tatau, which means to mark.

Today, tattooing is recognized as a socially acceptable and legitimate art form that attracts men and women of all walks of life. As always, each individual still has his or her own reasons for getting a tattoo; albeit for esthaetic reasons, as a fashion statement, to mark themselves as a member of a group, to honor loved ones, or to express an image of themselves to others.

This book contains more than 400 aesthetic images of tattoos and tattooed people from all layers of society and all parts of the world, throughout time. As such it can both be used for inspiration as well as entertainment.

PRÉFACE

De tous temps, l'homme a essayé d'enjoliver son apparence de toutes les manières possibles : à l'égal des bijoux, des vêtements, des accessoires, du maquillage et de la coupe de cheveux, on trouve des tatouages à toutes les époques. L'histoire du tatouage commence il y a environ 5.000 ans et cette pratique est aussi variée que les gens qui s'y adonnent. Déjà dans les temps les plus reculés, le tatouage était utilisé dans des buts très divers : comme symbole de spiritualité, de consécration et de religion; en tant que marque distinctive d'un statut, signe de récompense pour le courage, expression d'appartenance à un rang; en guise d'amulette et de talisman, en manière d'identification, et même comme preuve d'une punition, d'un esclavage ou d'une captivité. Le terme tatouage trouve sans doute son origine dans le mot tahitien tatau qui signifie "remarquer".

De nos jours, le tatouage s'est développé jusqu'à devenir une forme d'art corporel très usitée, acceptée par la société, et qui exerce un attrait considérable sur les hommes et les femmes, quels que soient leur condition ou leur statut. Il reste vrai que chacun a des raisons très personnelles de se faire tatouer, que ce soit par souci d'esthétique, pour montrer que l'on suit la mode, indiquer son appartenance à un groupe, rendre hommage à ceux que l'on chérit, rappeler un évènement ou faire partager par d'autres la vision que l'on a de soi-même.

La Tattoo Bible vous offre 400 photos d'art de tatouages et de personnes tatouées, originaires de toutes les couches de la société et de toutes les parties du monde, à travers le temps. Elle peut être source d'inspiration ou pur divertissement.

INLEIDING

De mens heeft altijd en op de meest uiteenlopende manieren geprobeerd om zijn uiterlijk te verfraaien: net als juwelen, kleren, accessoires, make-up en haarsnitten zijn tatoeages dan ook van alle tijden. De geschiedenis van de tattoo is ruim 5.000 jaar oud en al even divers als de mensen die er een dragen. Sinds het begin der tijden wordt ze gebruikt voor de meest uiteenlopende doeleinden: als symbool van spiritualiteit, toewijding en religie; als statussymbool; als beloning voor moed of uiting van rang; als amulet en talisman; bij wijze van identificatie; en zelfs als teken van straf, slavernij of gevangenschap. De term tatoeage komt waarschijnlijk van het Tahitiaanse woord tatau, dat 'merken' betekent.
Vandaag de dag is tatoeëren uitgegroeid tot een maatschappelijk aanvaarde en veelgebruikte vorm van lichaamskunst, die aantrekkingskracht uitoefent op mannen en vrouwen van alle rangen en standen. Nog altijd is het zo dat iedereen zijn eigen, zeer persoonlijke redenen heeft voor het laten plaatsen van een tatoeage, zij uit esthetisch oogpunt of als uiting van modebewustzijn, om lidmaatschap van een groep aan te tonen, geliefden te eren, een gebeurtenis te herdenken of een visie van zichzelf met anderen te delen.

De Tattoo Bible bevat ruim 400 esthetische foto's van tatoeages en getatoeëerde mensen uit alle lagen van de bevolking en alle delen van de wereld, doorheen de tijd. Het kan zowel dienen ter inspiratie of puur als amusement.

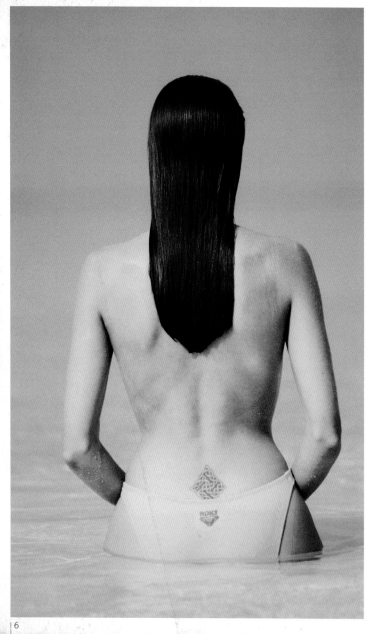
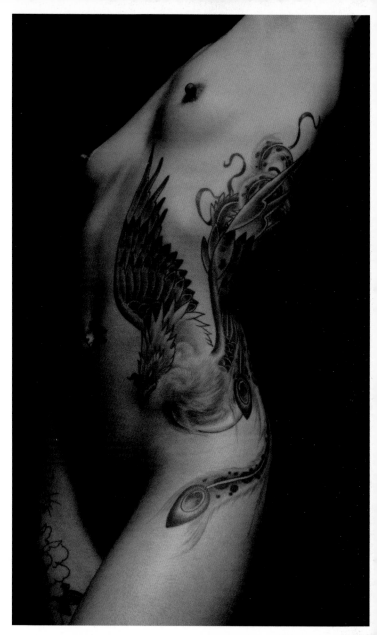

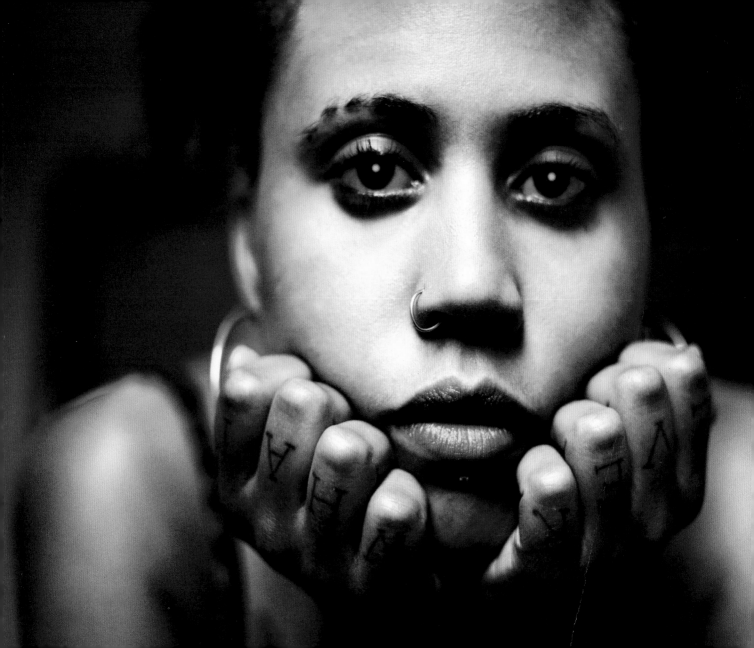

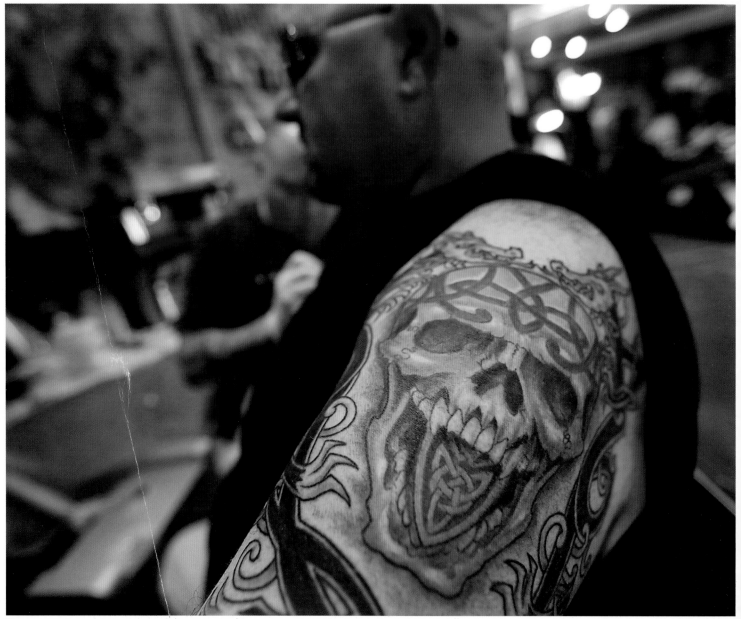

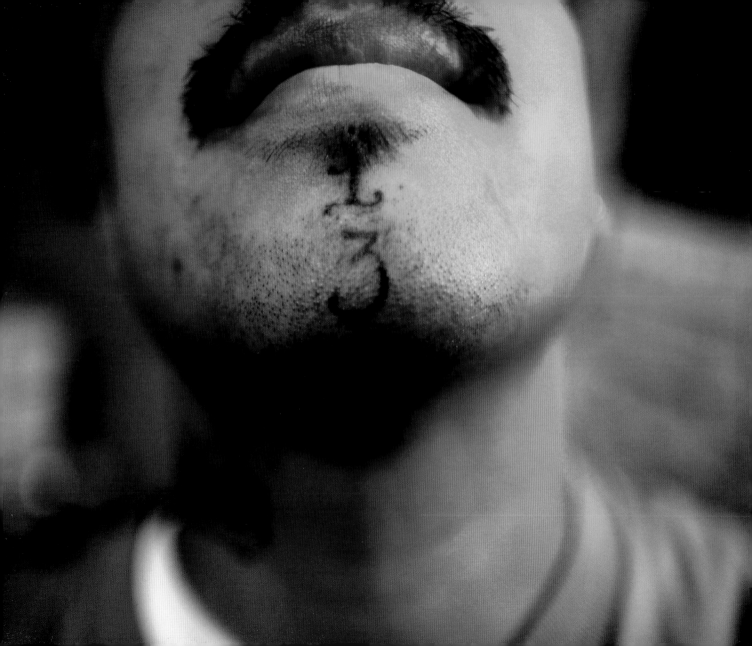

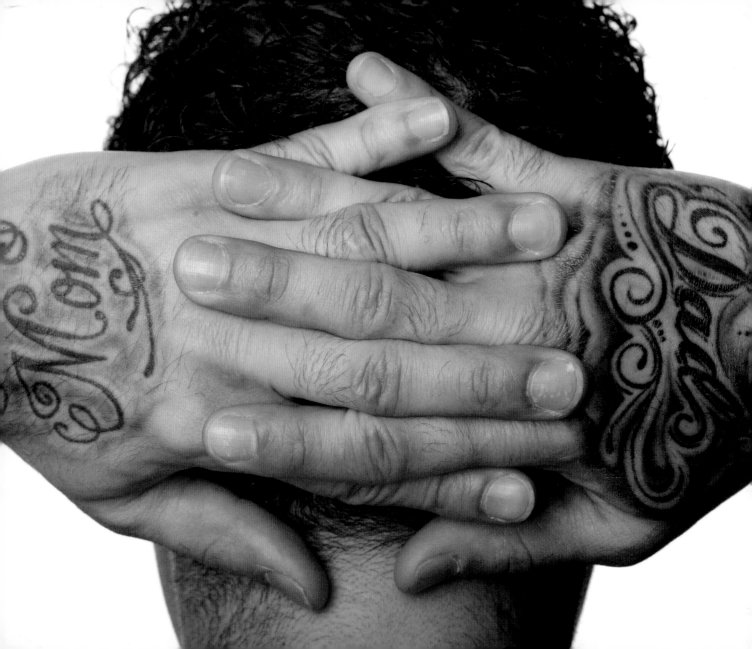

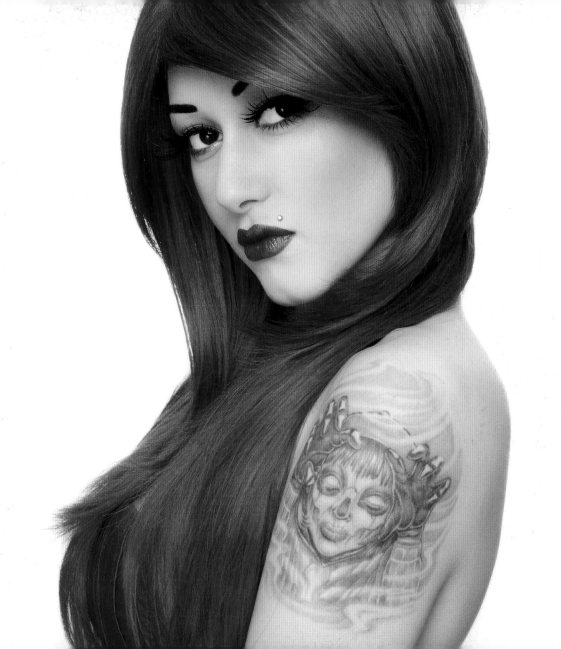

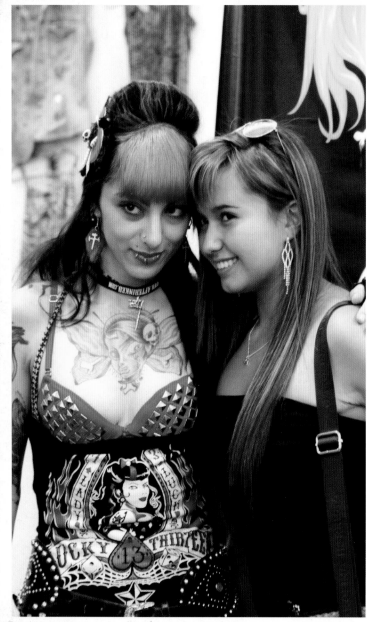
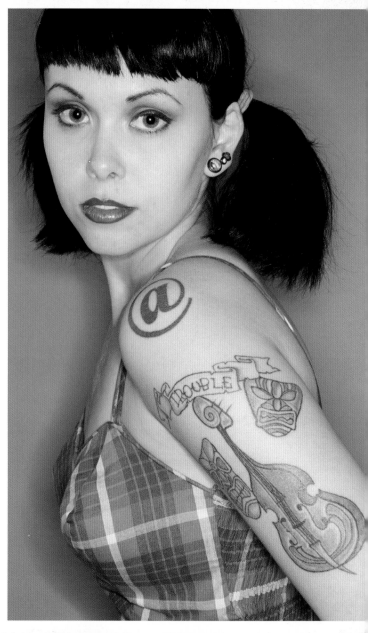

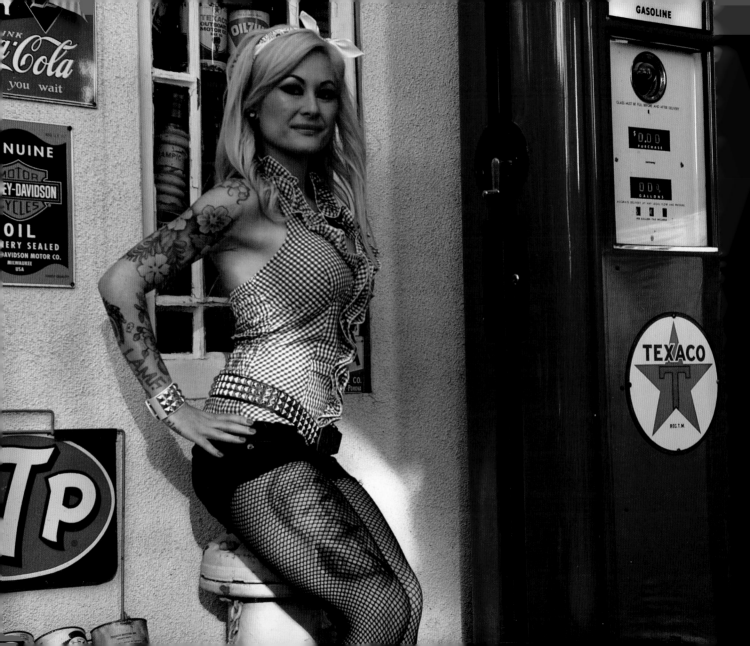

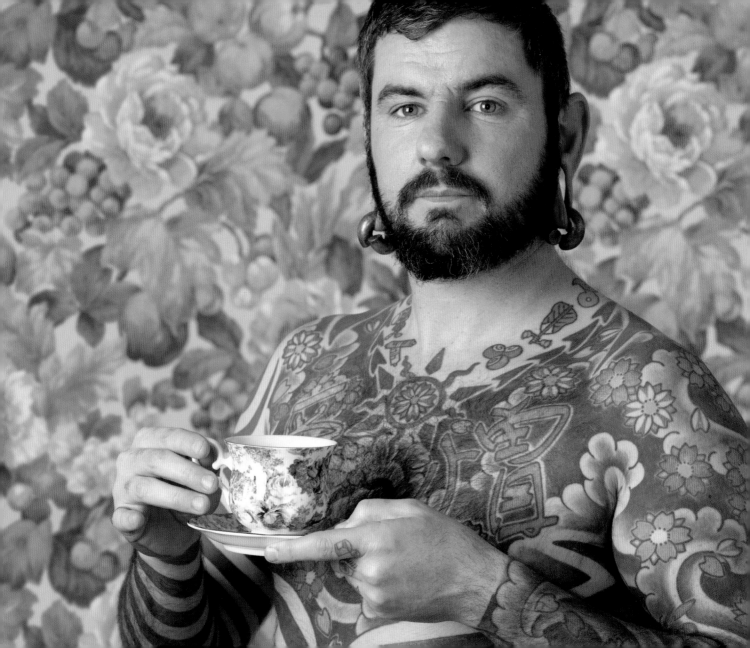

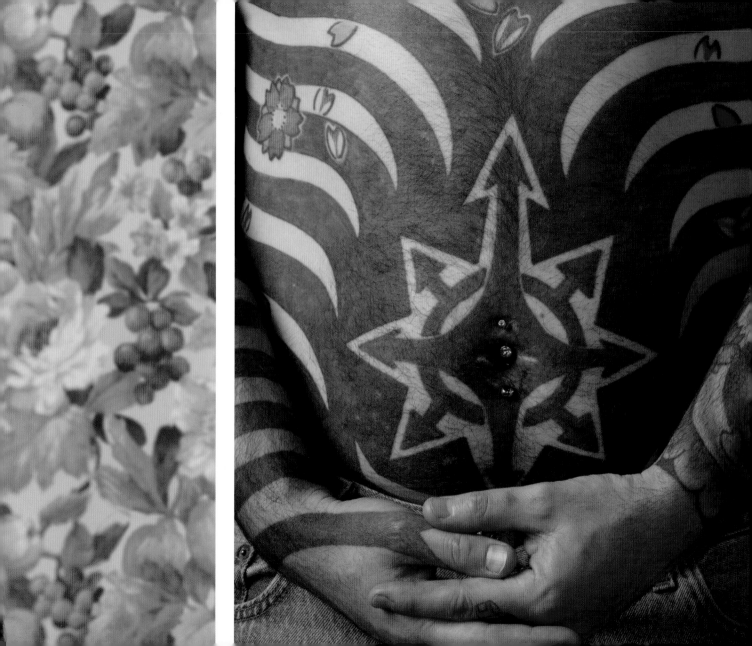

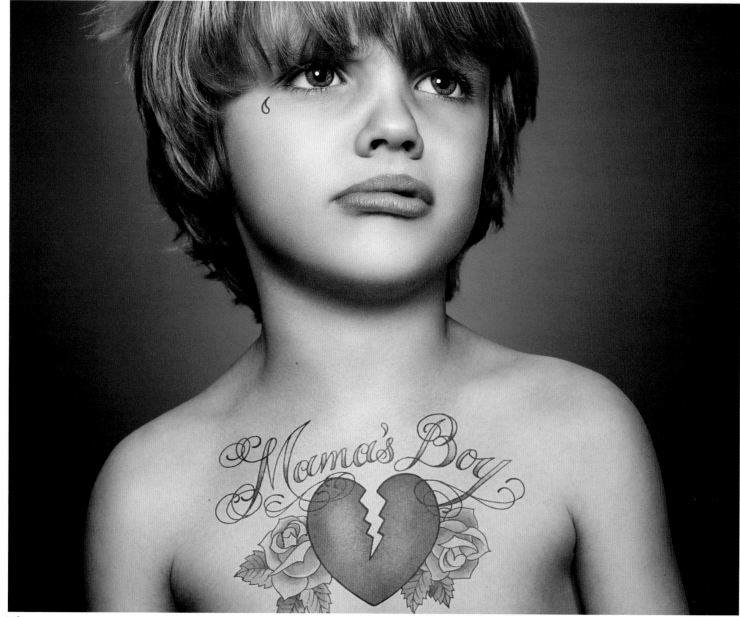

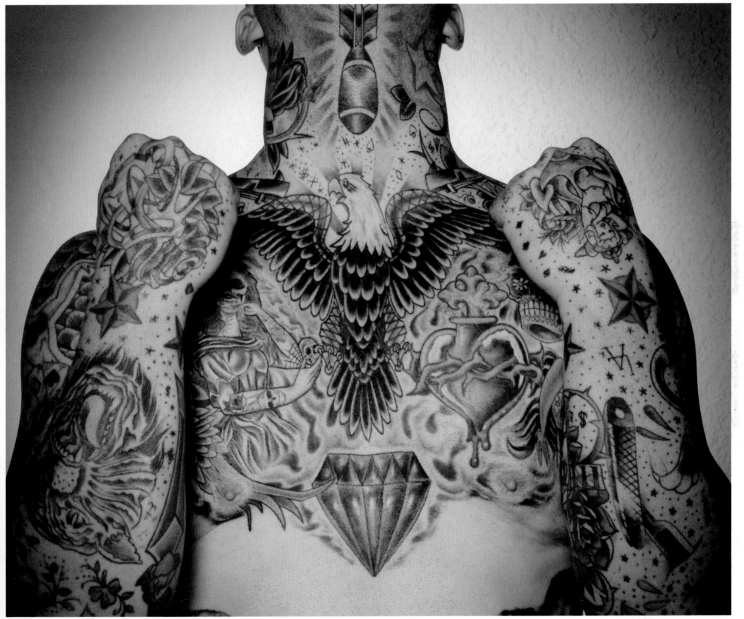

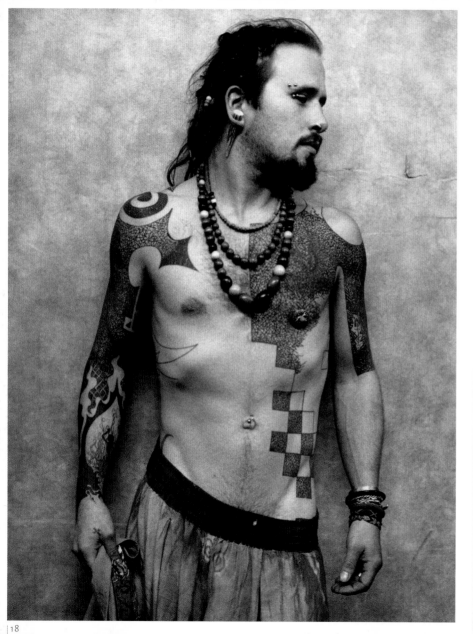

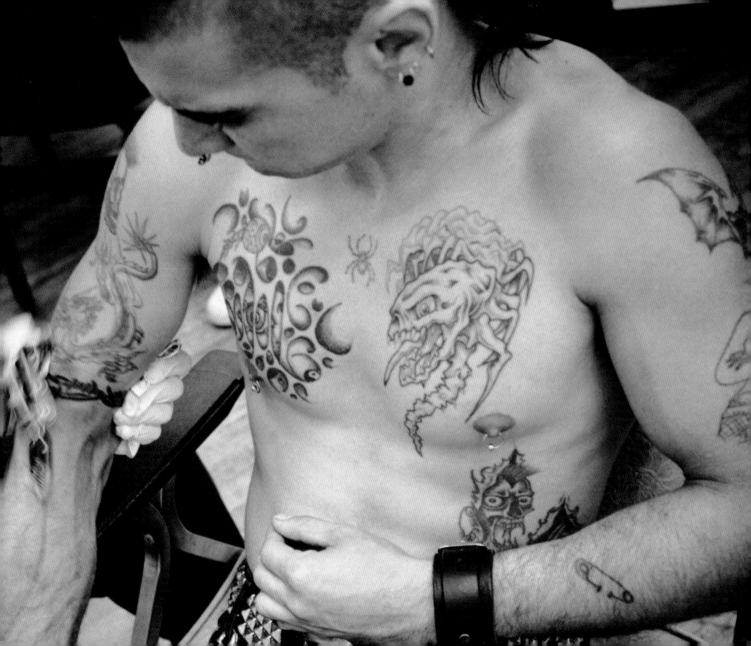

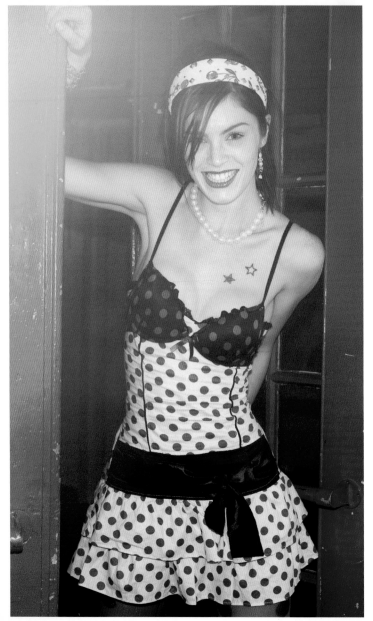
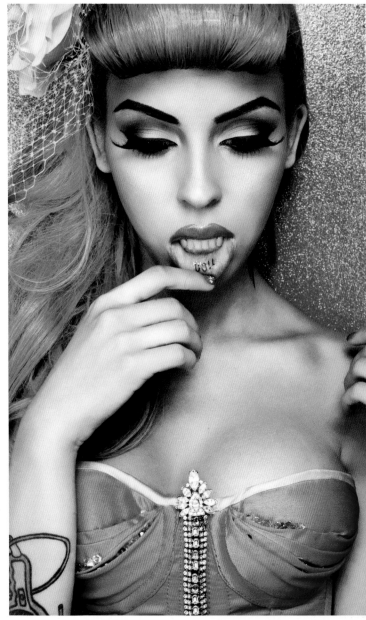

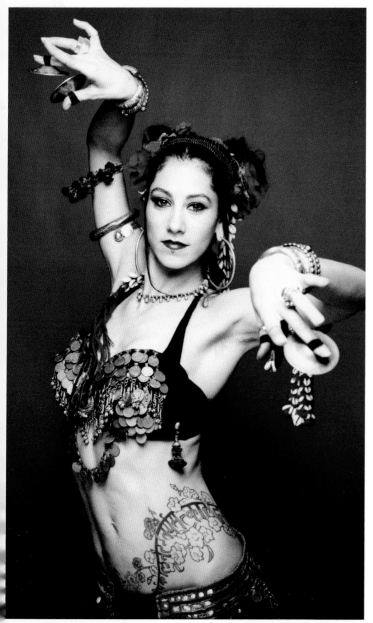
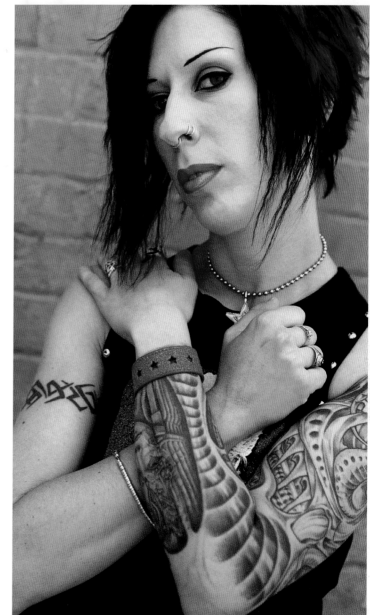

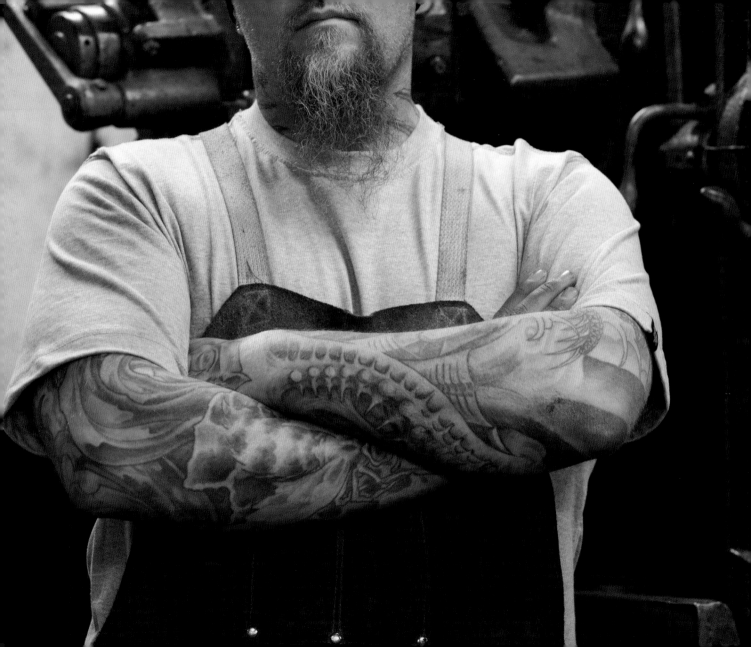

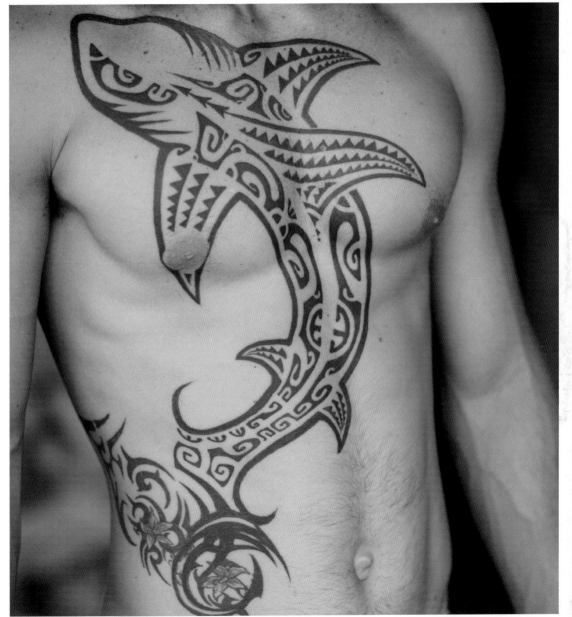

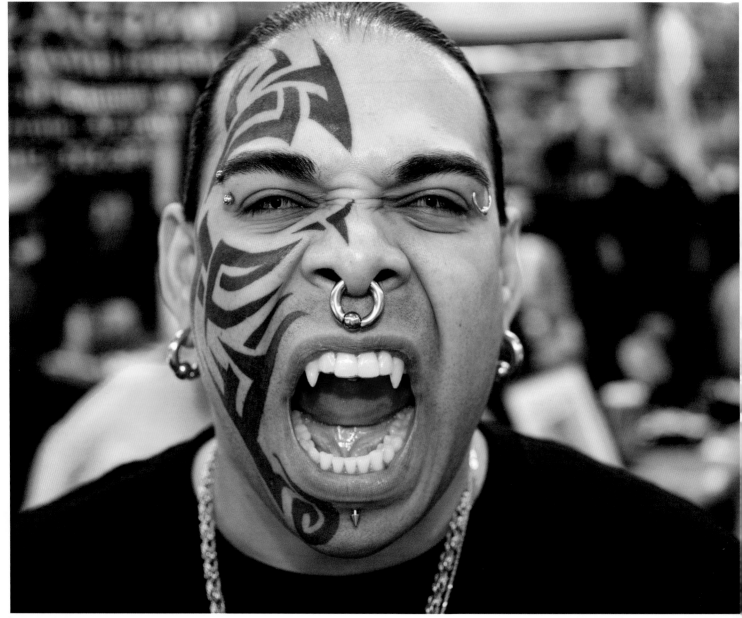

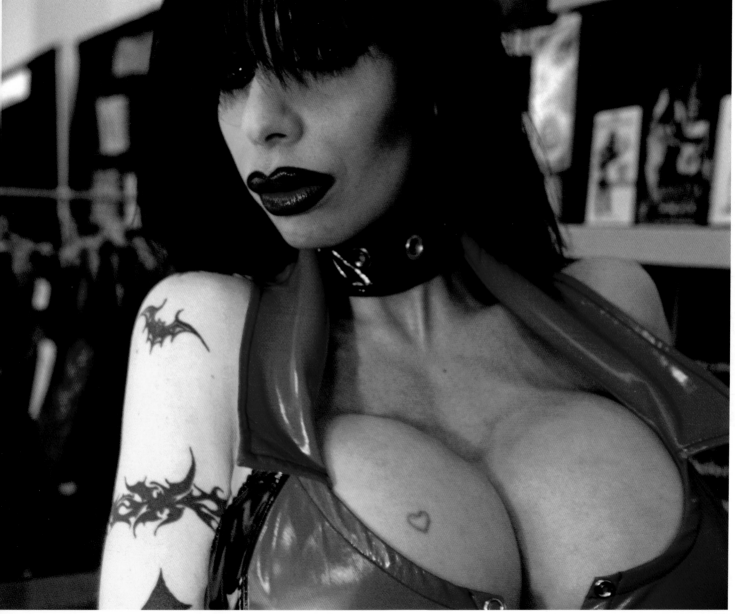

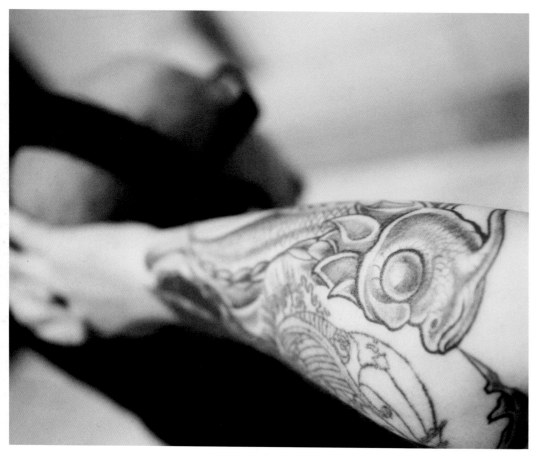

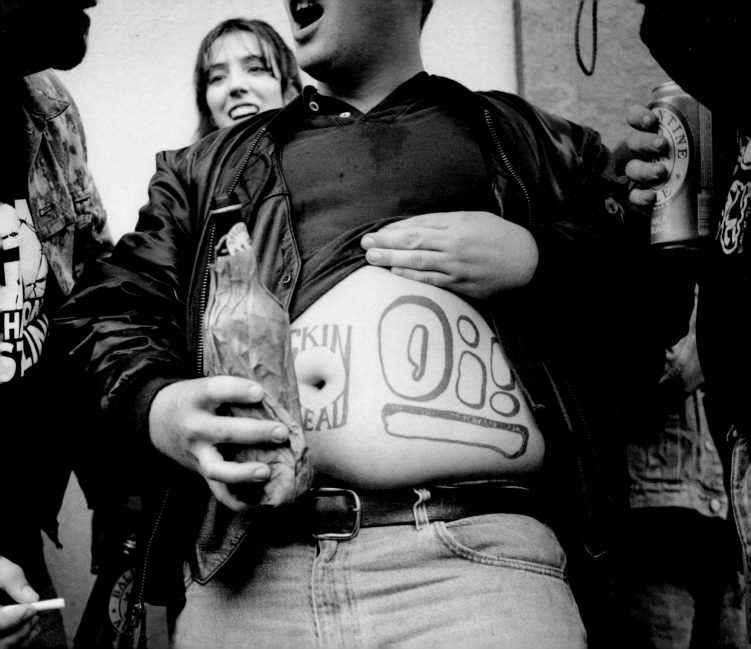

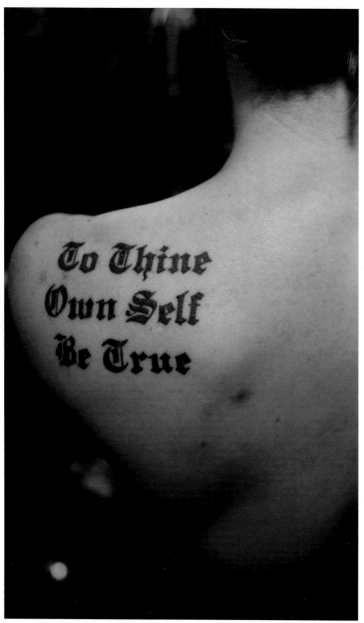
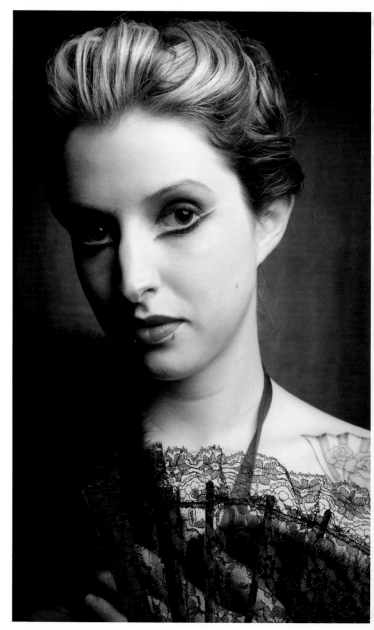

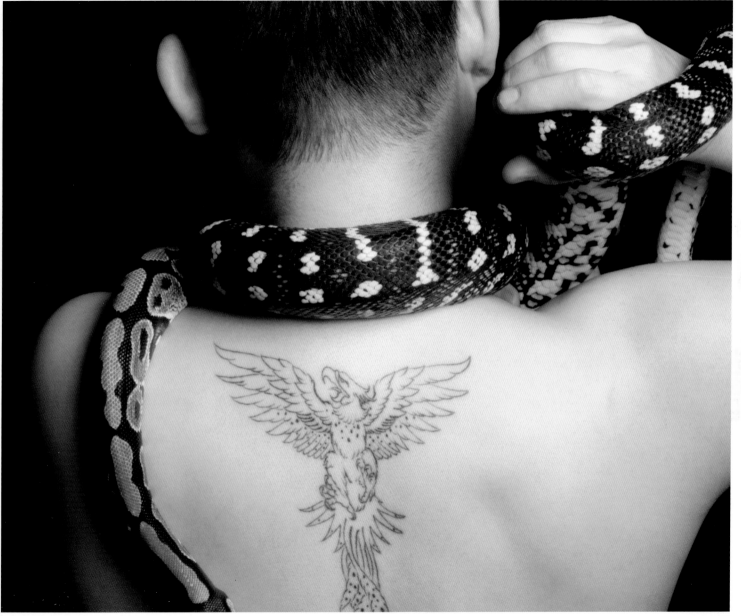

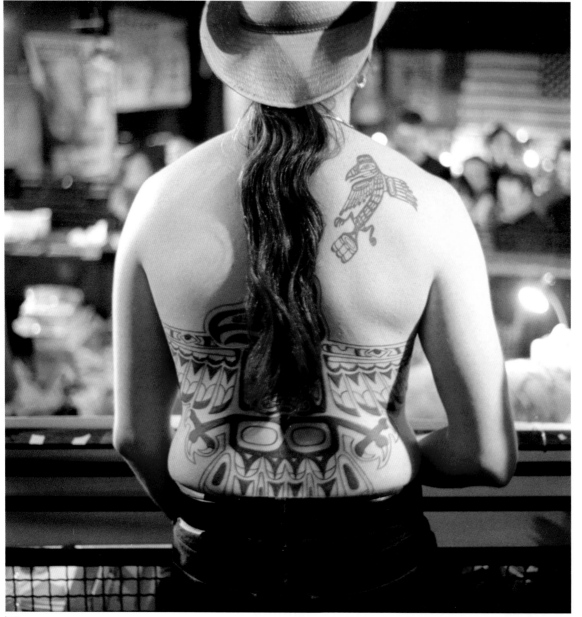

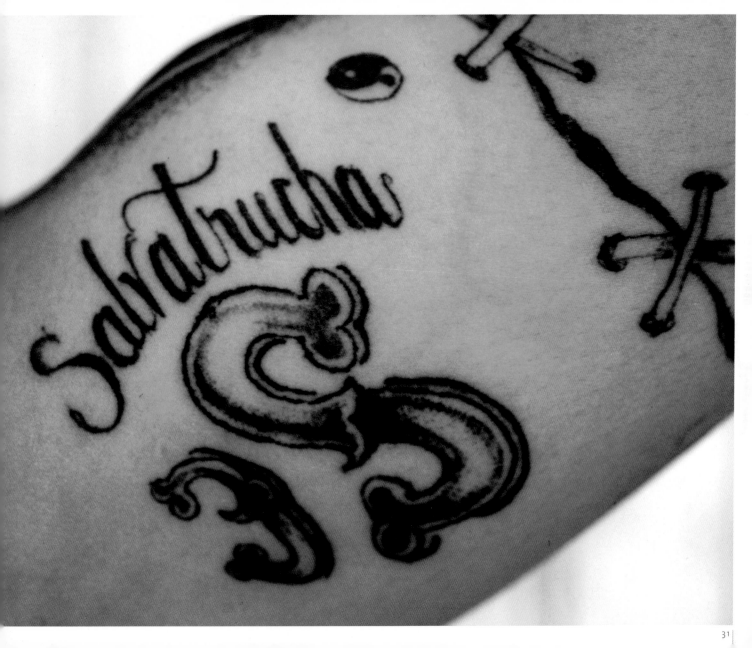

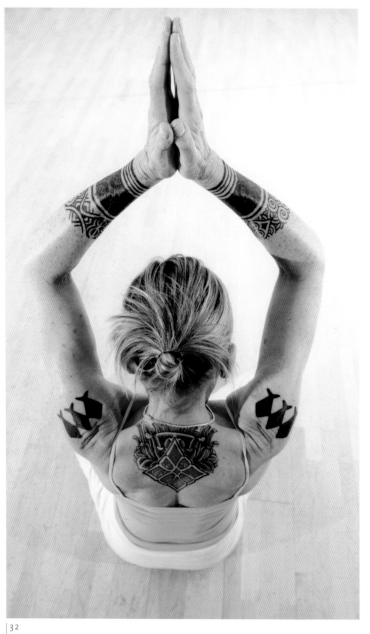
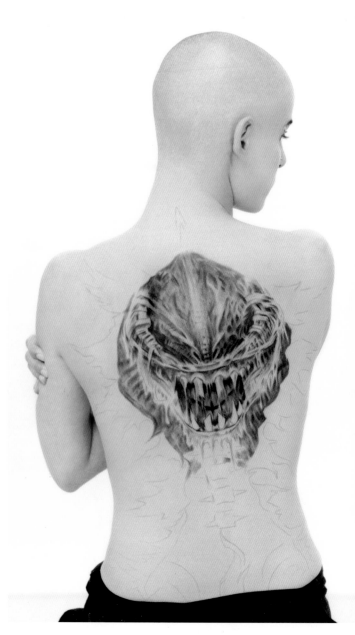

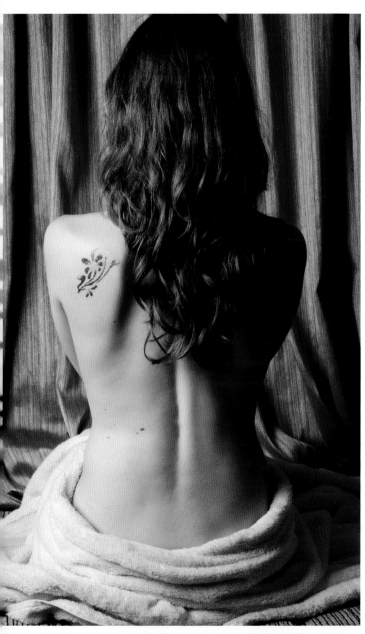
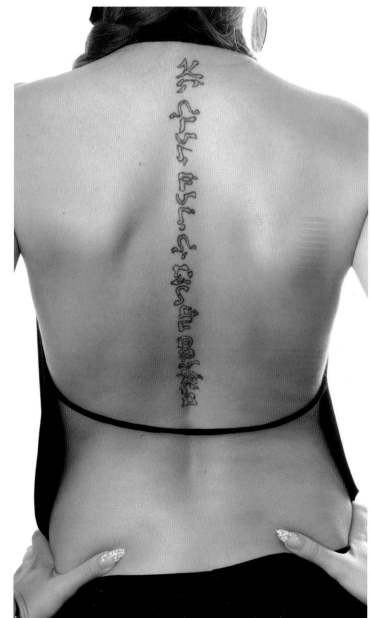

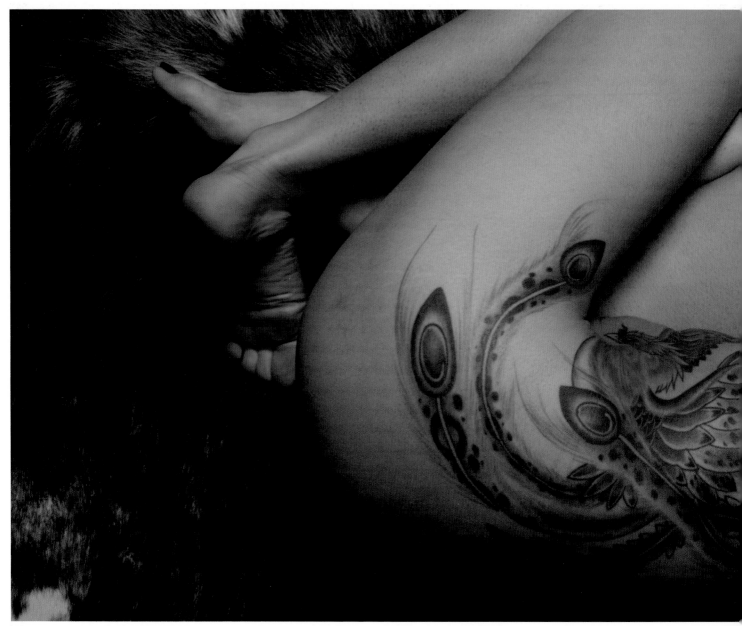

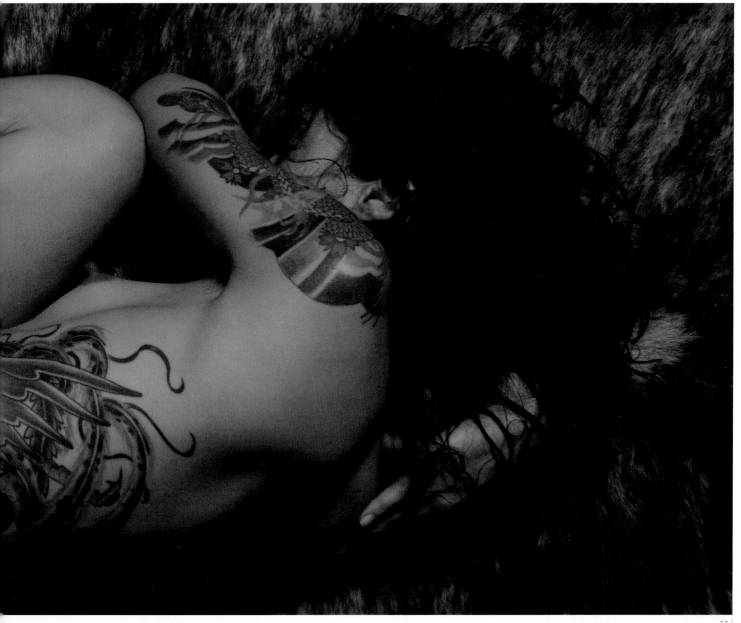

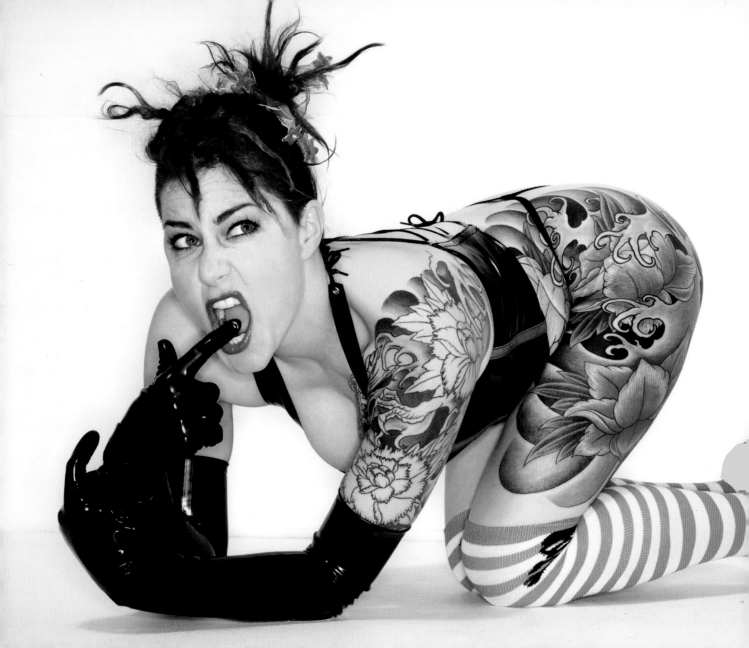

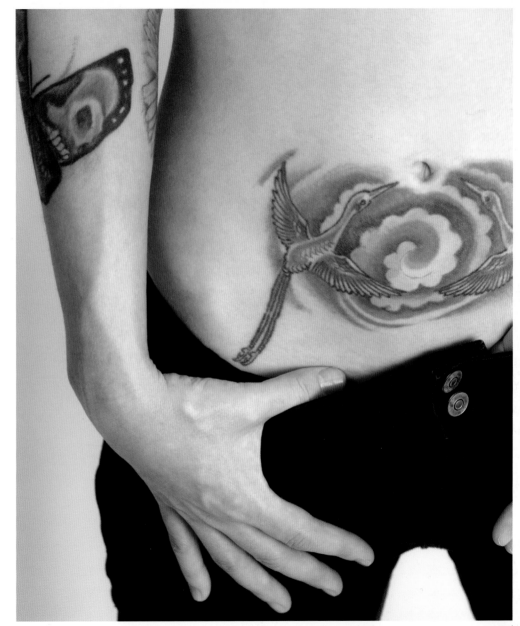

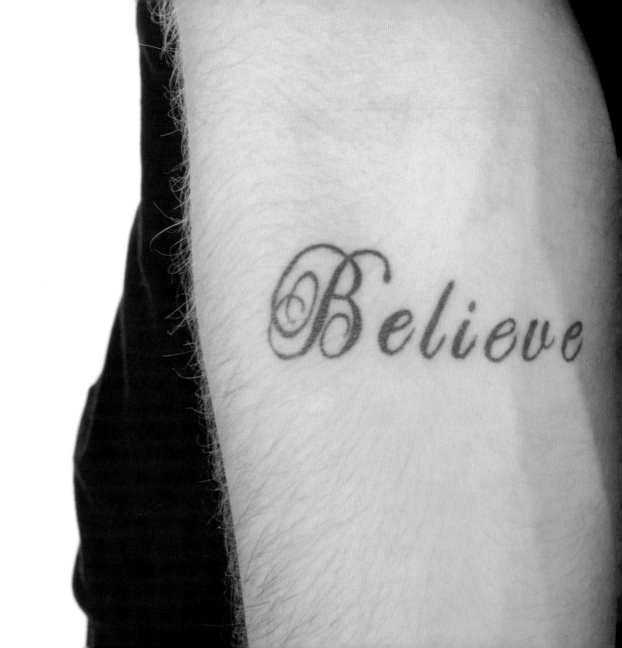

Achieve

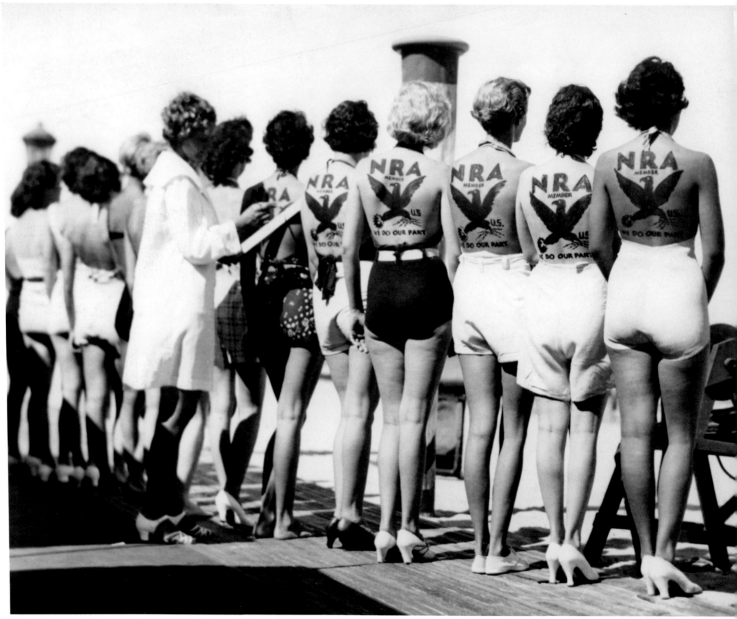

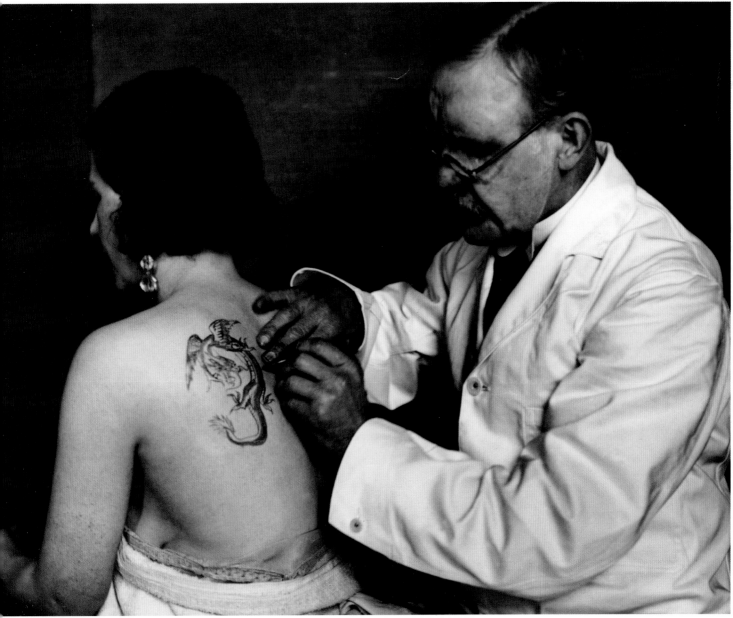

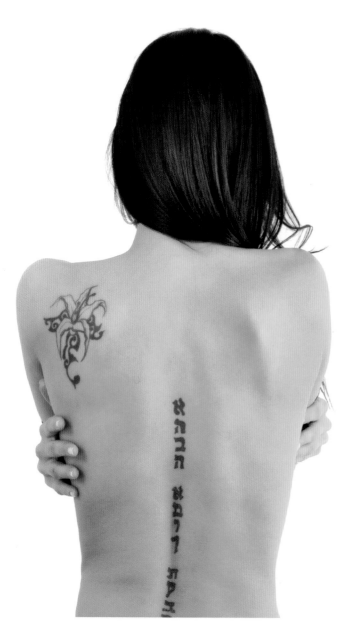
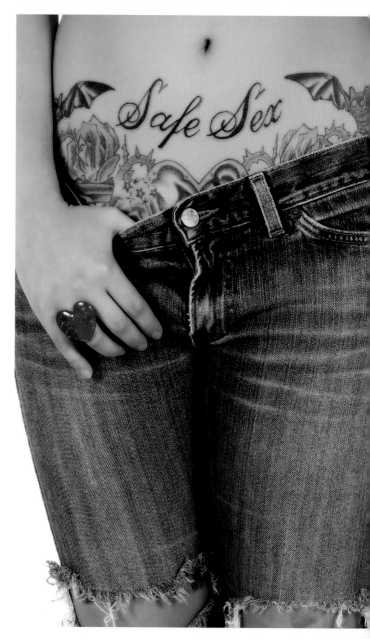

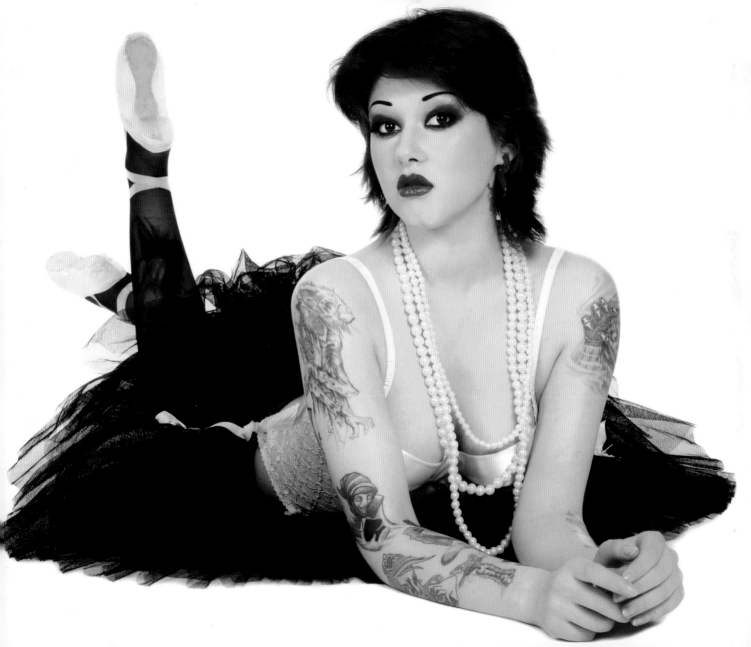

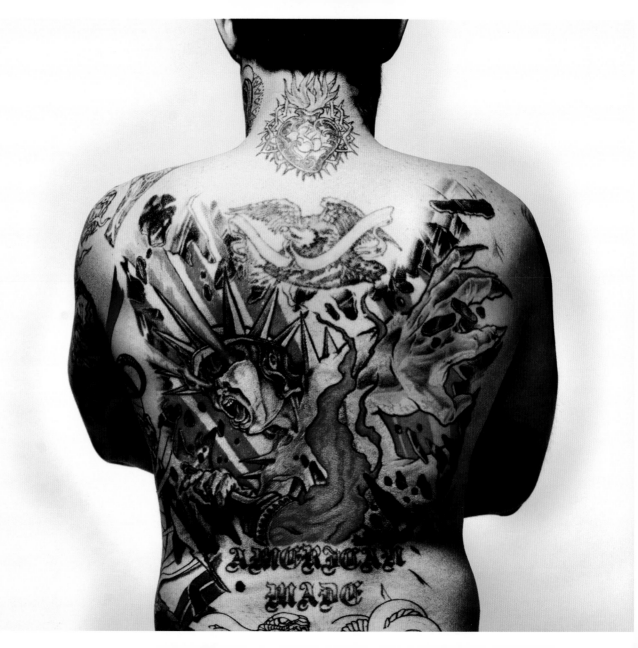

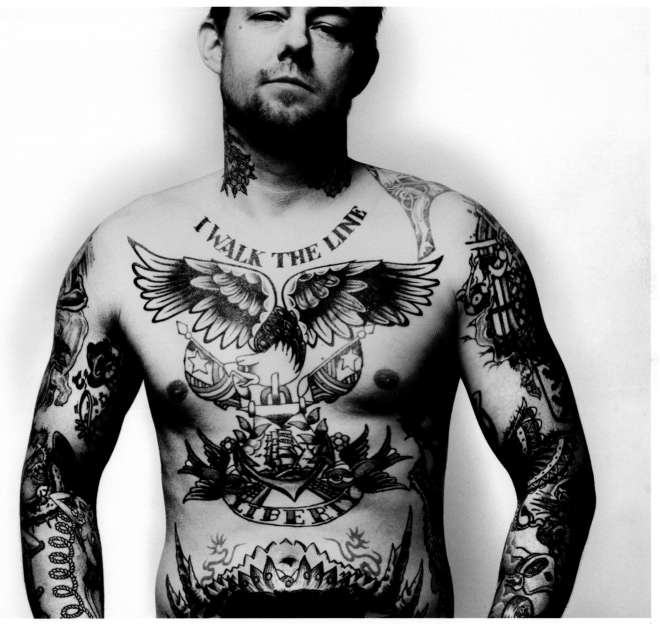

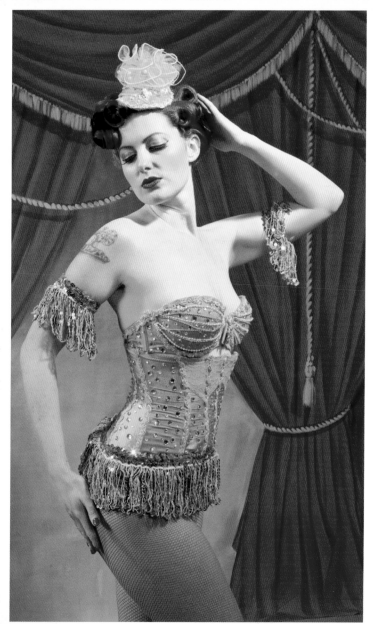
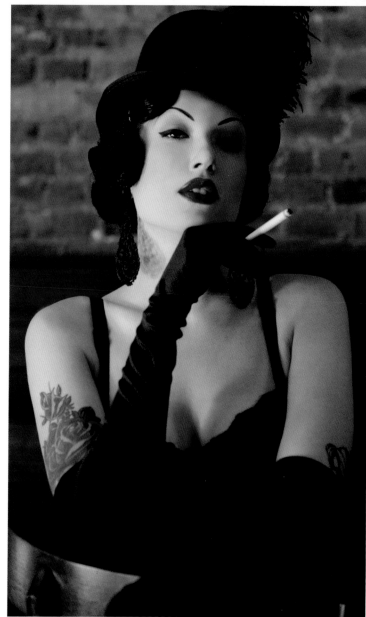

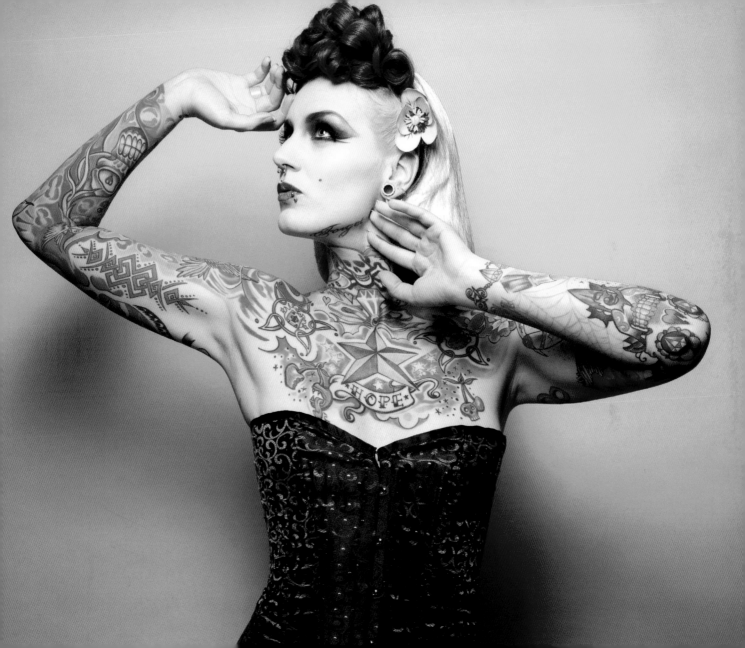

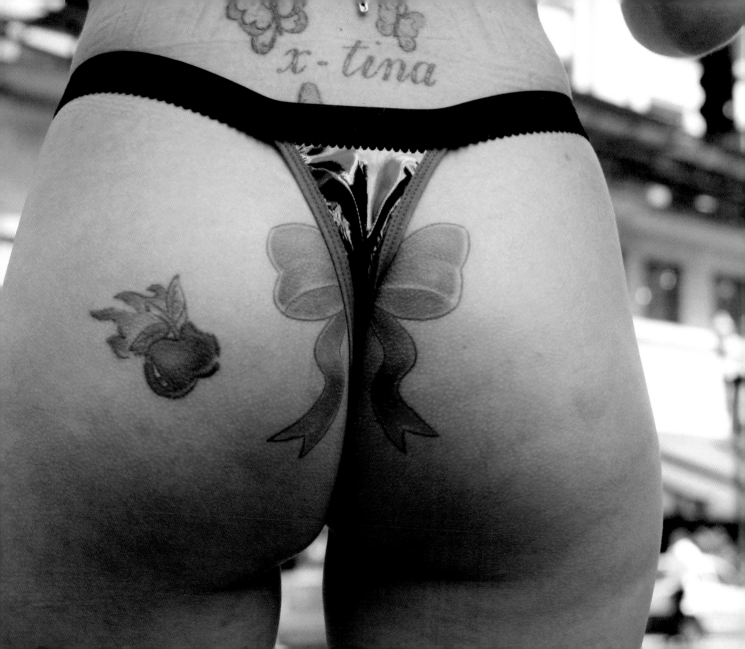

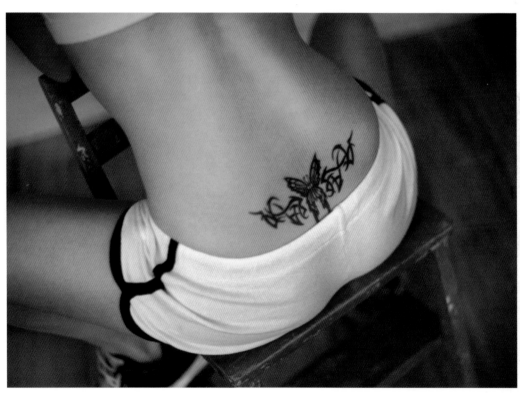

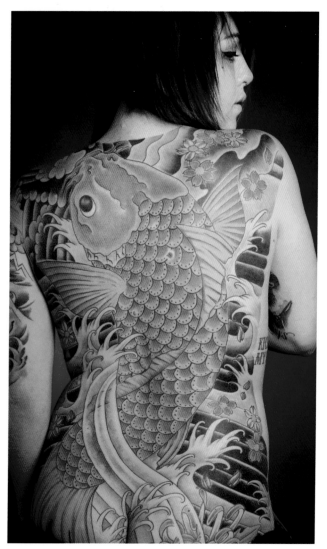

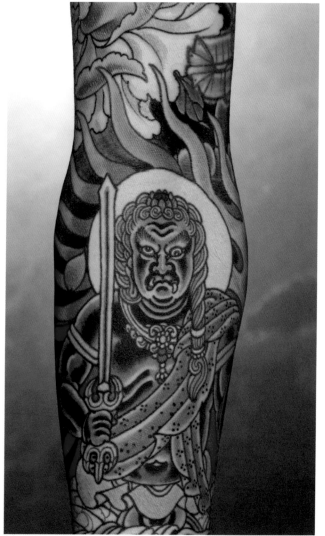

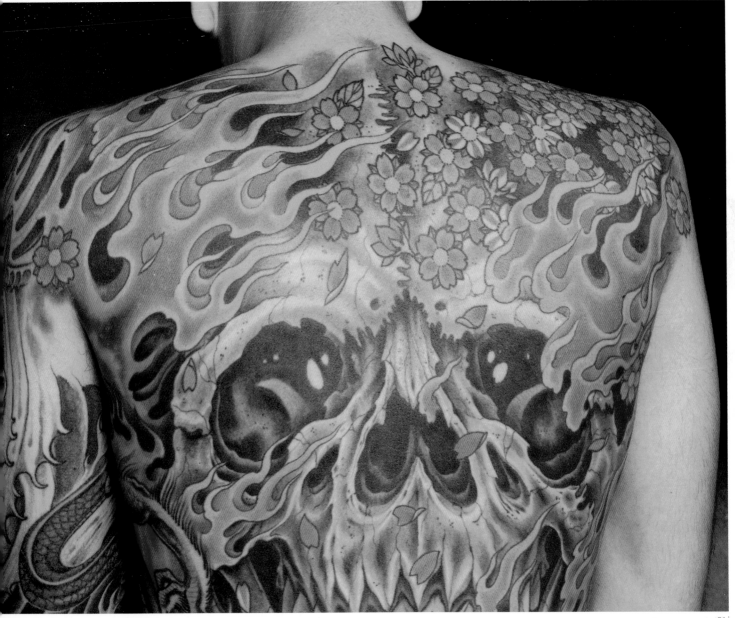

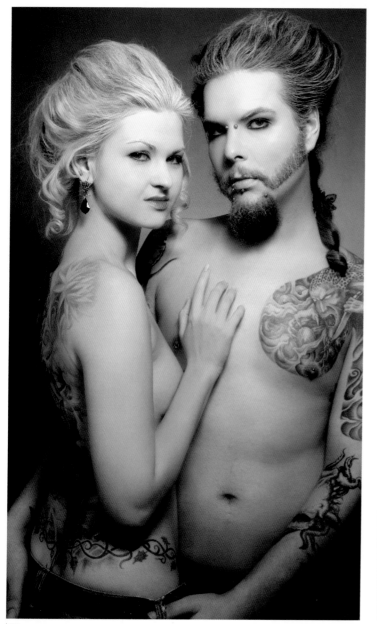
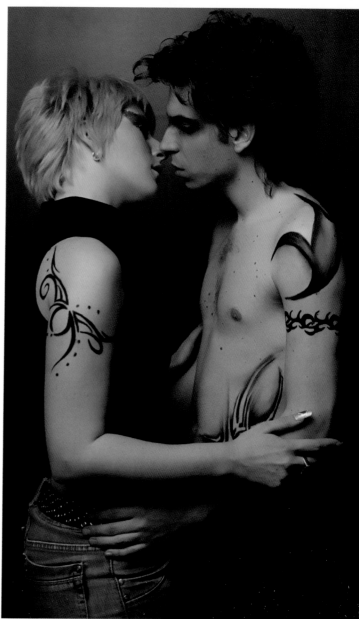

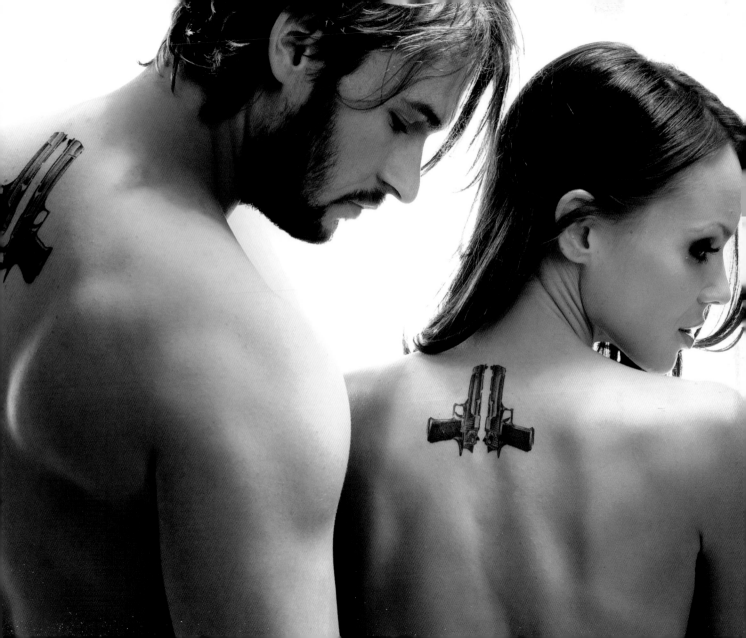

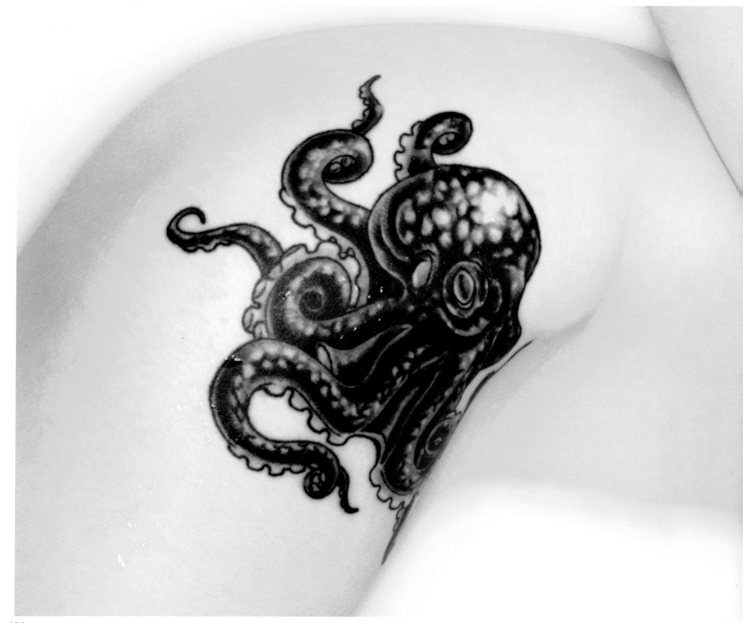

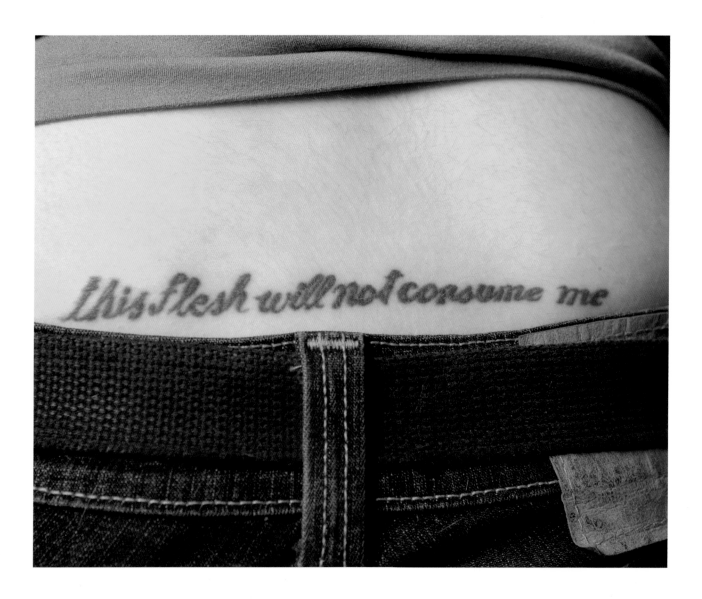

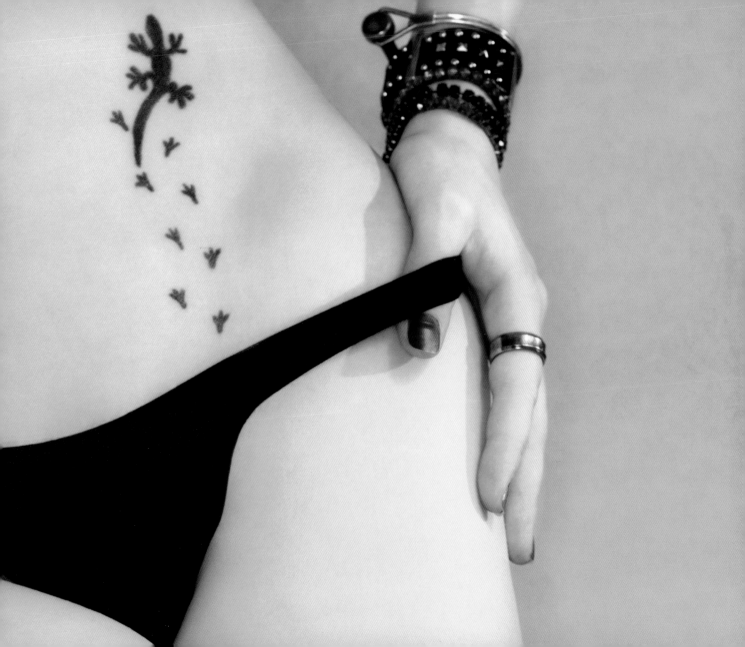

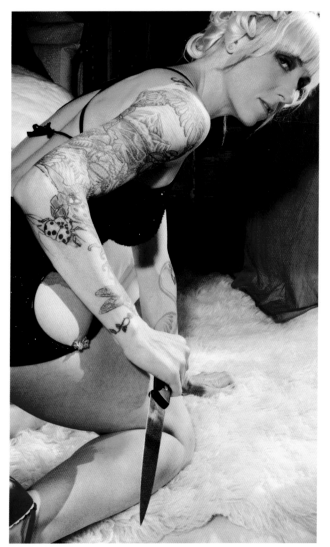
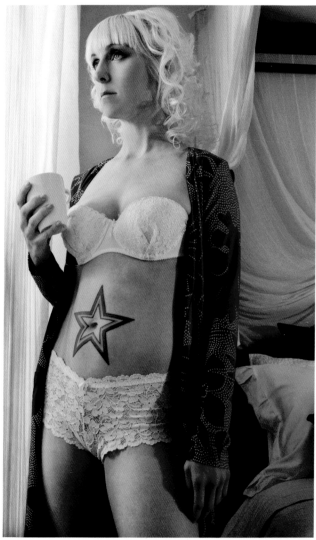

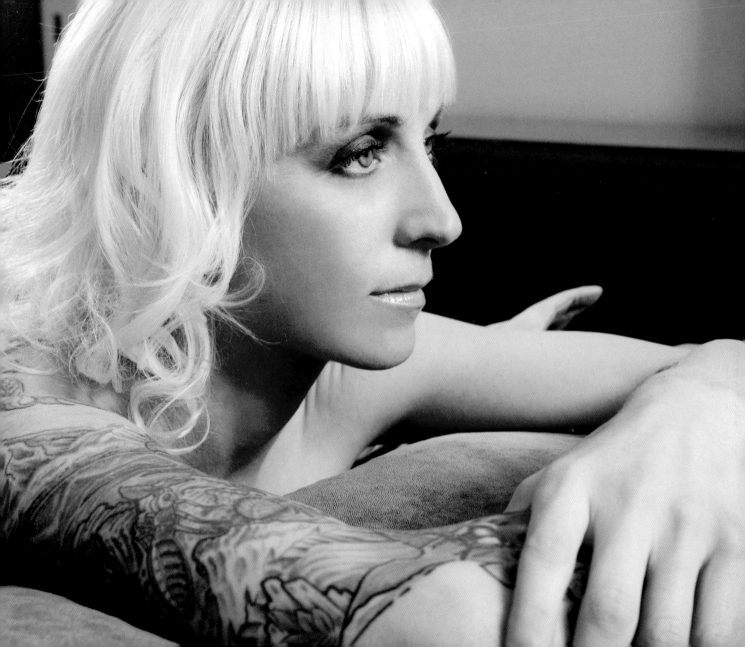

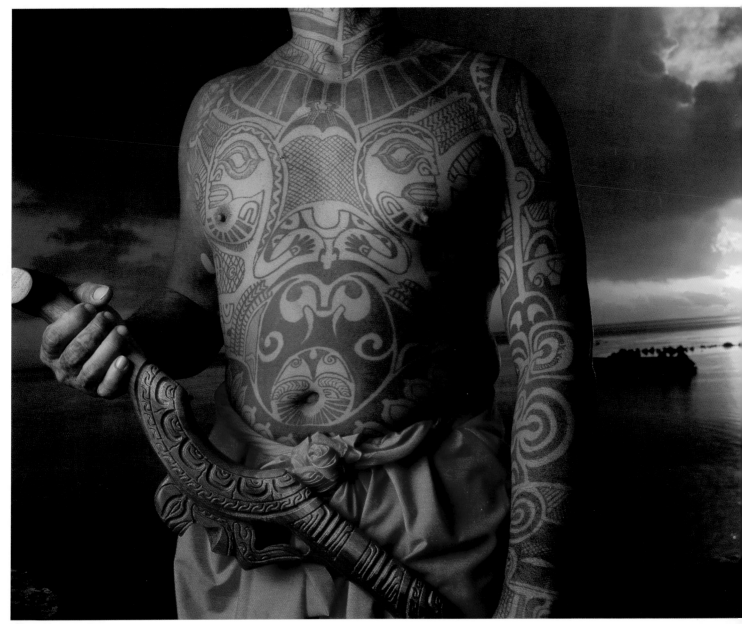

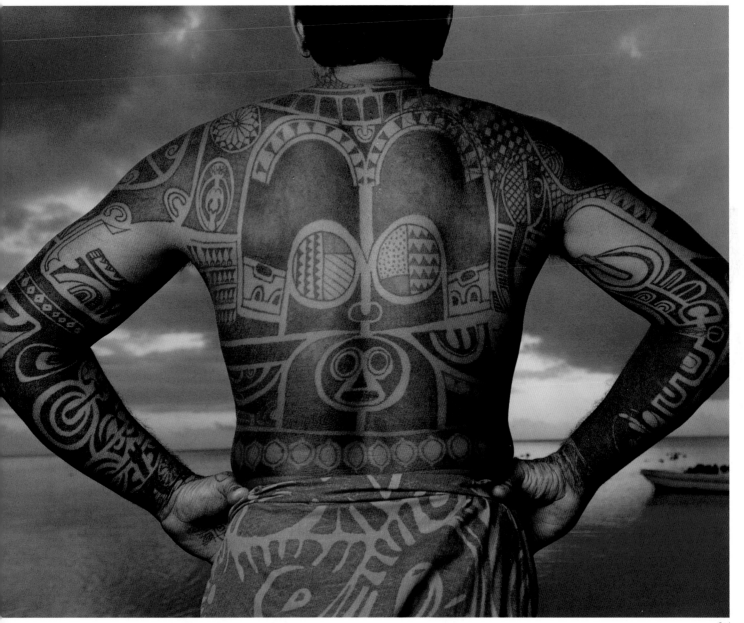

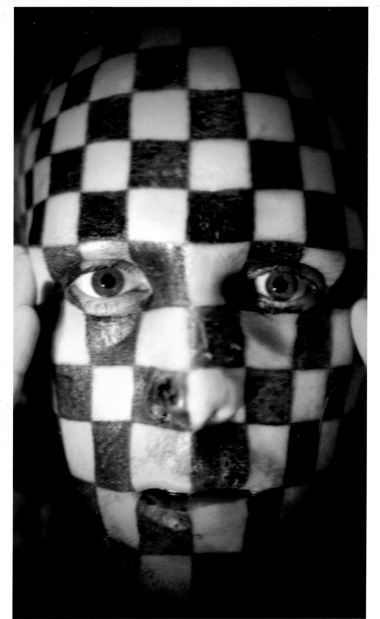
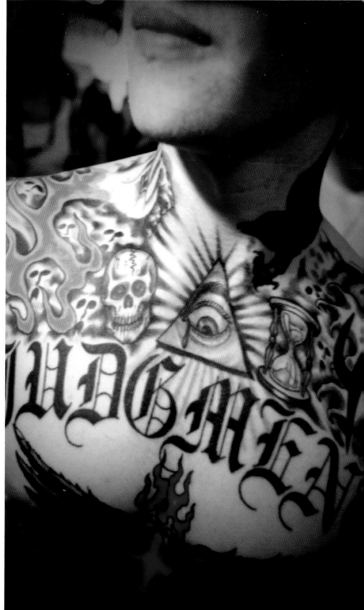

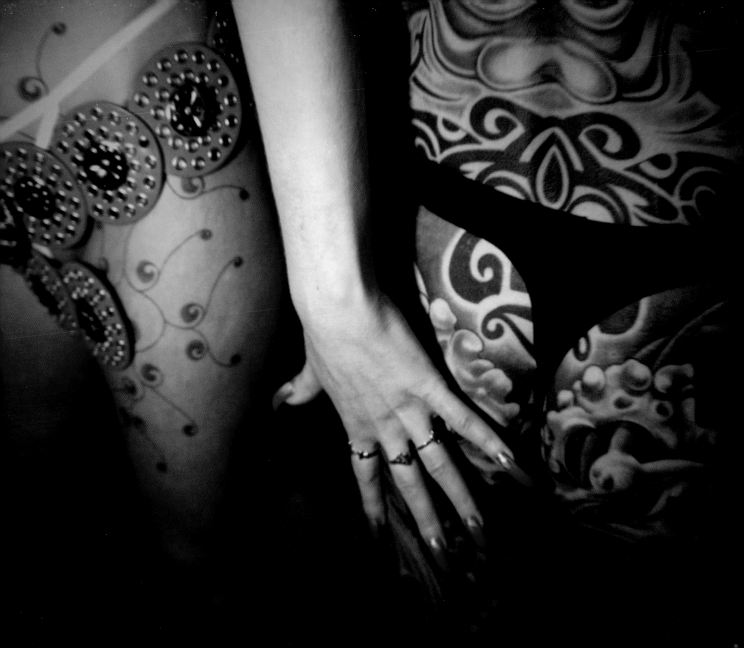

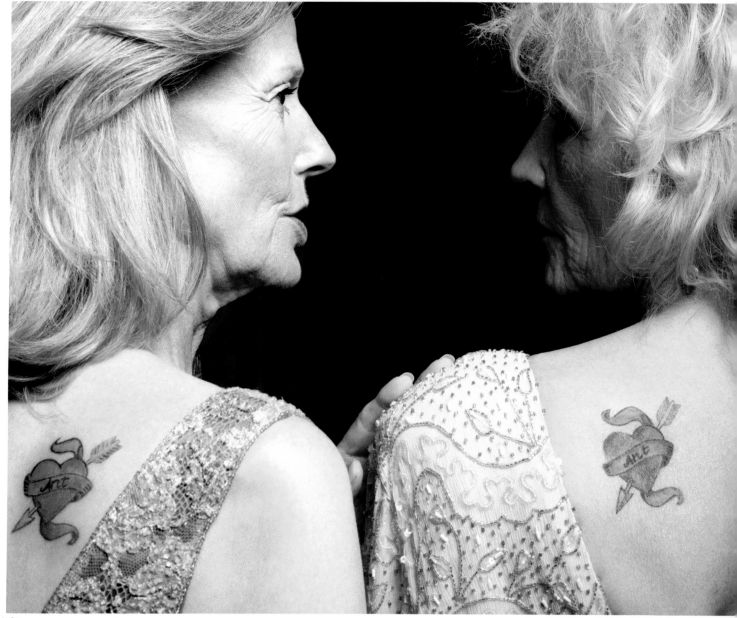

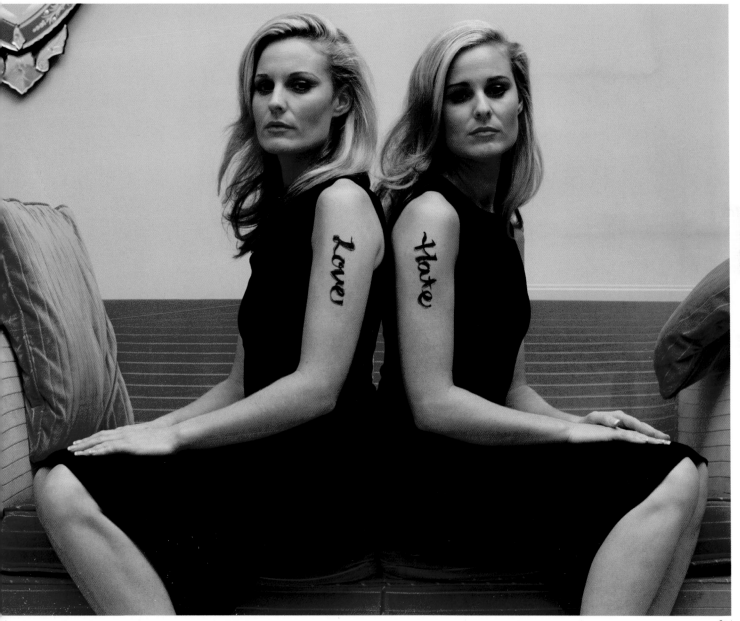

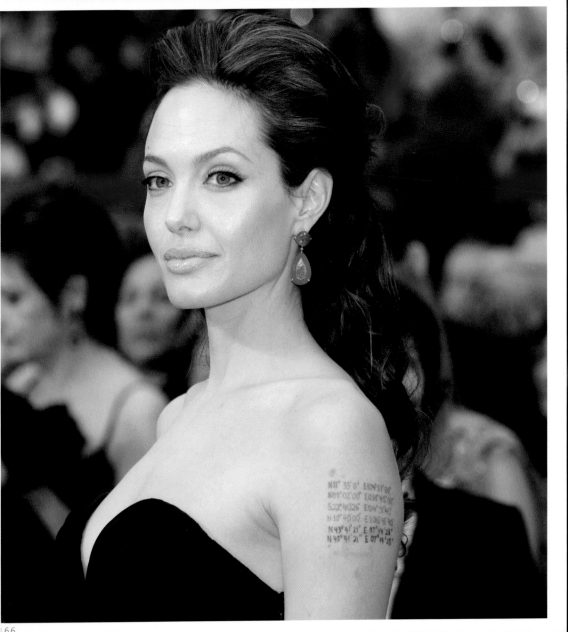

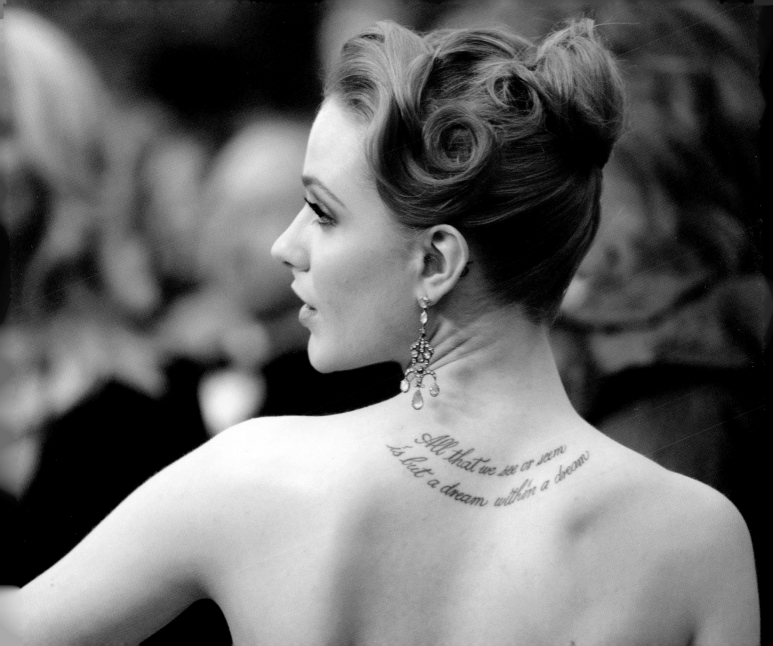

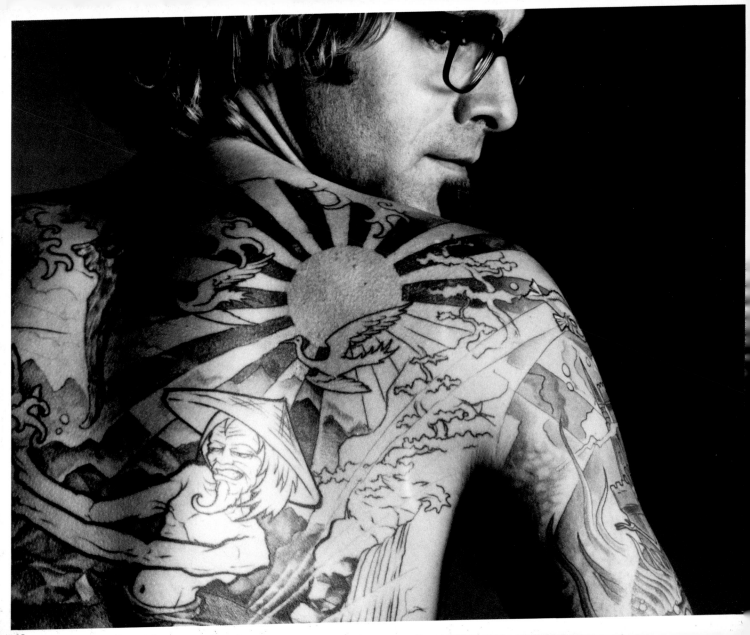

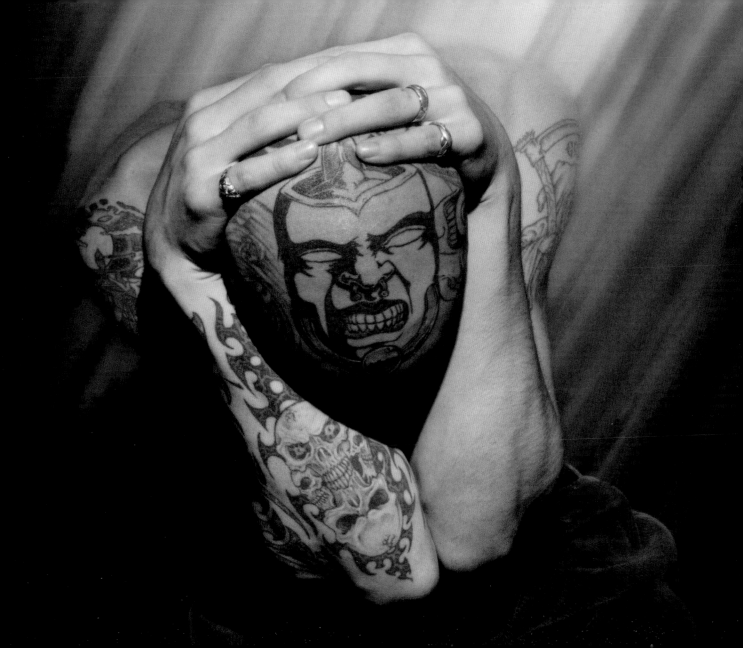

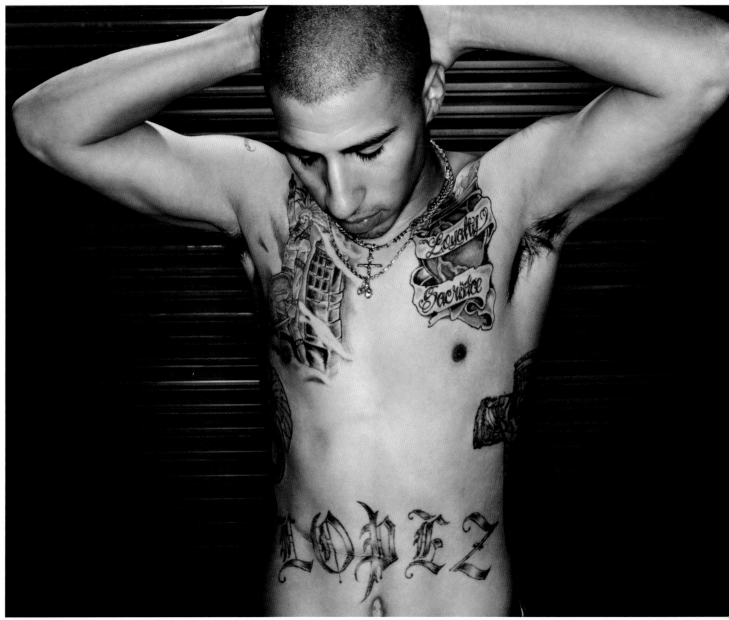

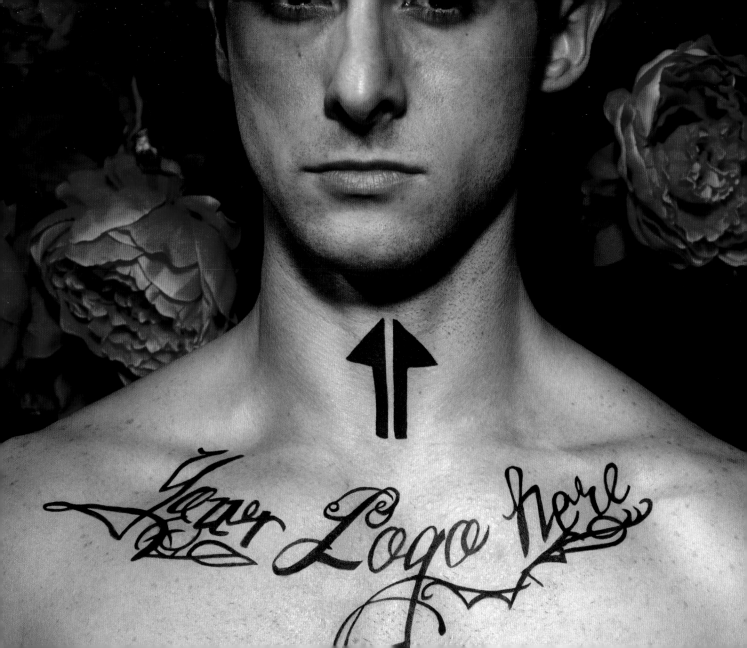

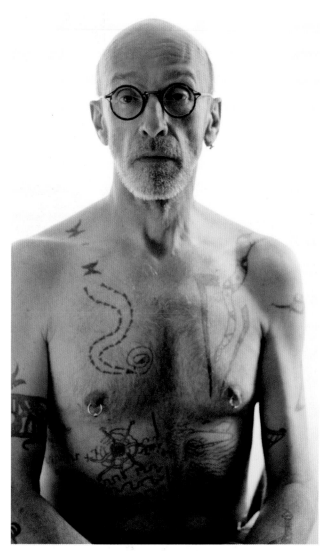
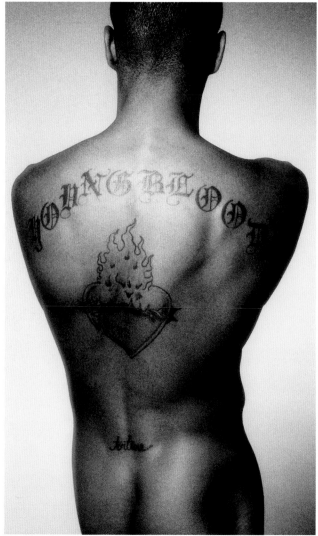

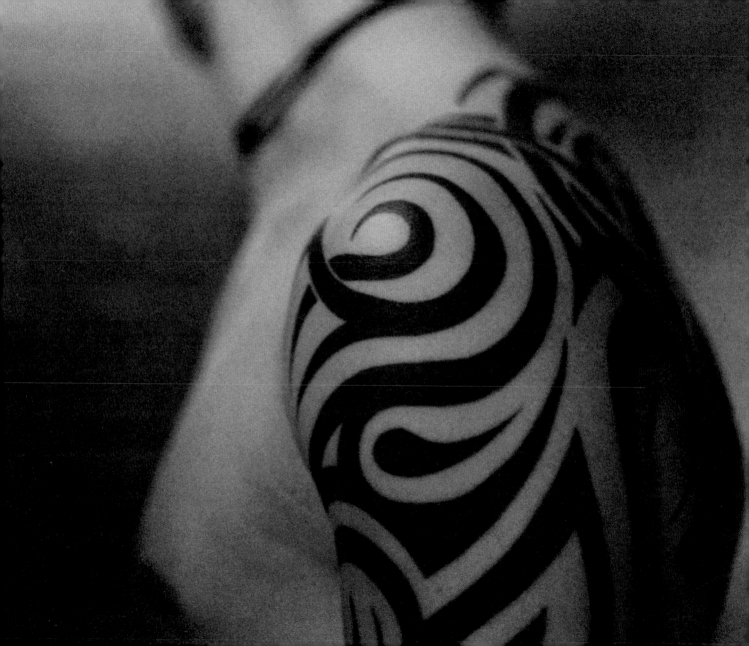

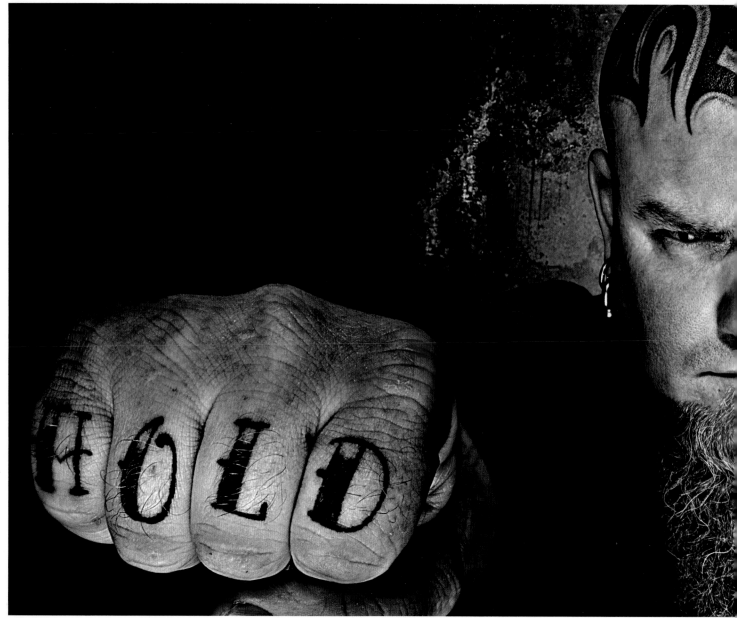

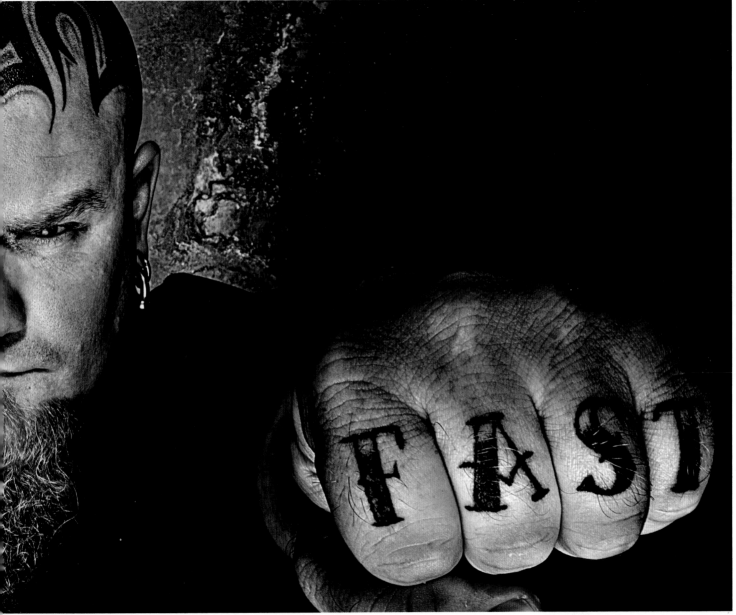

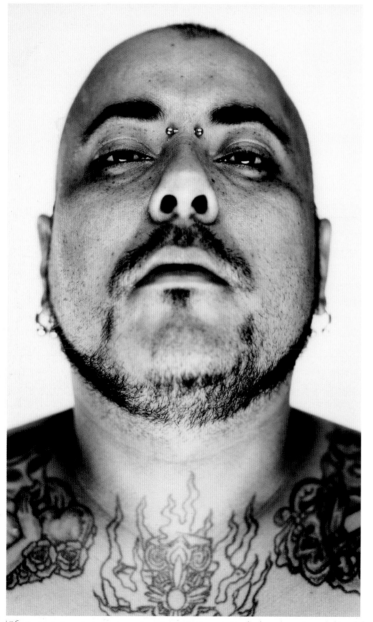
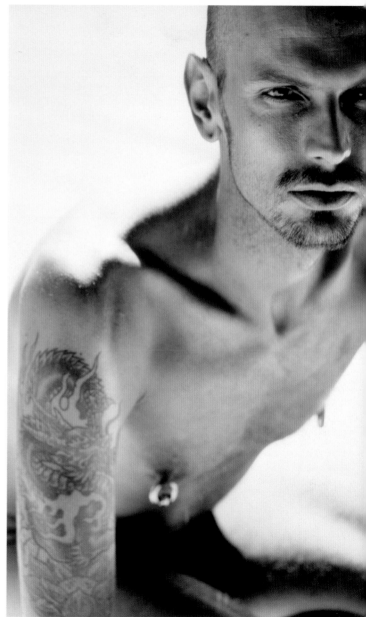

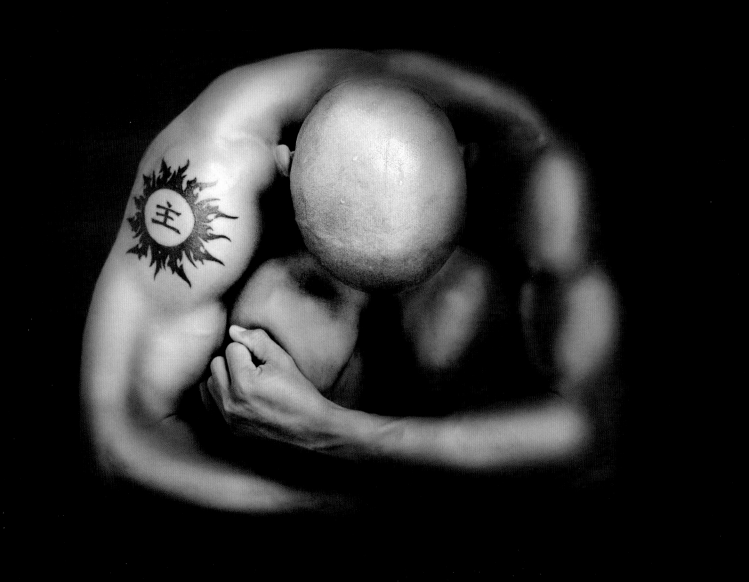

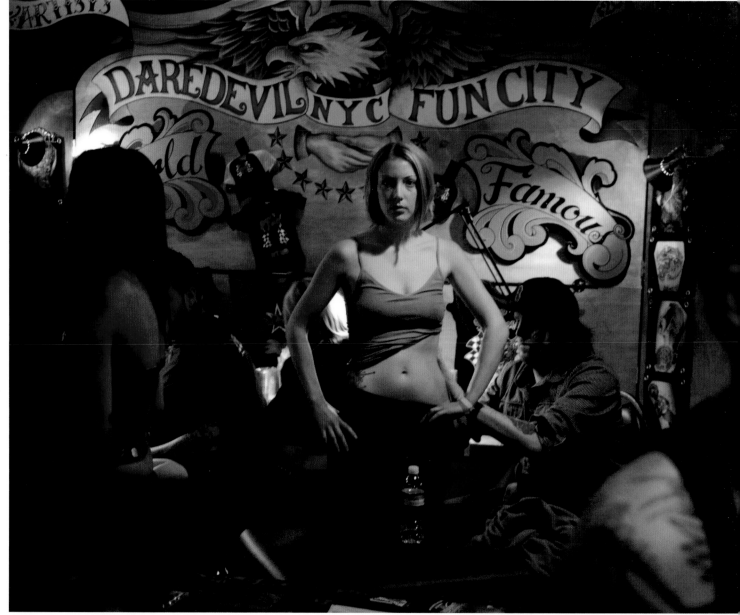

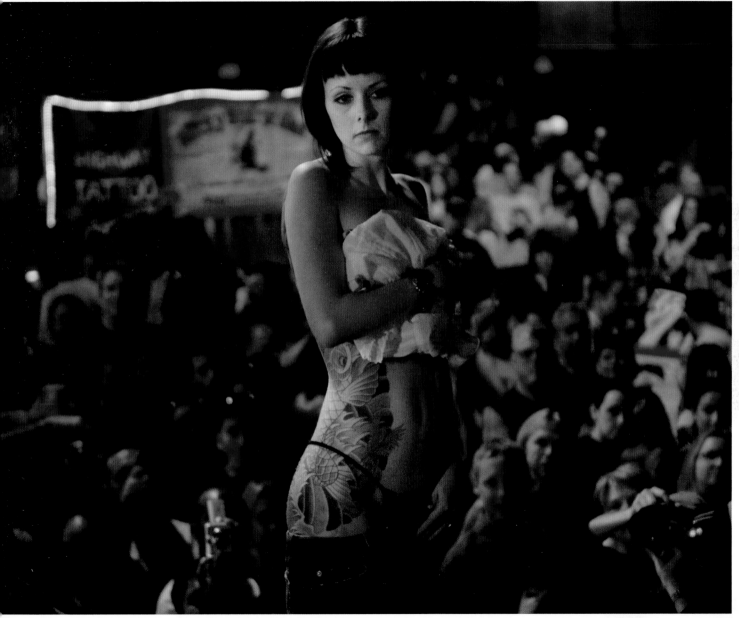

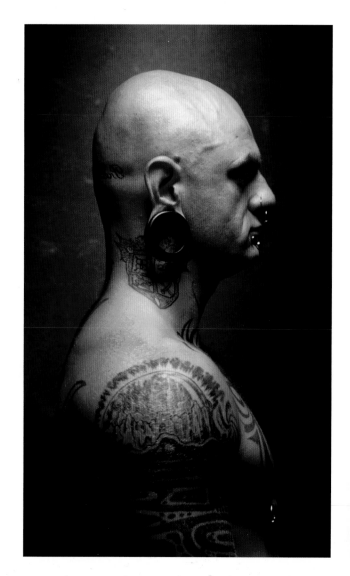
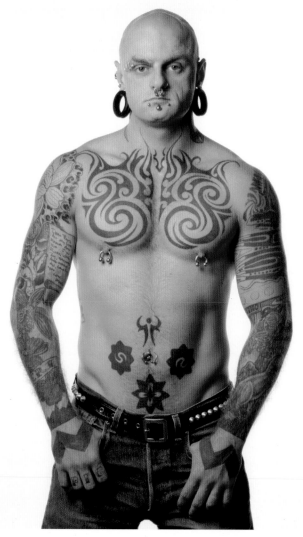

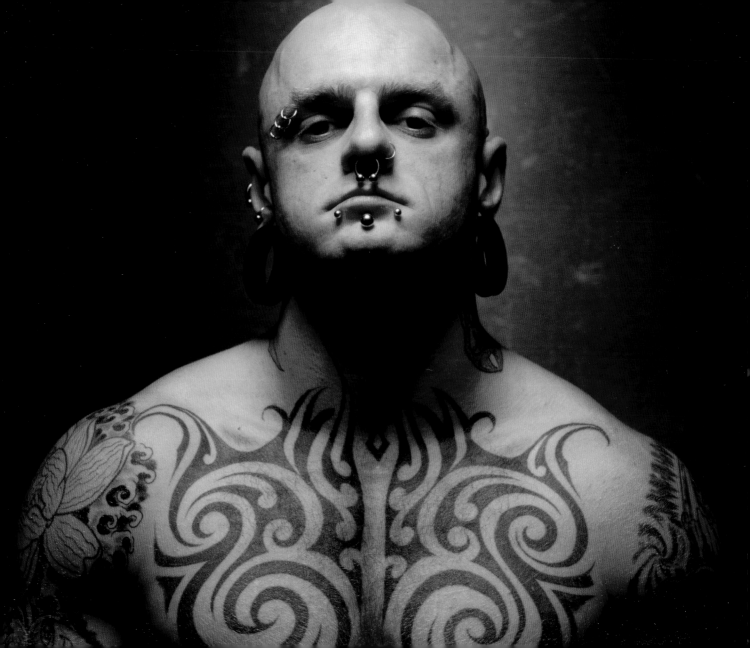

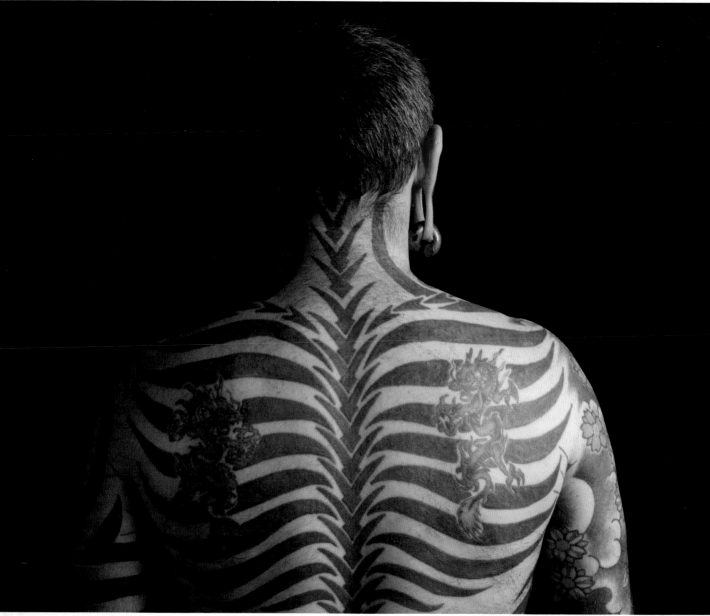

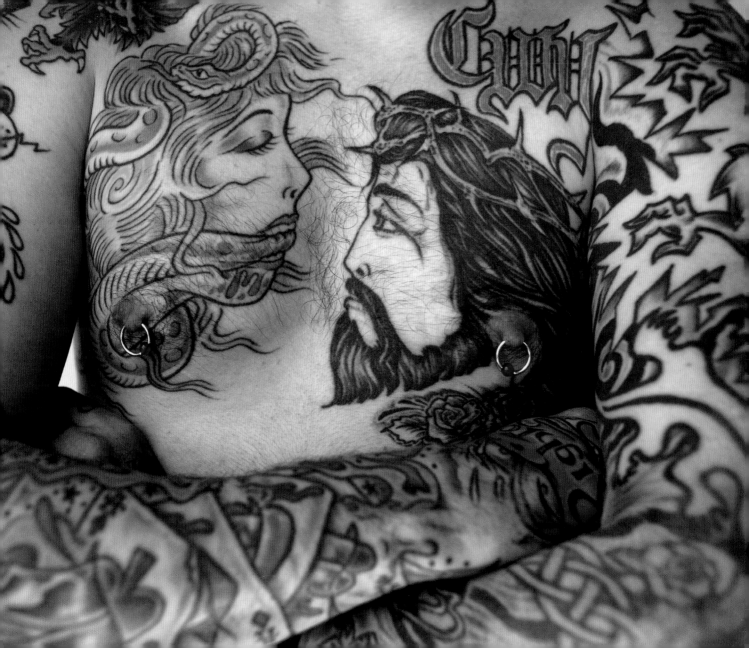

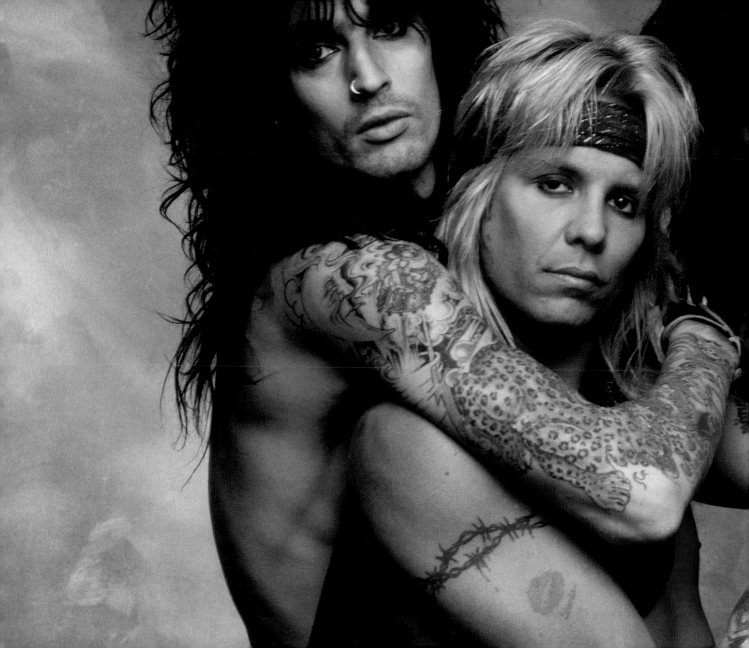

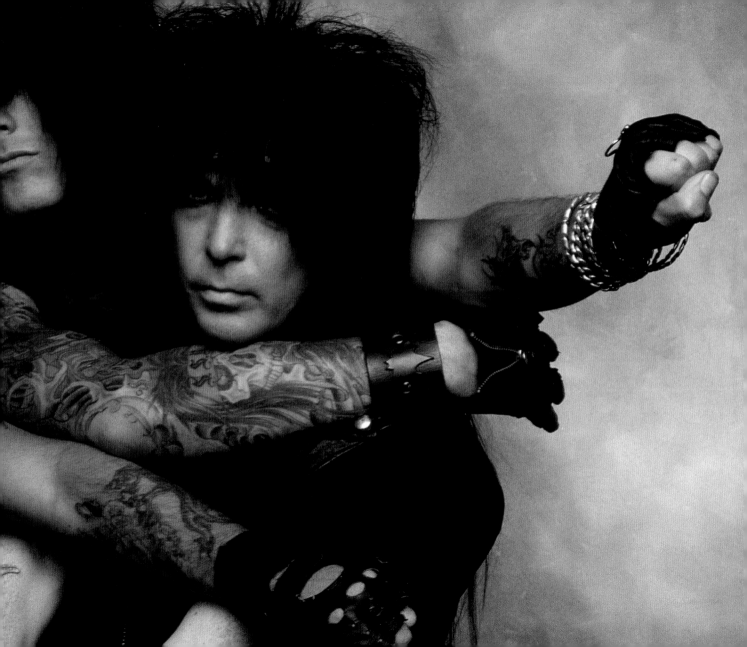

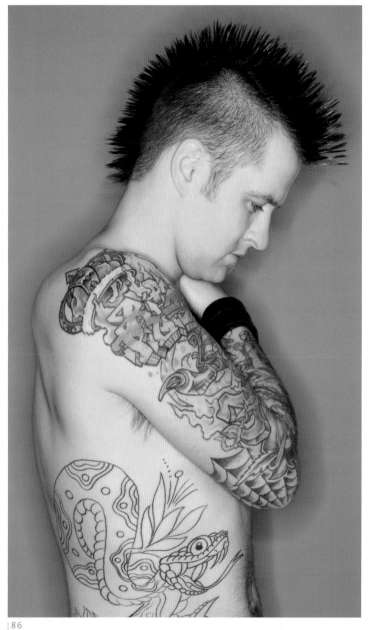
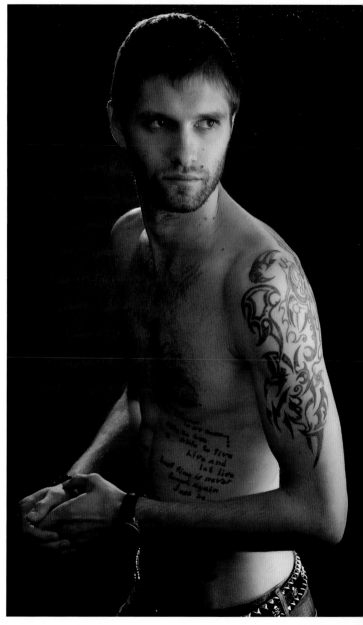

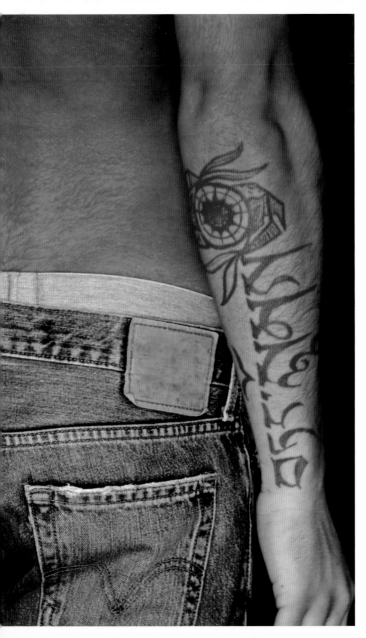
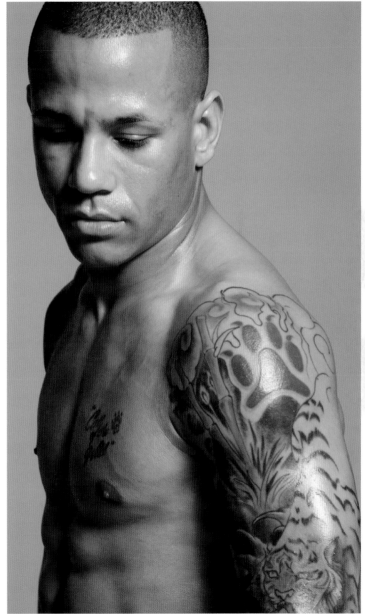

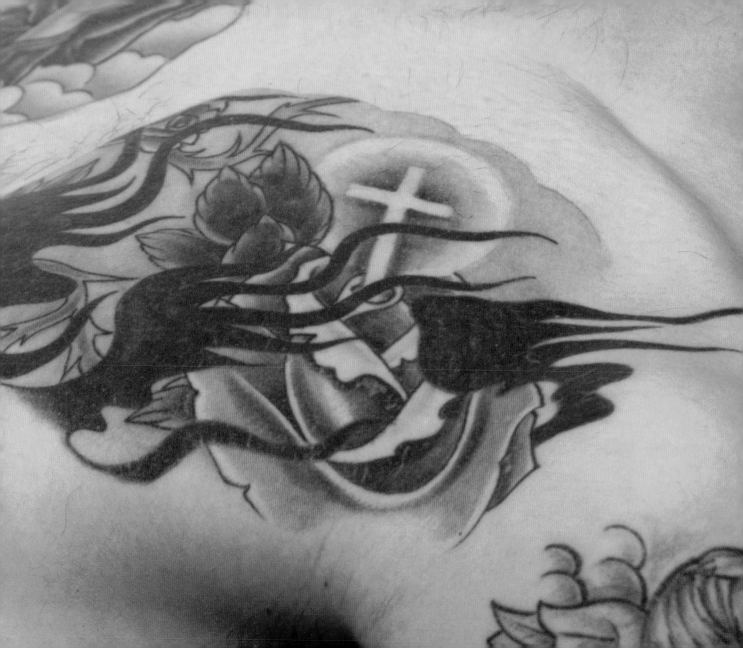

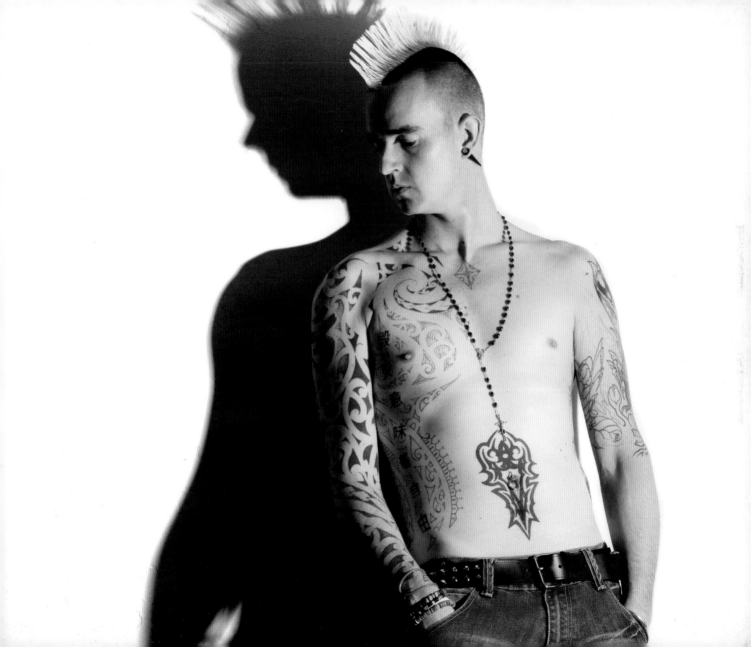

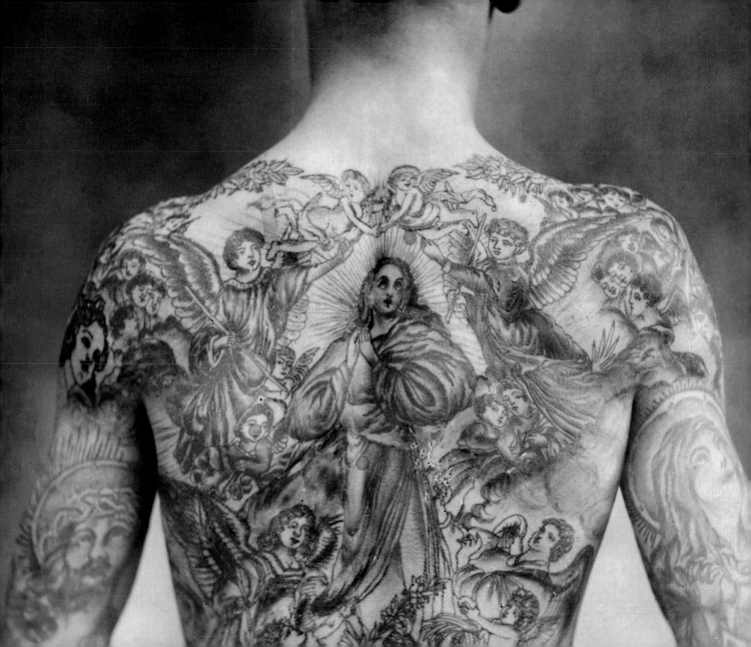

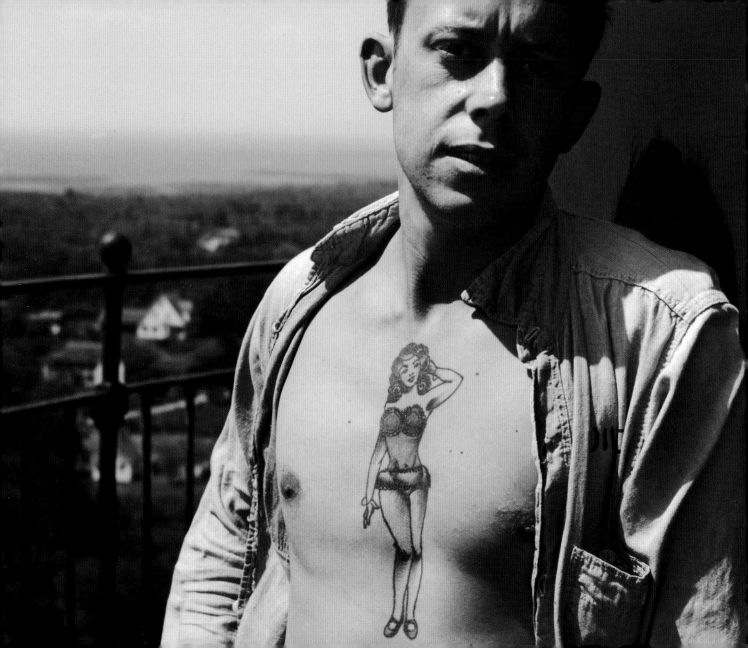

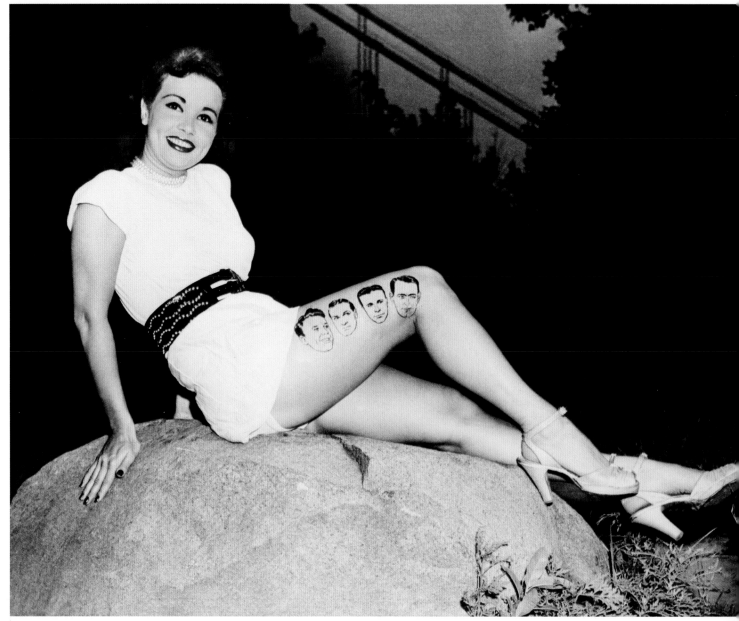

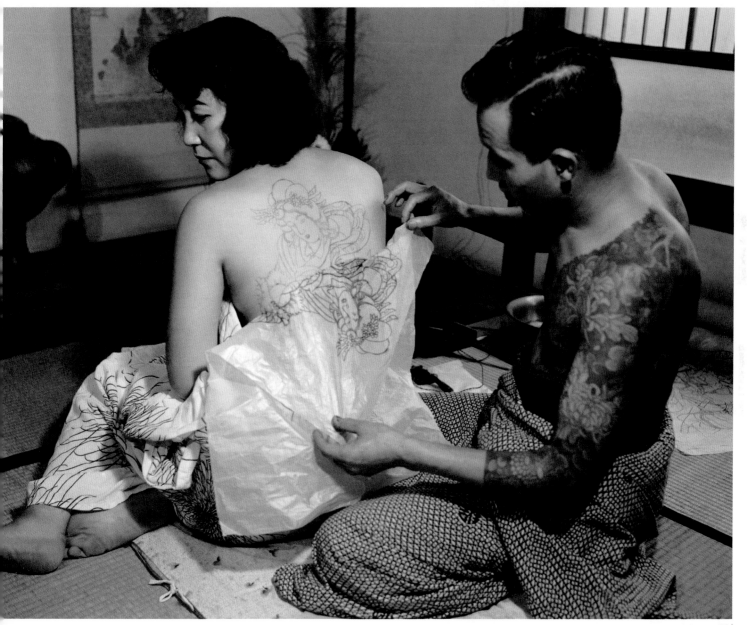

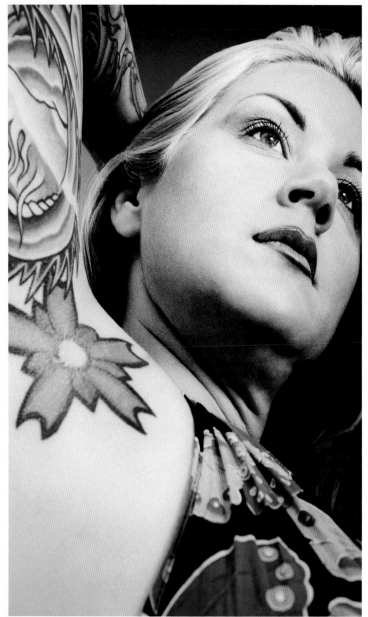
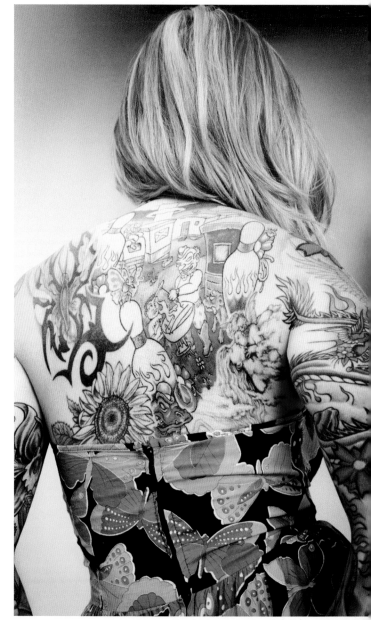

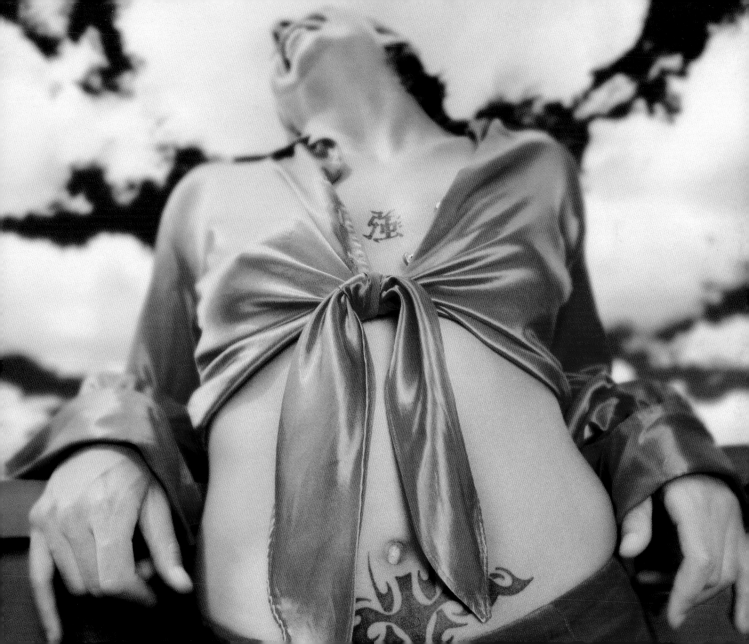

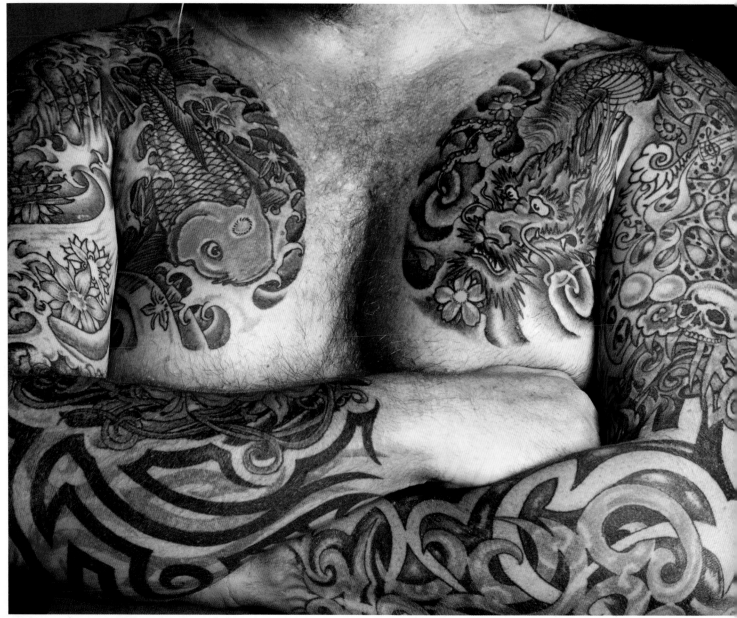

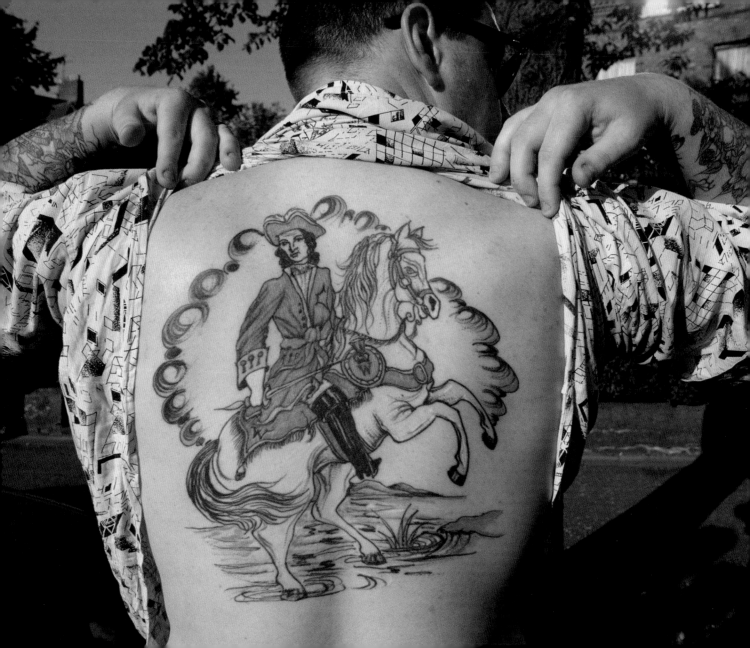

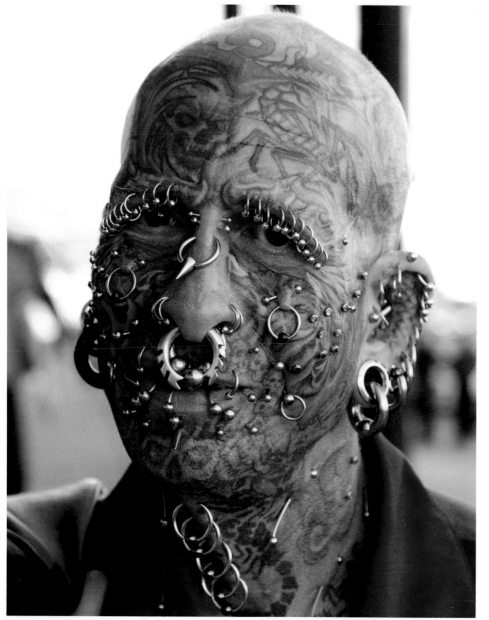

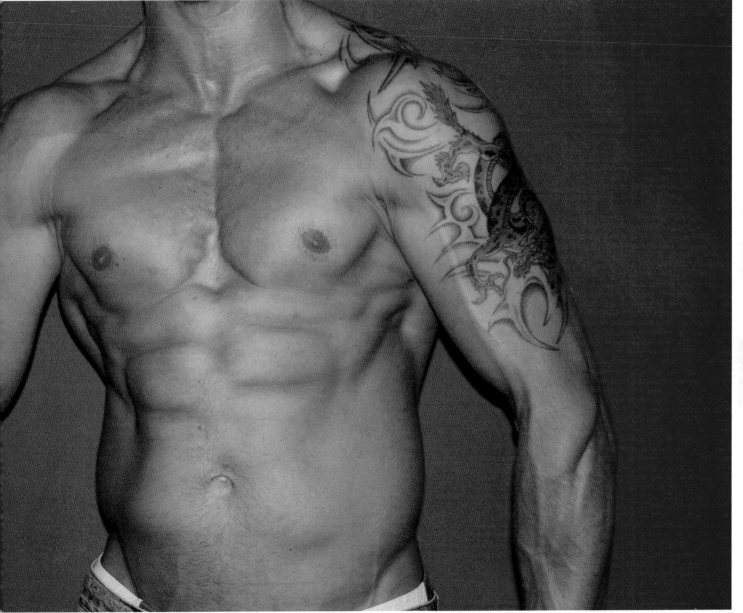

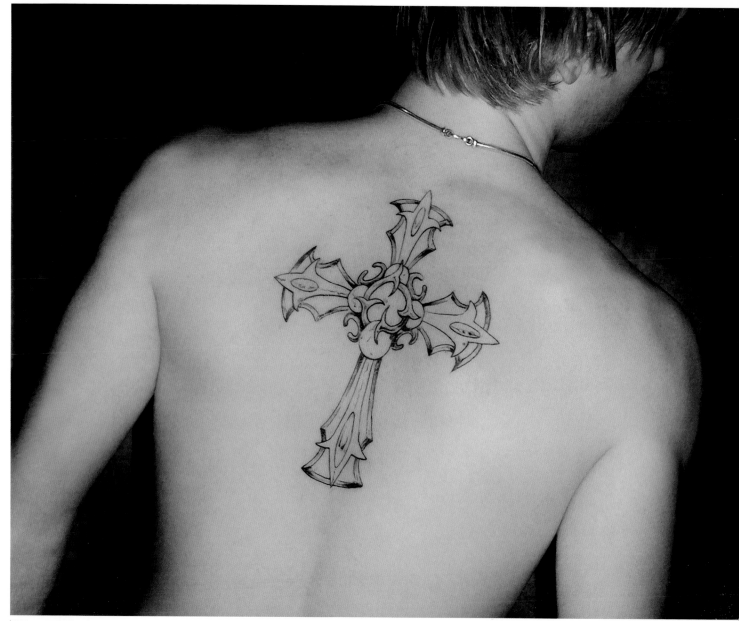

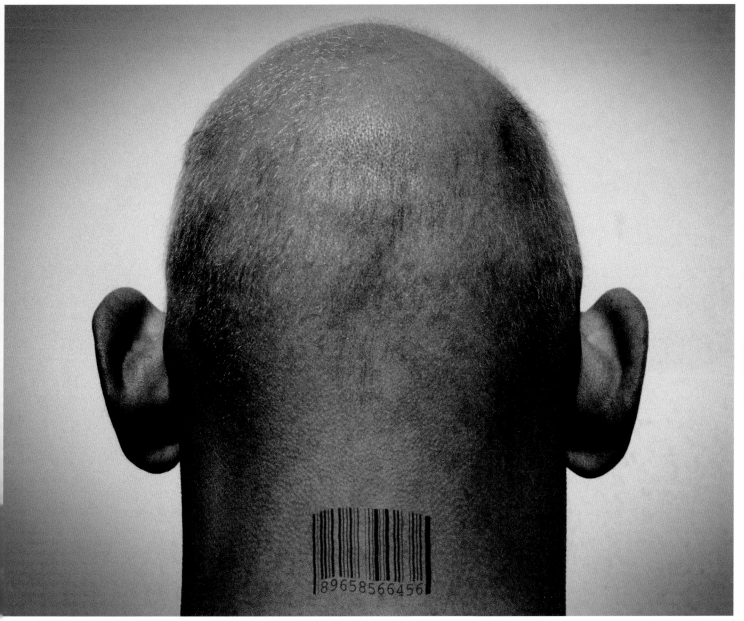

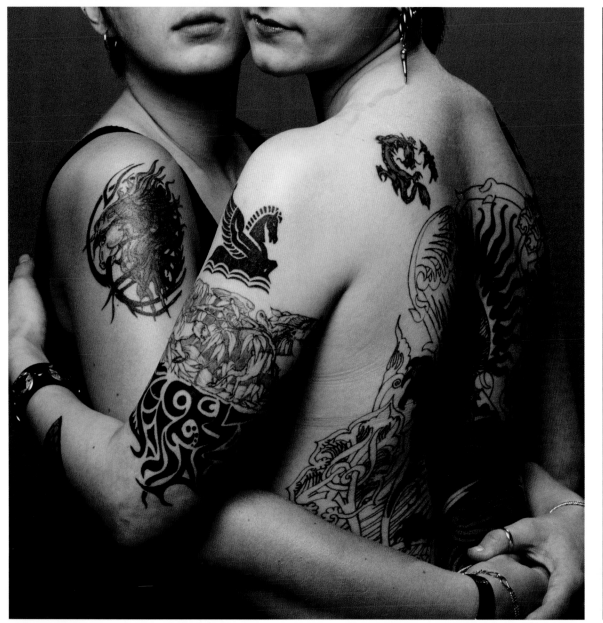

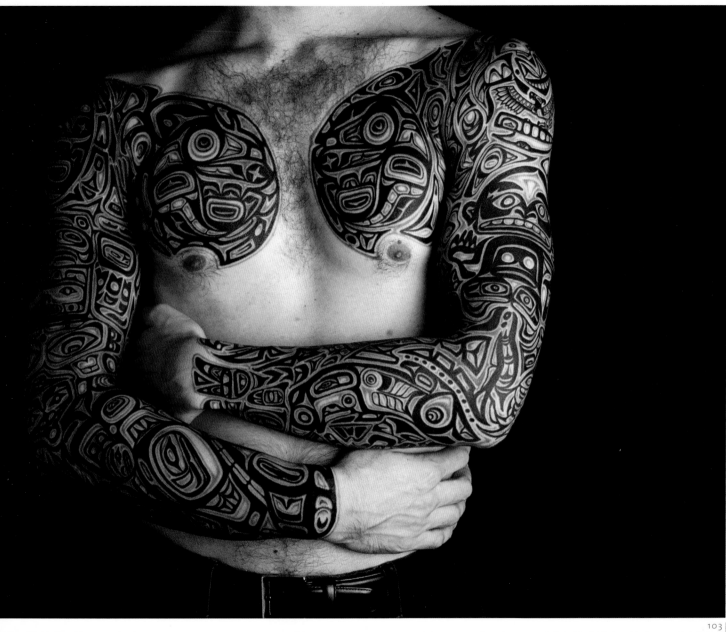

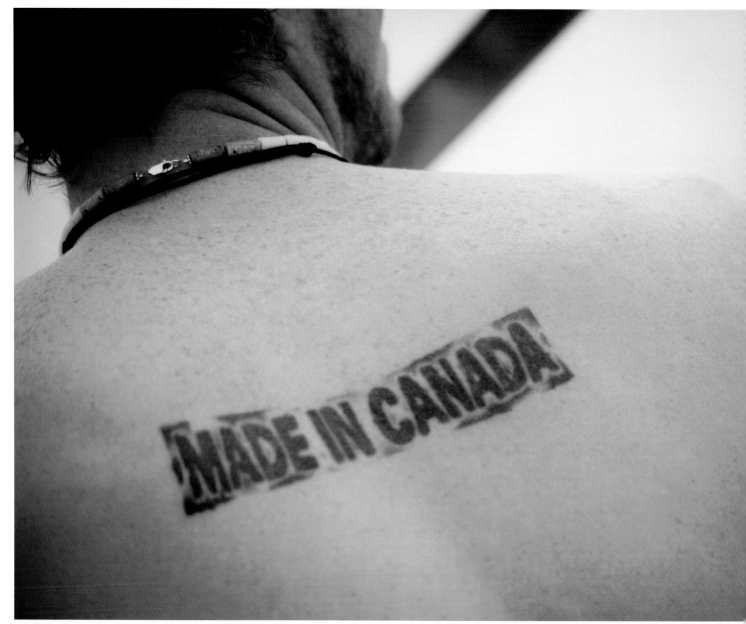

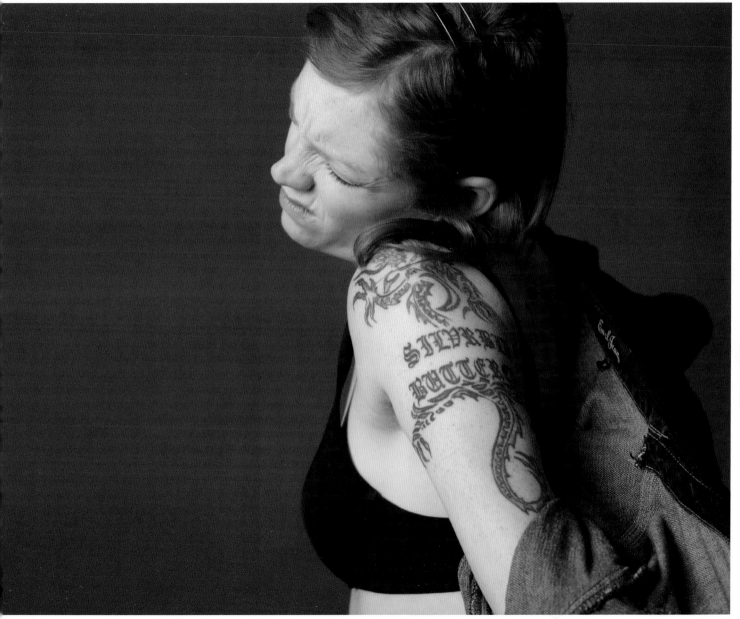

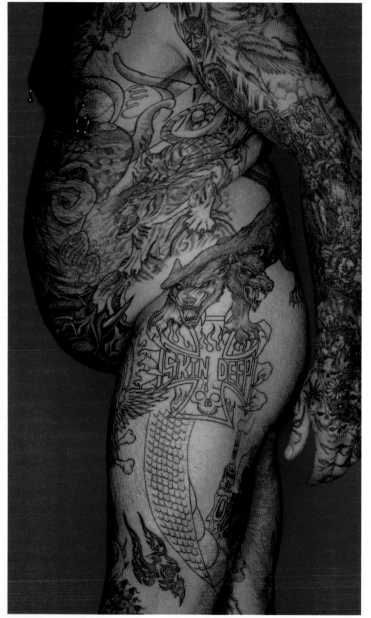
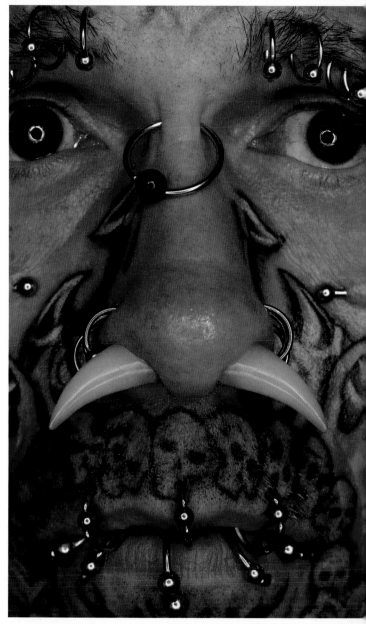

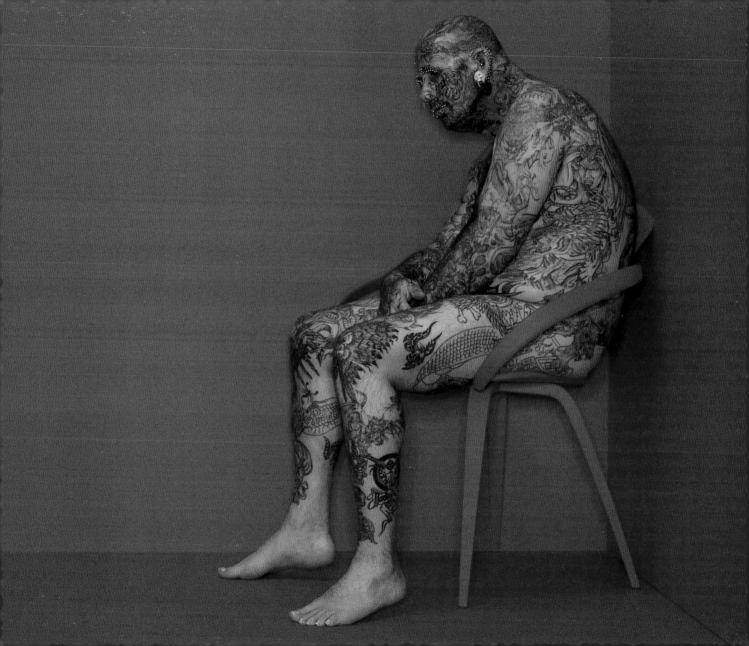

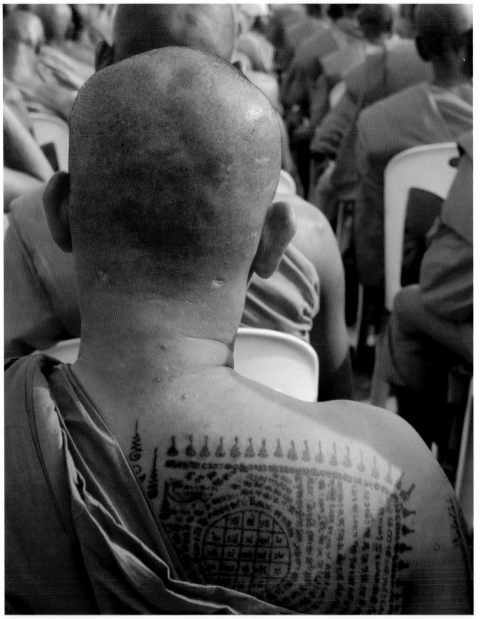

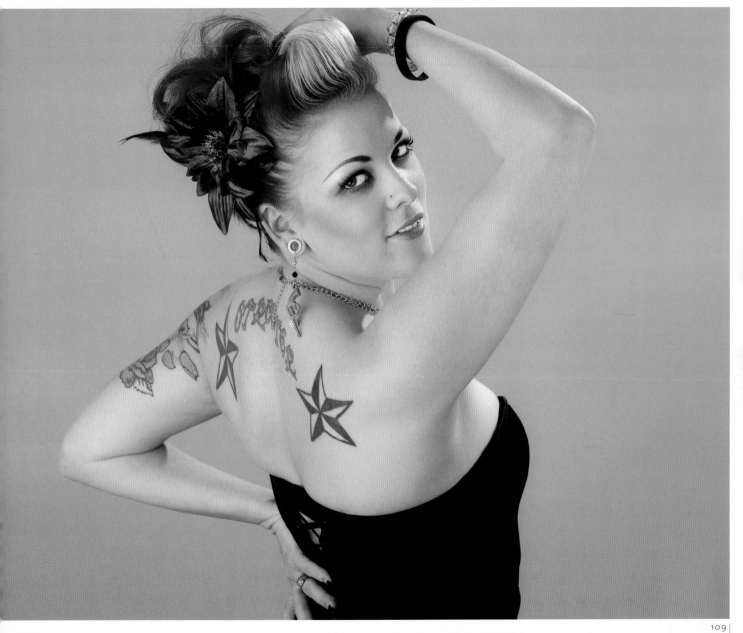

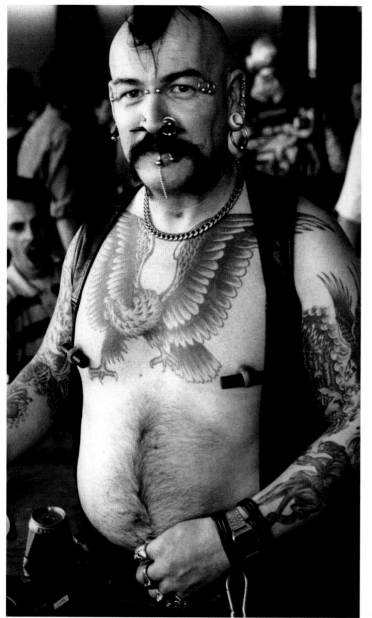
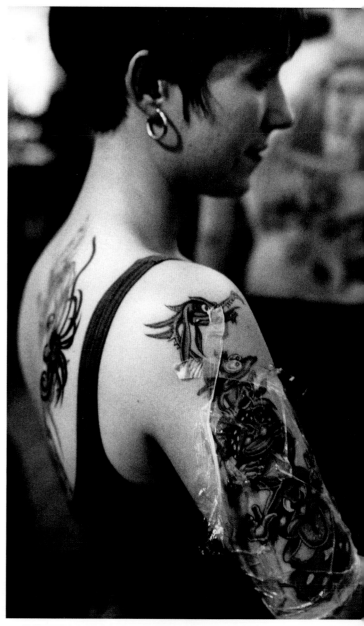

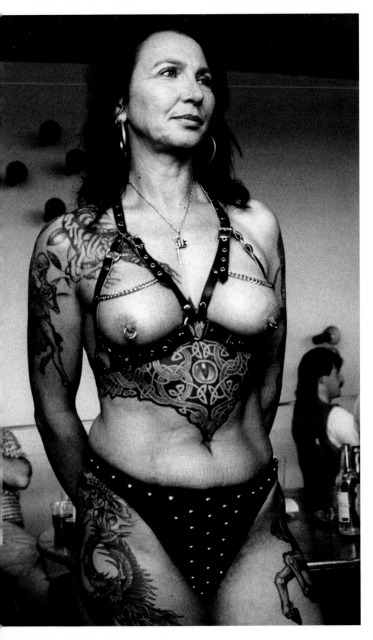
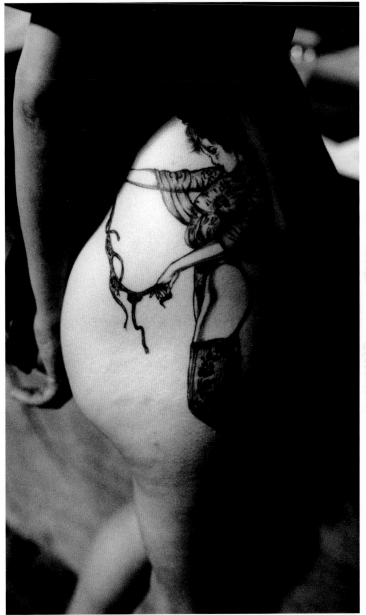

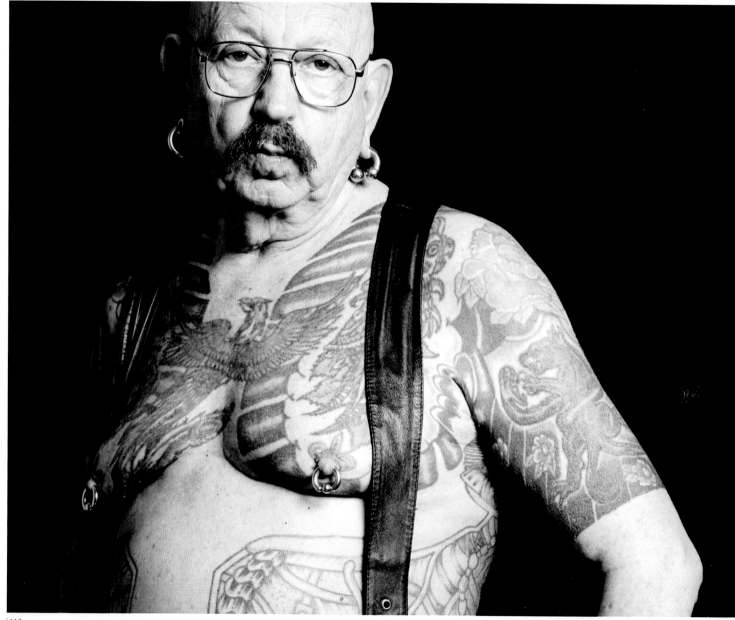

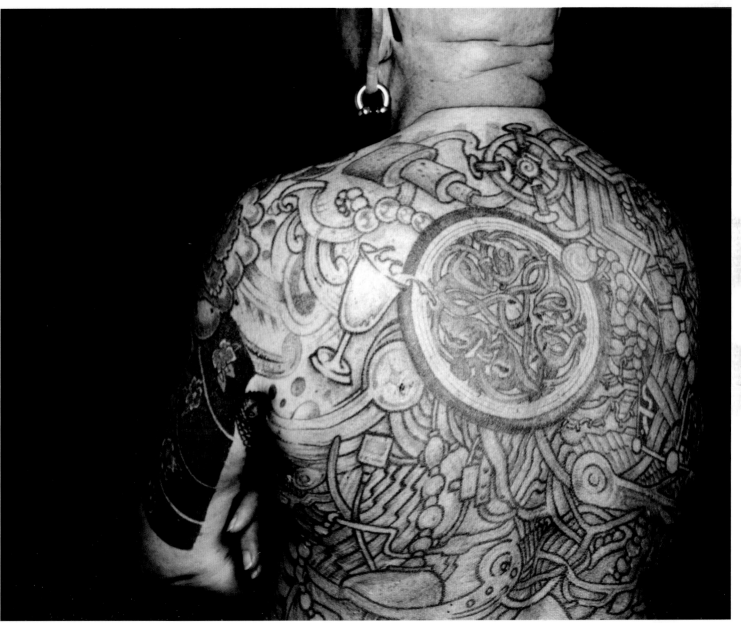

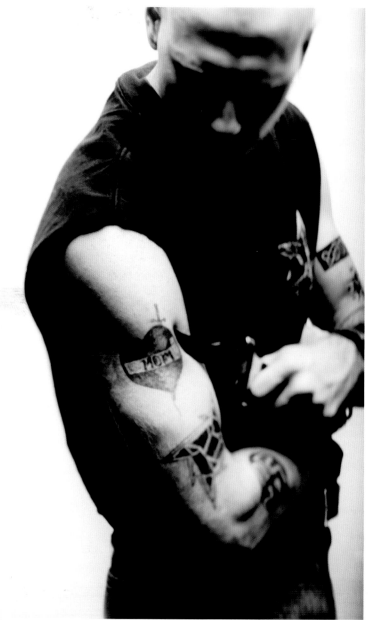
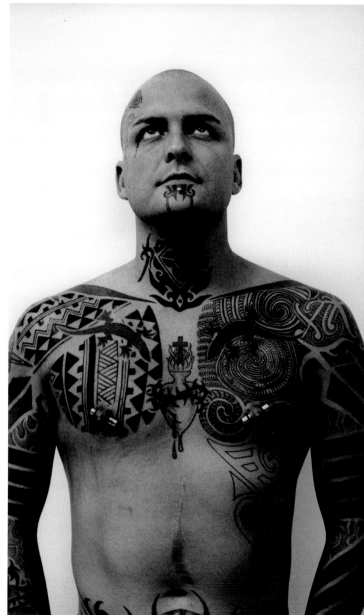

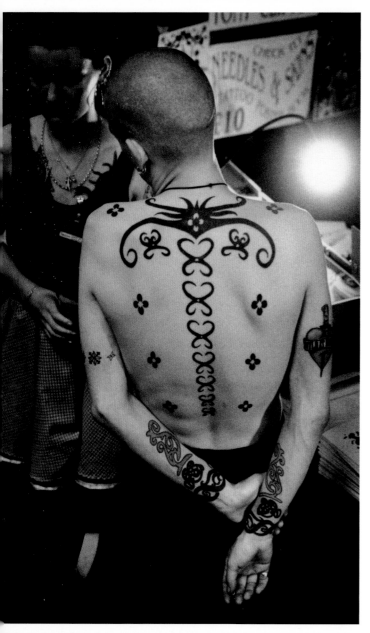

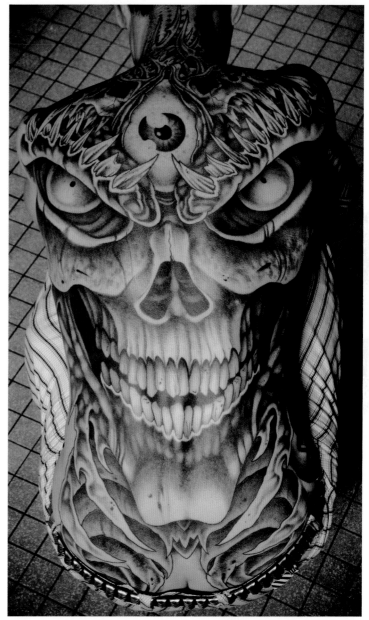

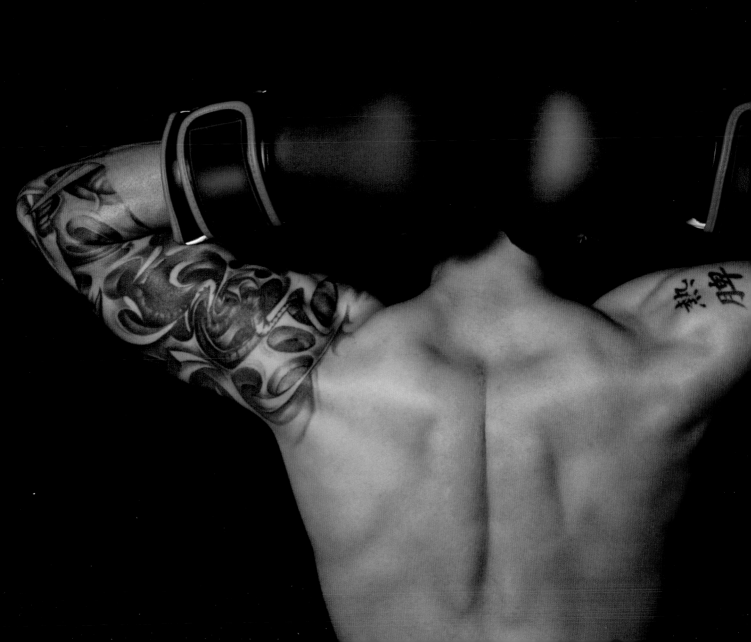

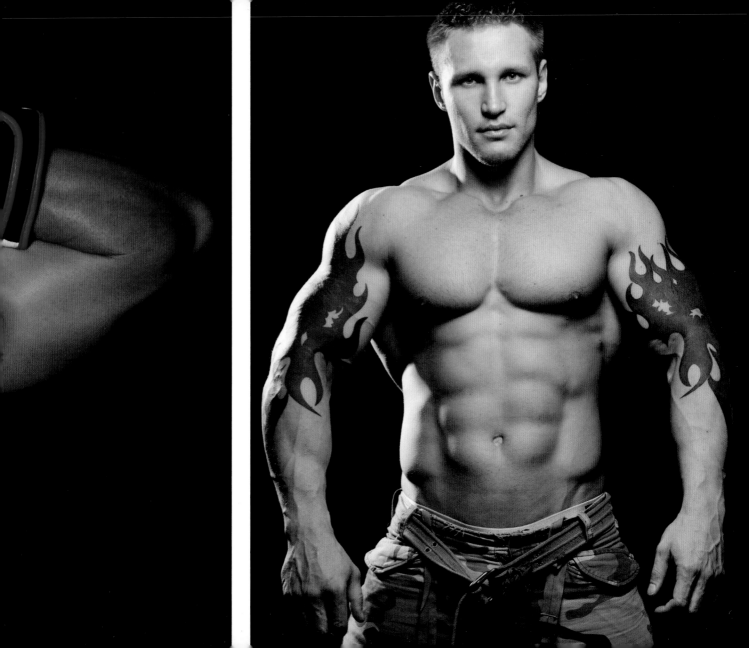

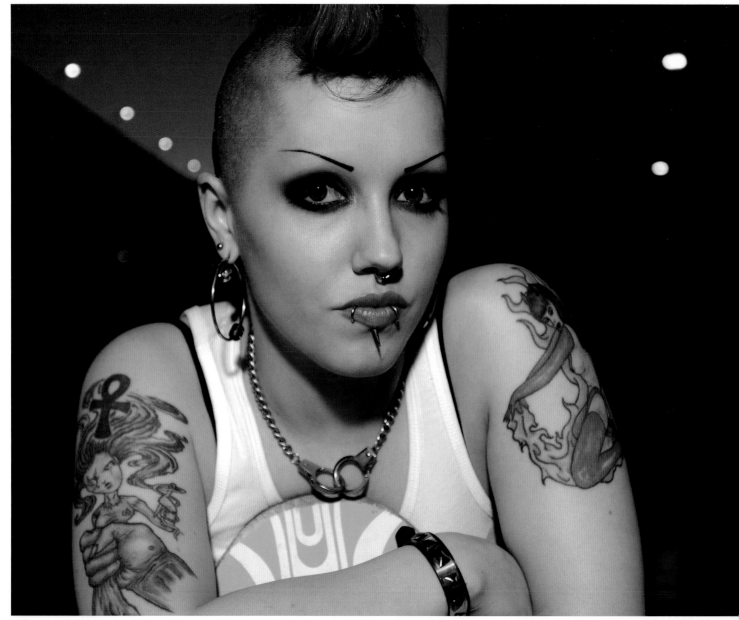

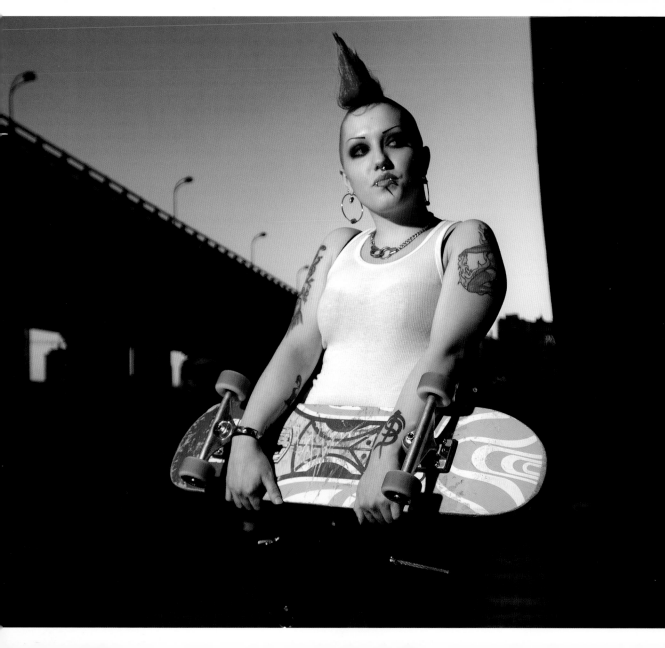

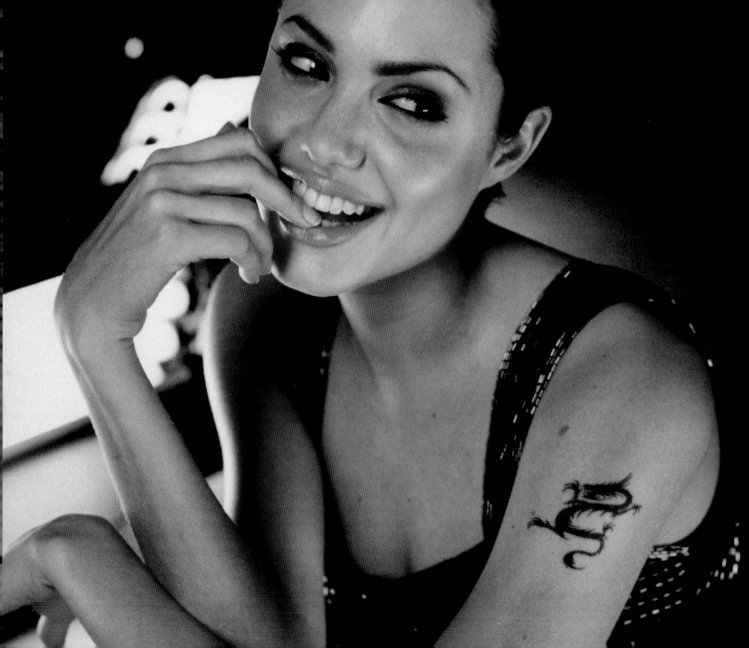

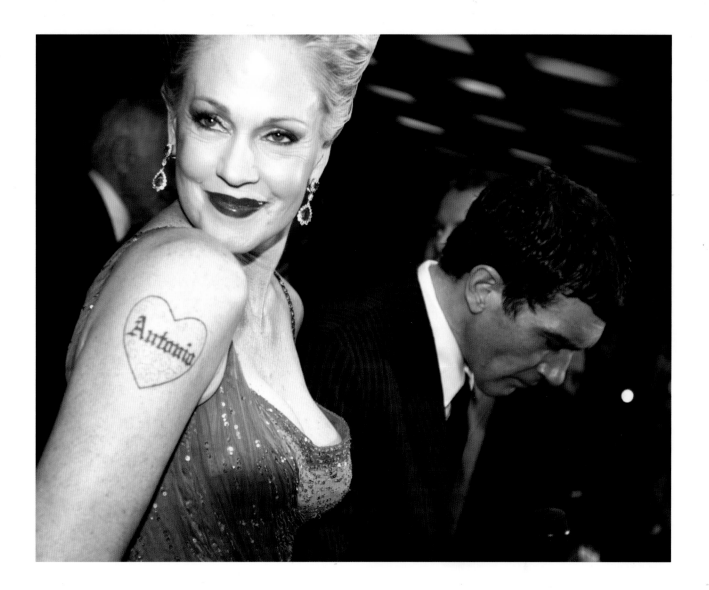

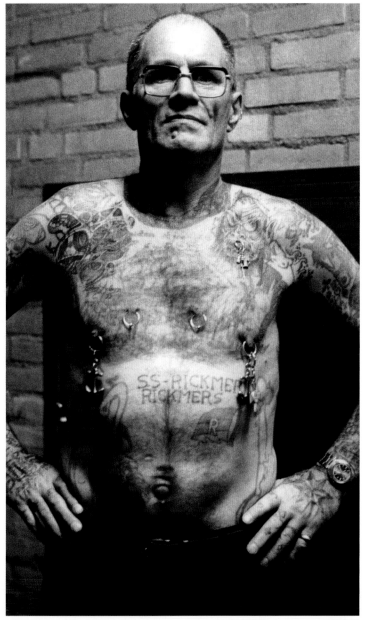
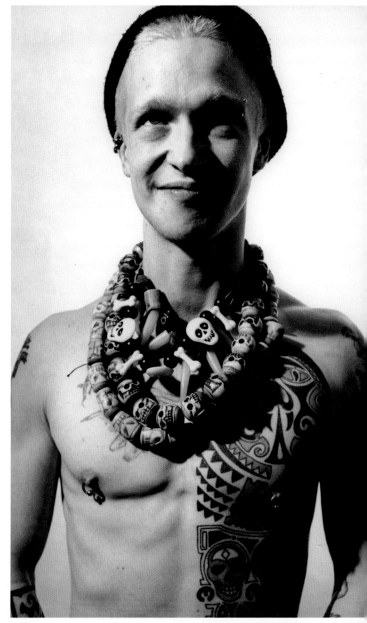

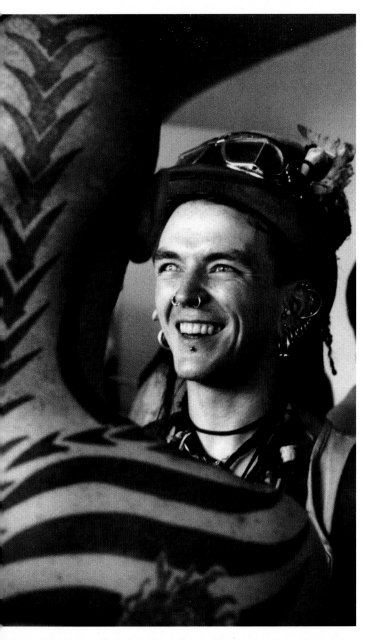
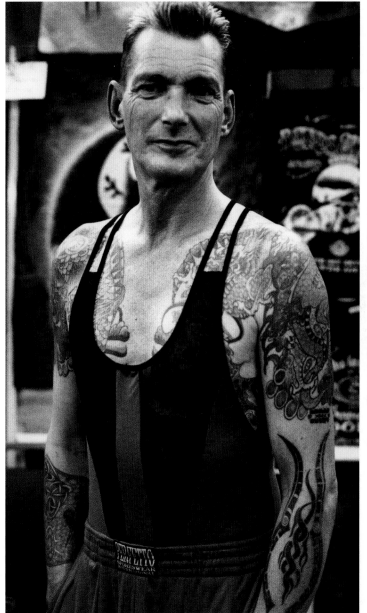

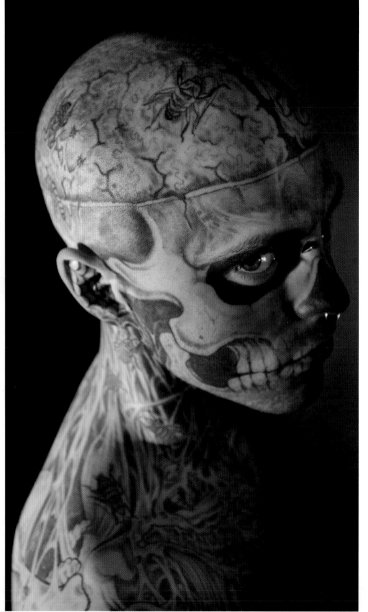
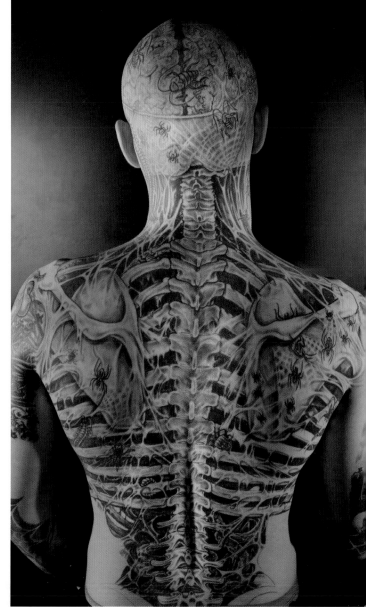

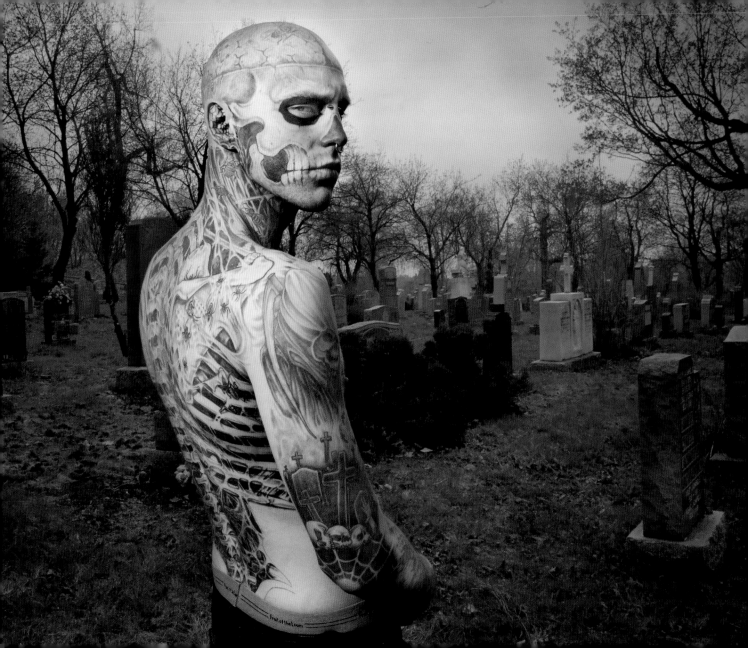

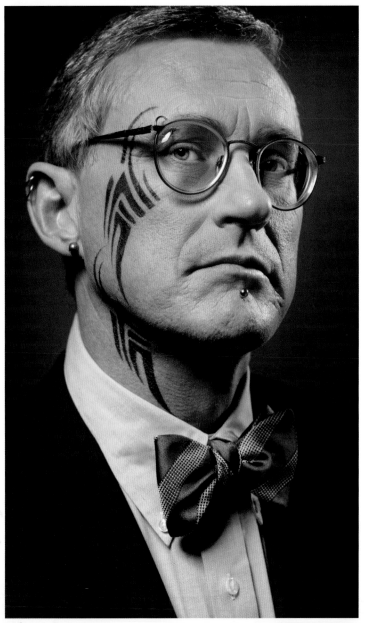
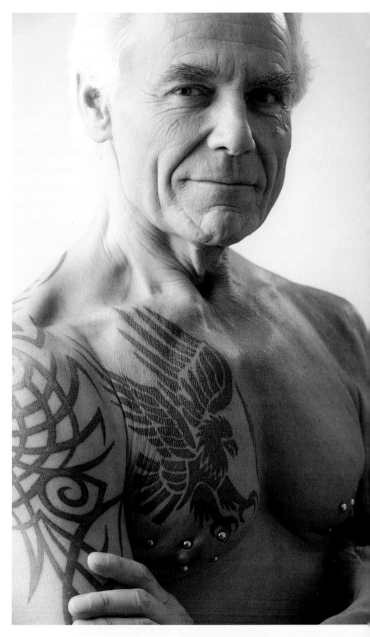

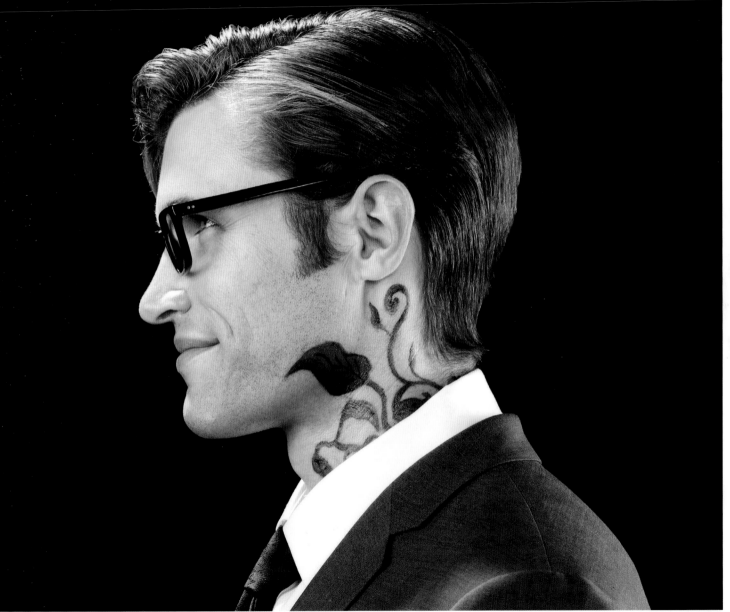

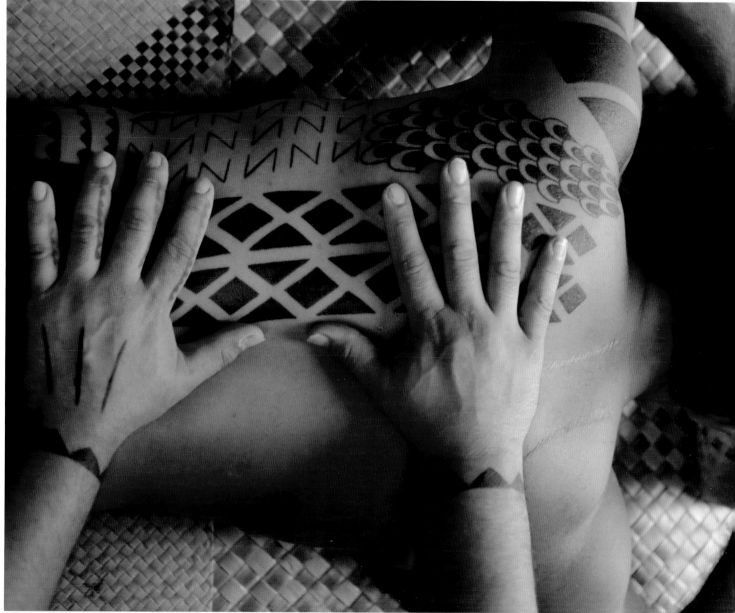

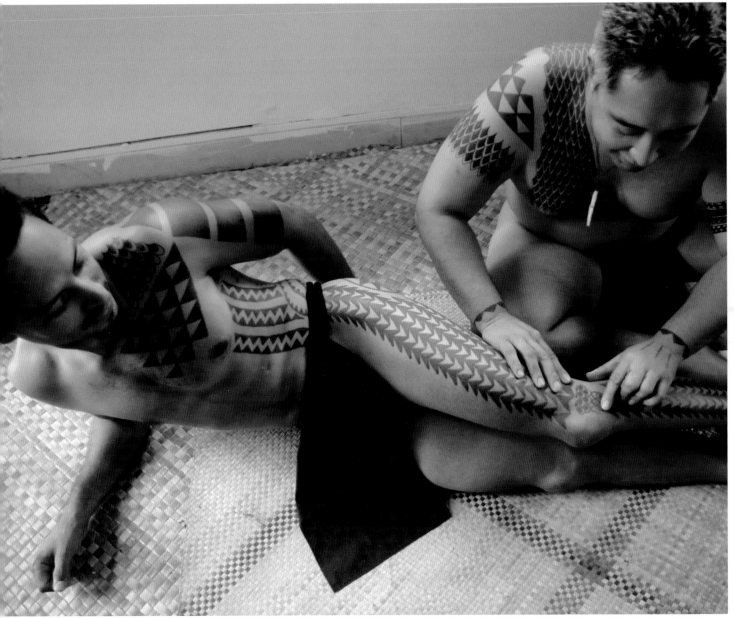

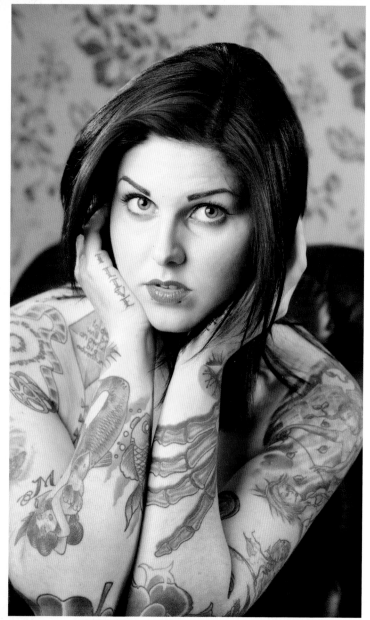
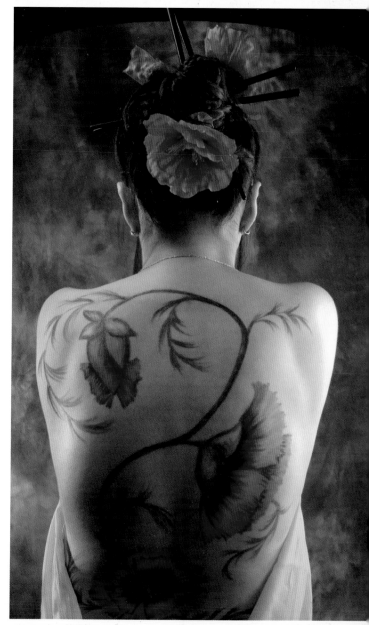

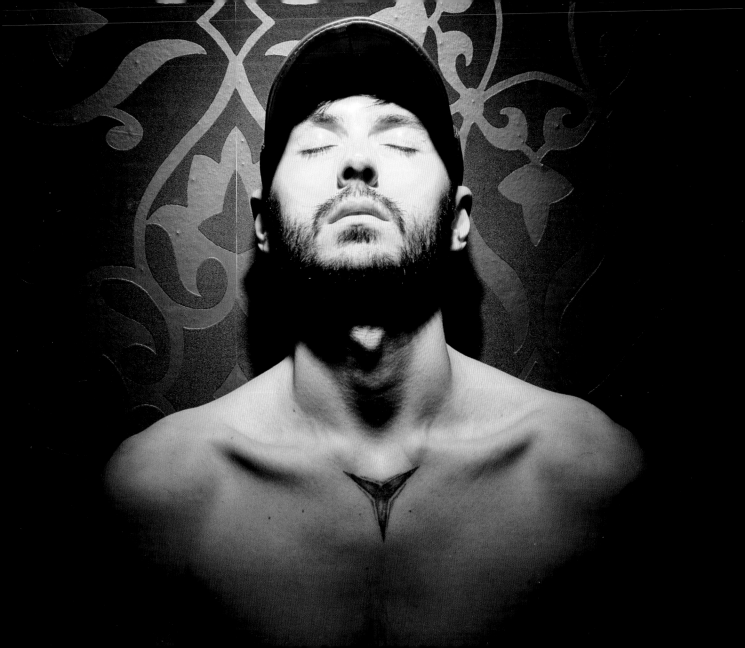

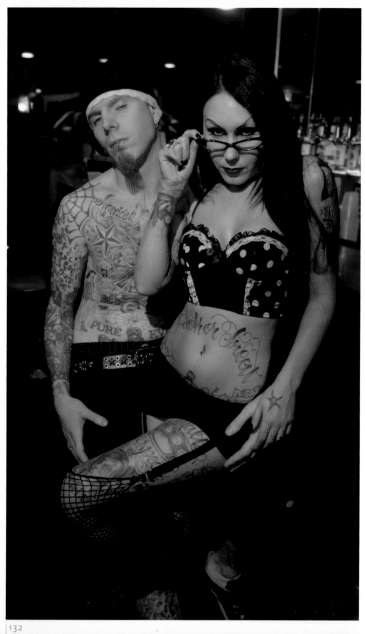
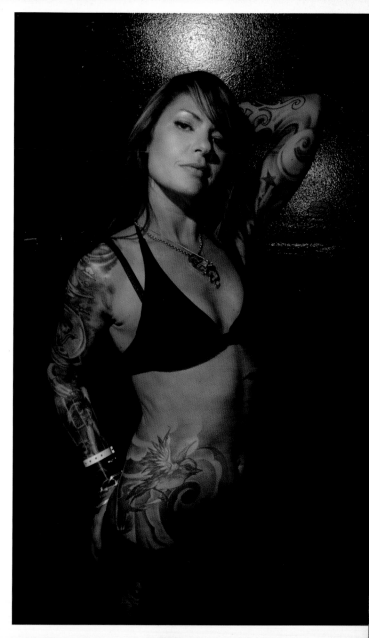

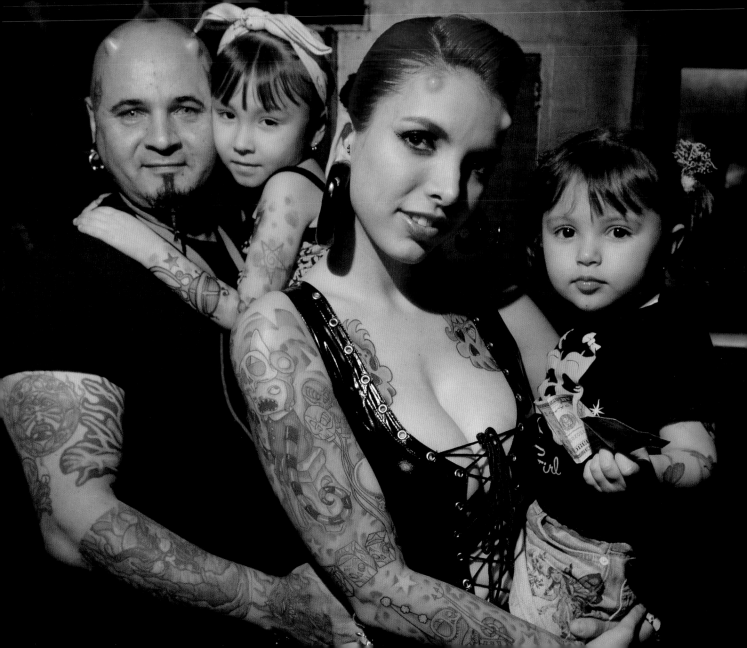

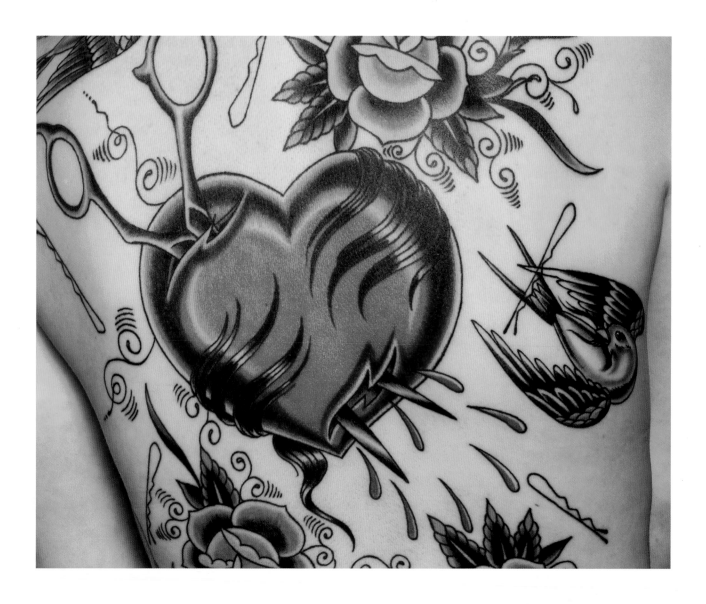

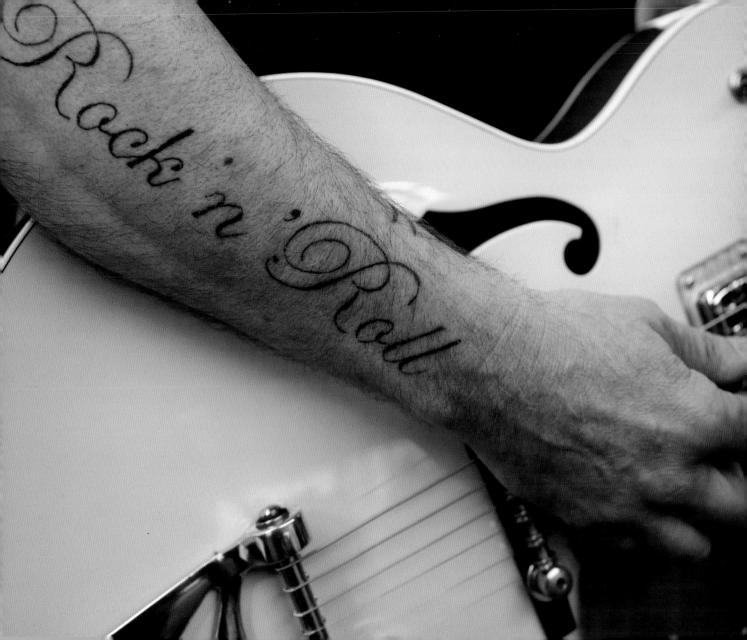

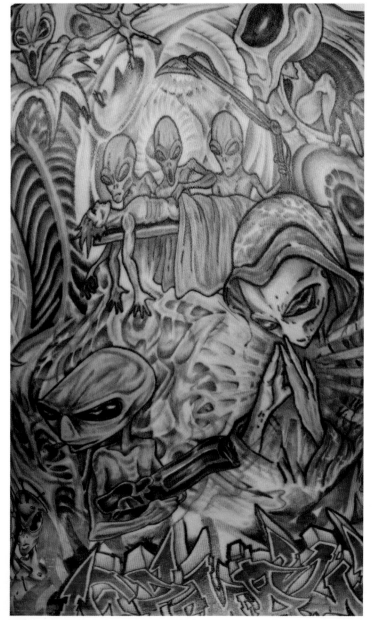

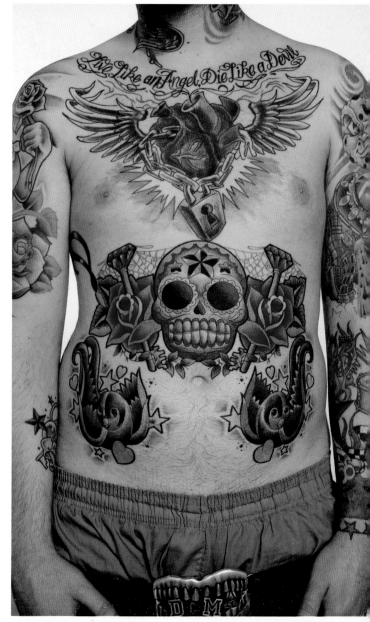

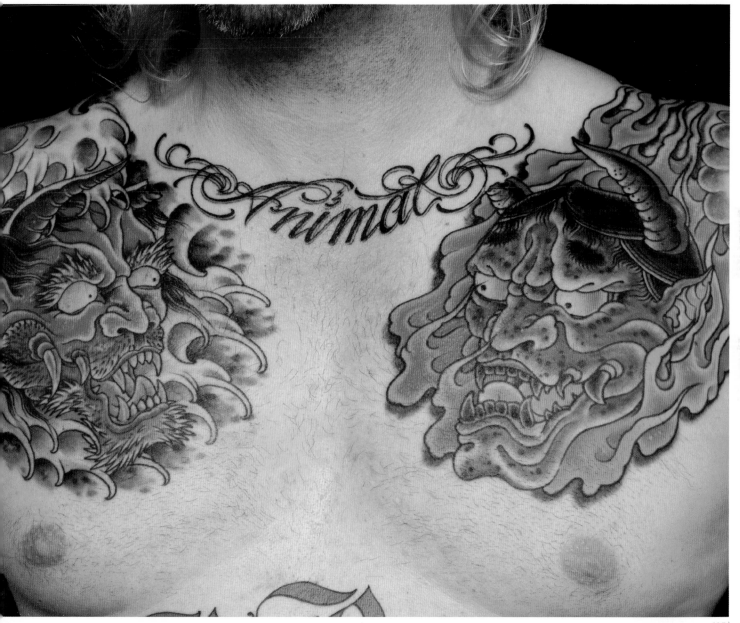

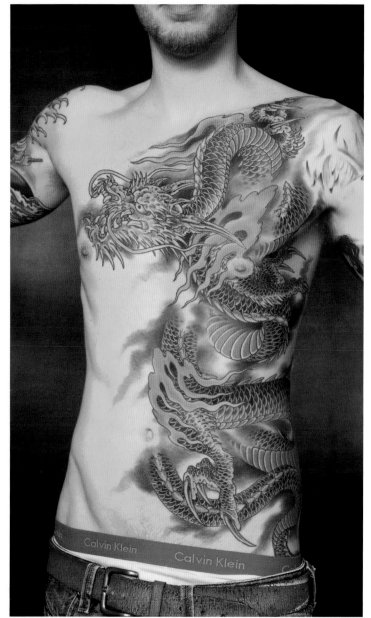
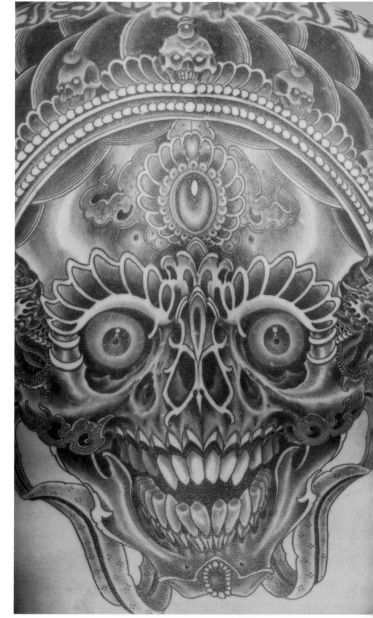

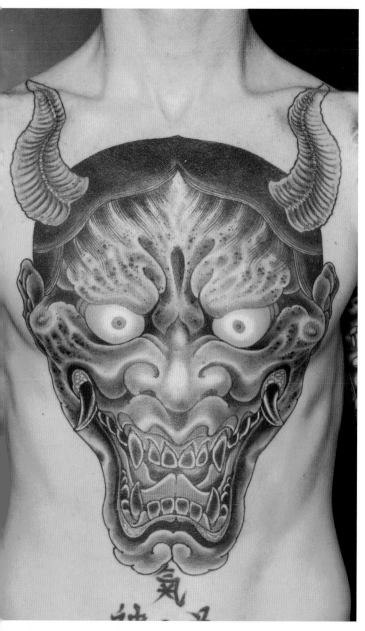
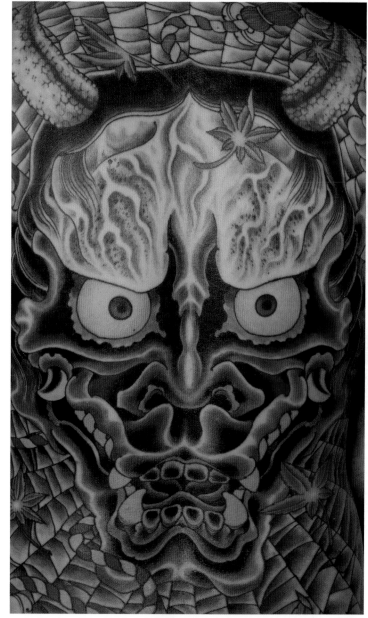

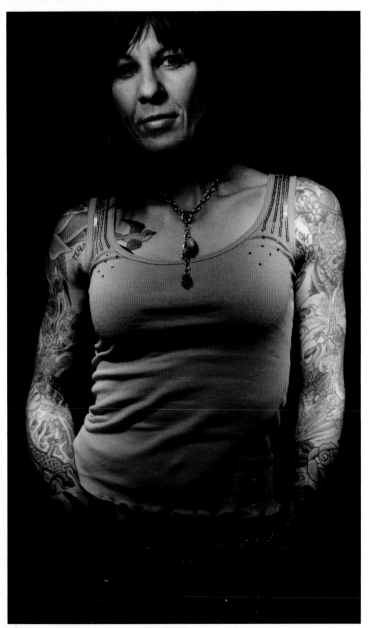
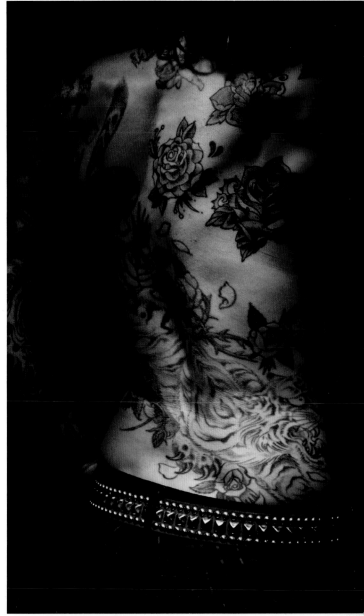

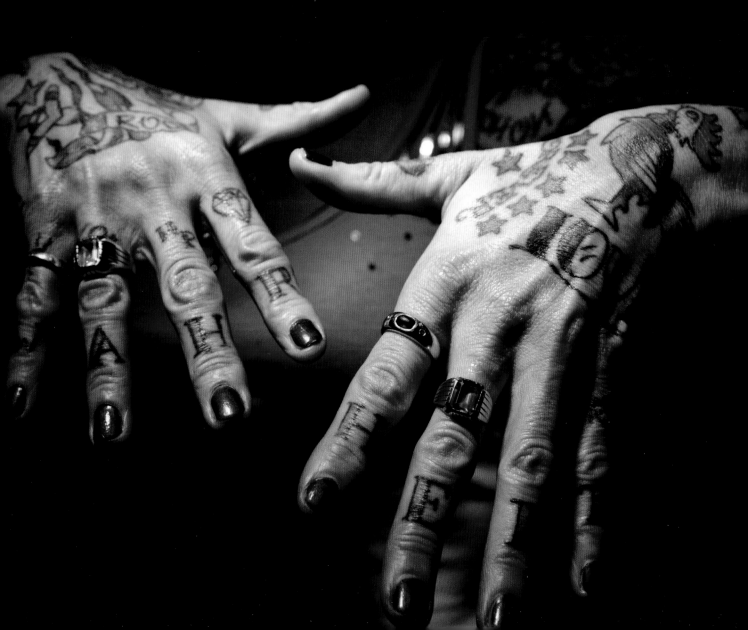

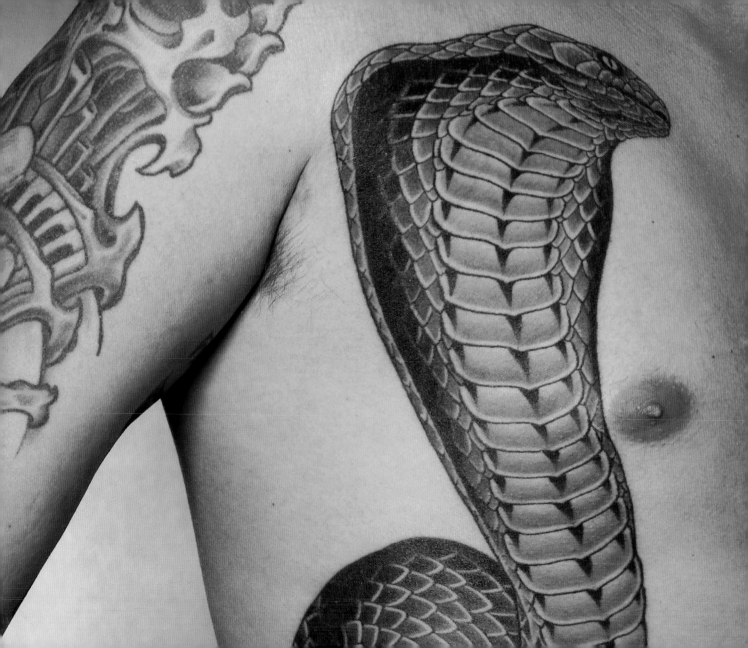

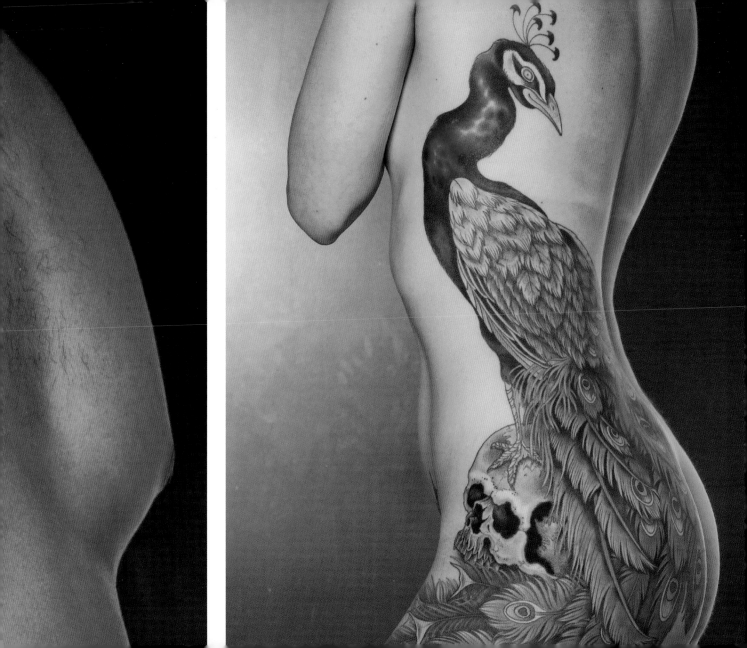

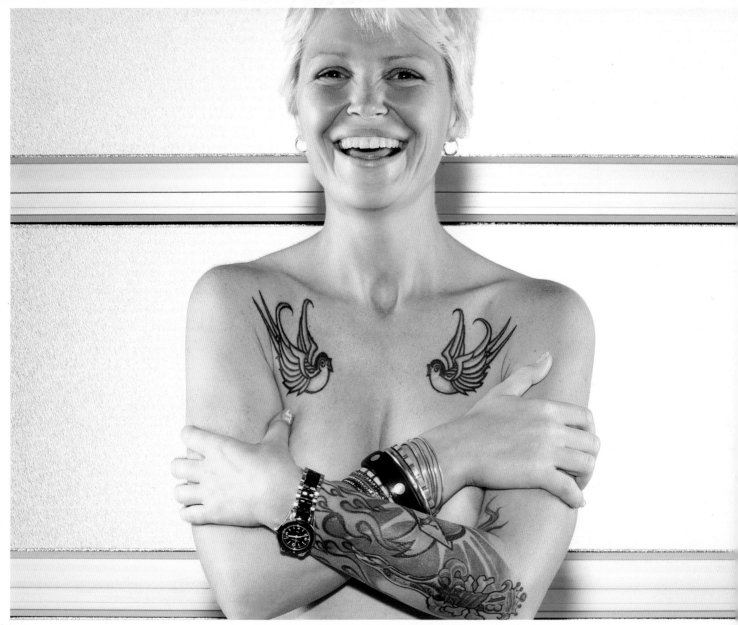

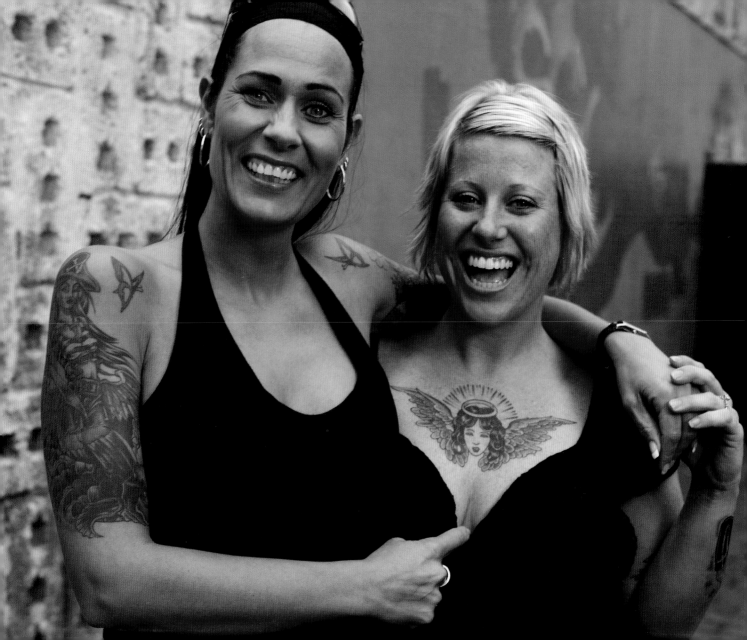

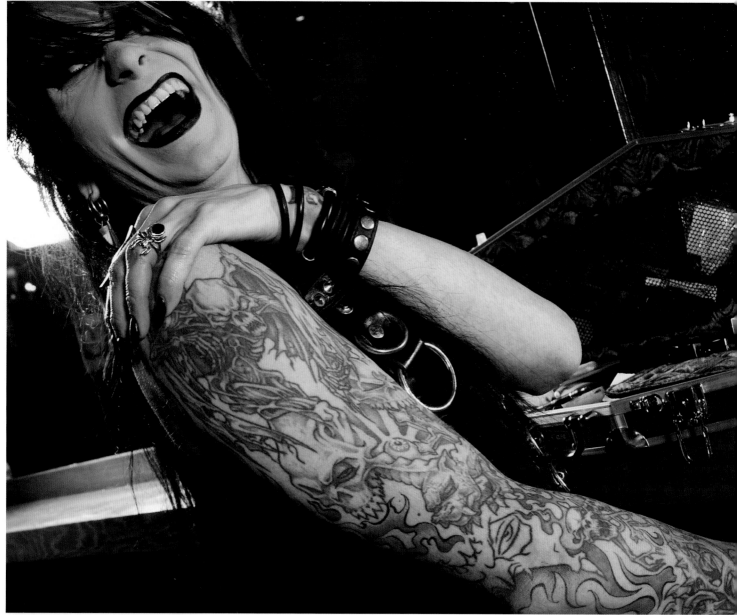

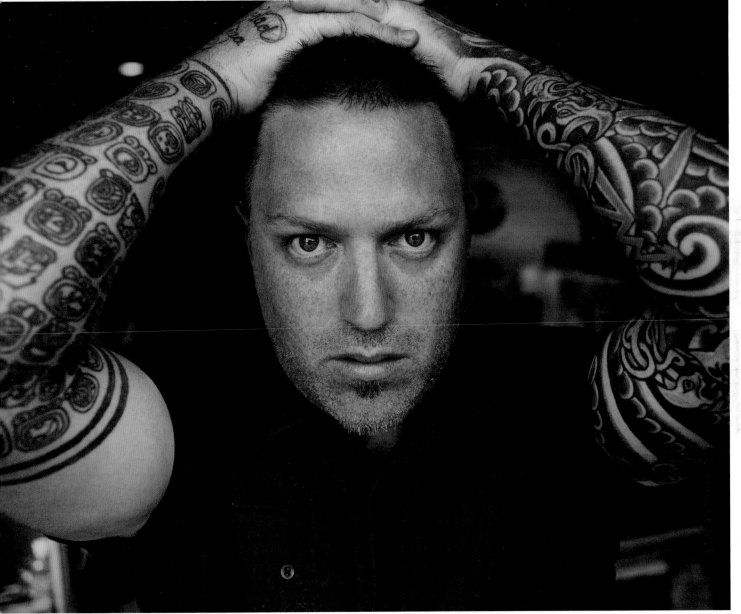

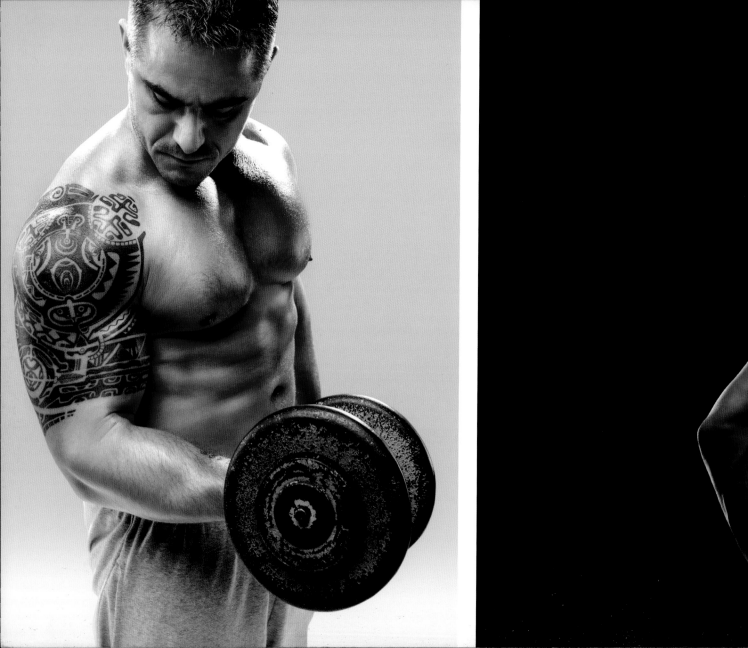

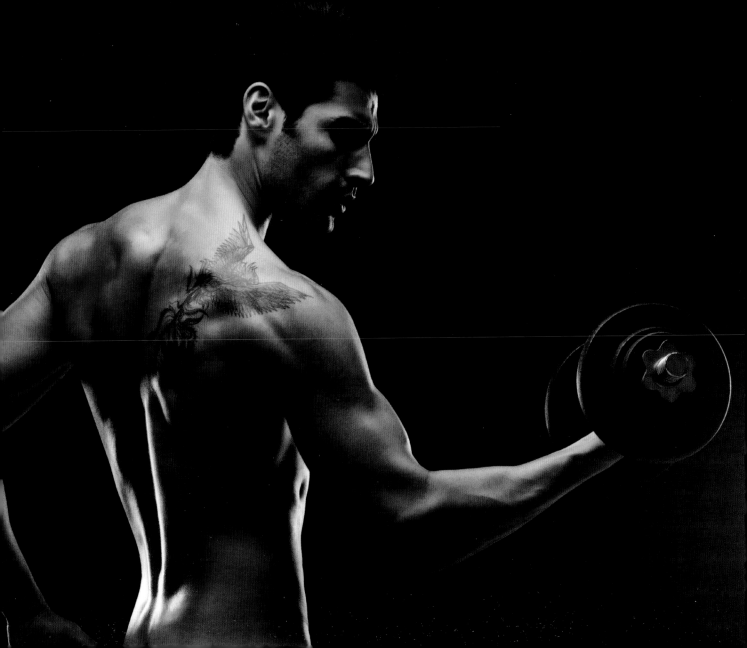

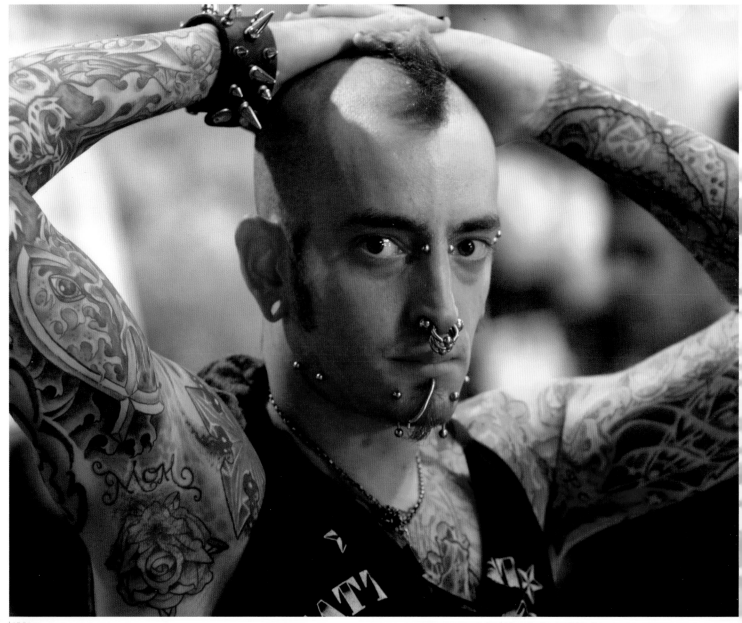

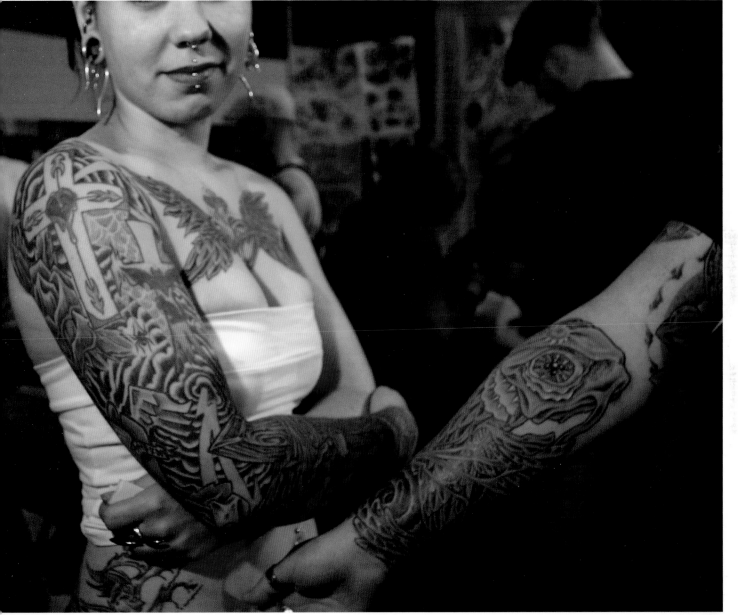

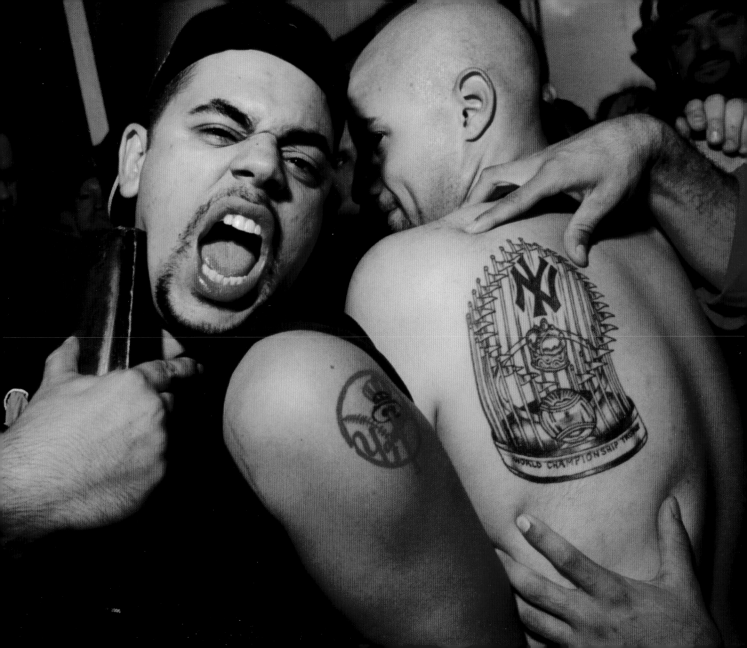

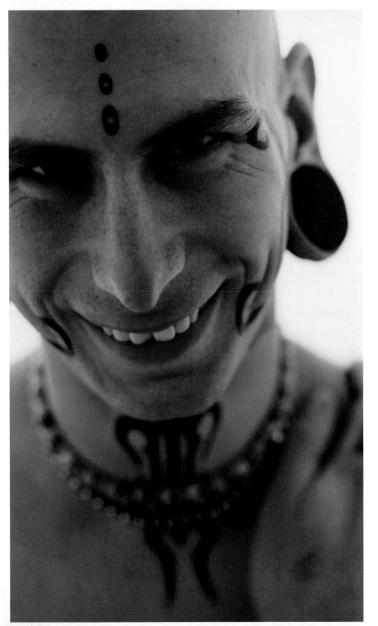

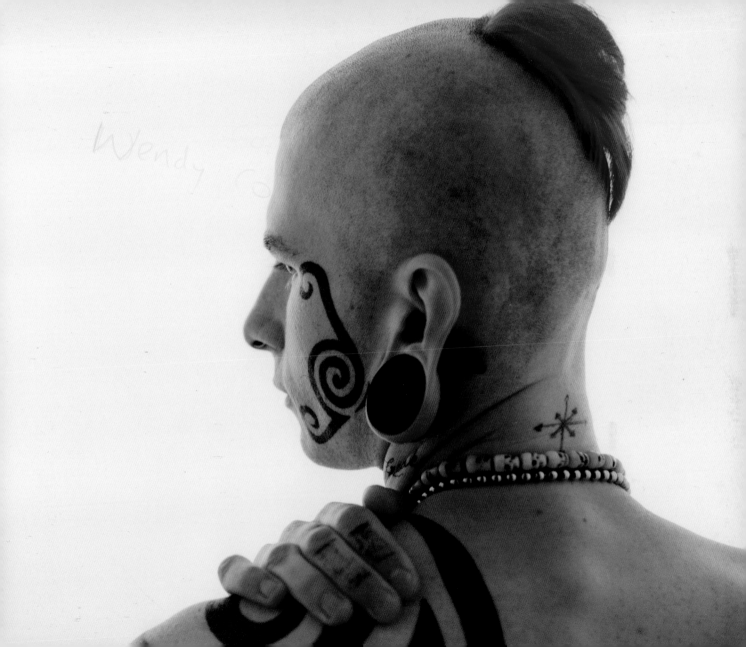

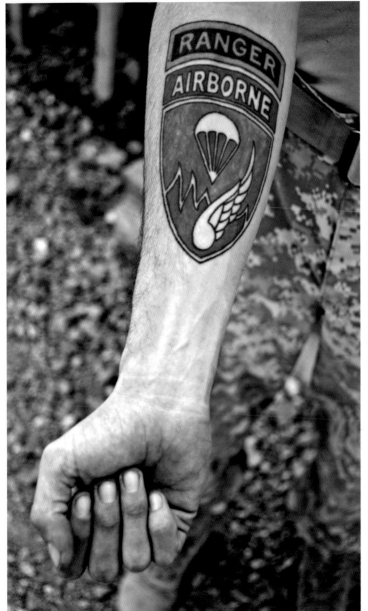
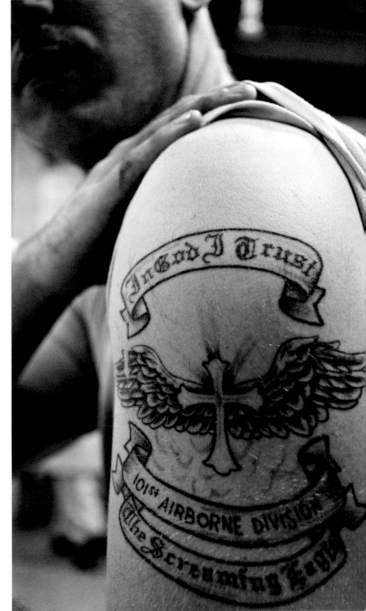

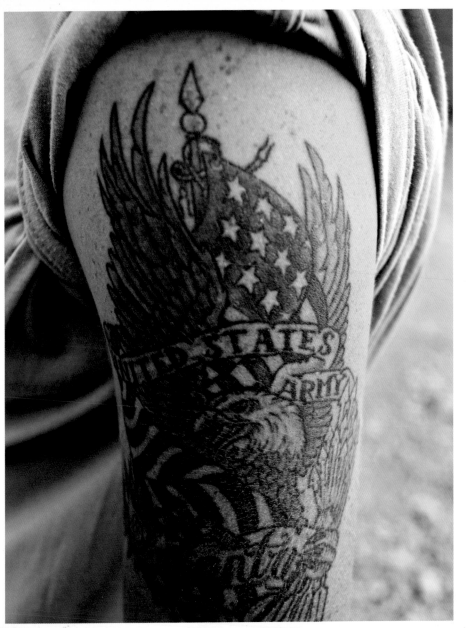

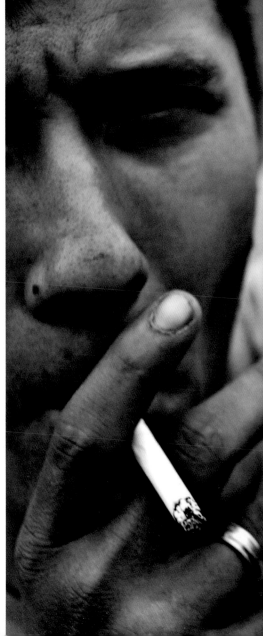

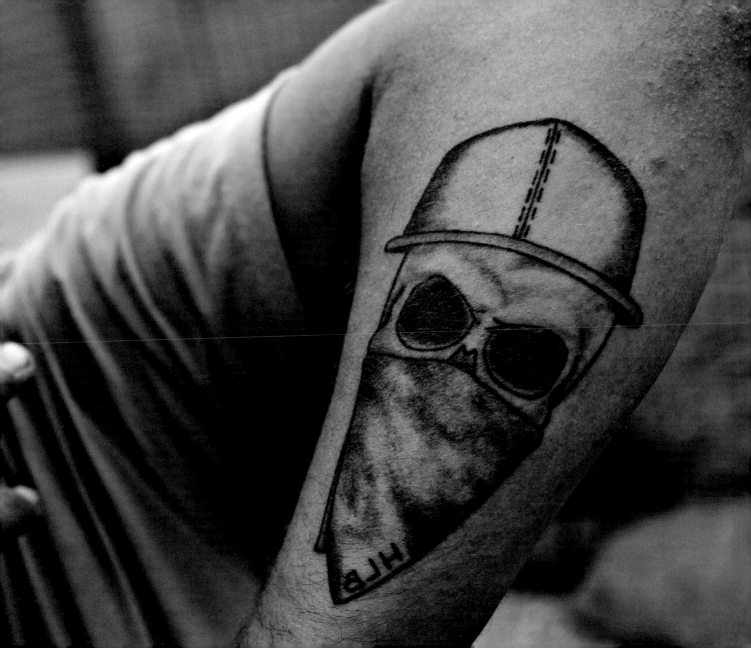

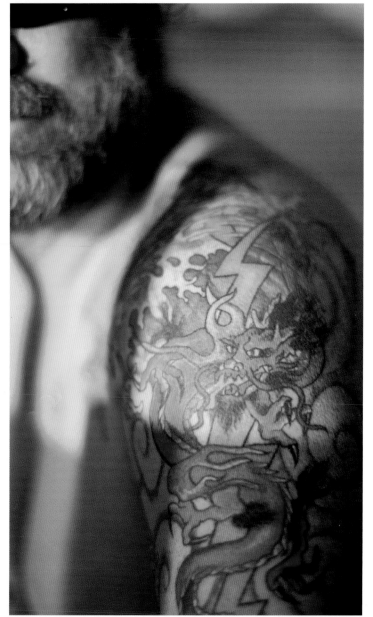
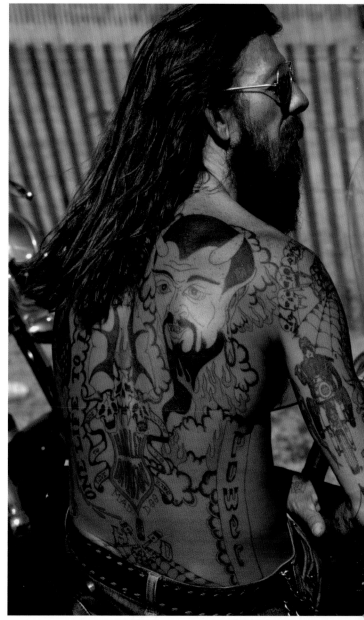

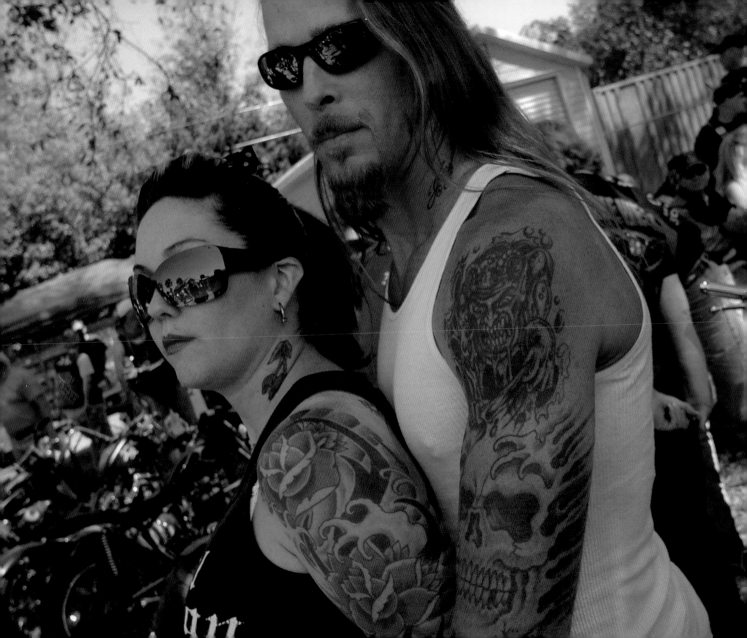

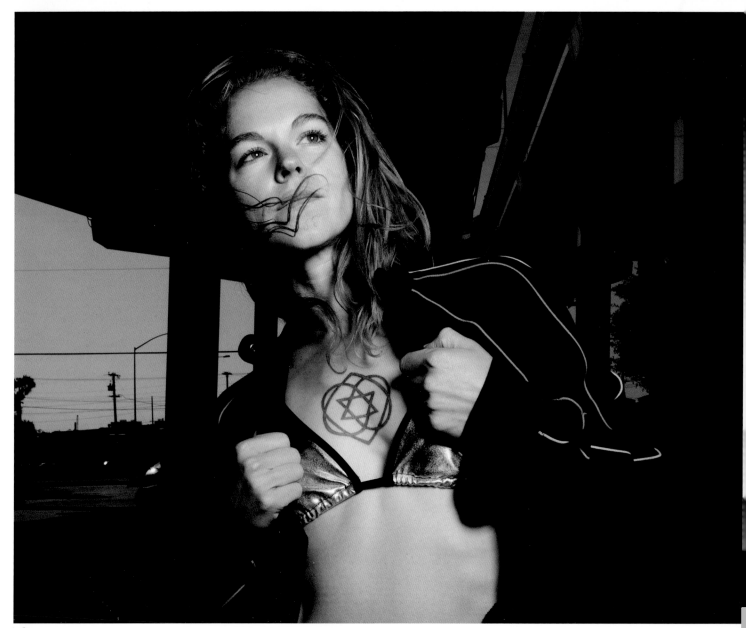

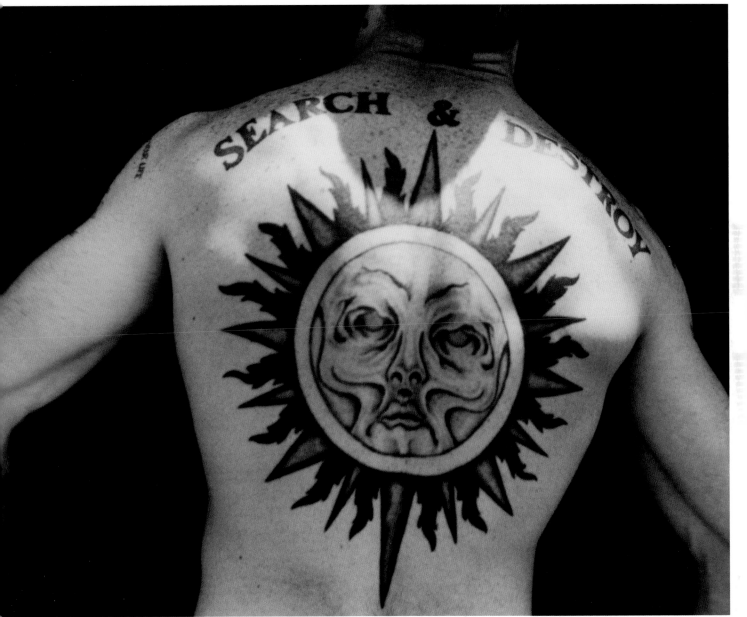

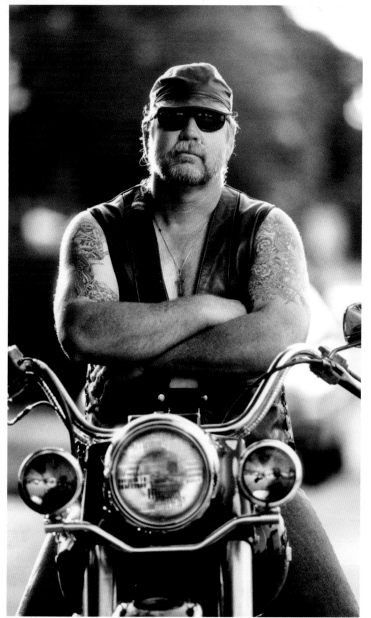
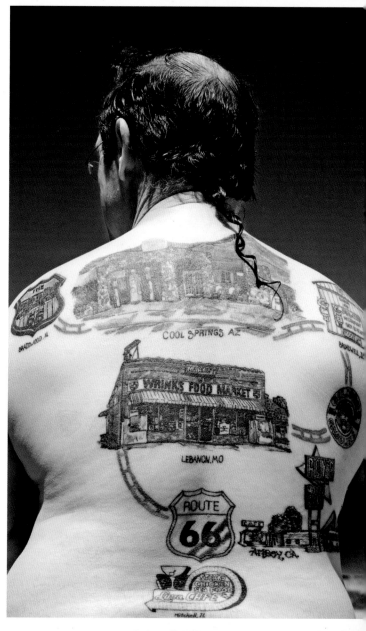

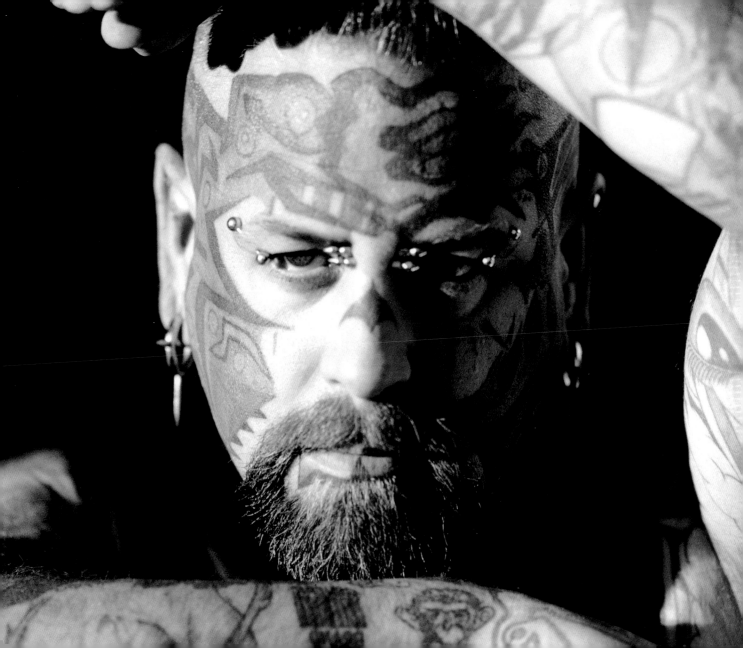

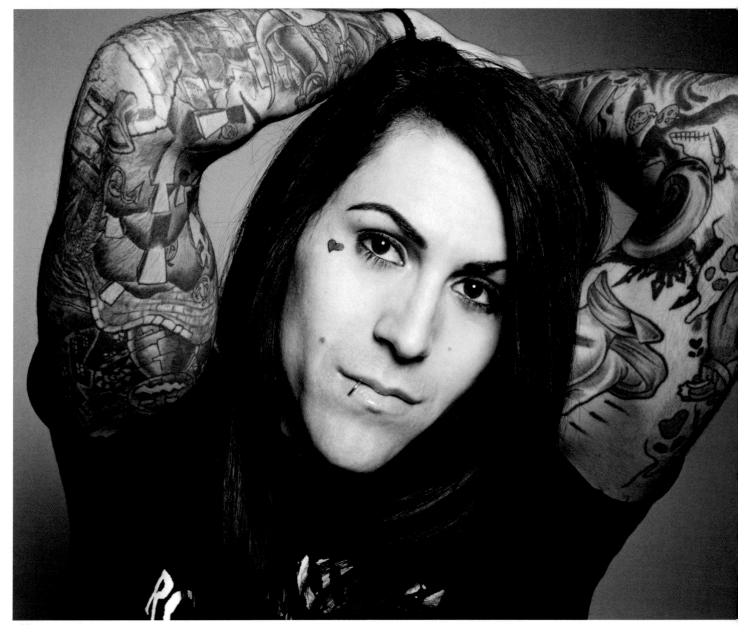

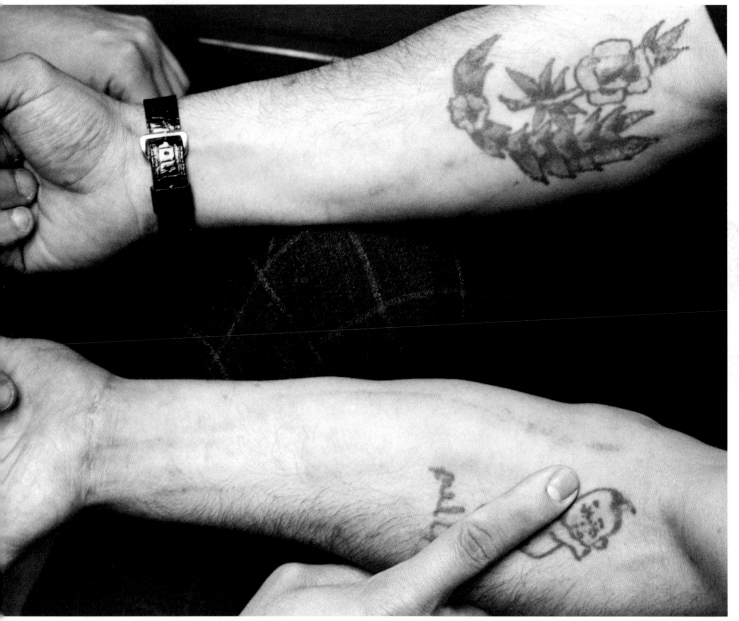

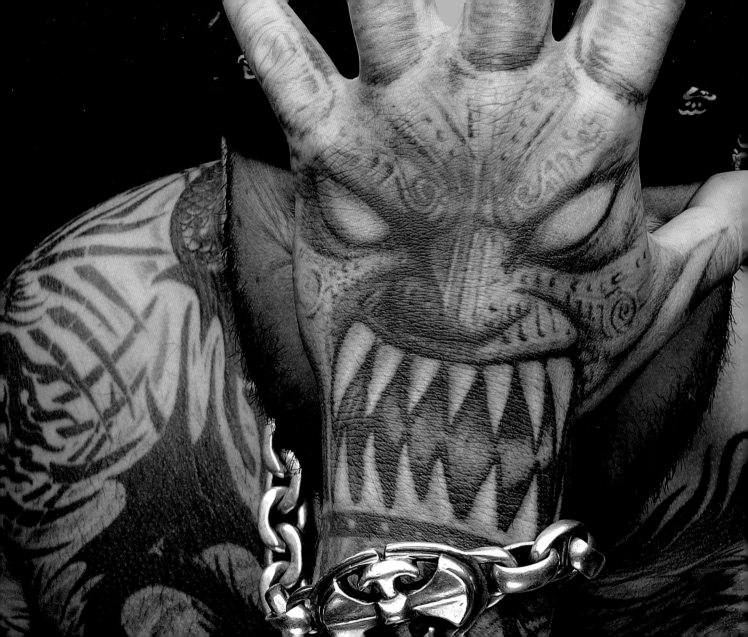

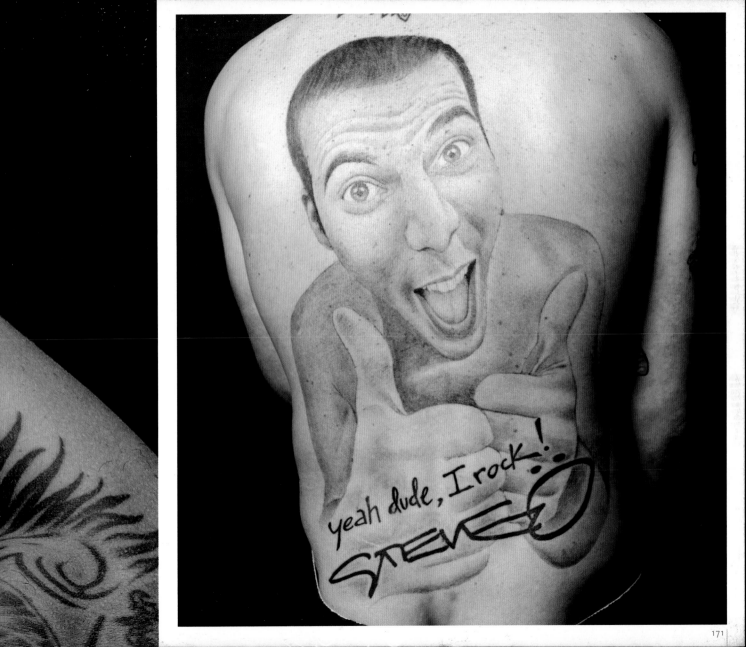

yeah dude, I rock!

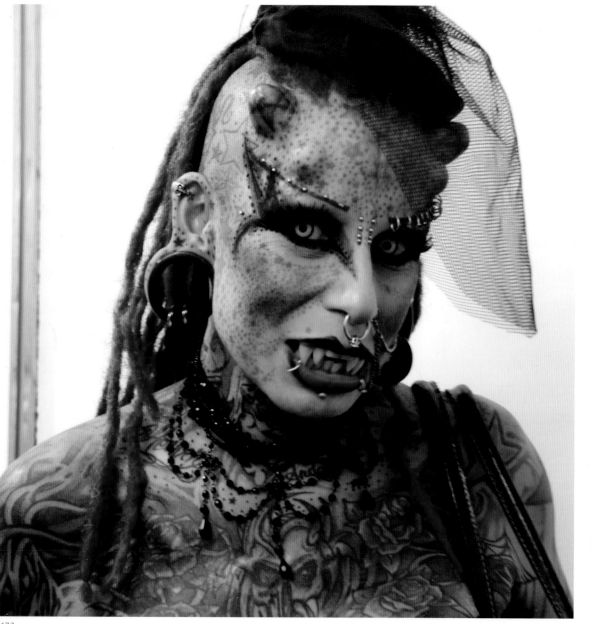

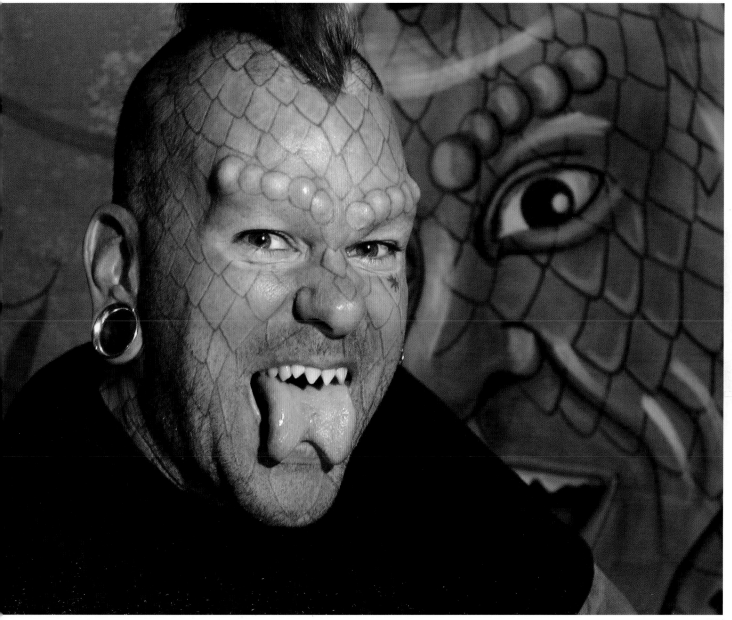

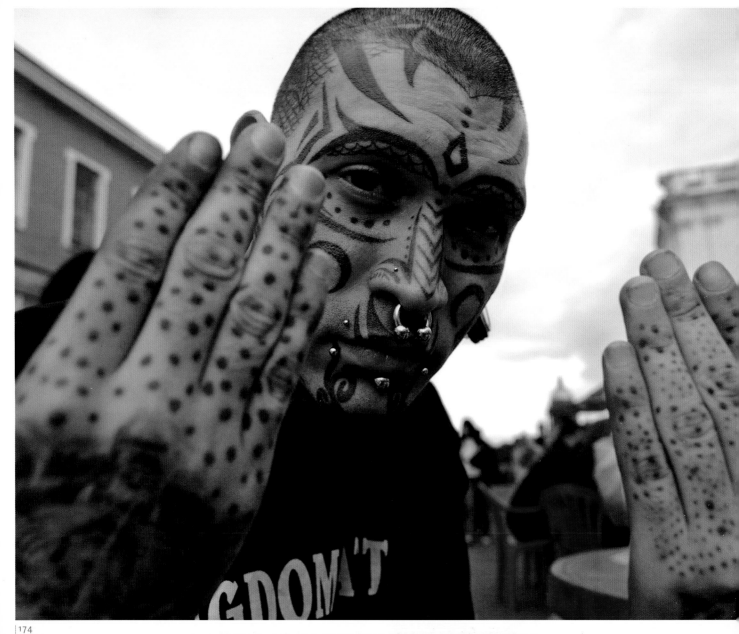

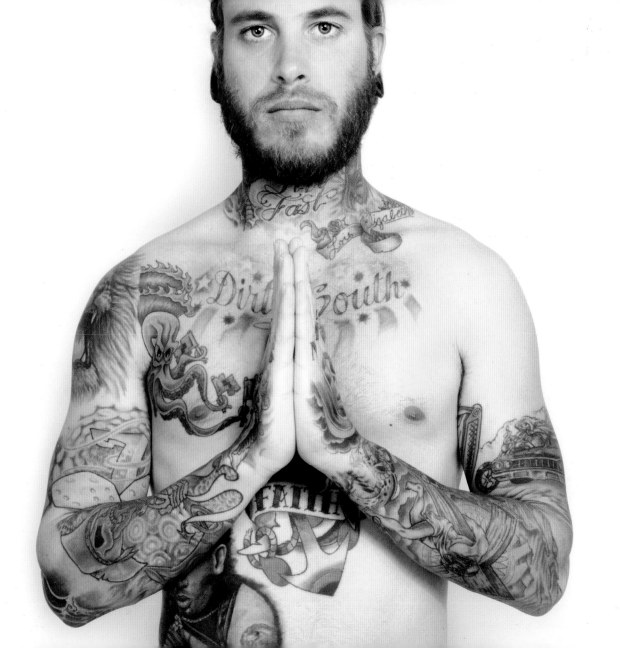

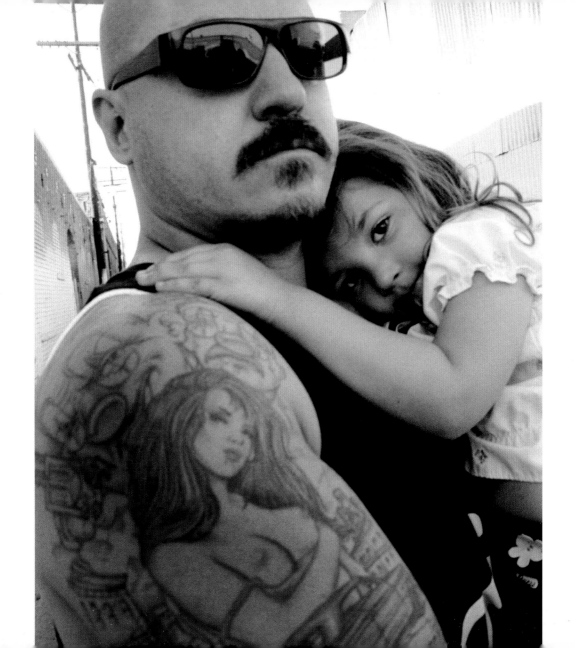

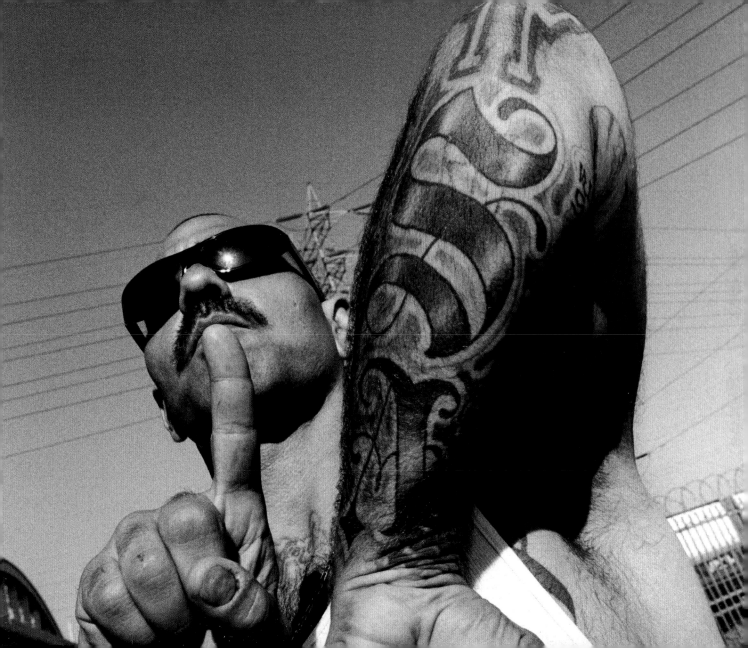

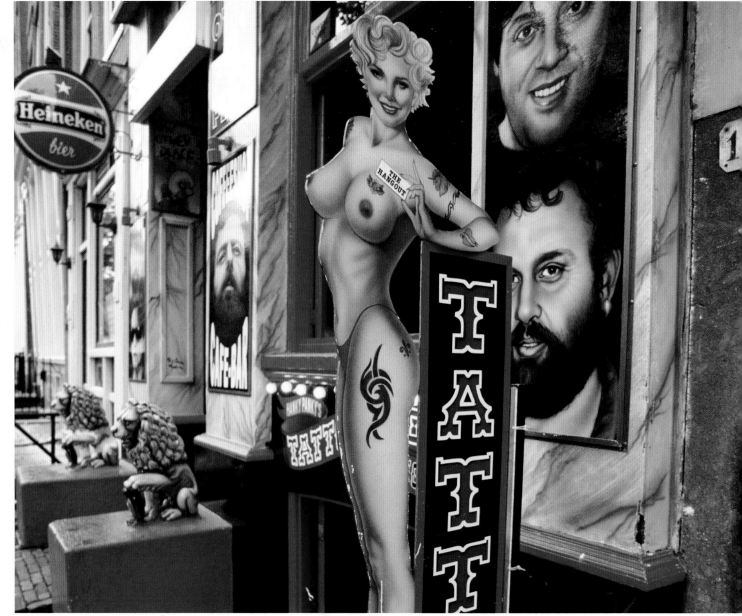

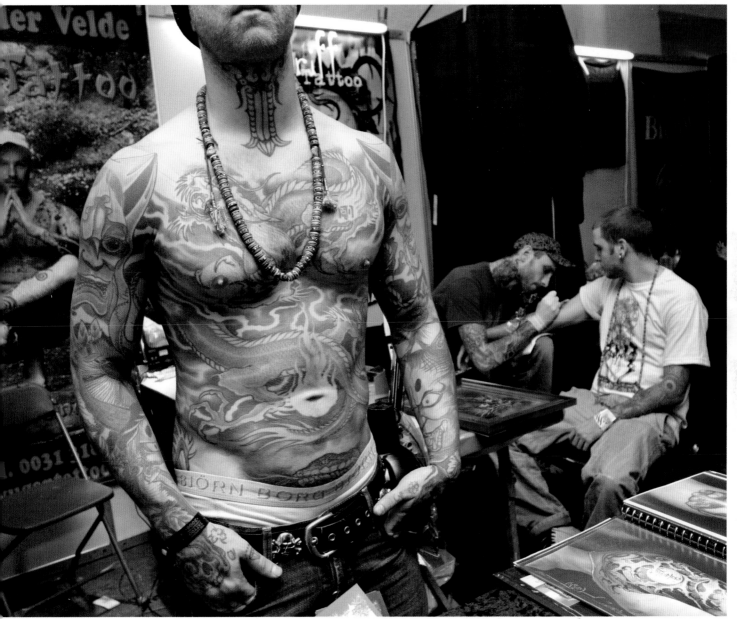

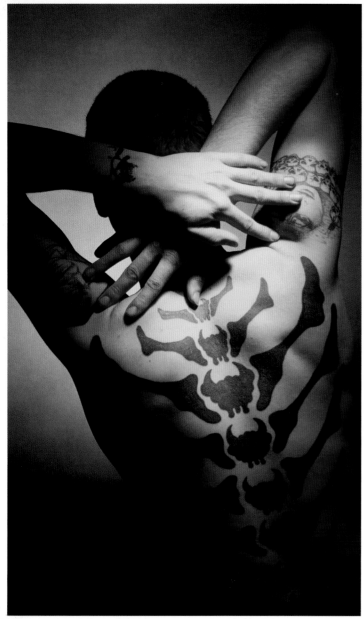
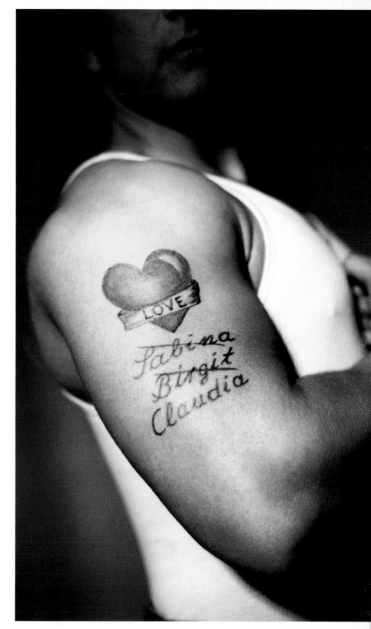

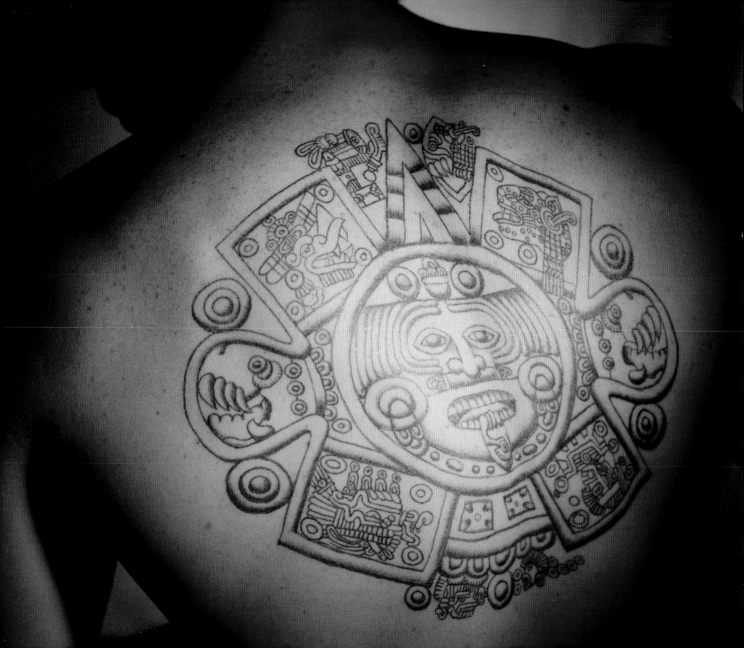

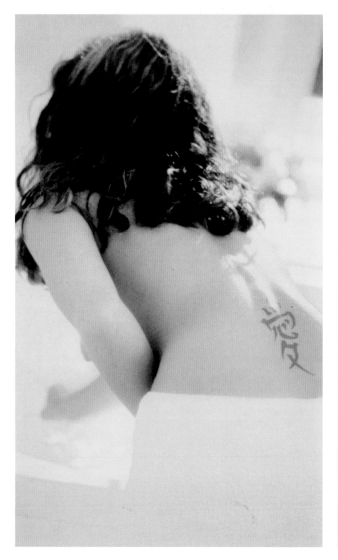

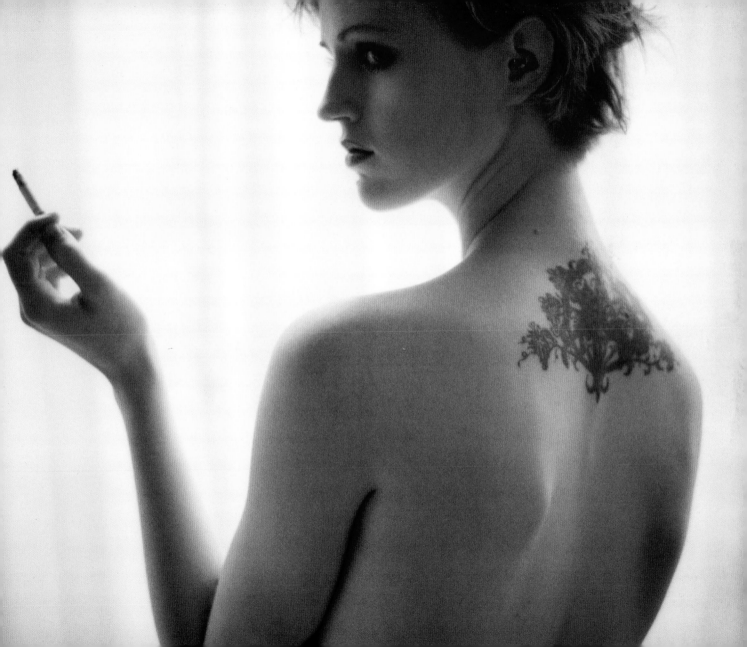

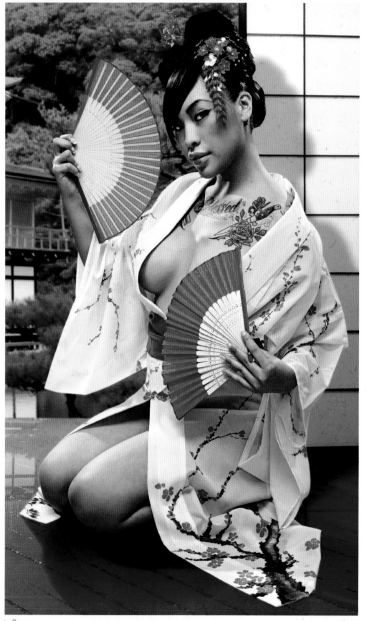
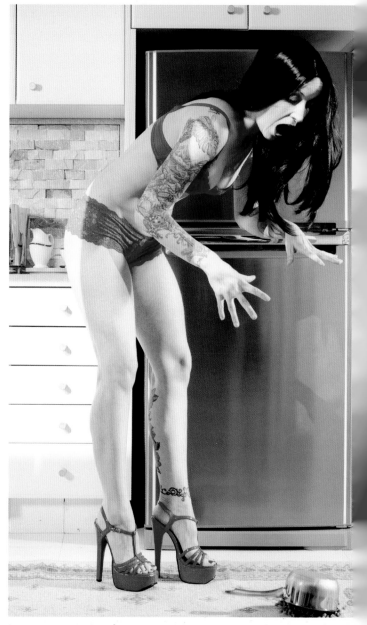

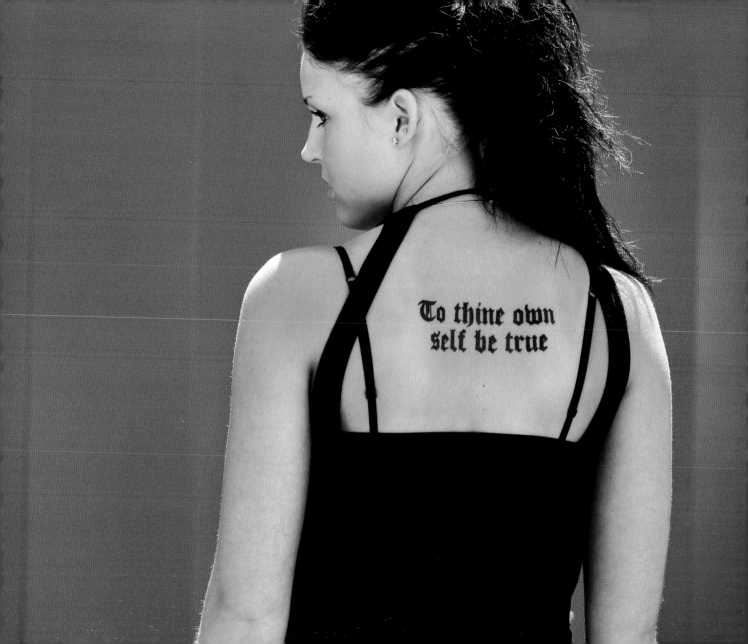

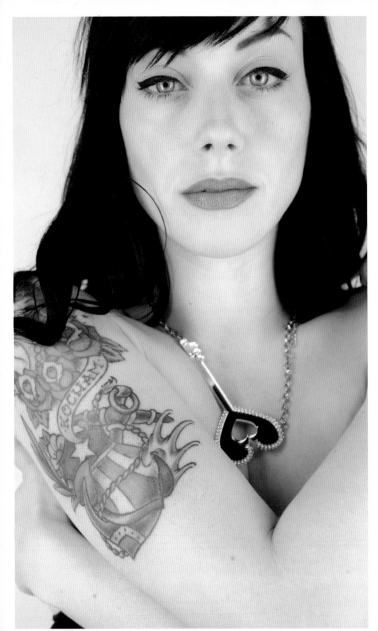
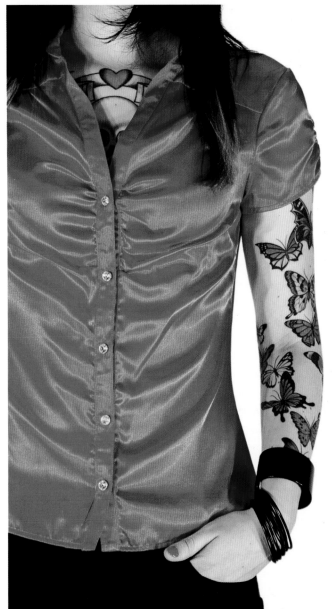

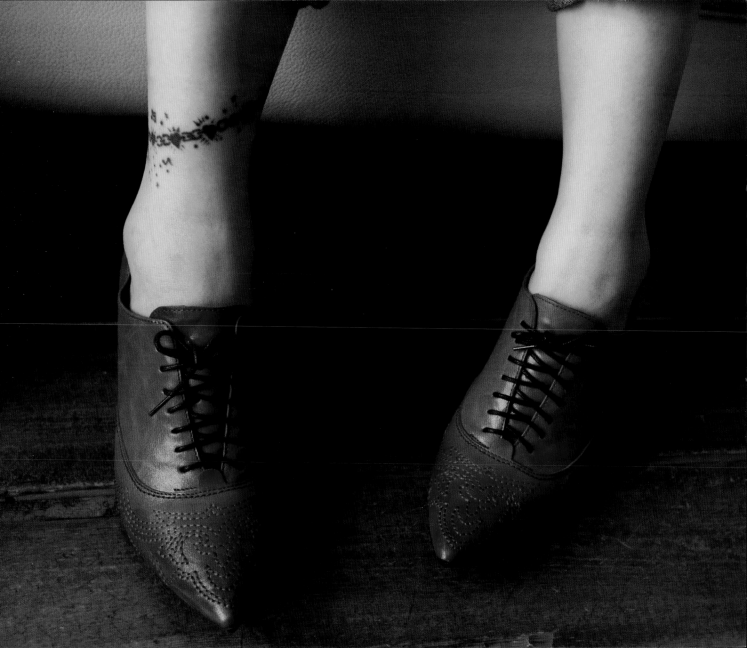

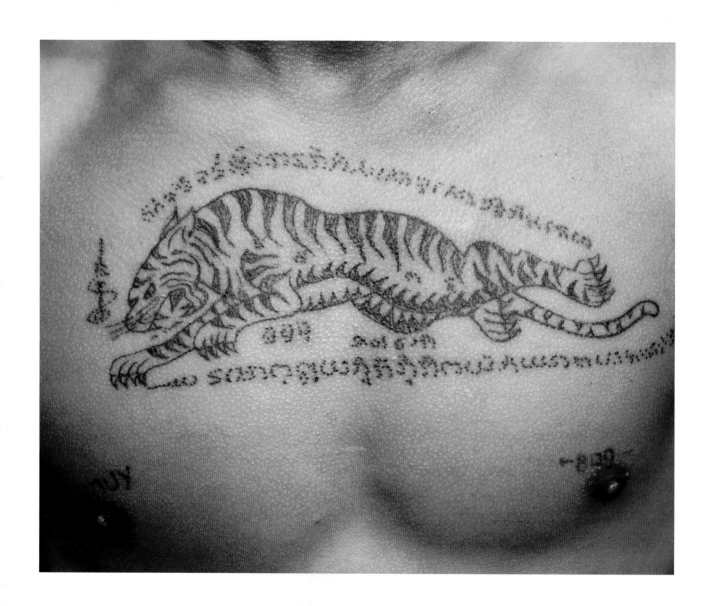

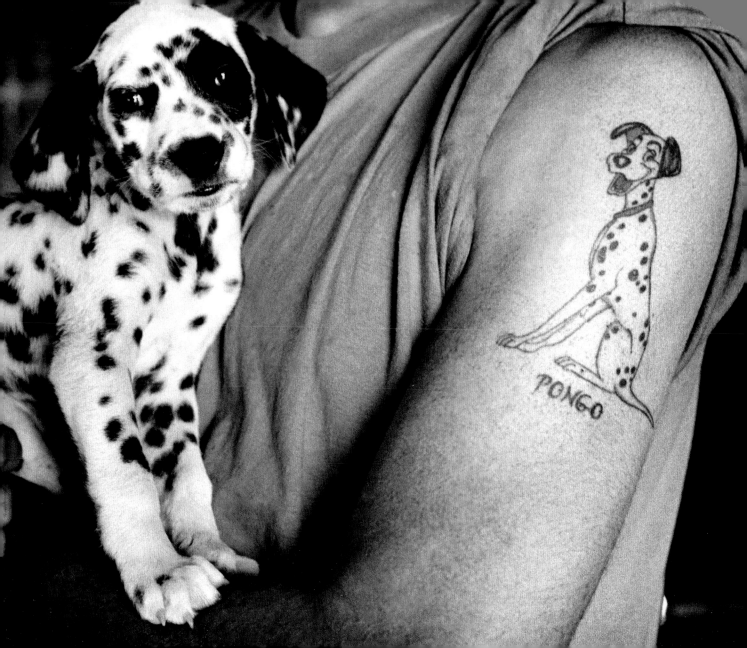

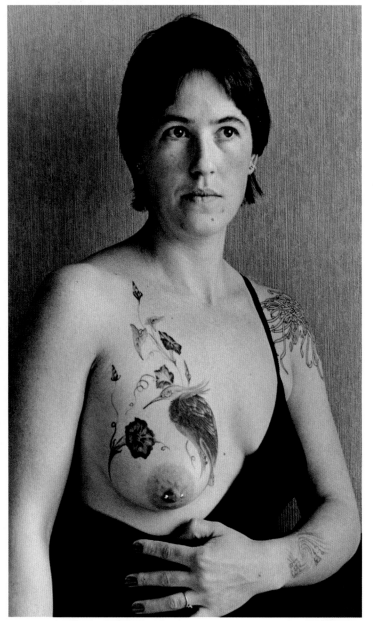
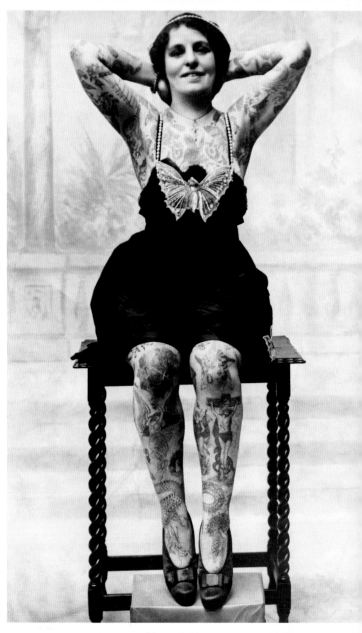

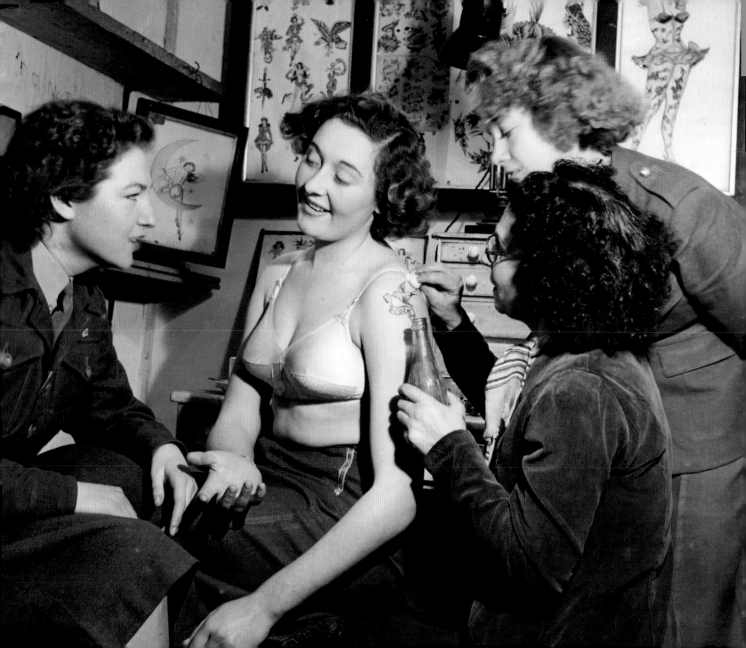

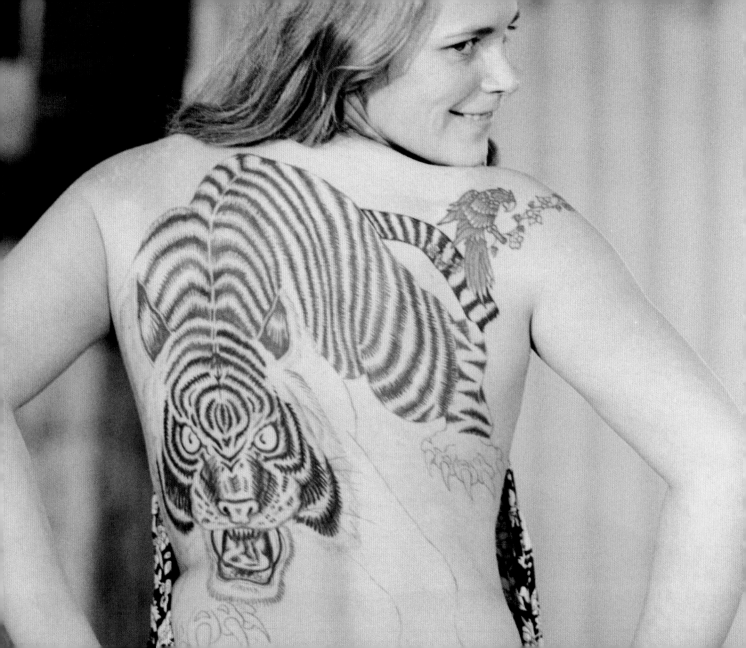

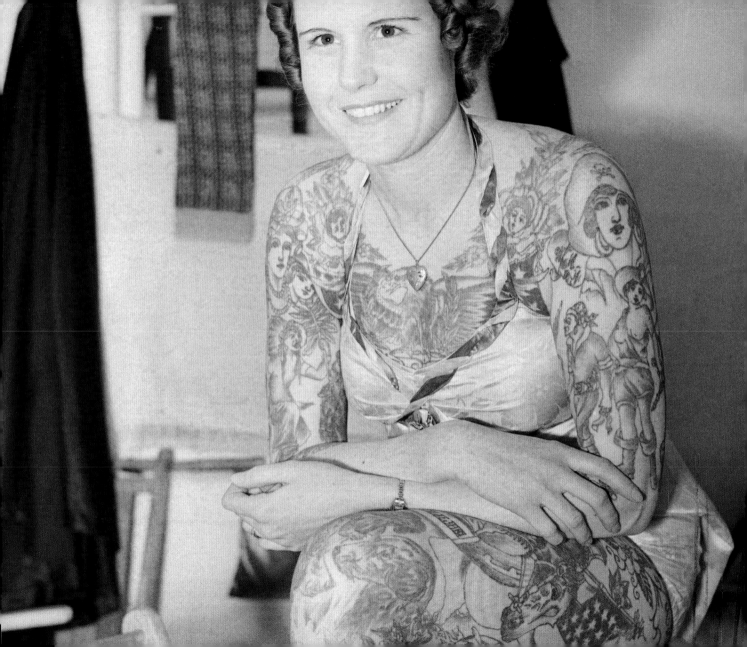

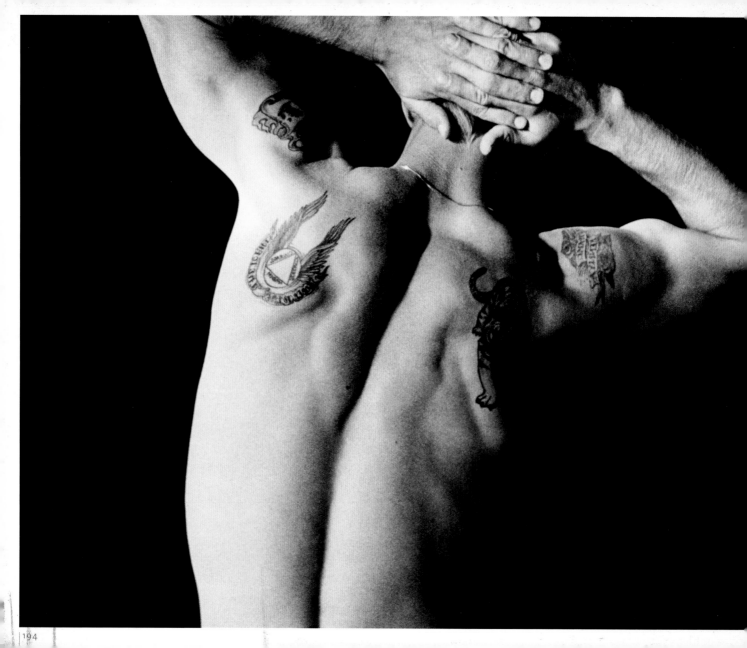

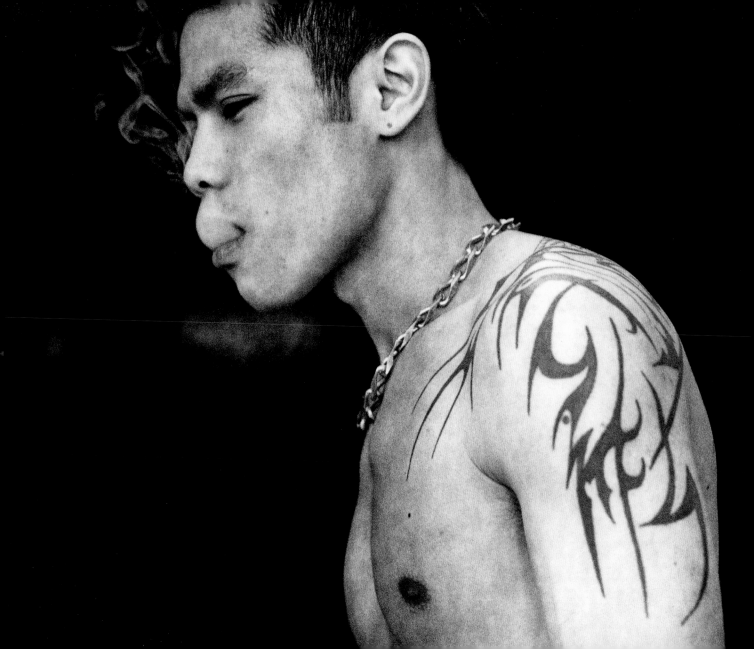

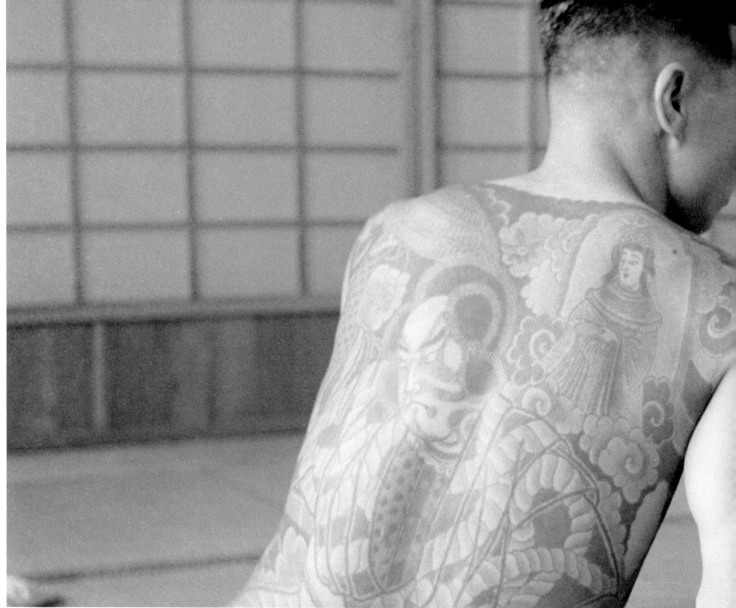

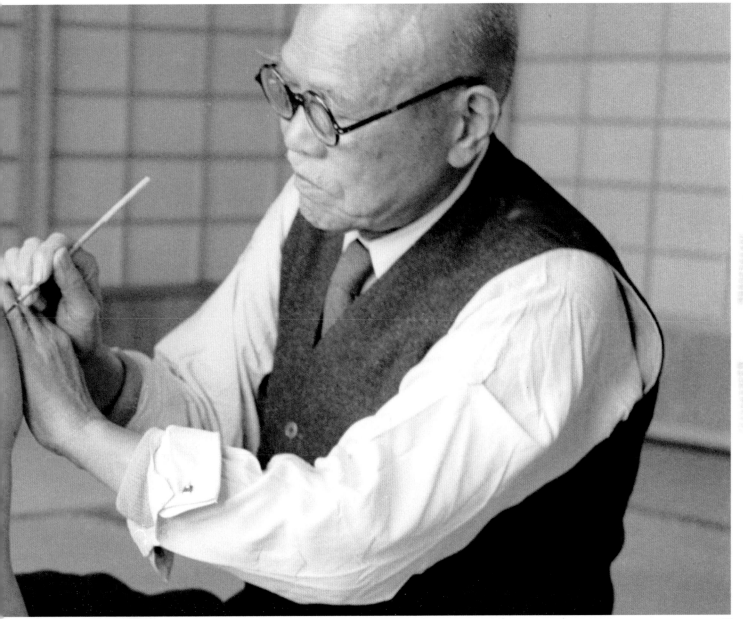

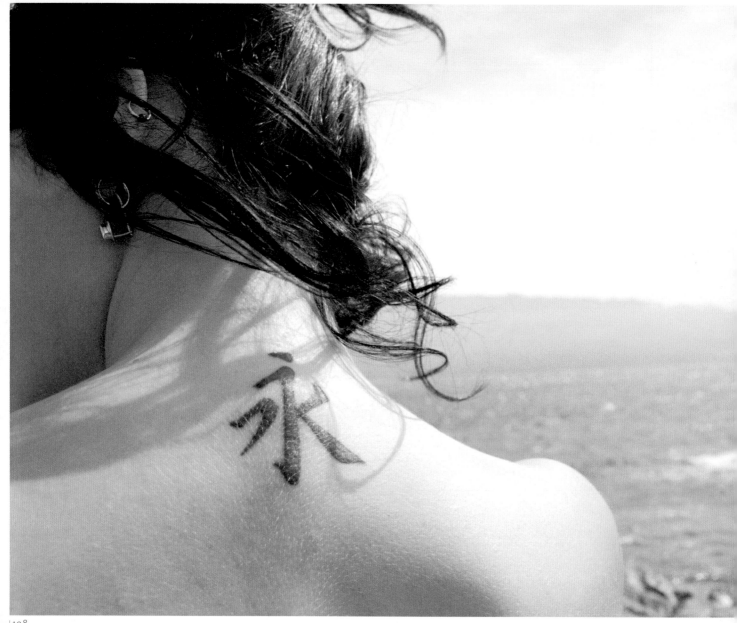

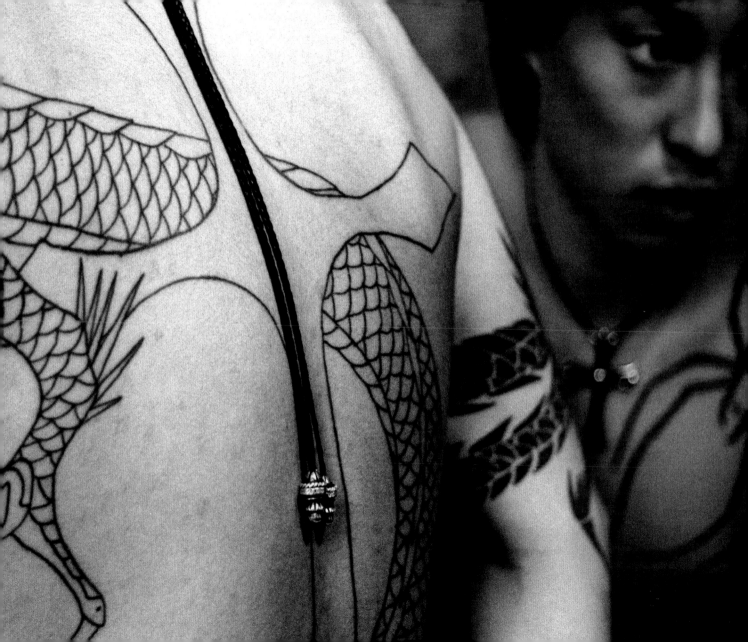

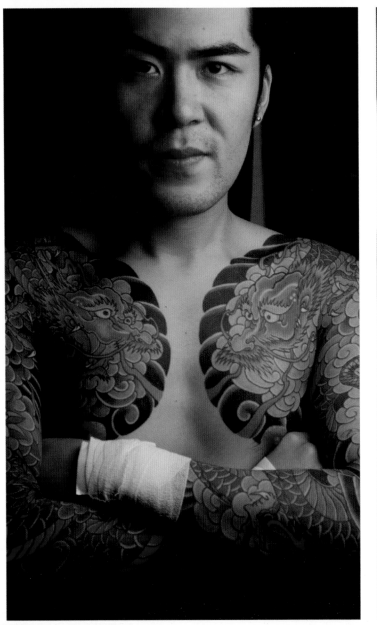
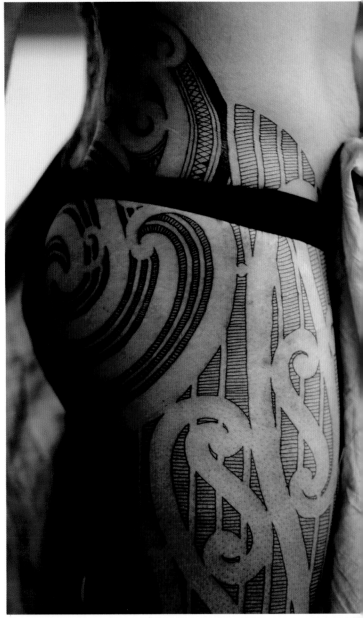

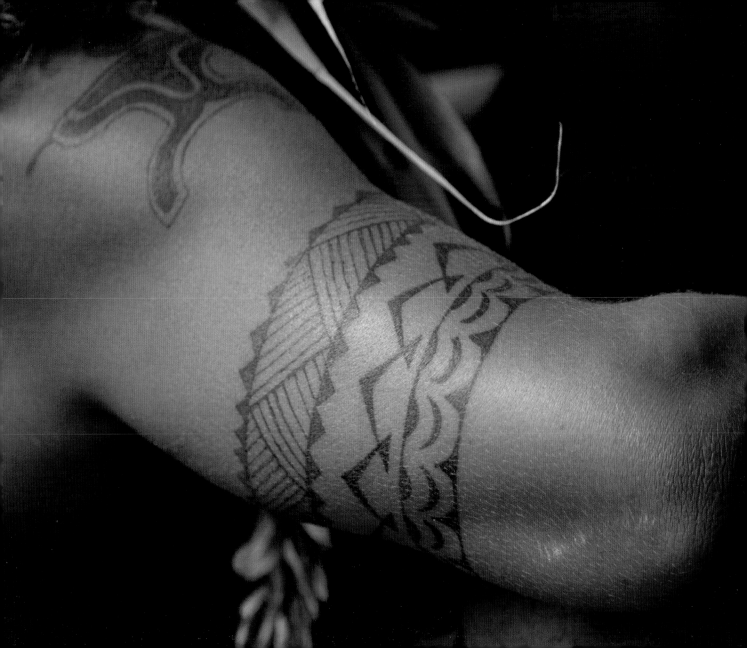

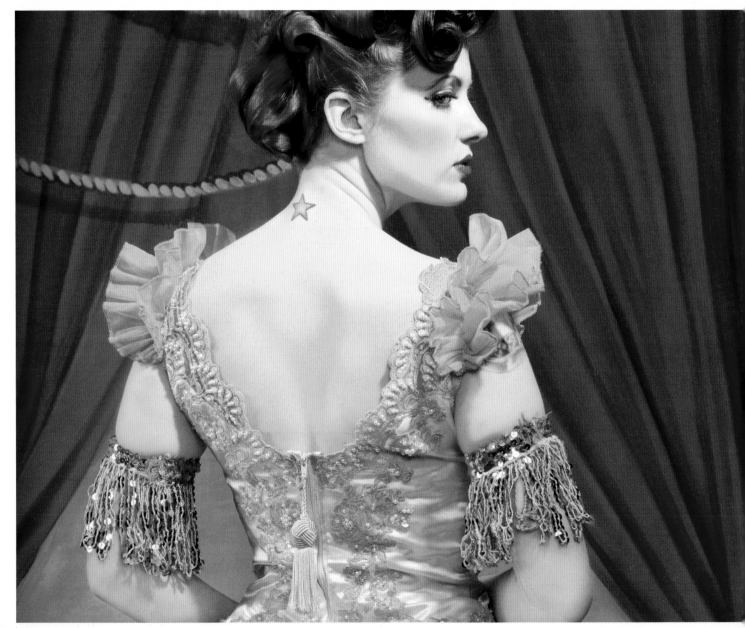

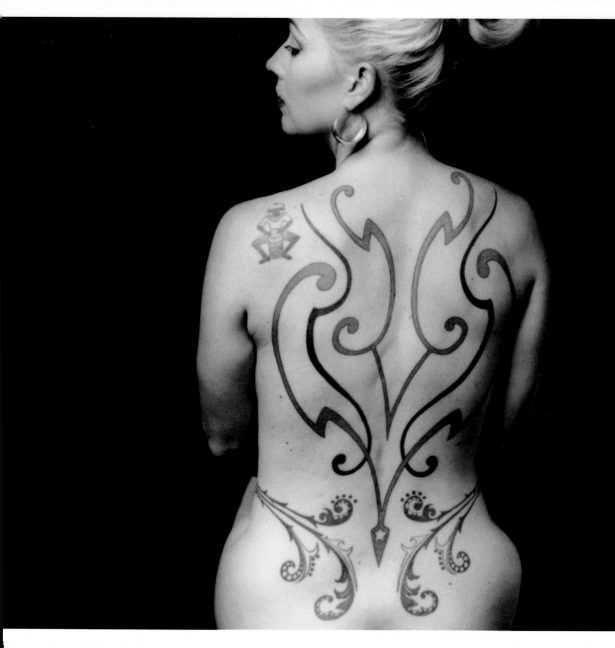

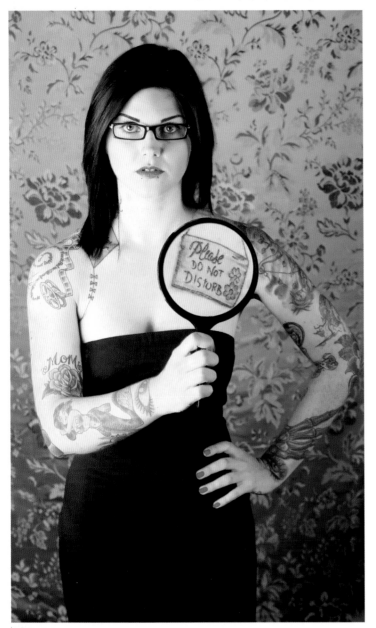
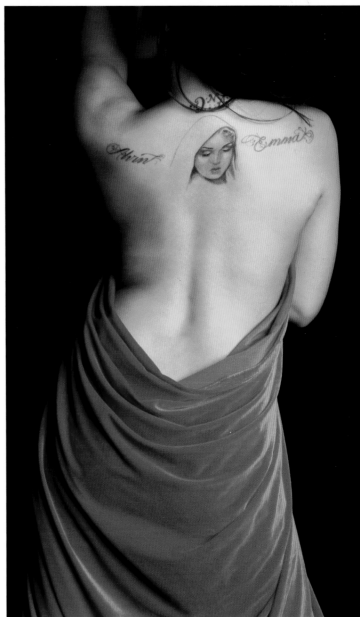

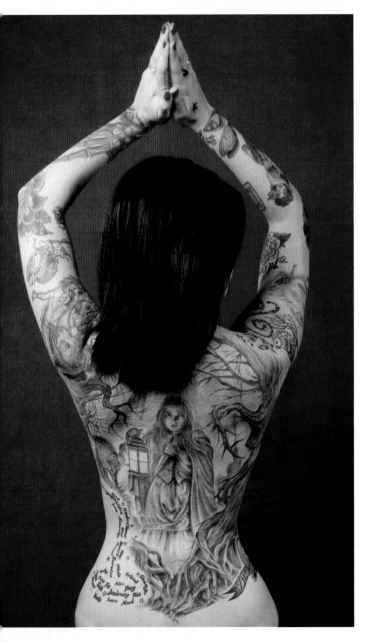
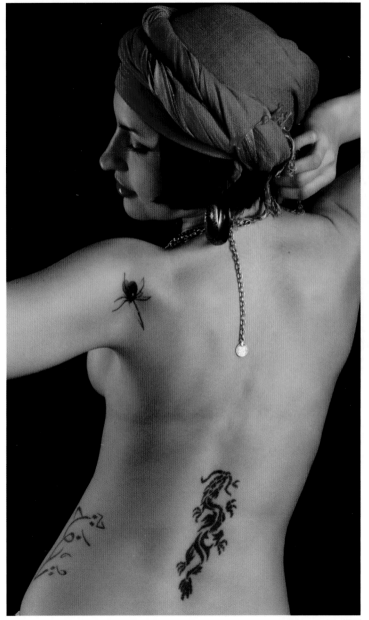

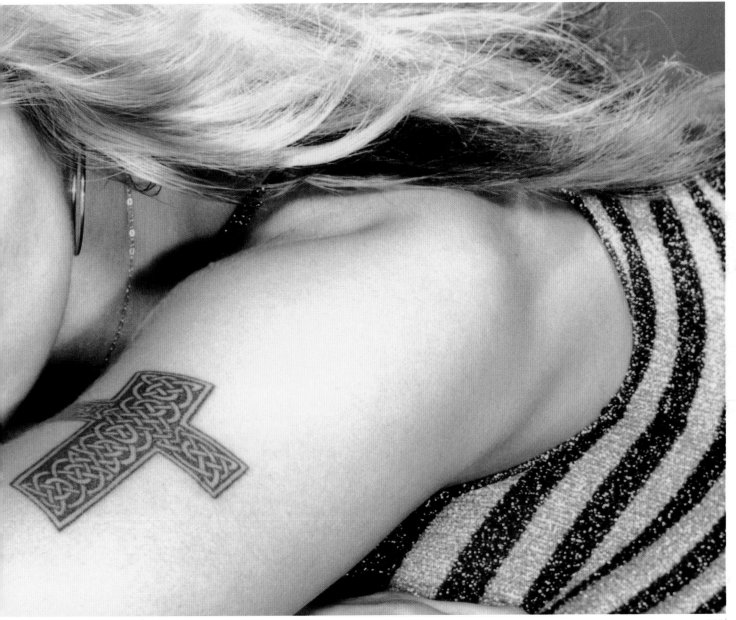

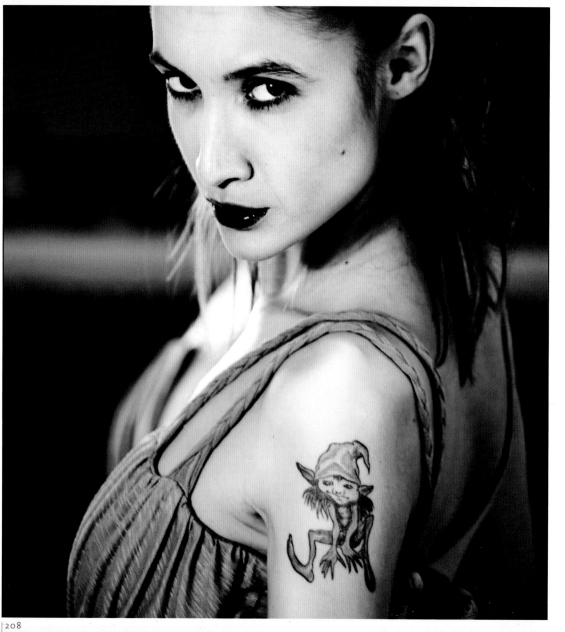

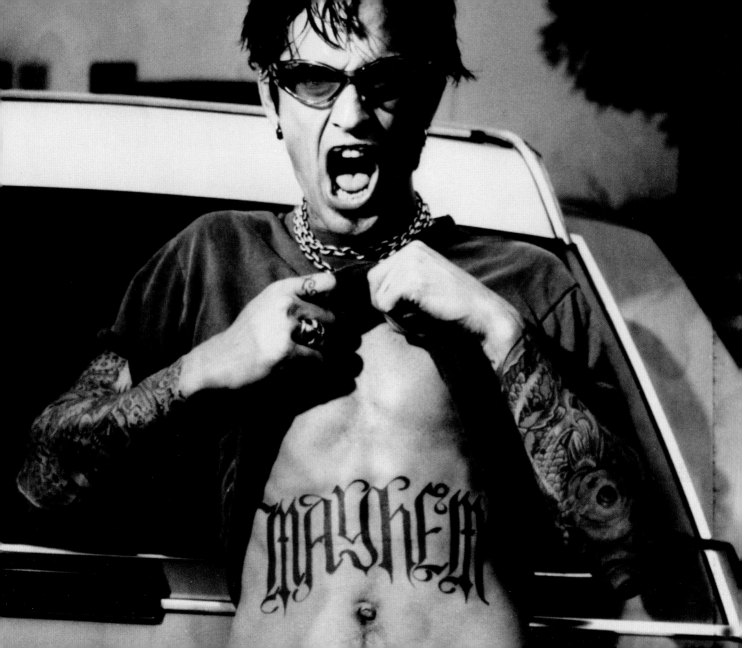

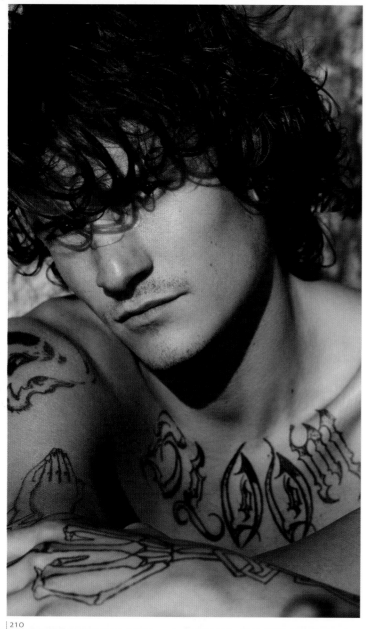
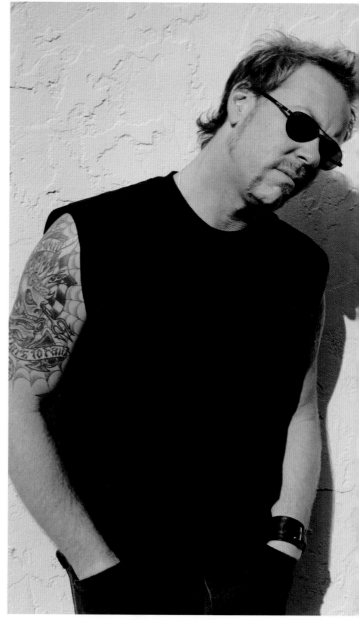

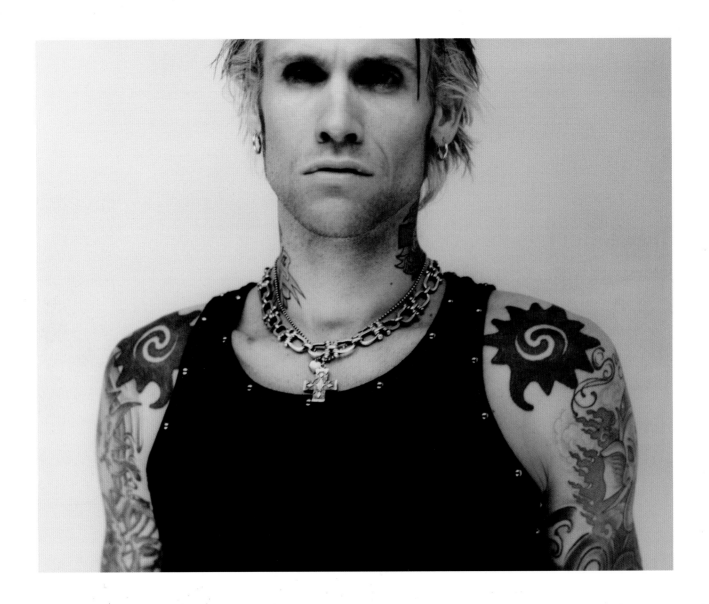

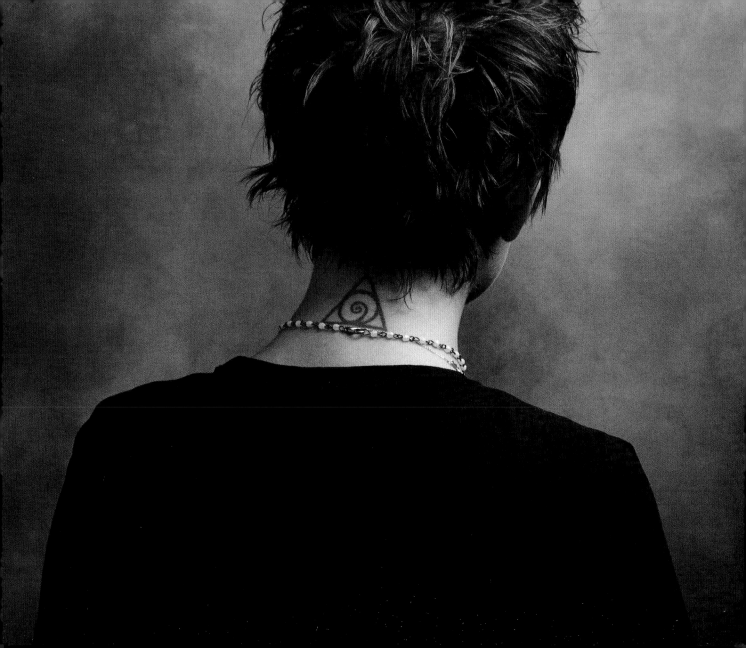

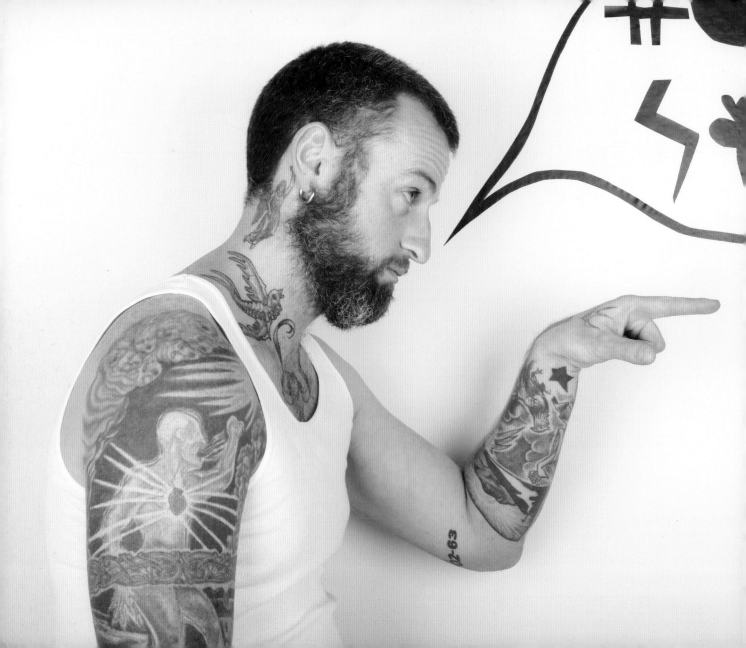

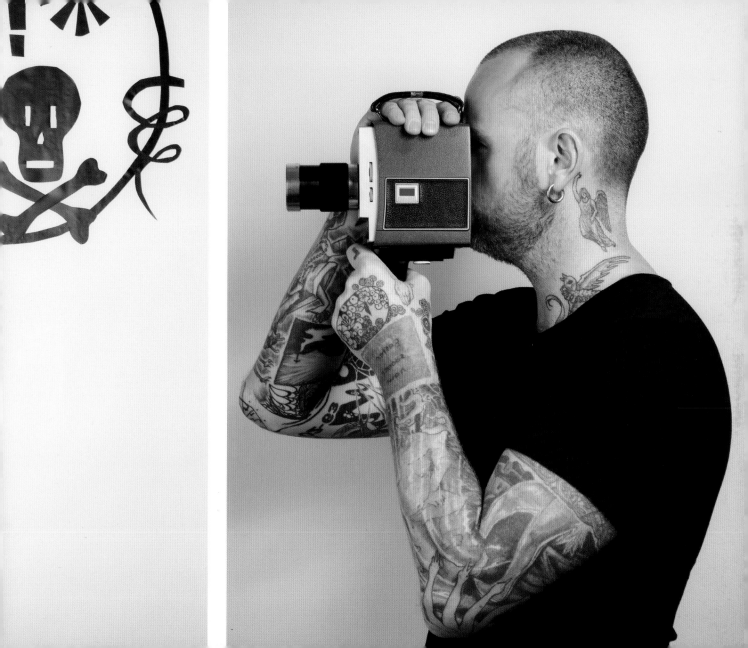

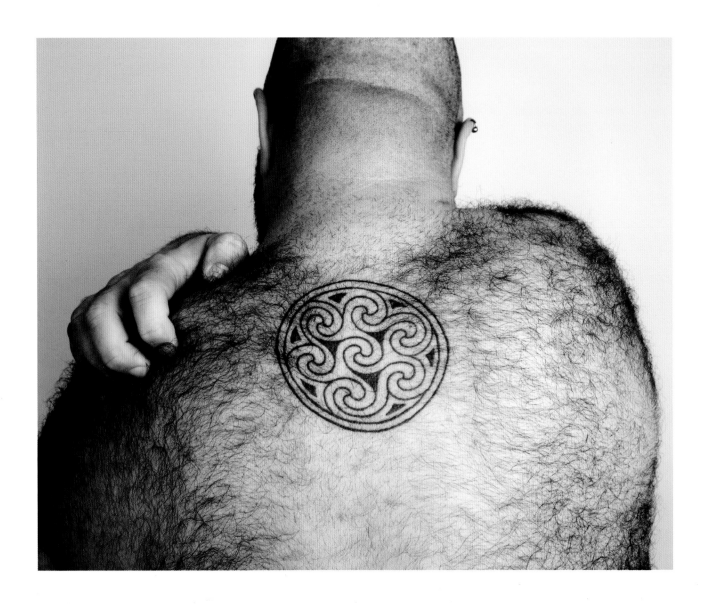

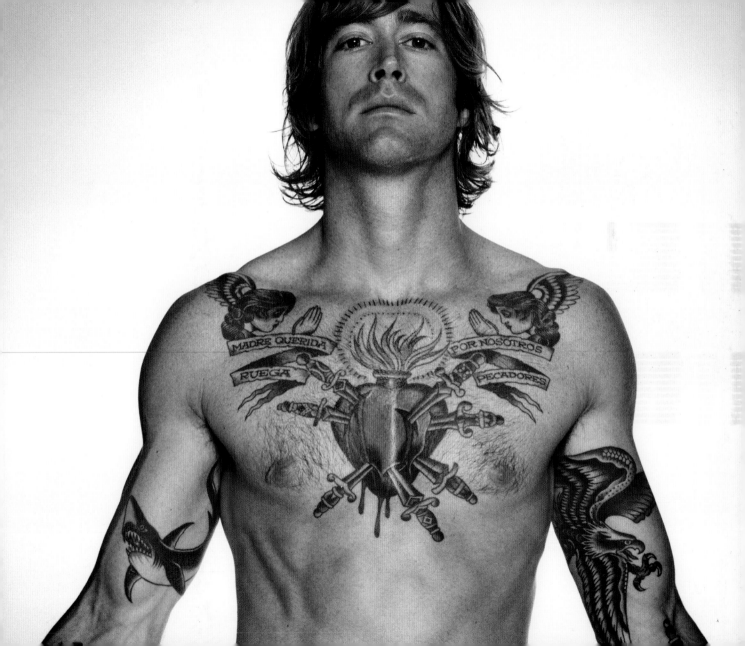

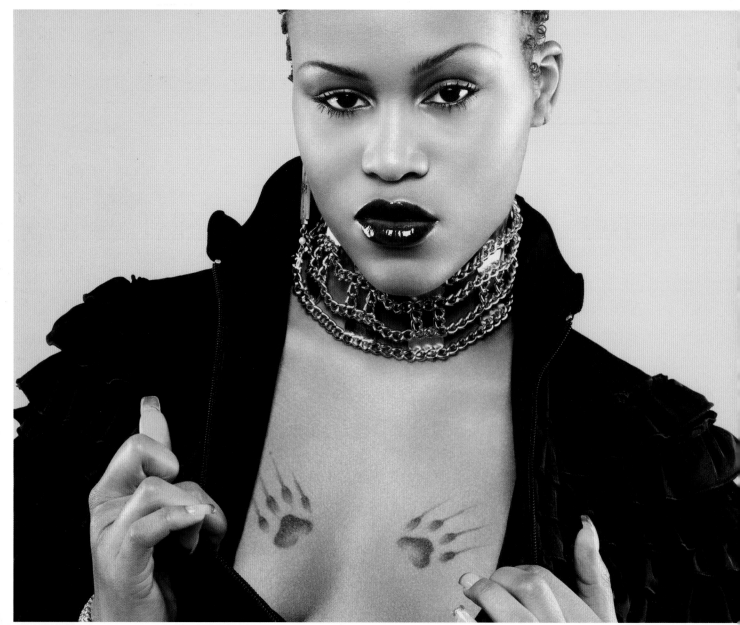

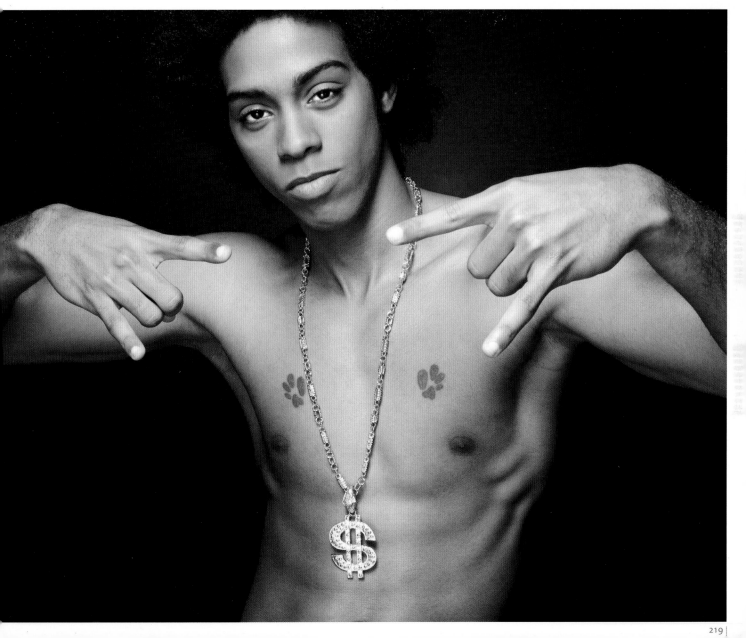

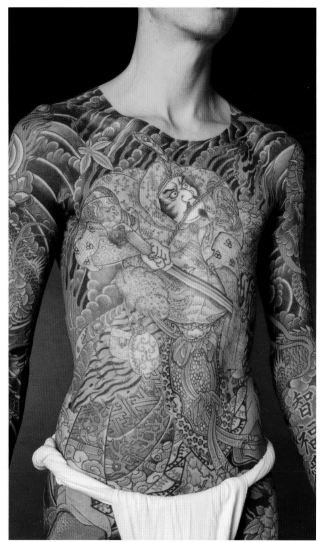

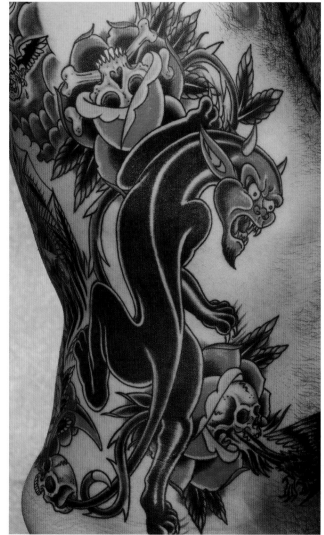

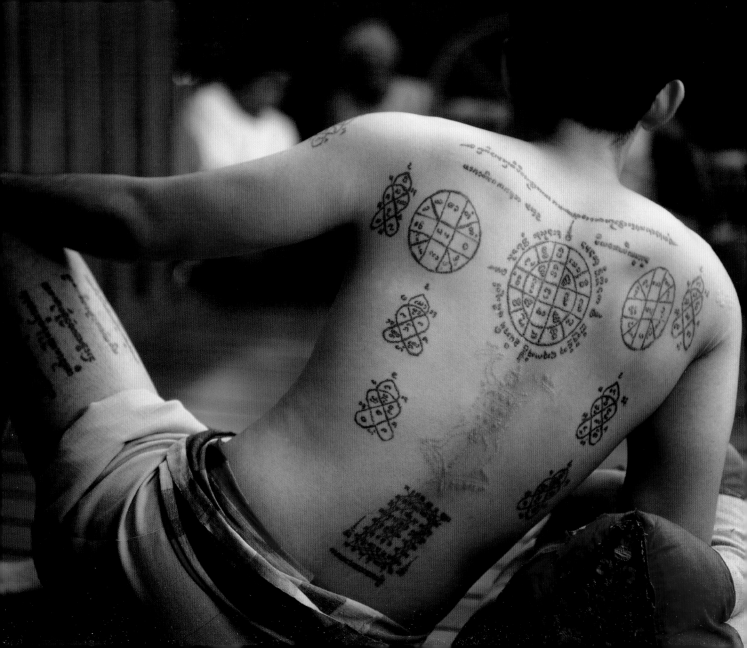

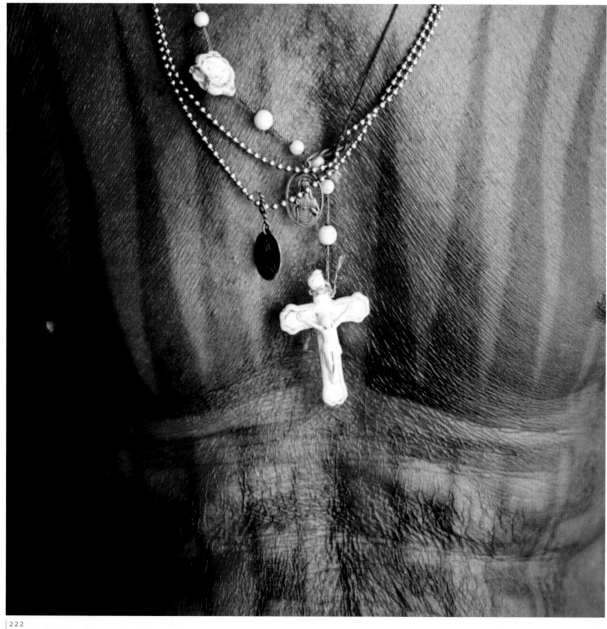

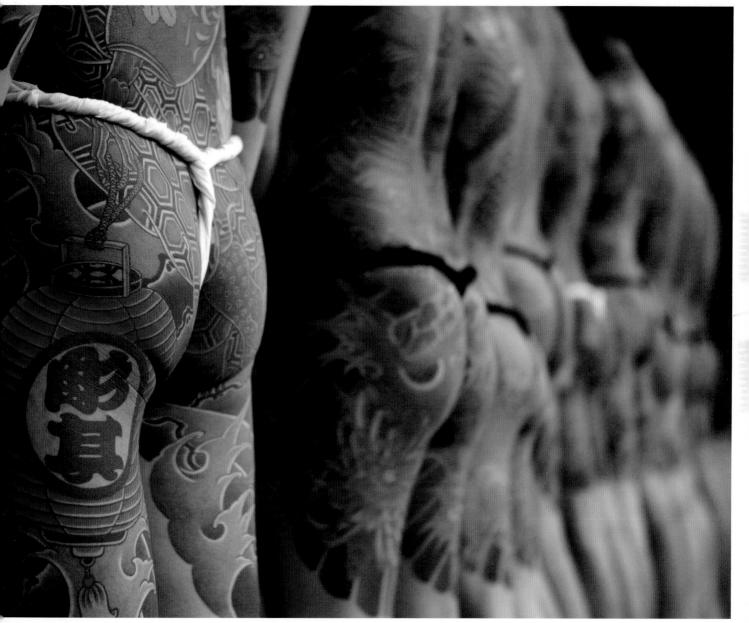

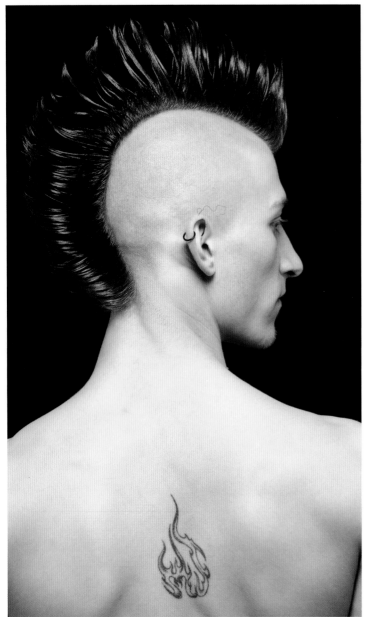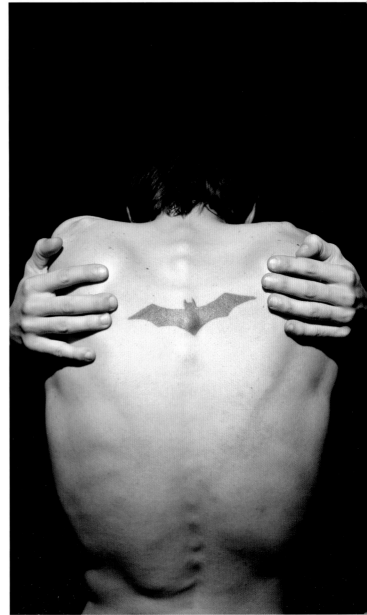

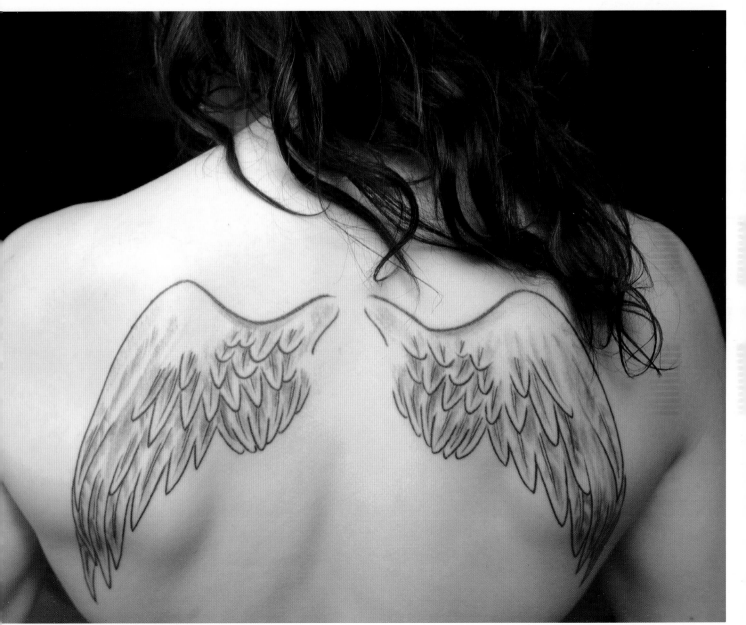

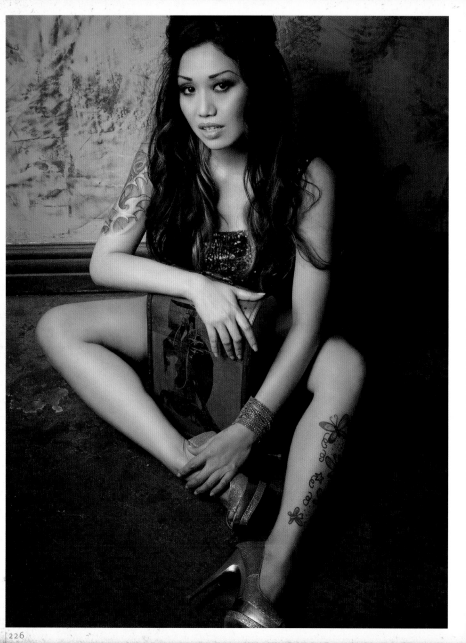

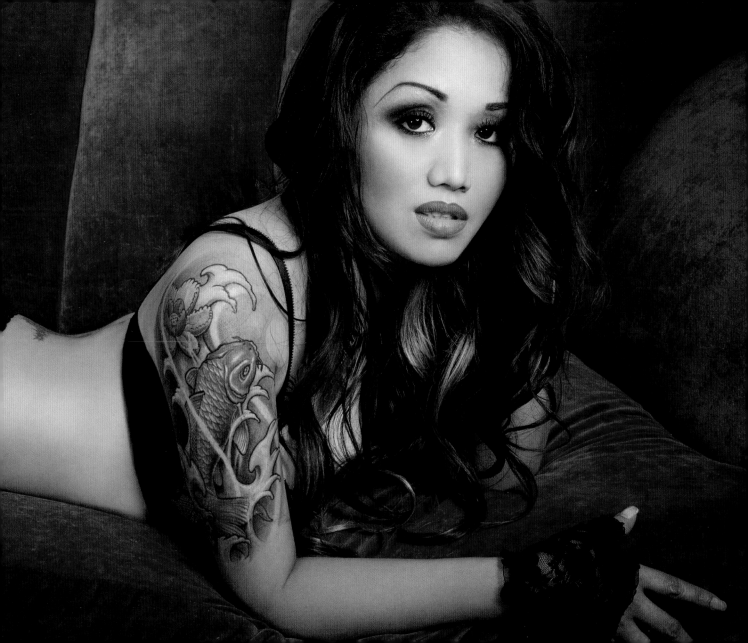

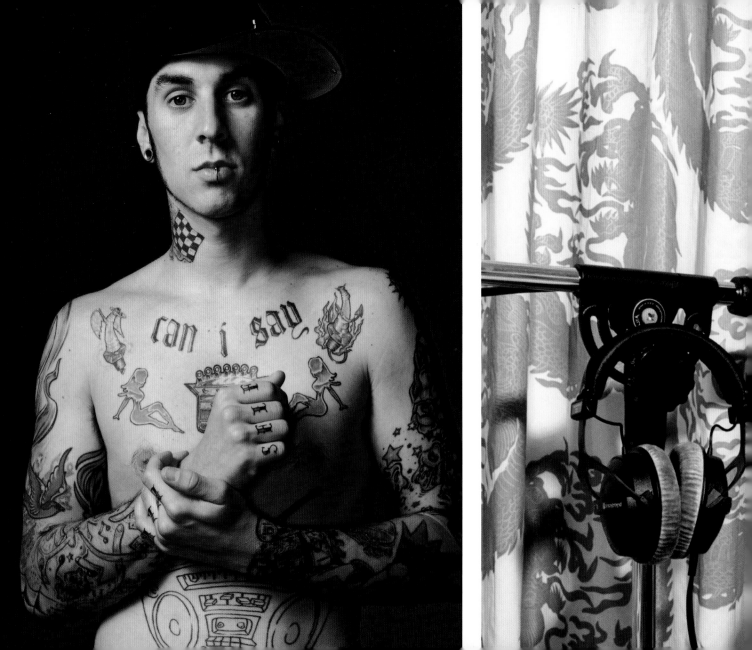

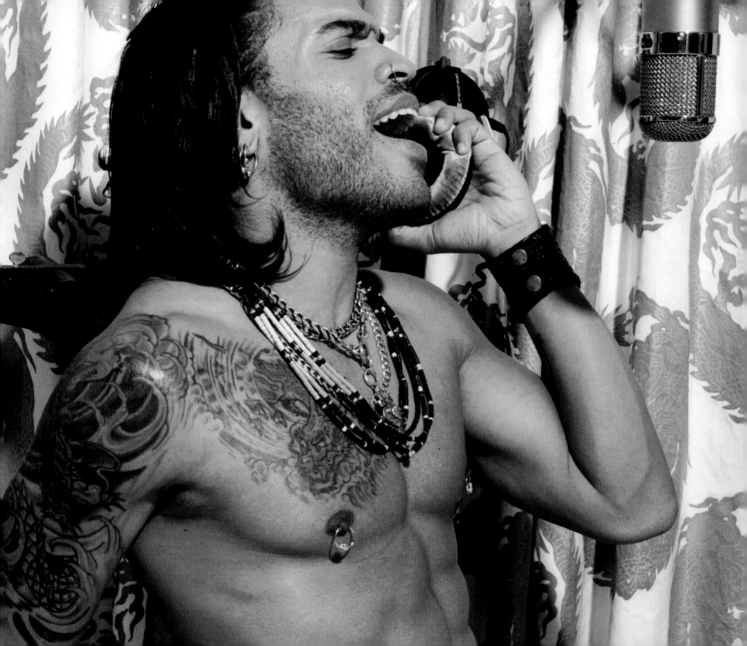

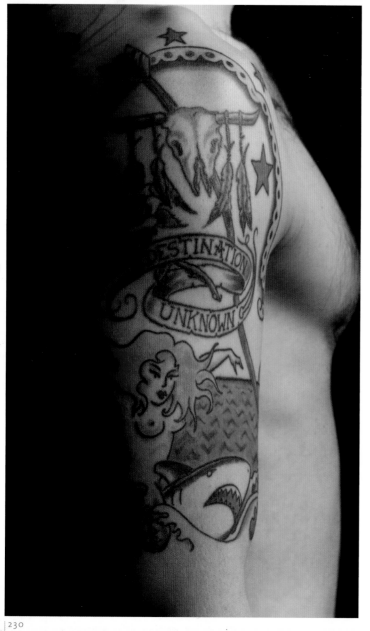
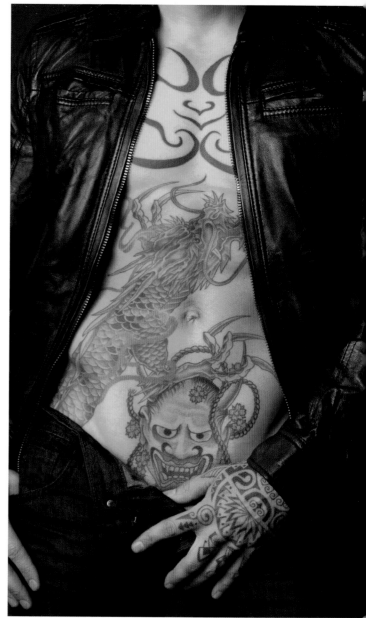

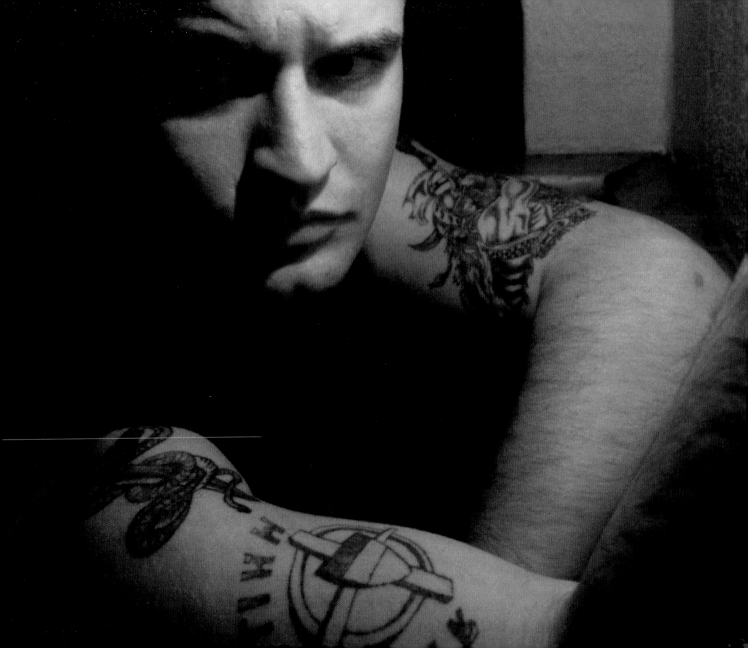

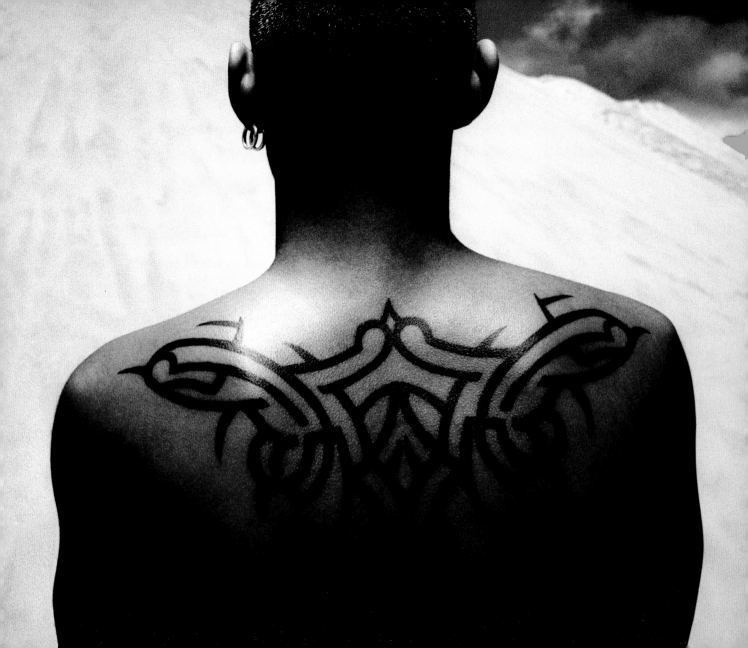

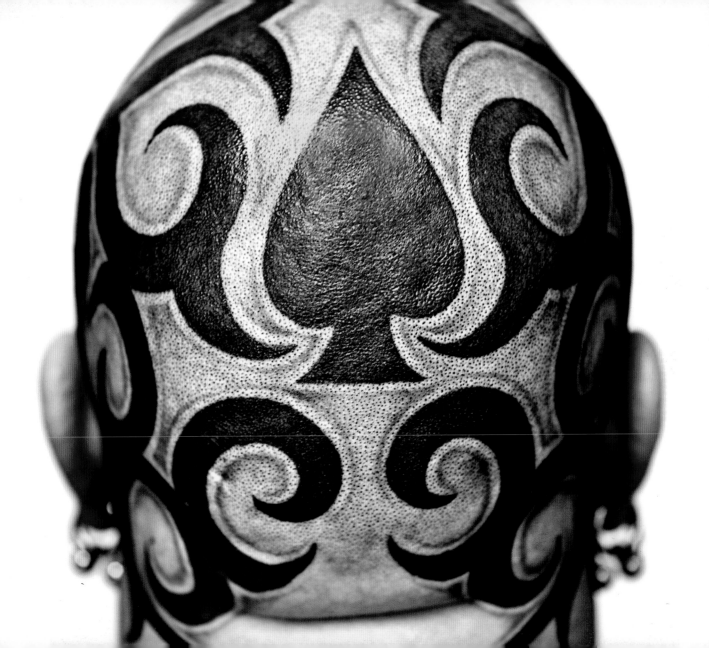

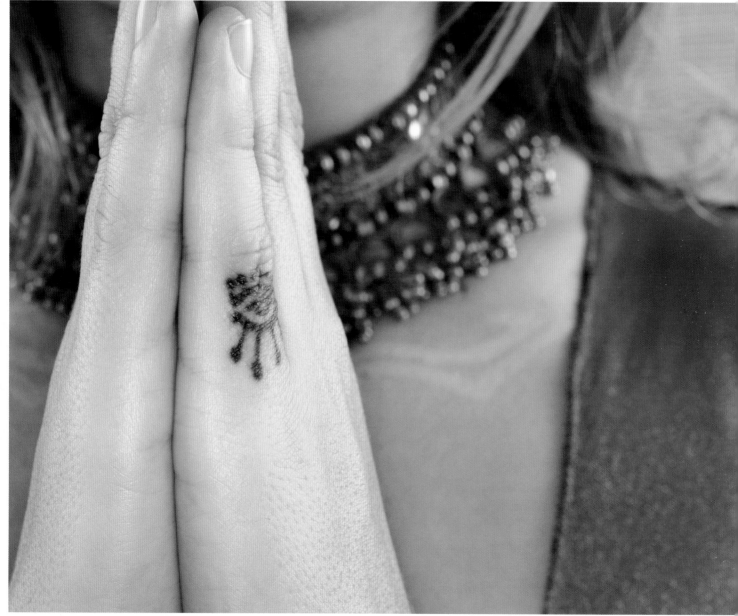

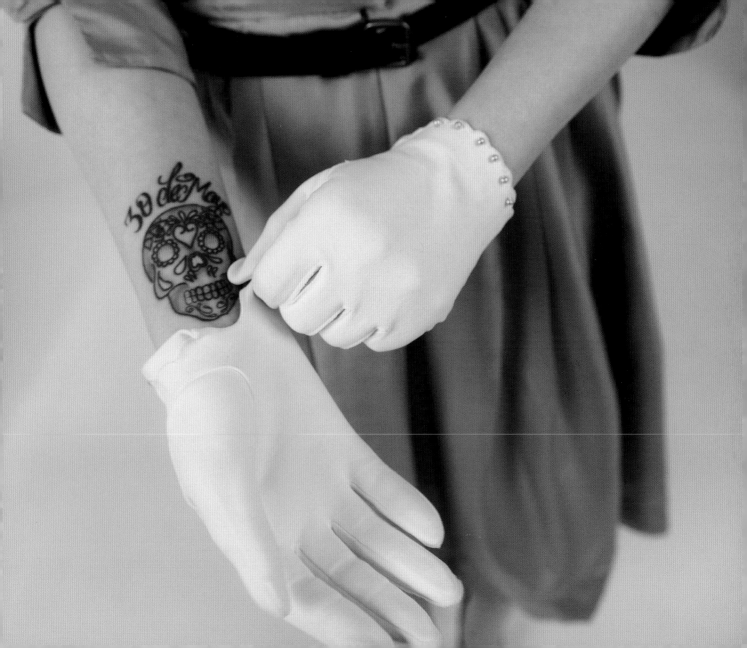

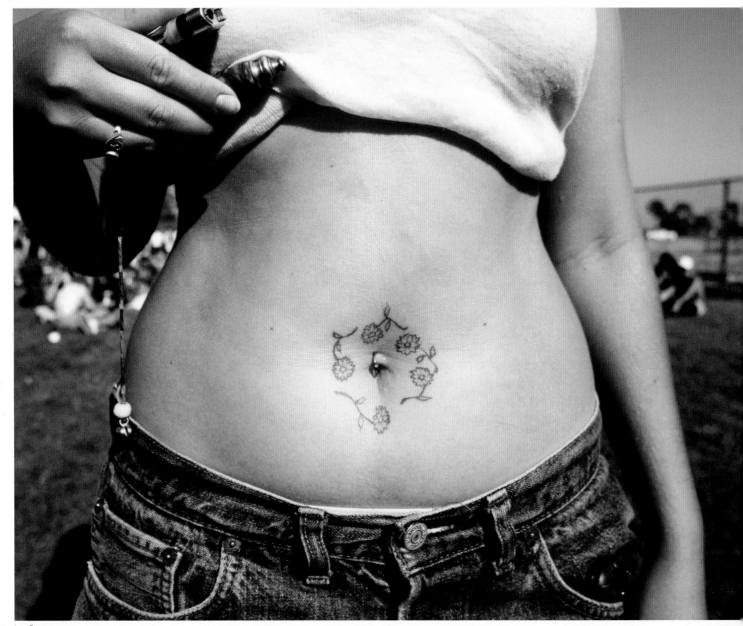

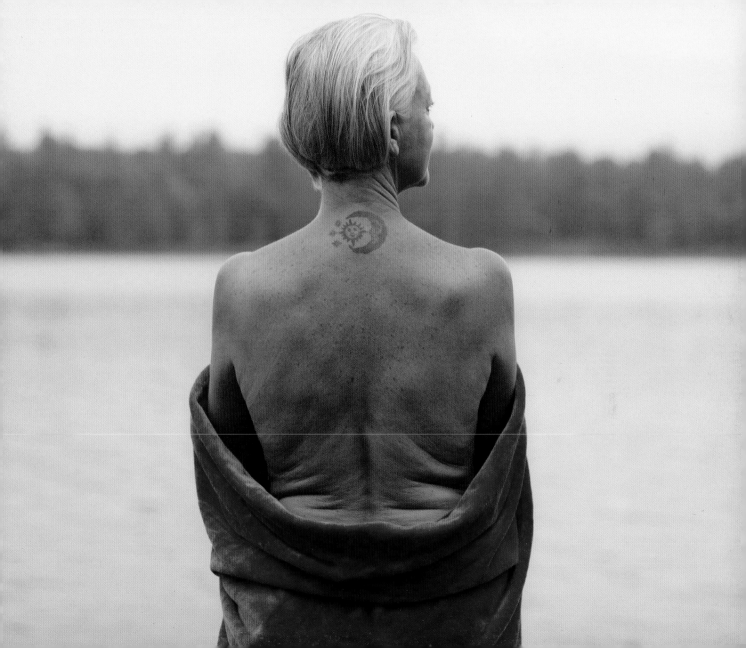

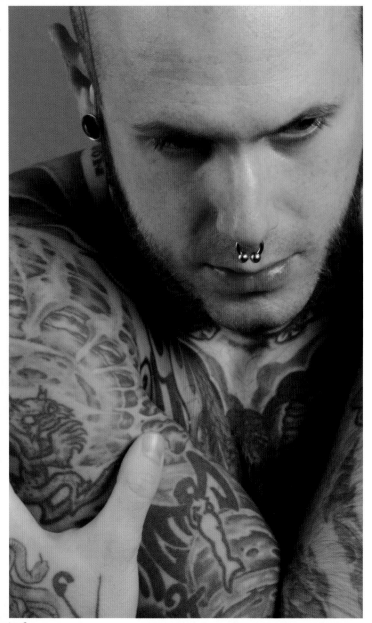
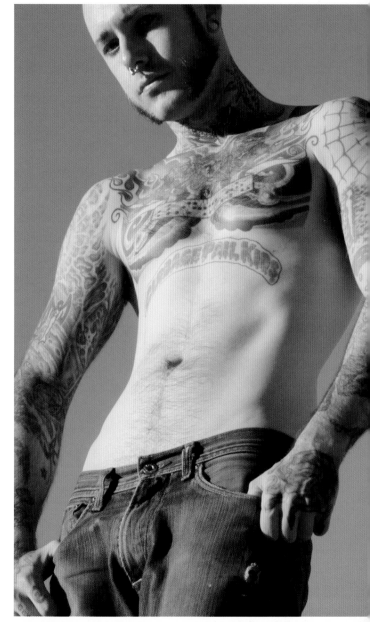

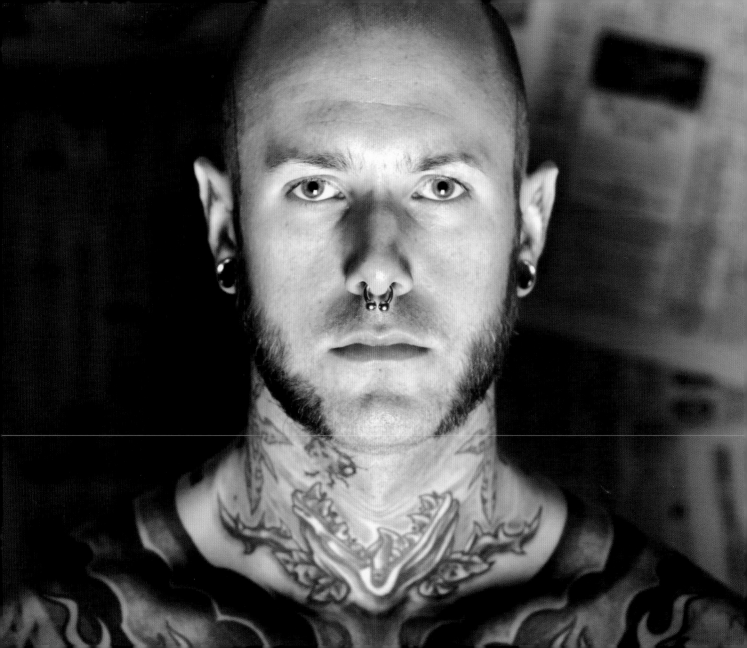

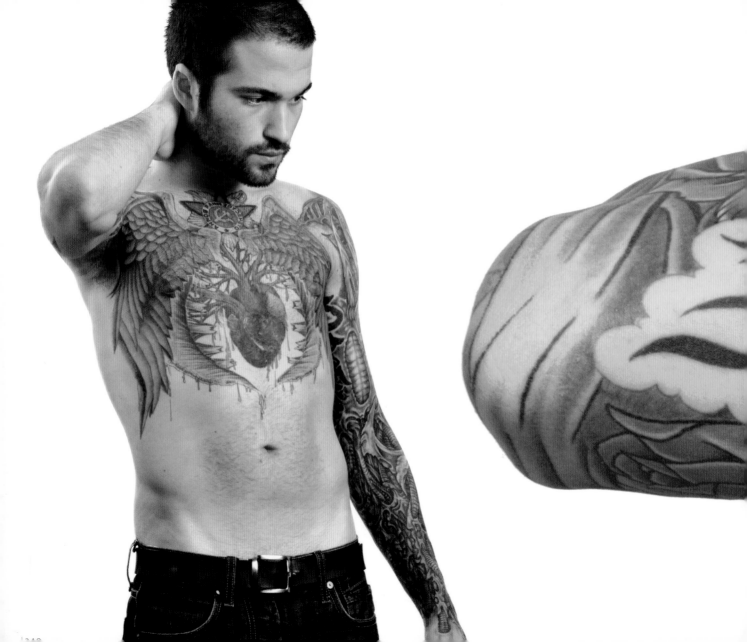

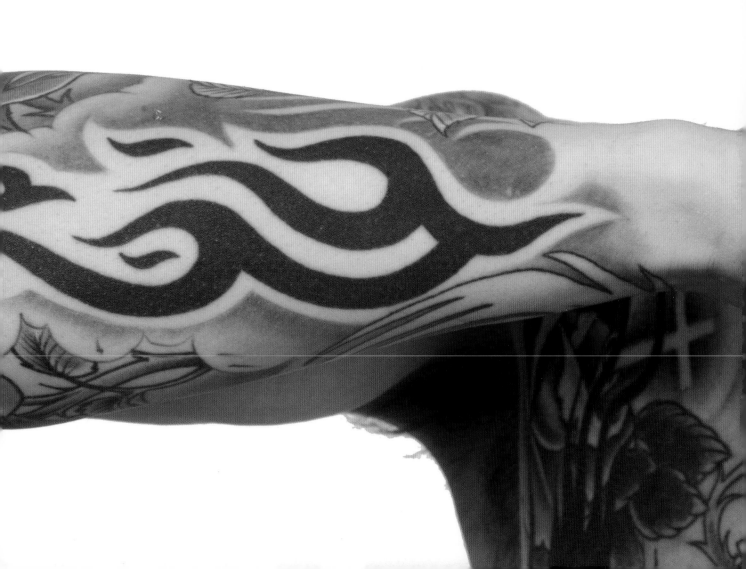

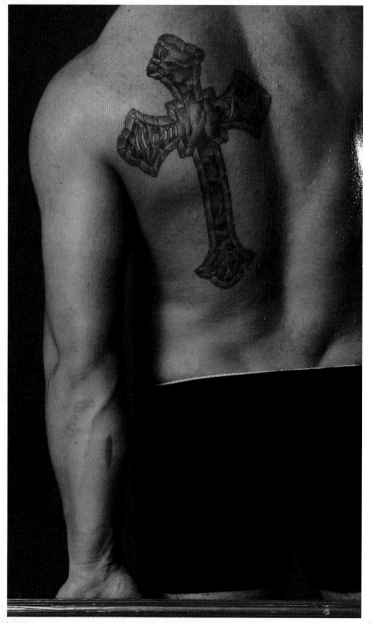
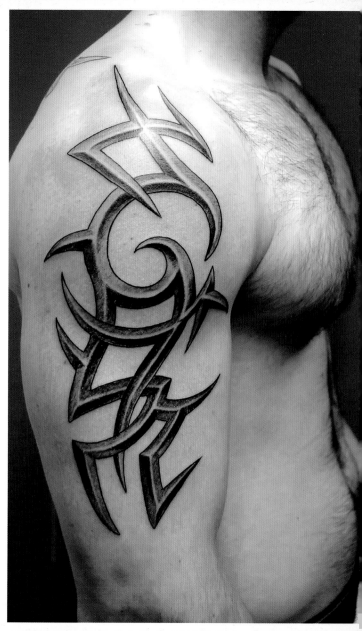

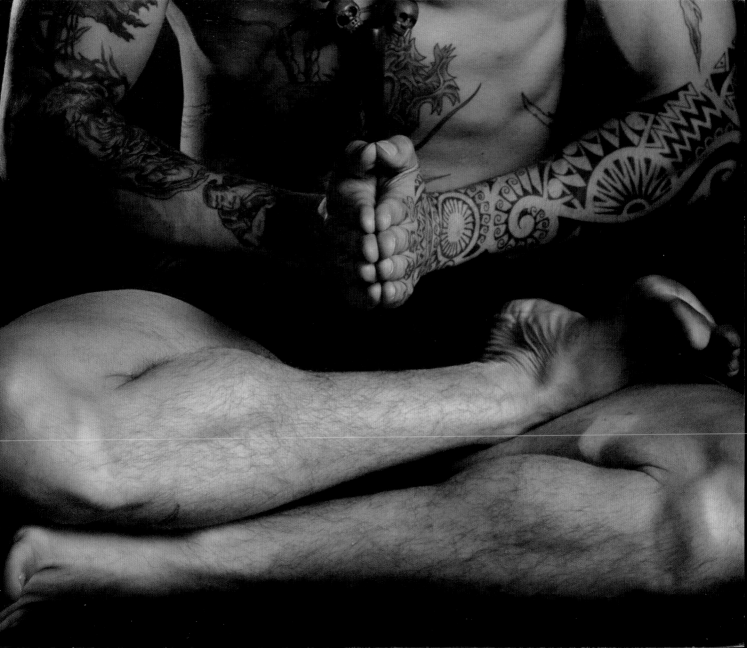

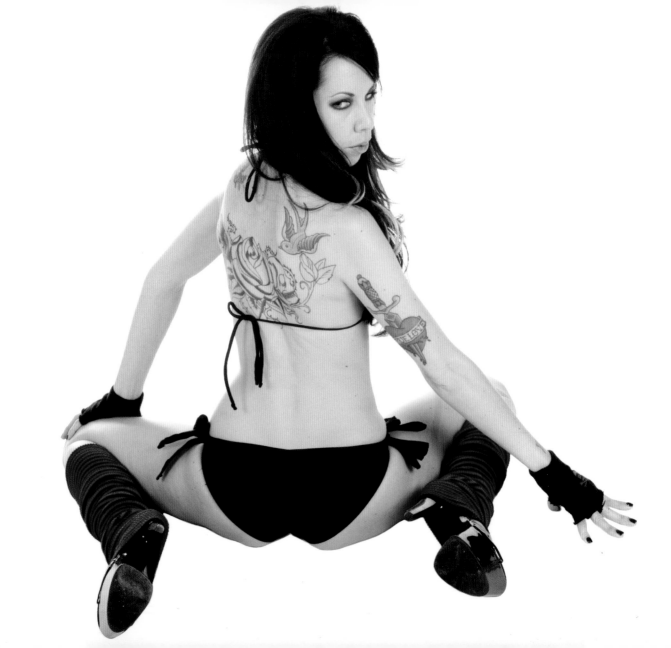

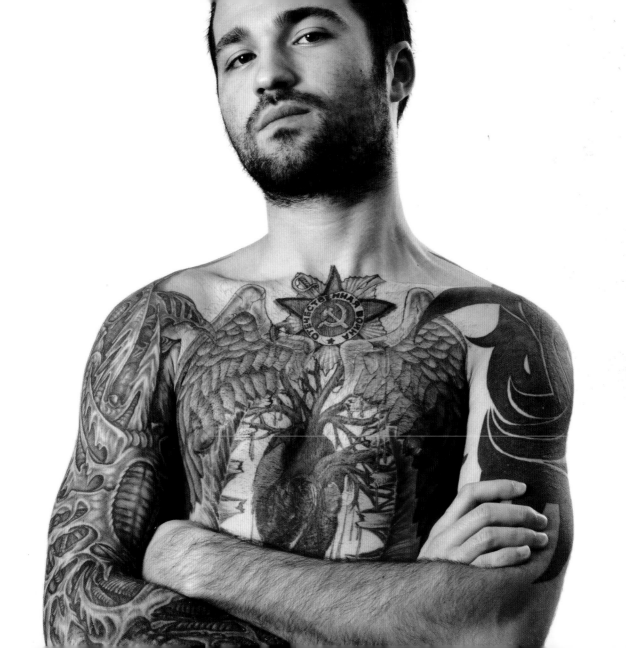

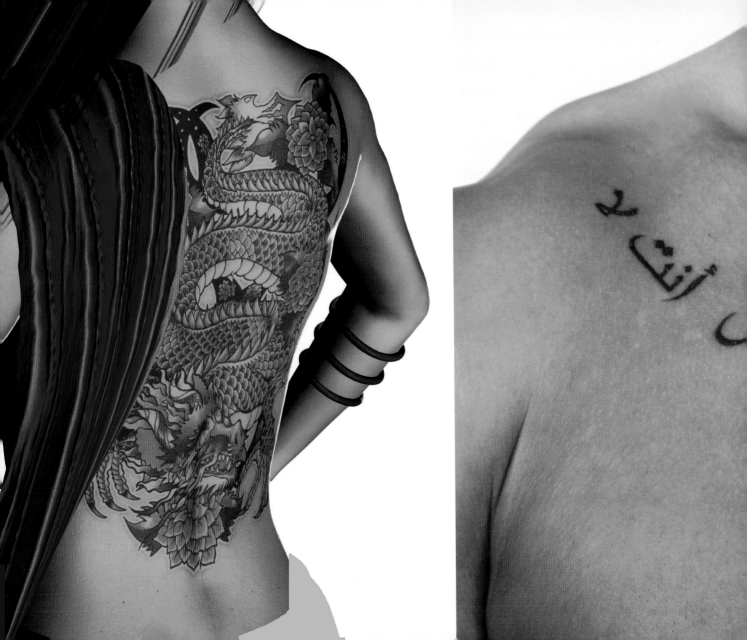

تنسى فيها من القوة لا تنسى

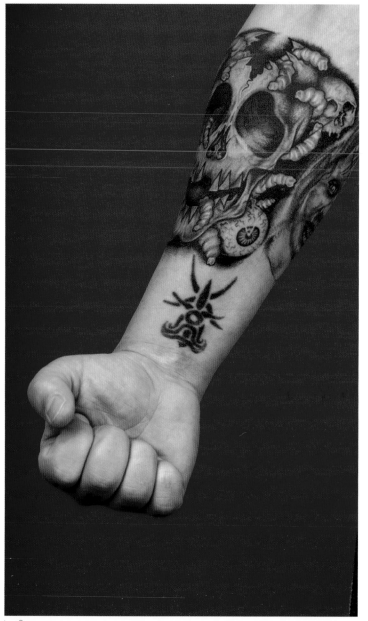
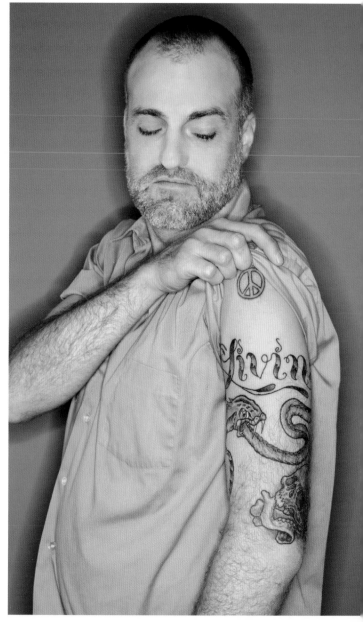

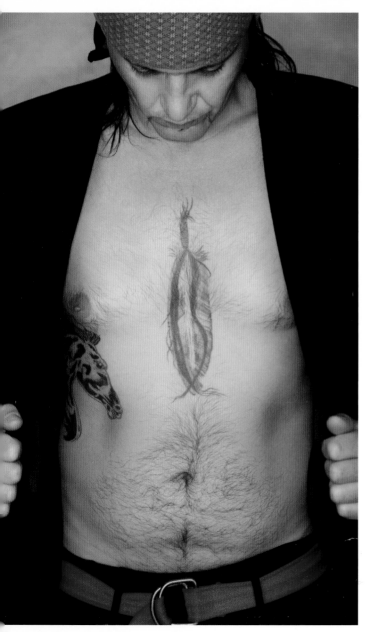
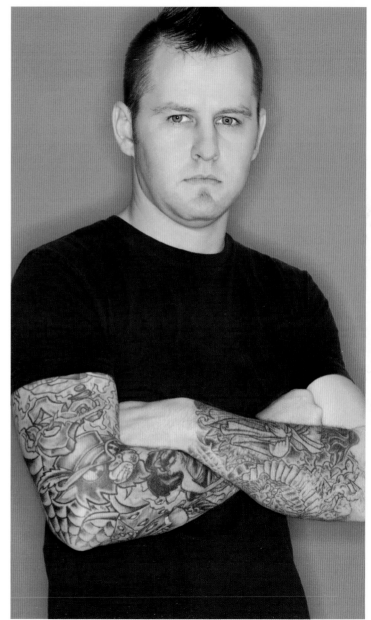

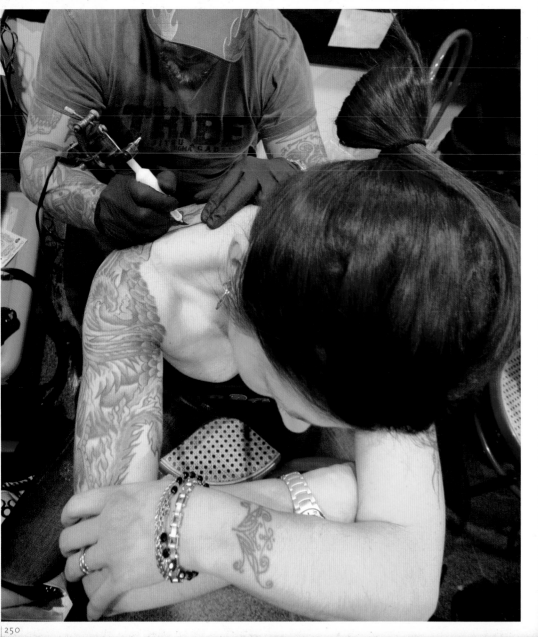

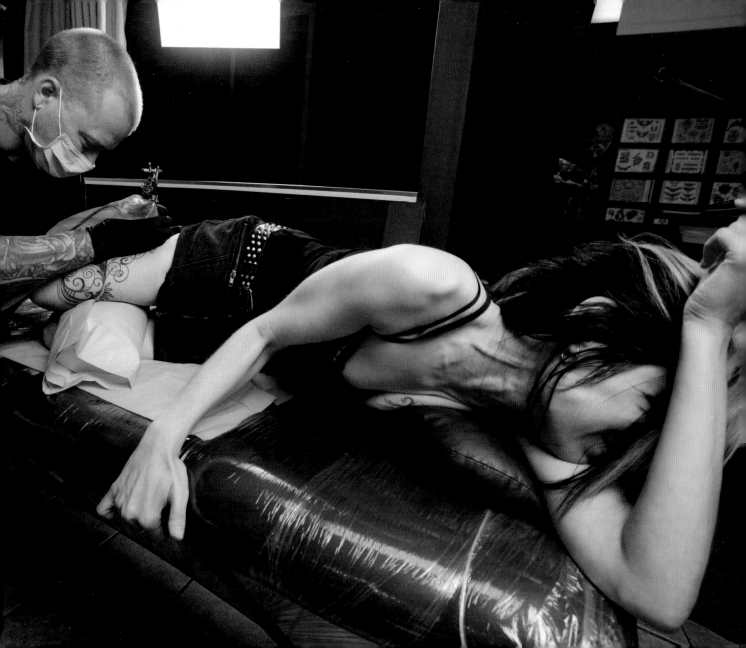

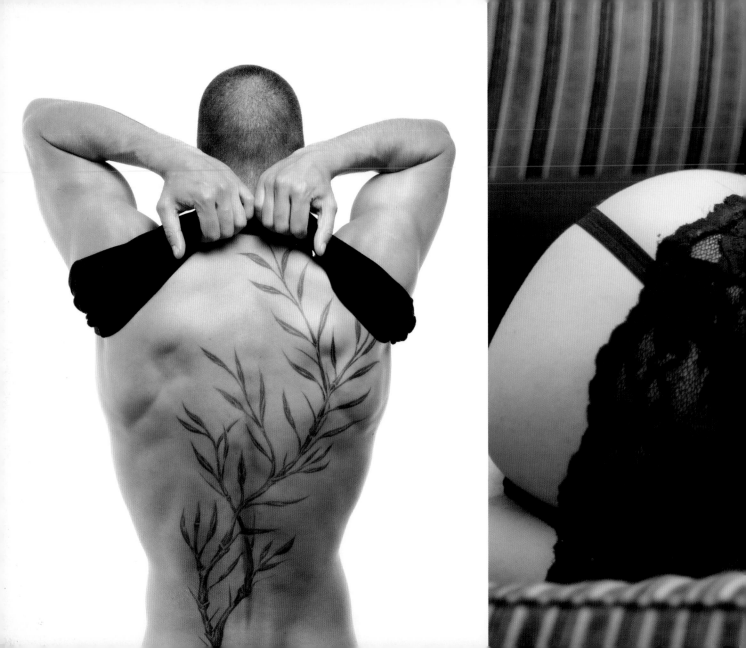

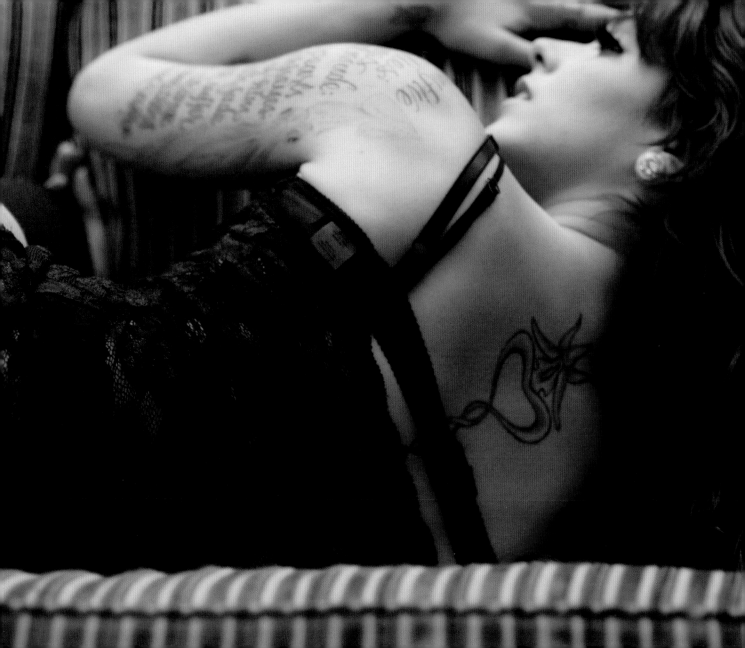

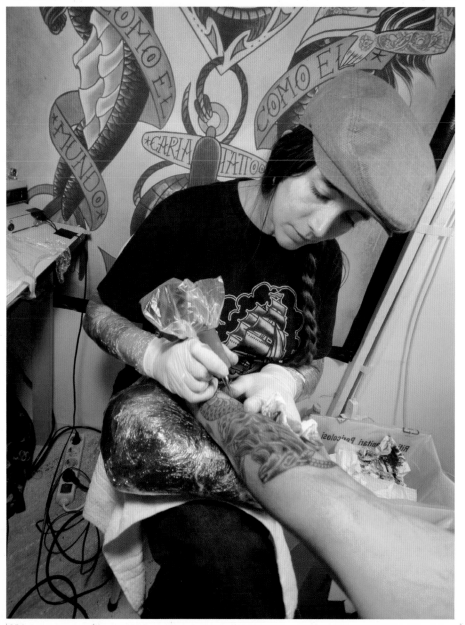

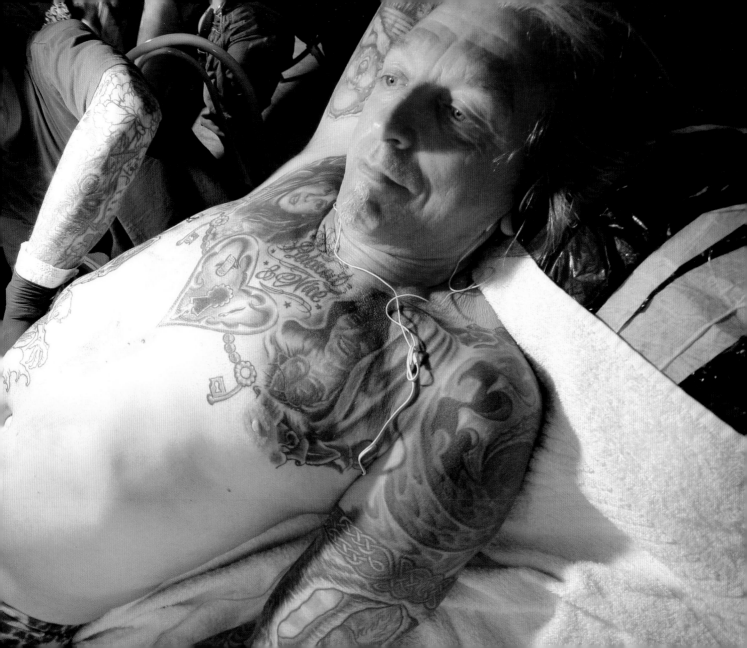

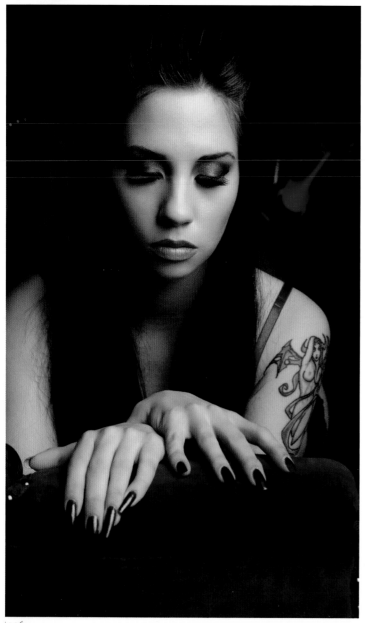
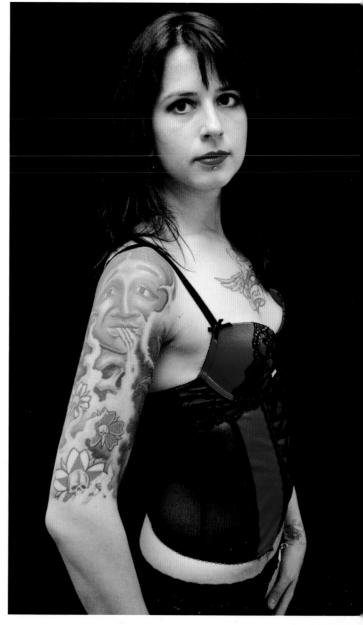

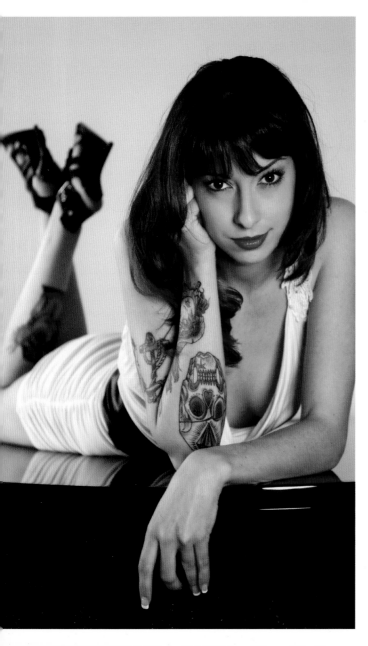
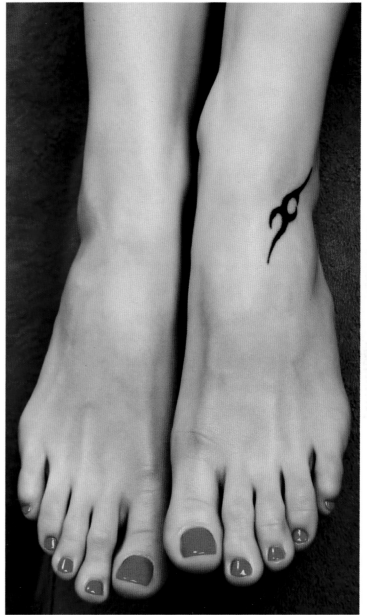

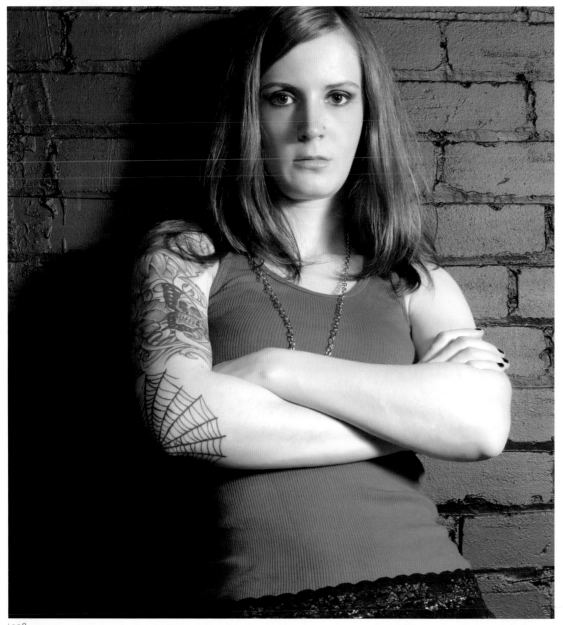

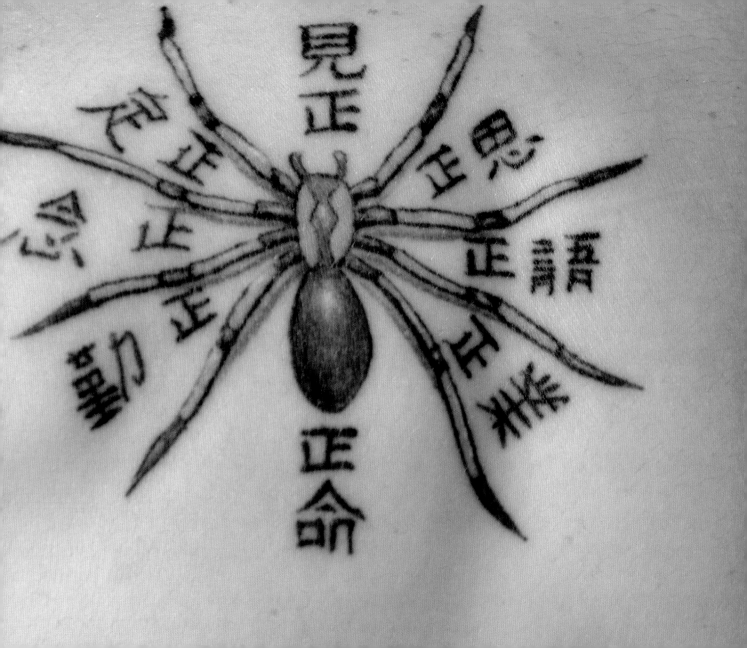

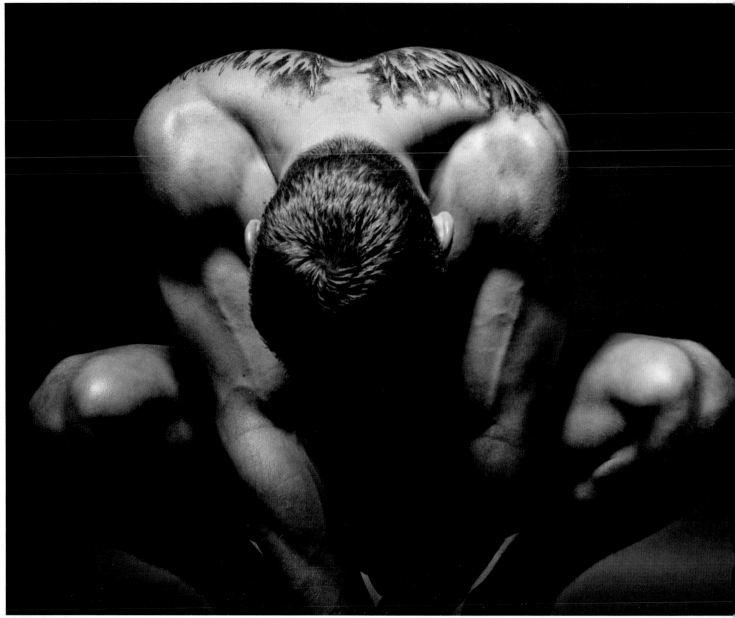

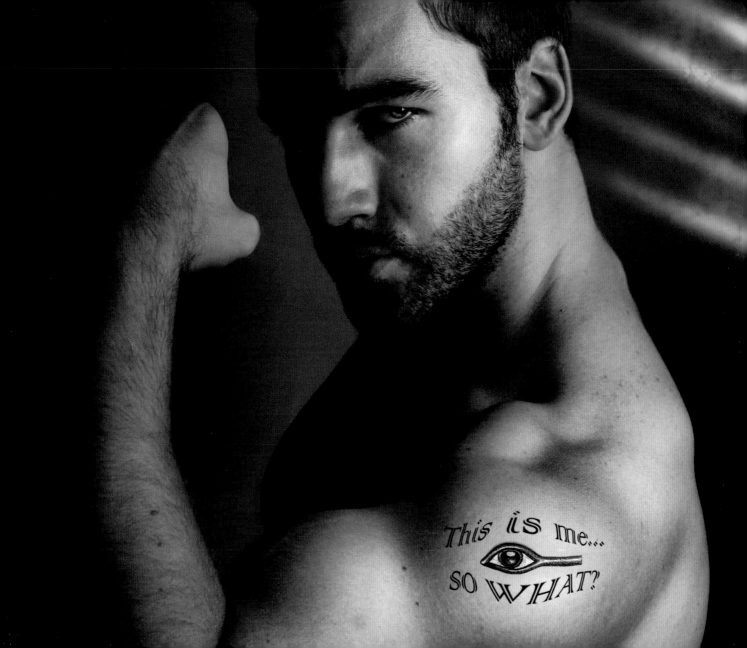

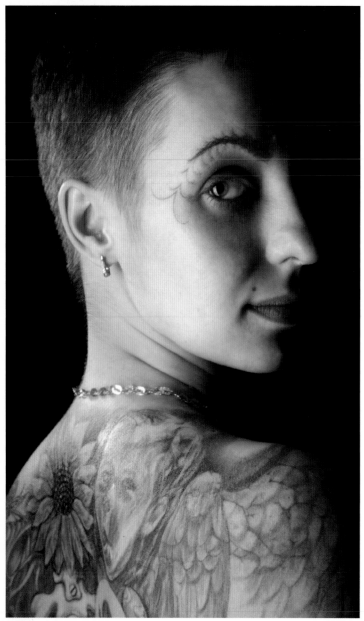
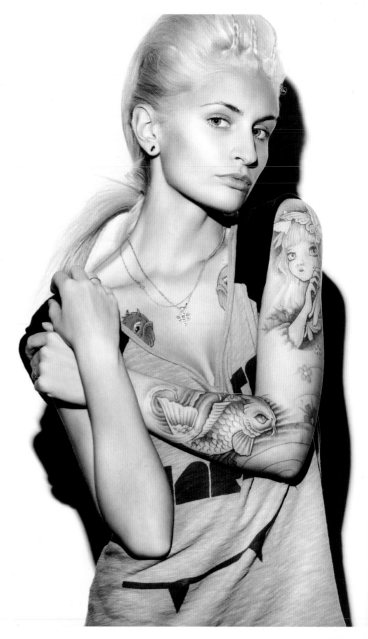

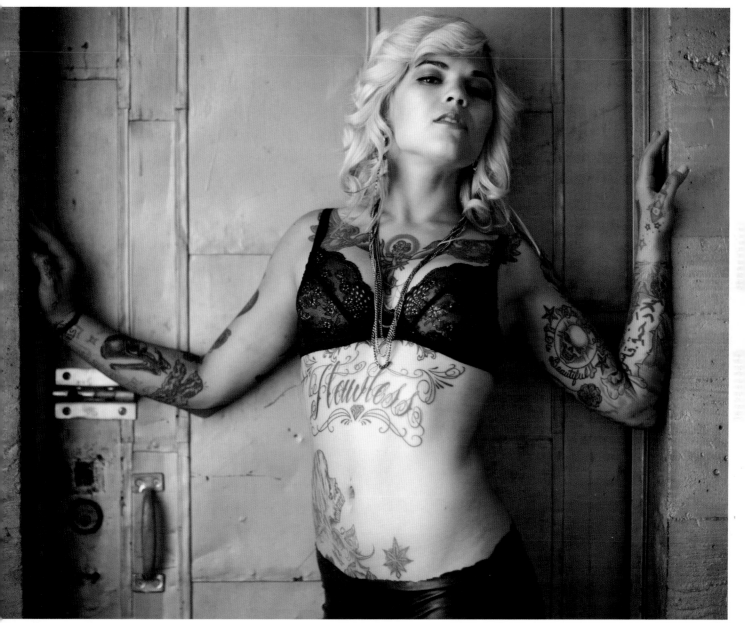

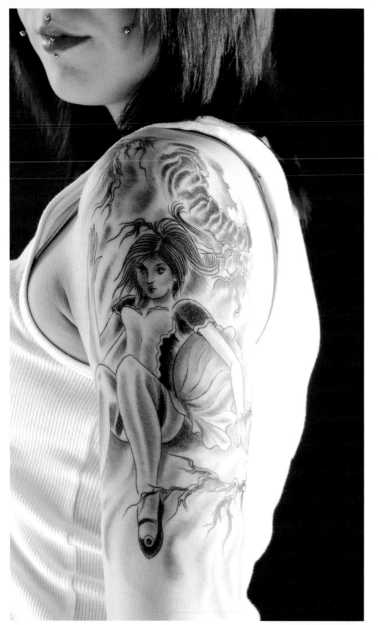
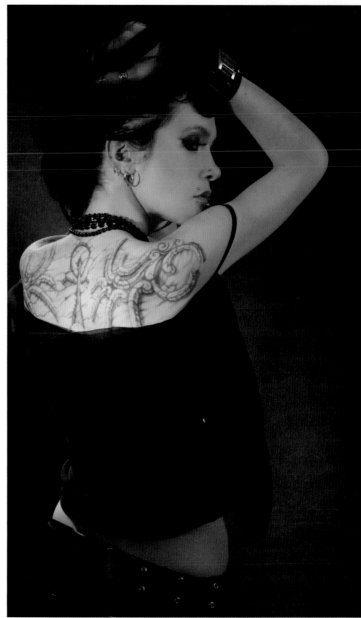

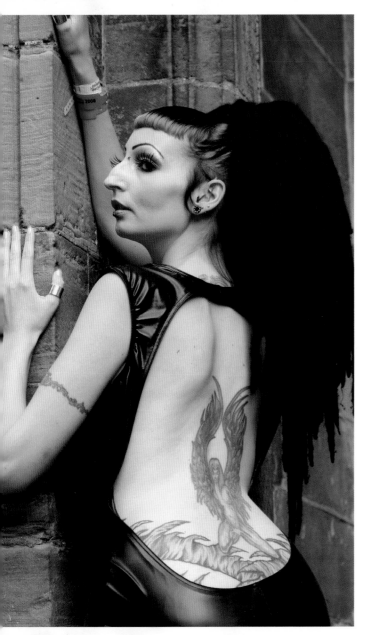
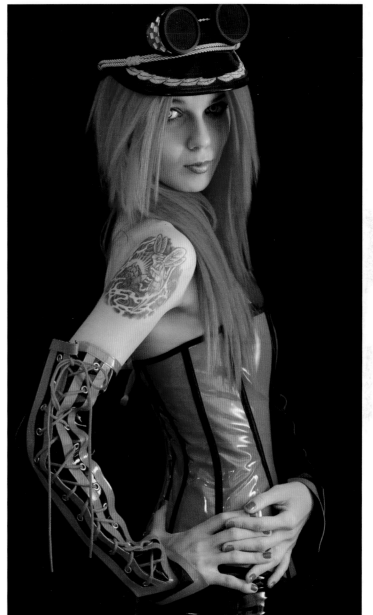

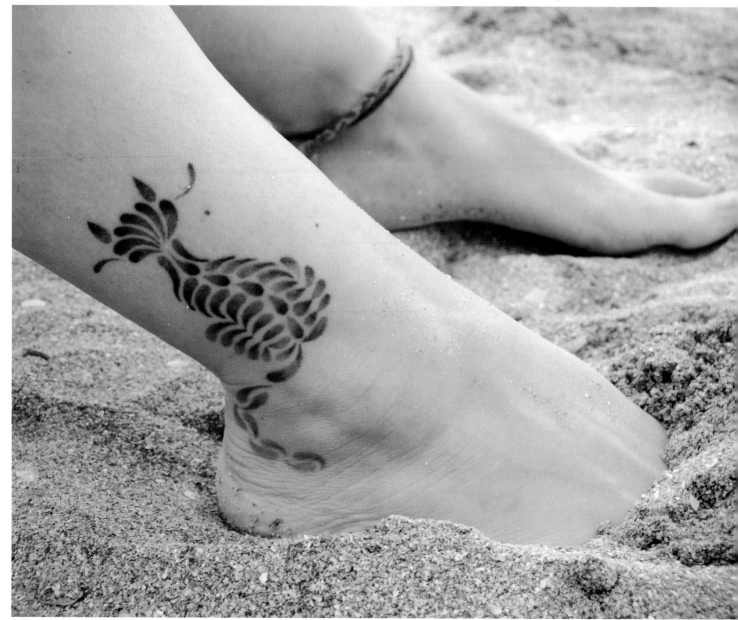

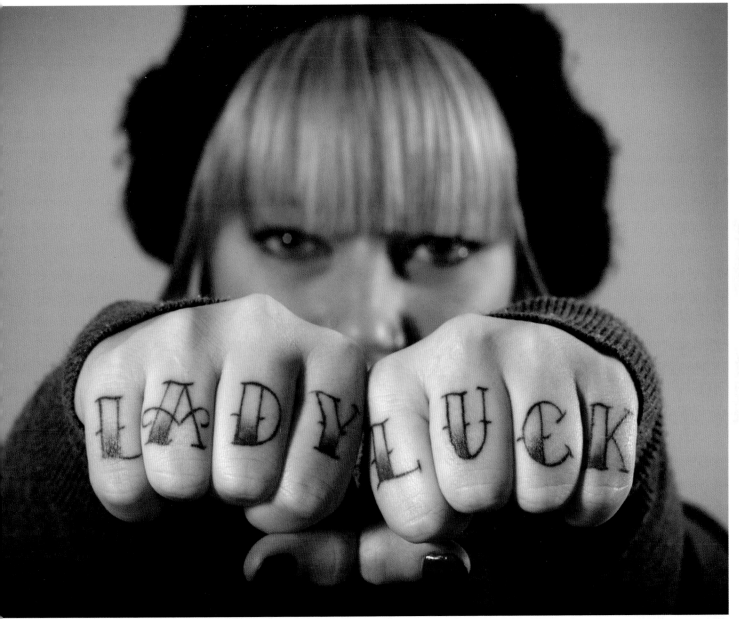

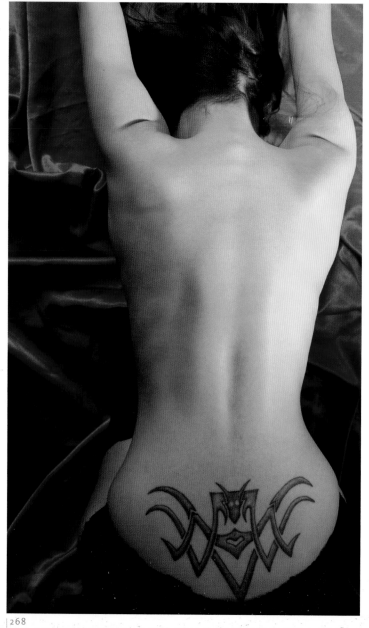
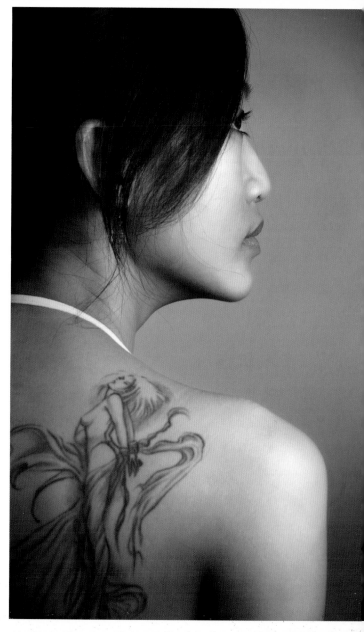

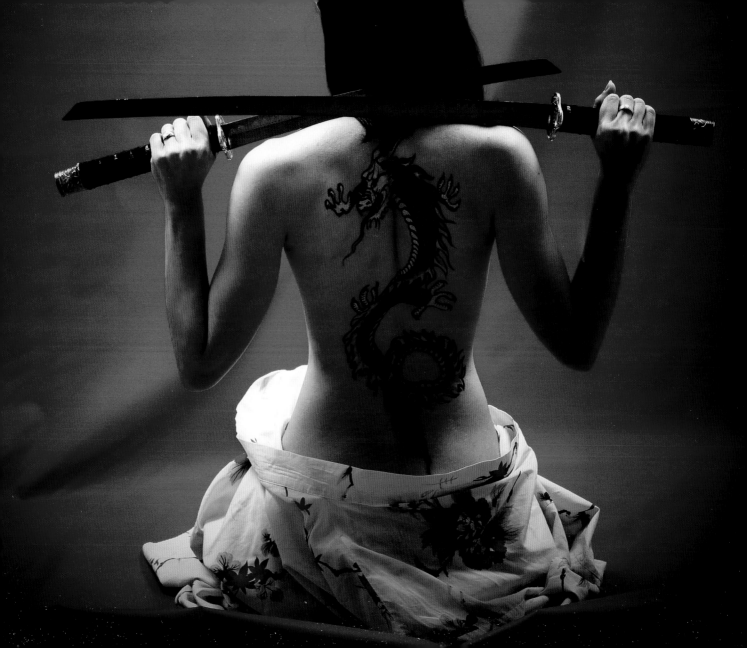

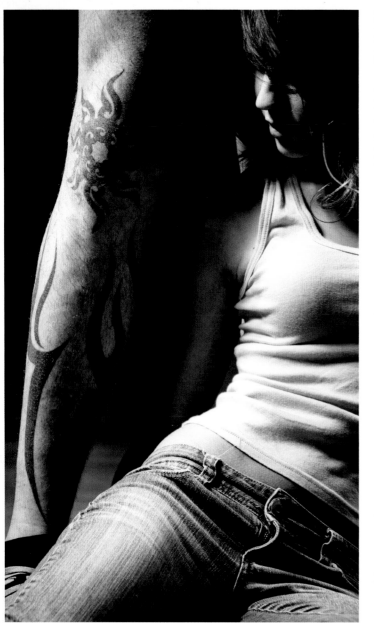

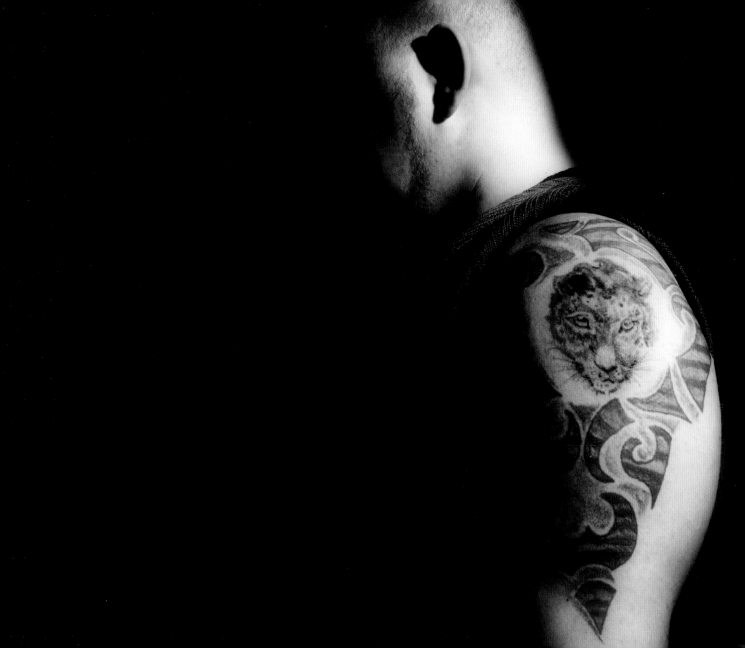

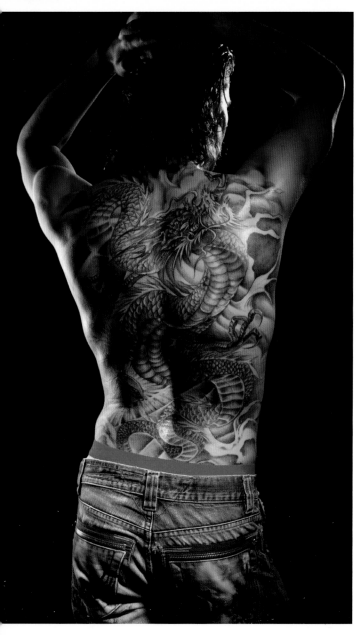

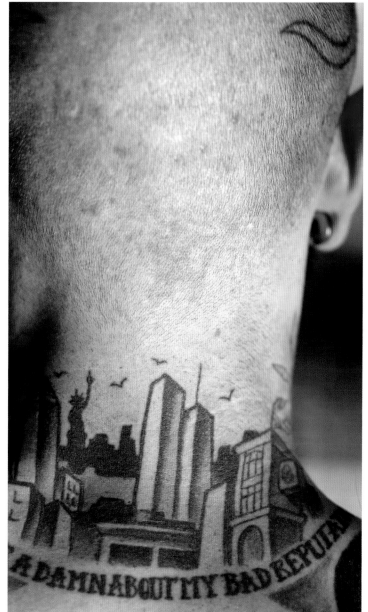

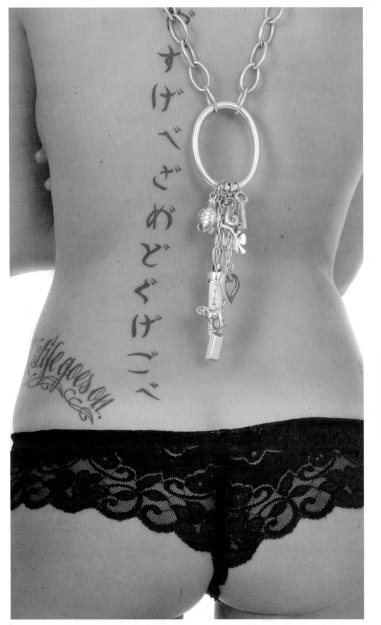
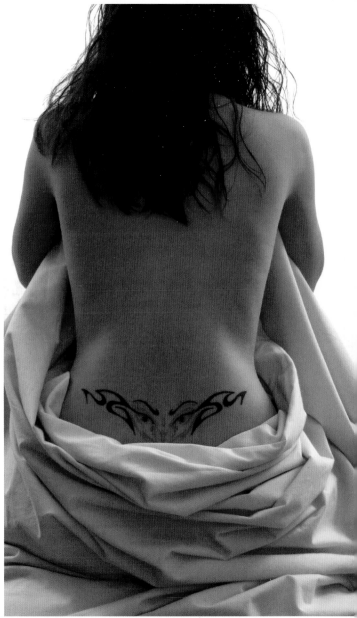

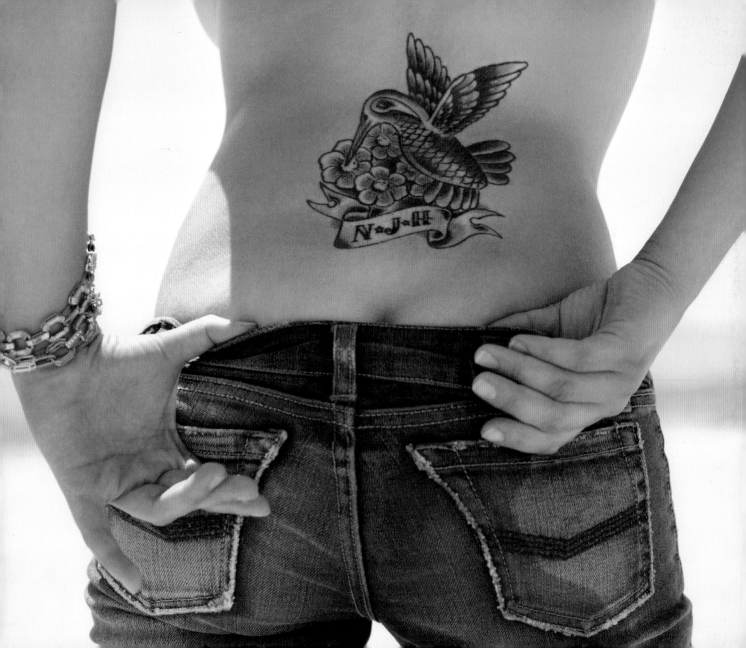

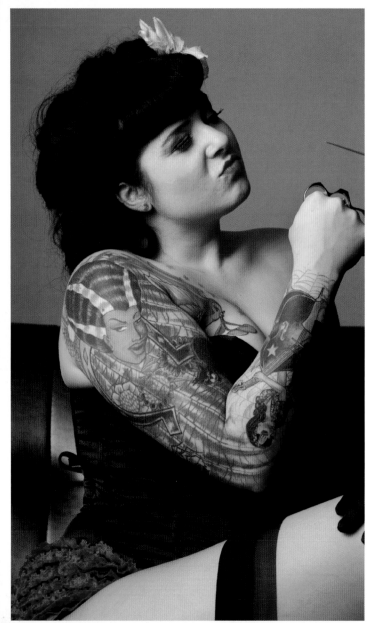
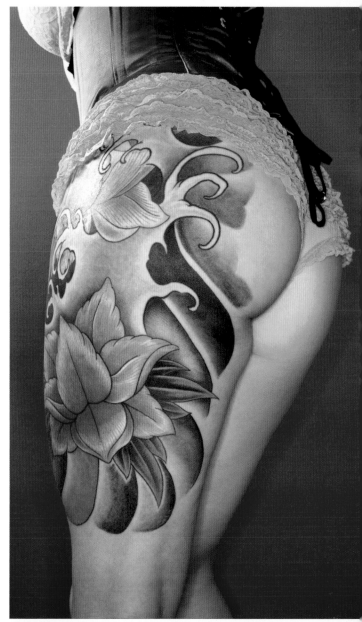

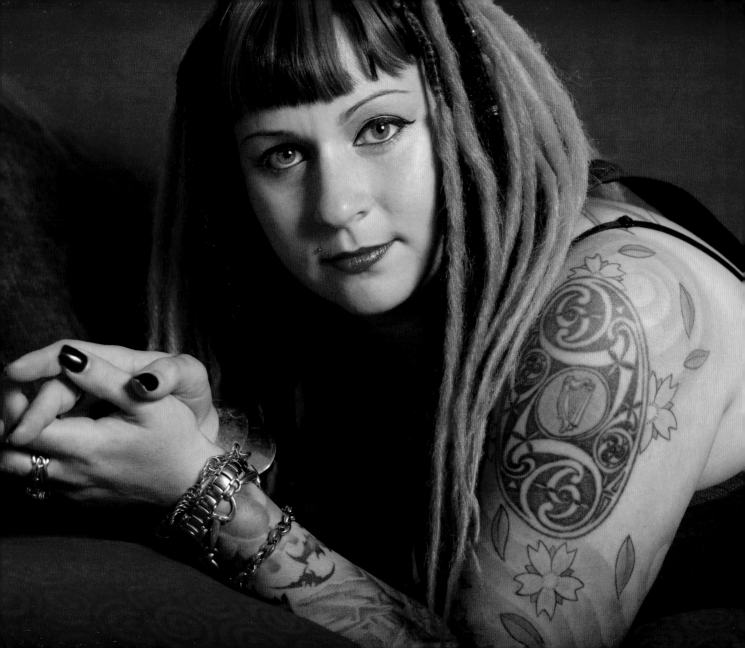

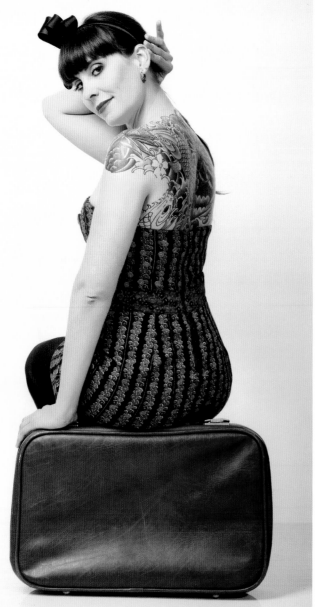
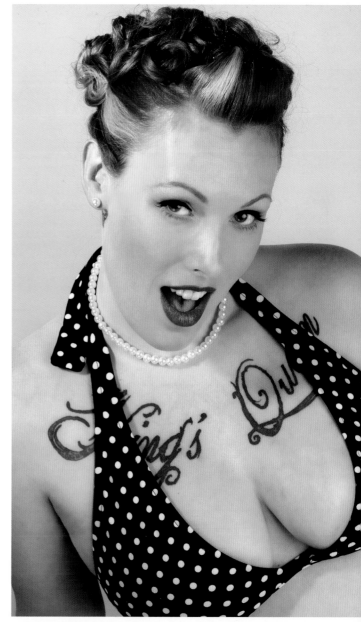

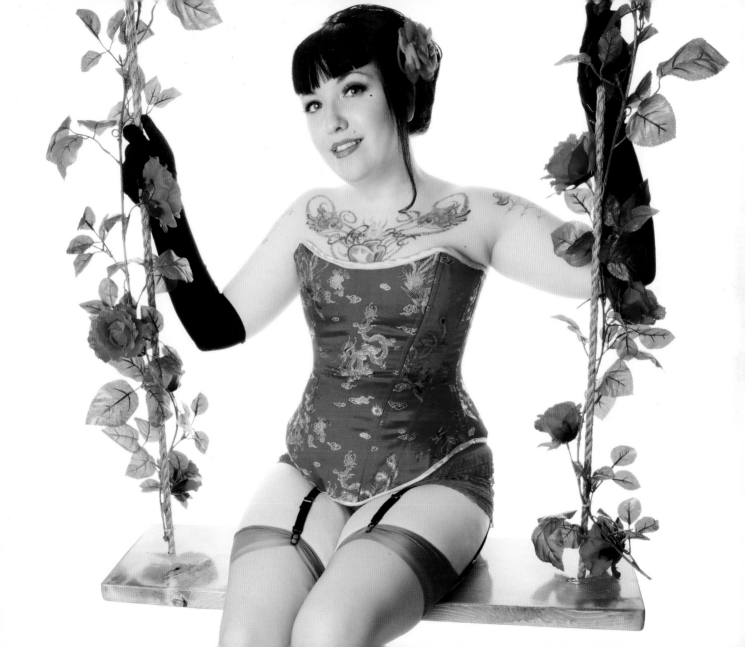

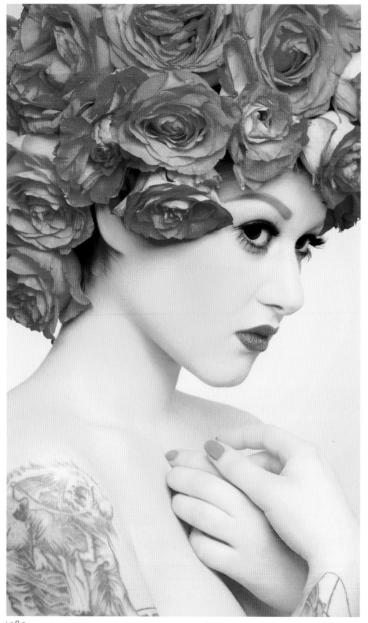
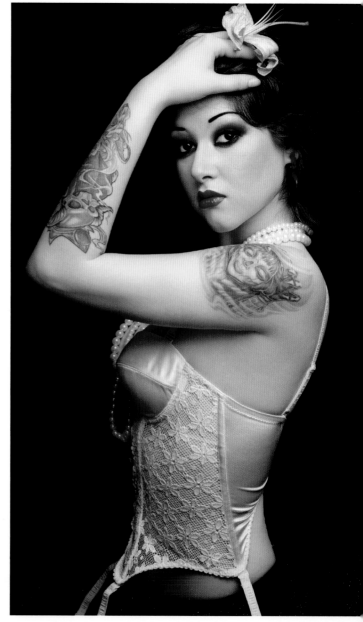

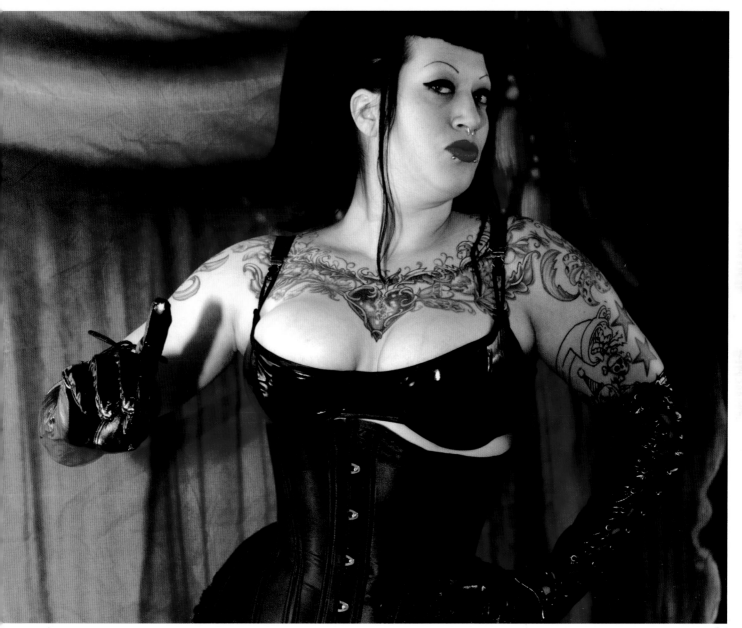

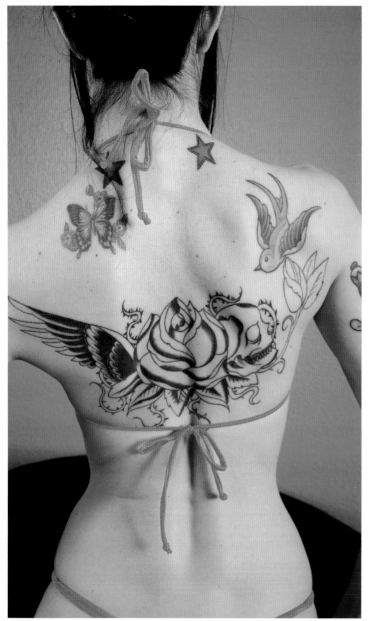
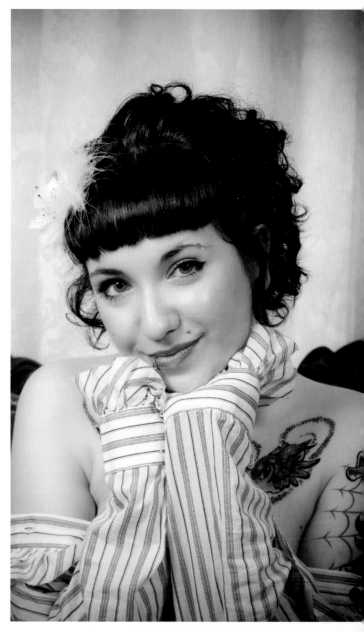

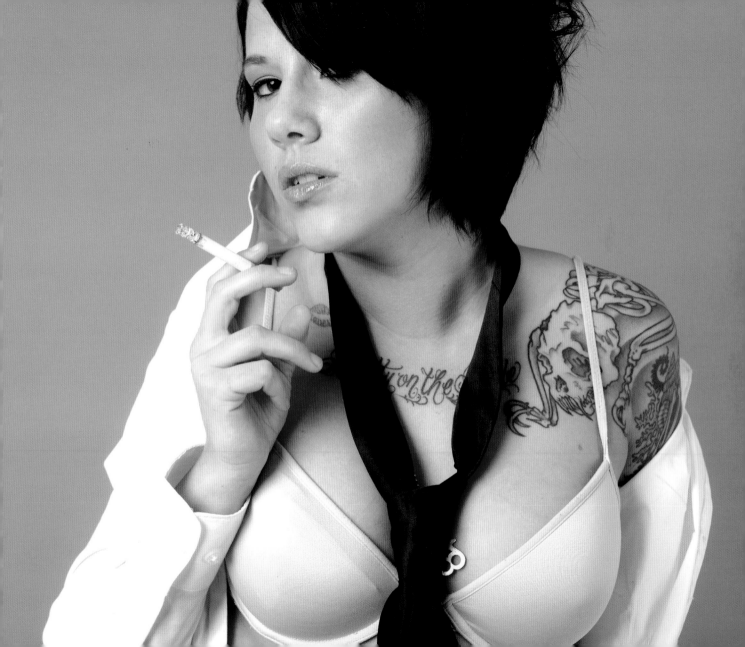

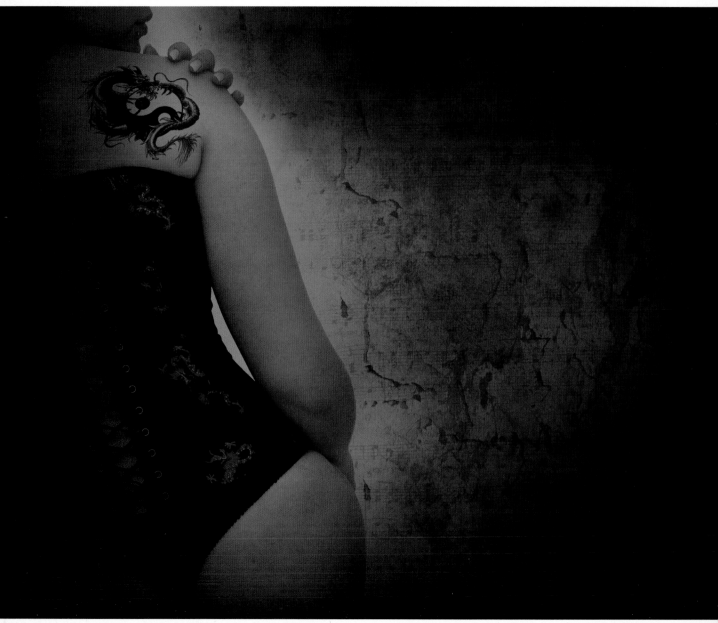

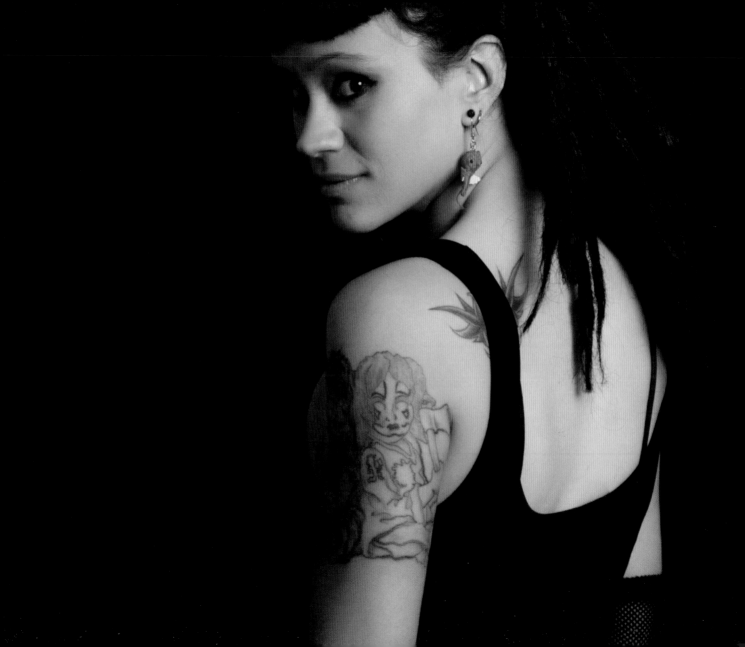

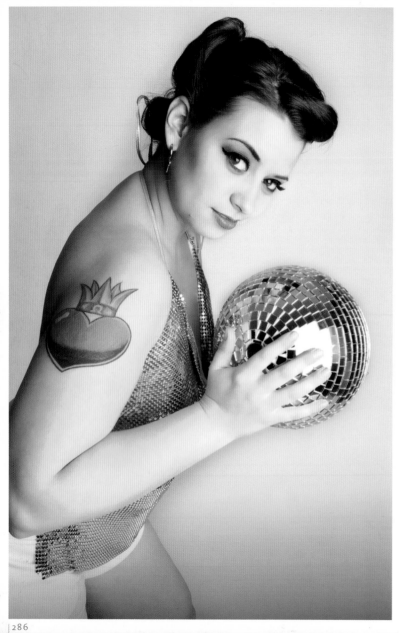

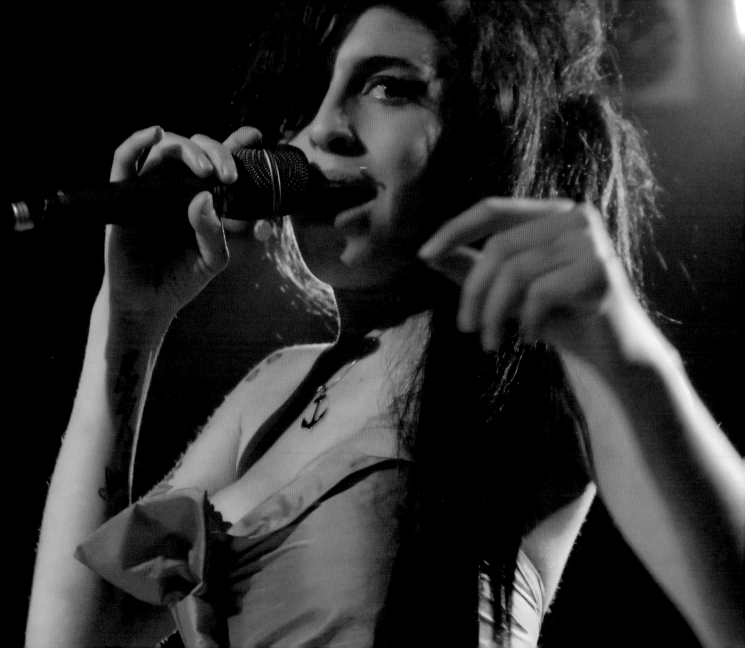

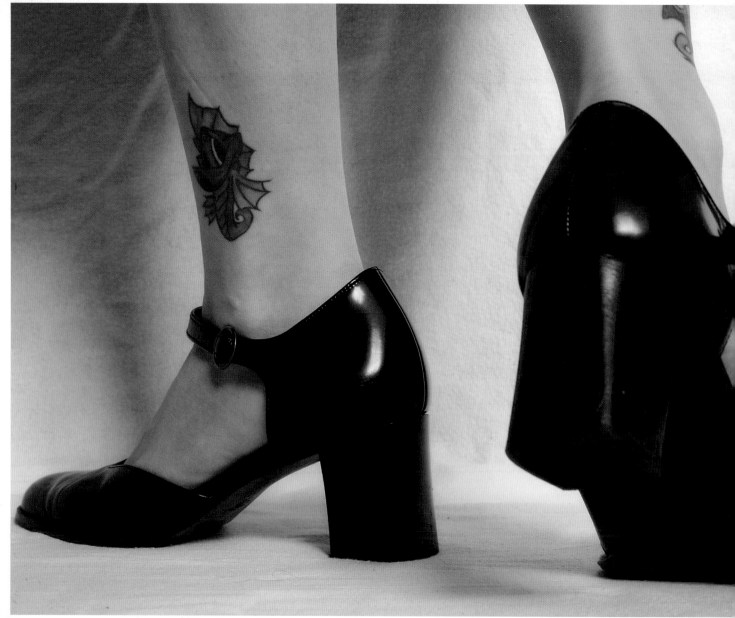

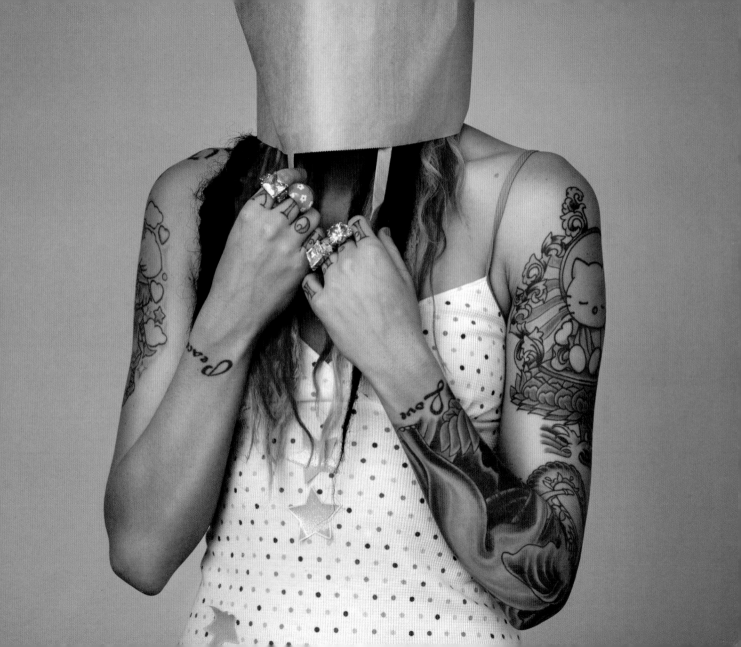

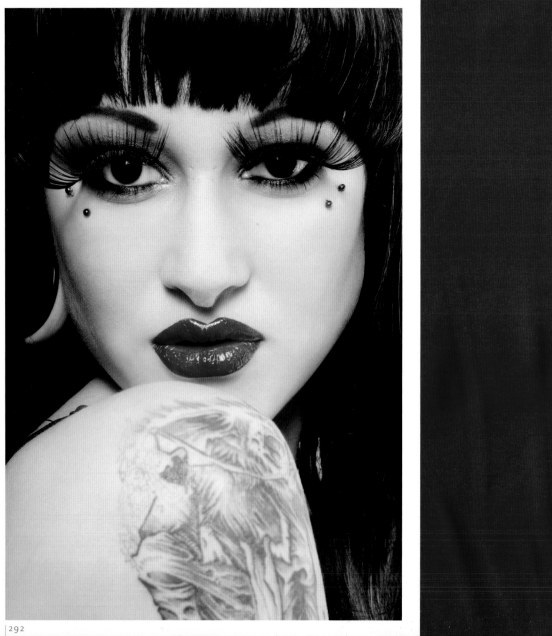

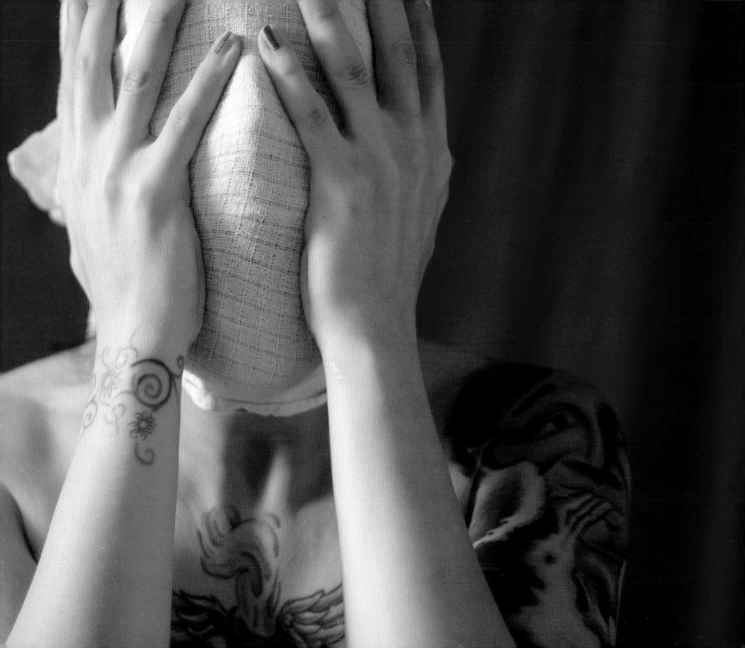

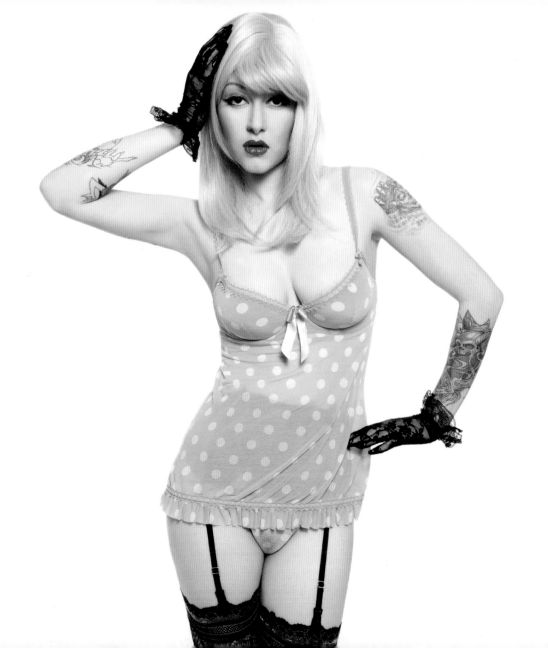

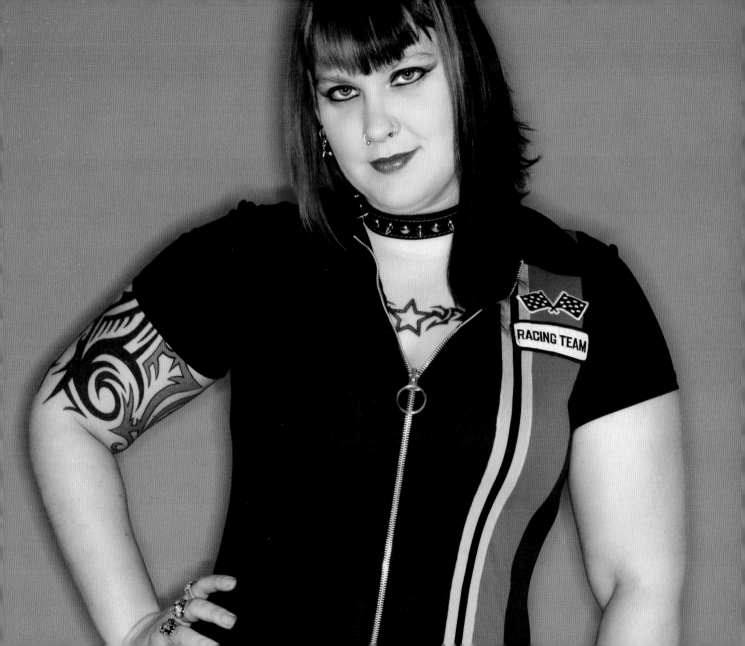

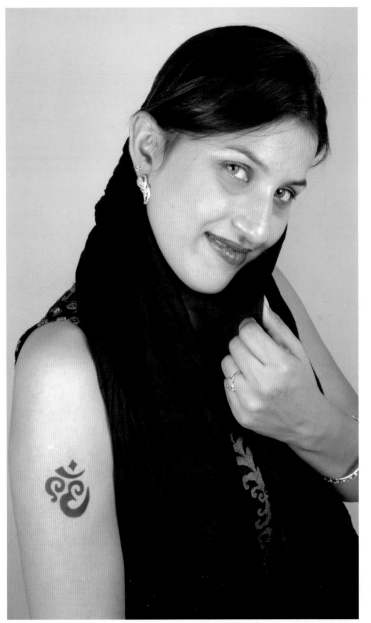
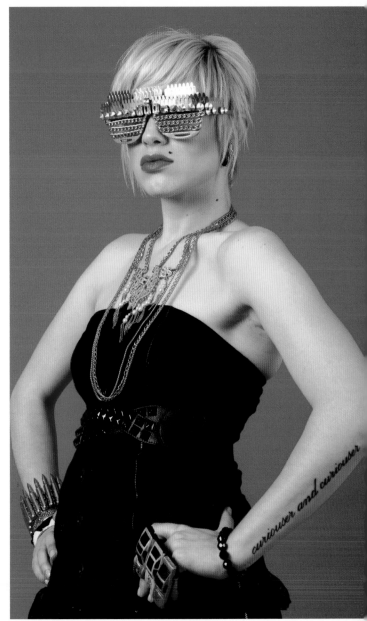

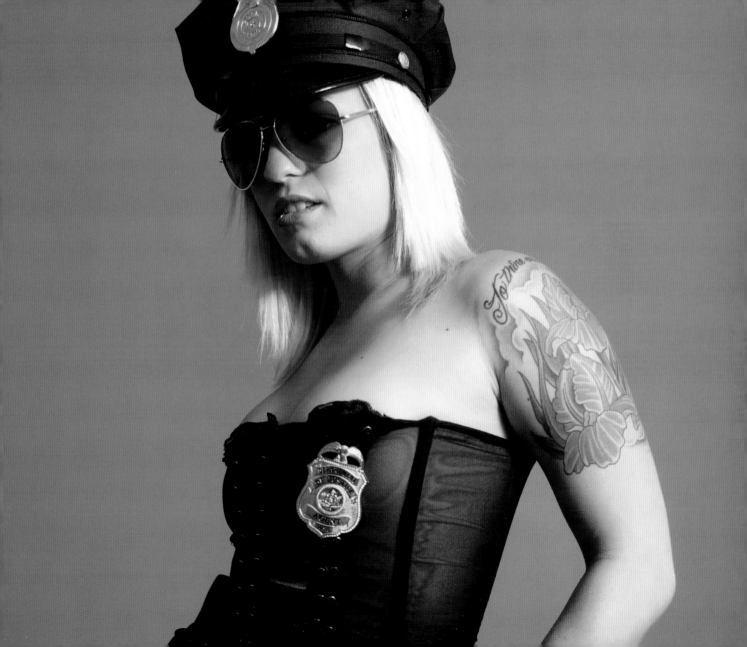

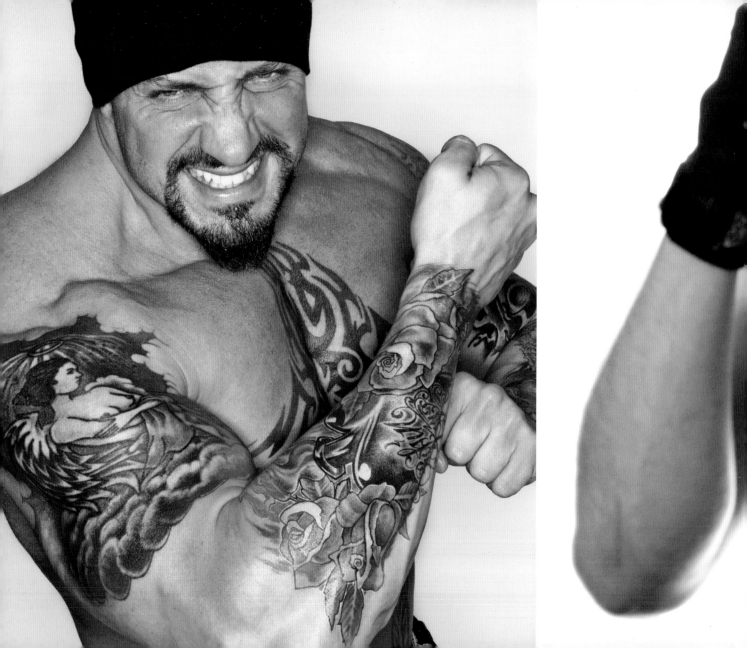

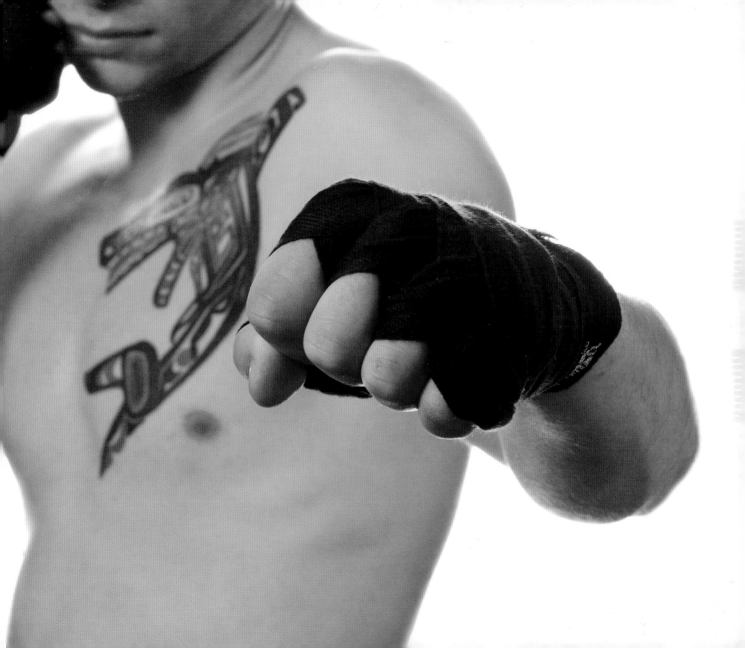

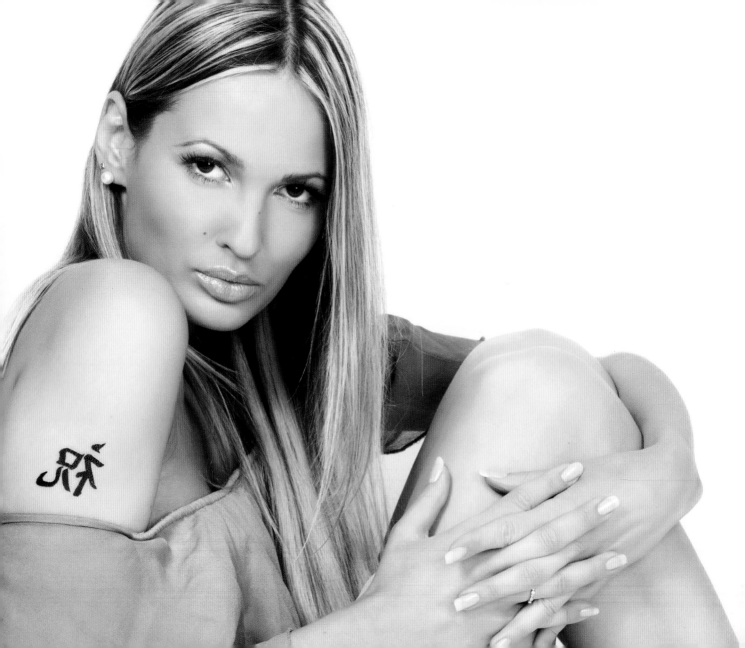

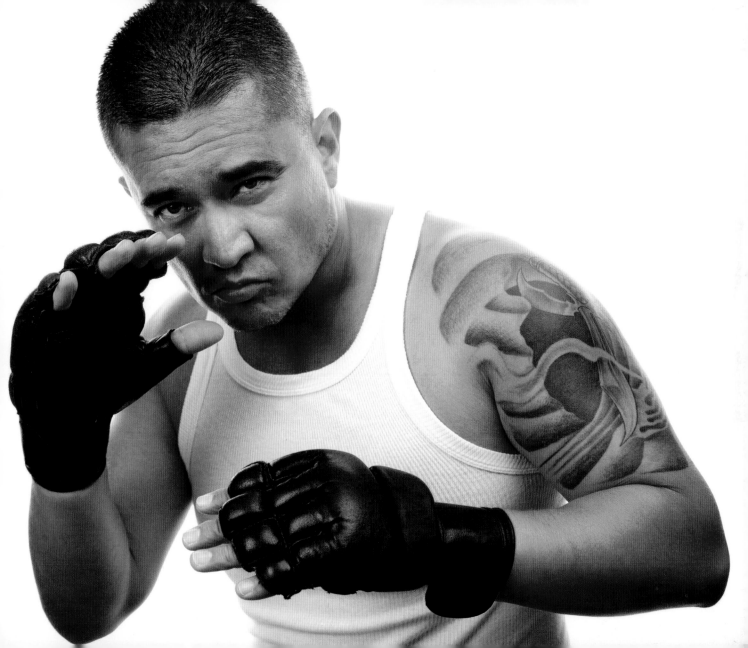

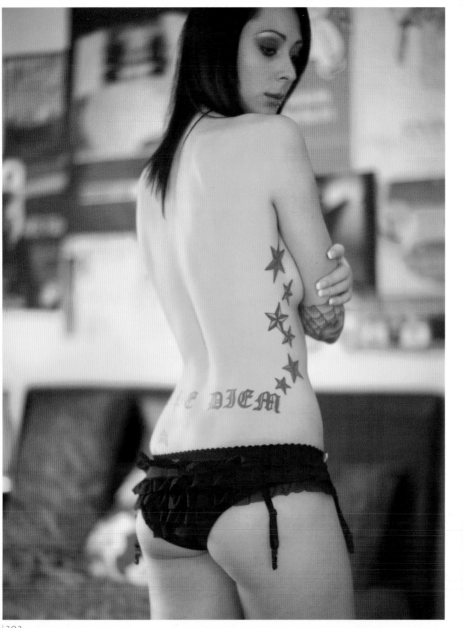

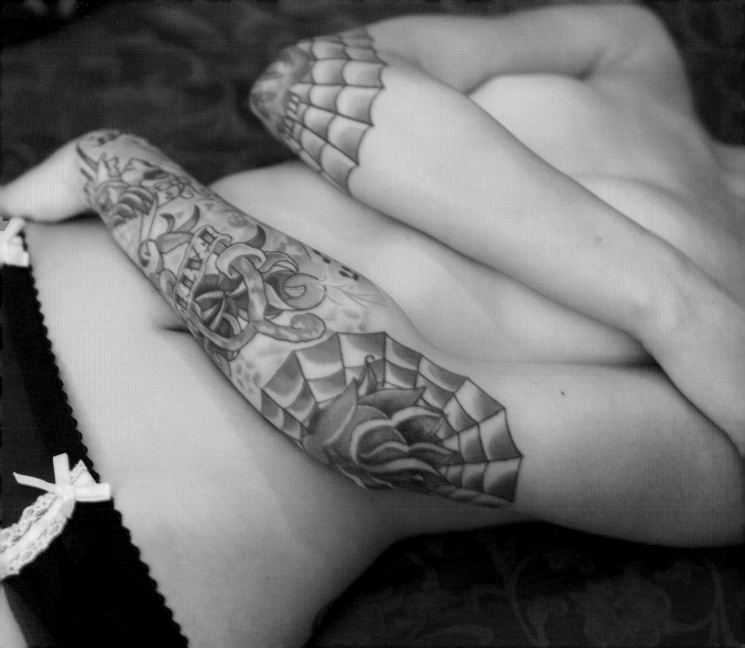

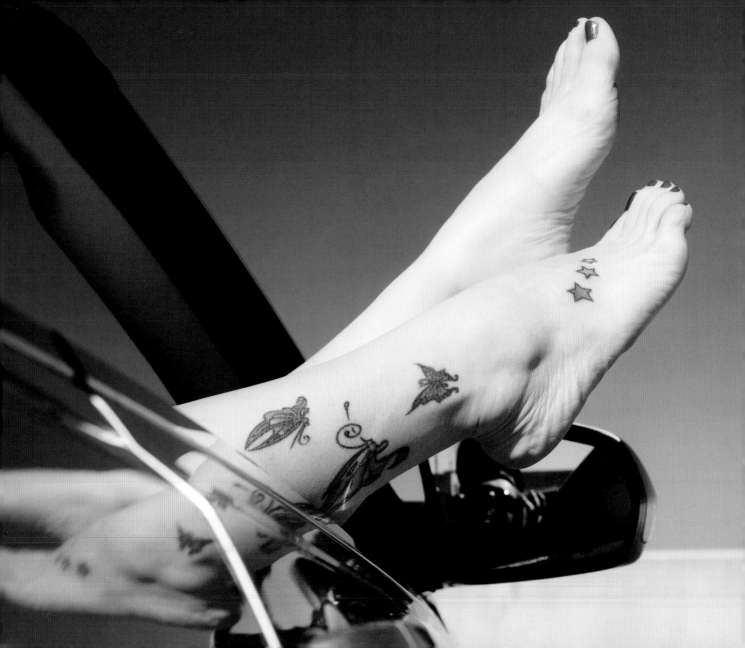

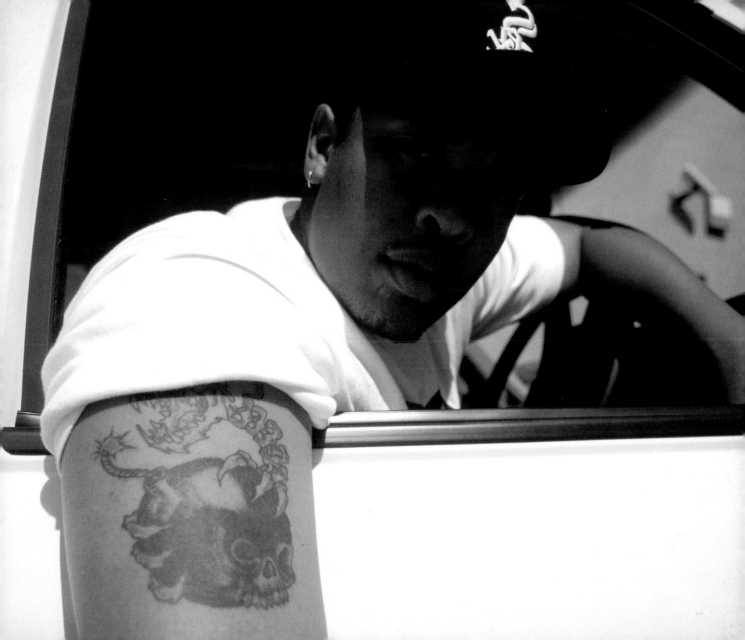

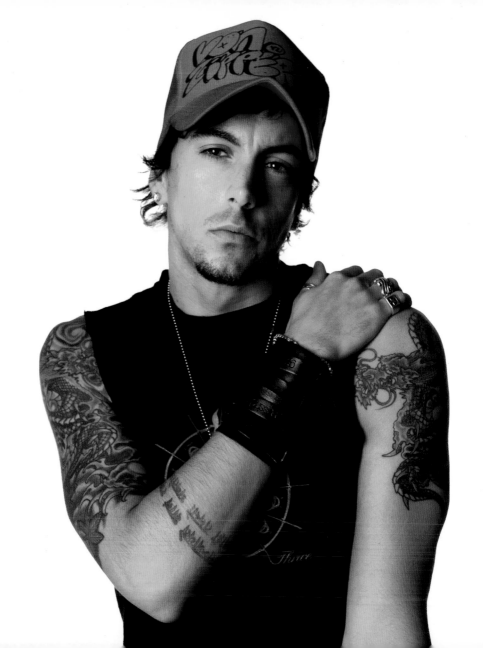

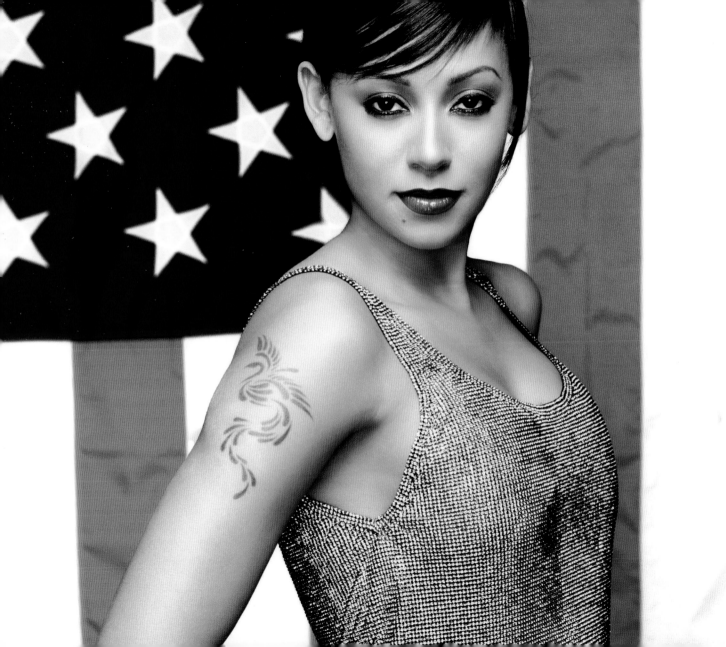

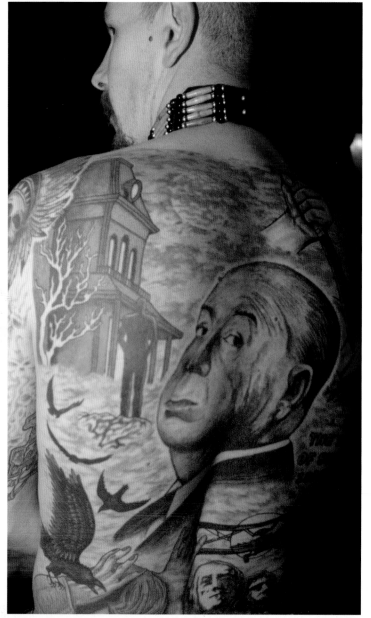
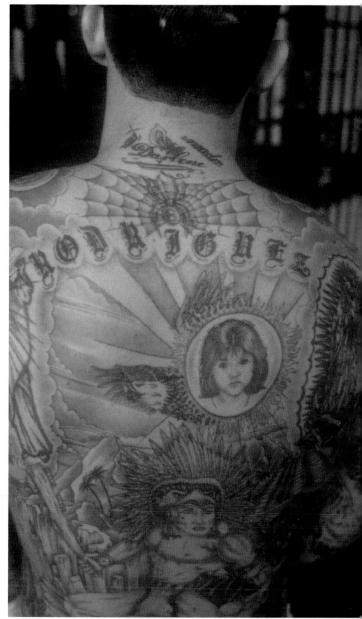

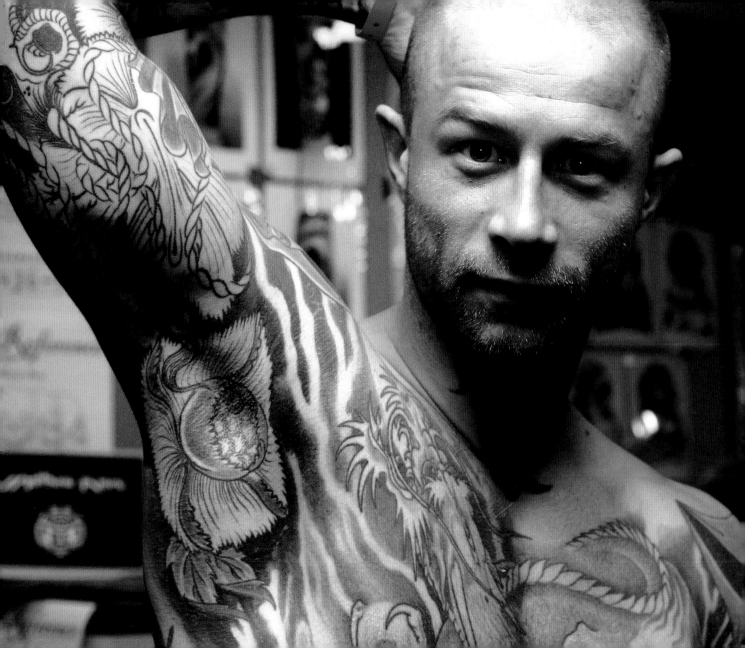

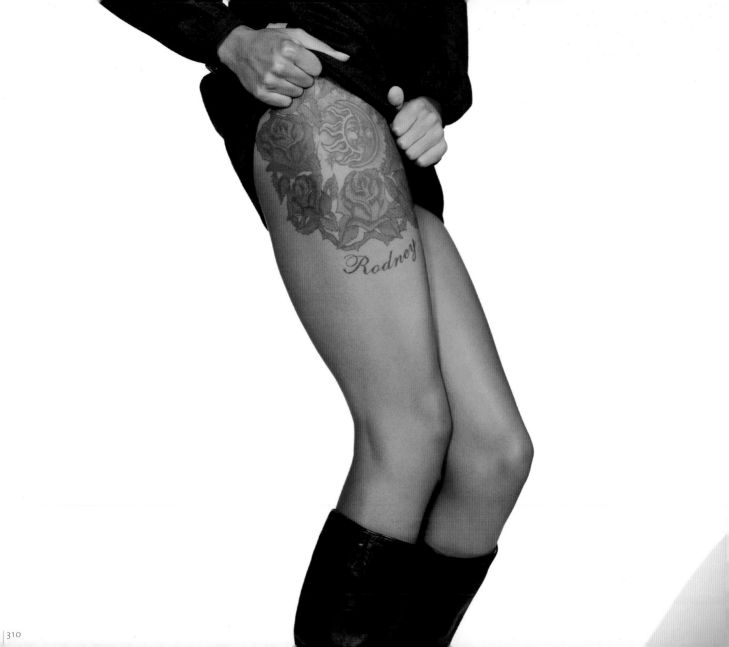

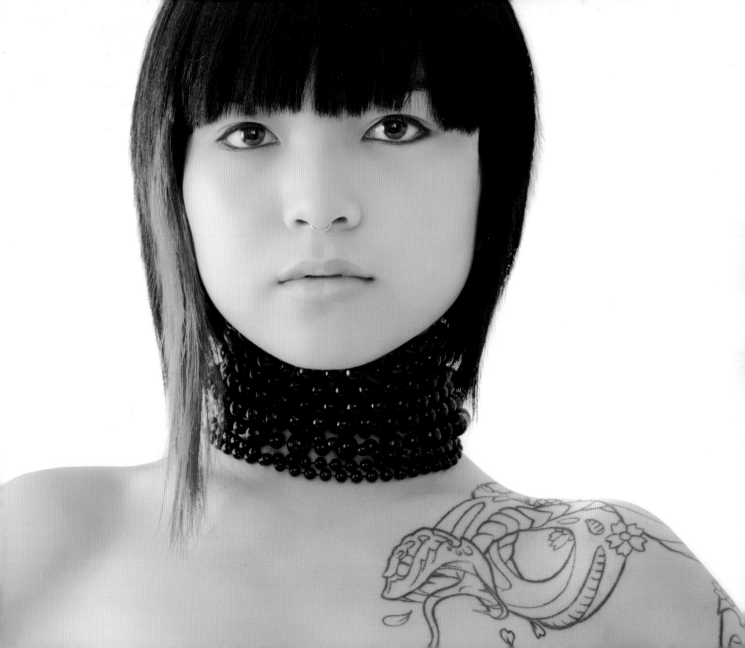

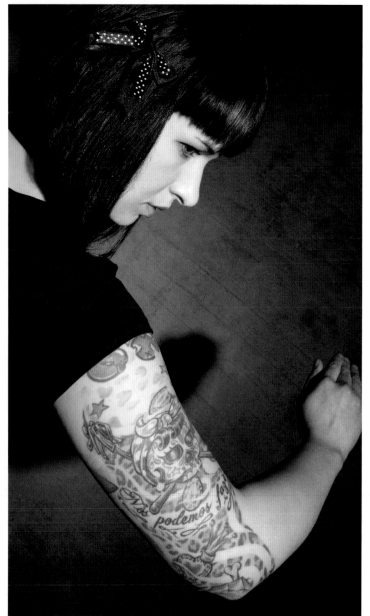
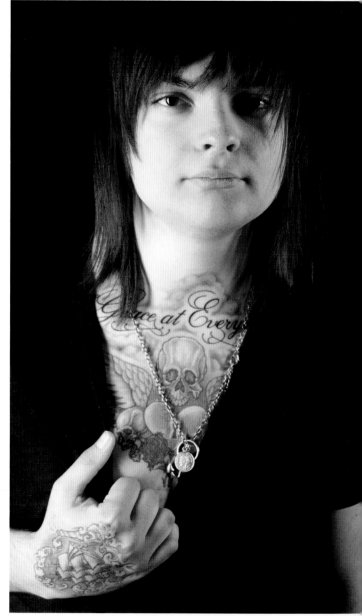

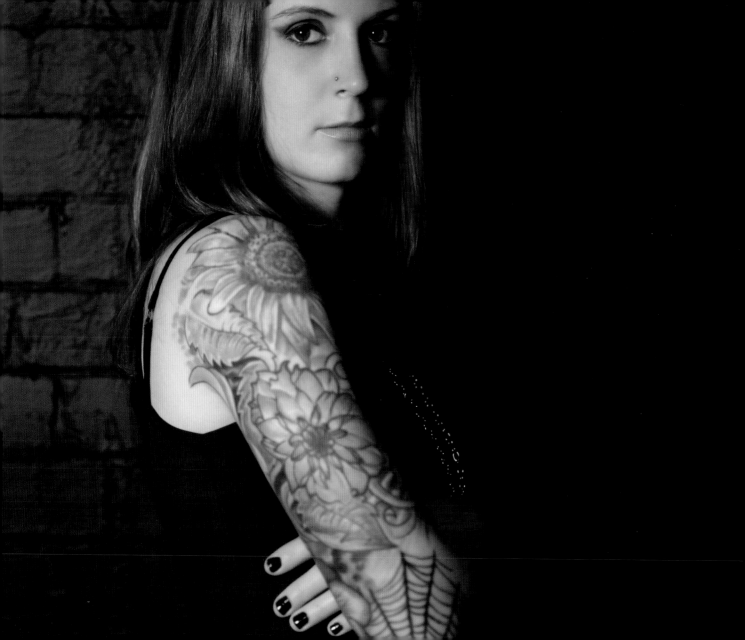

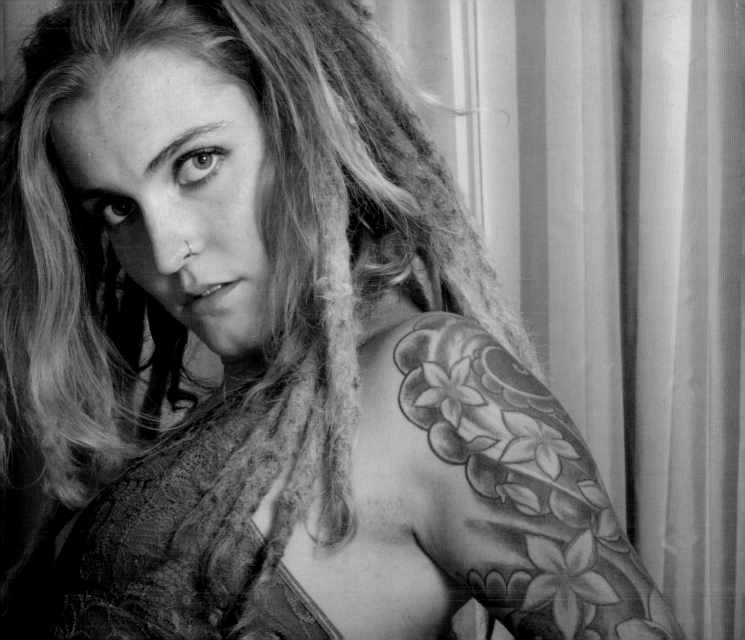

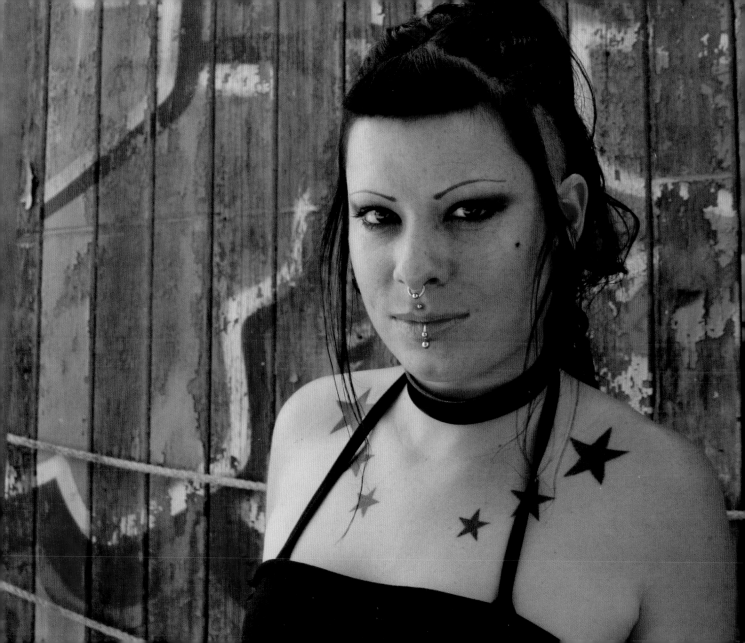

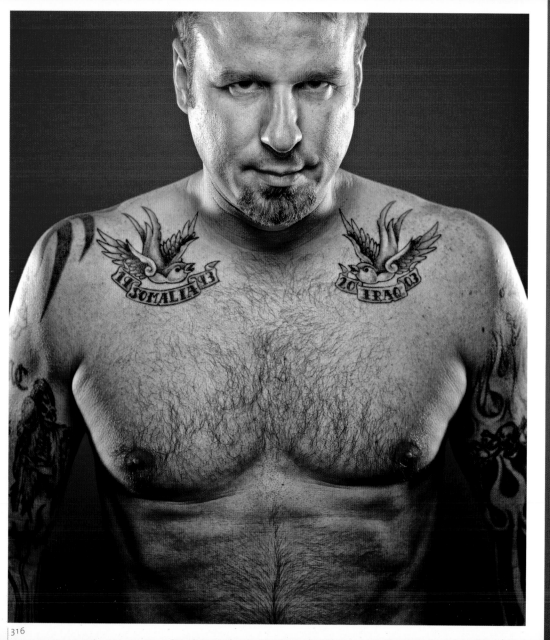

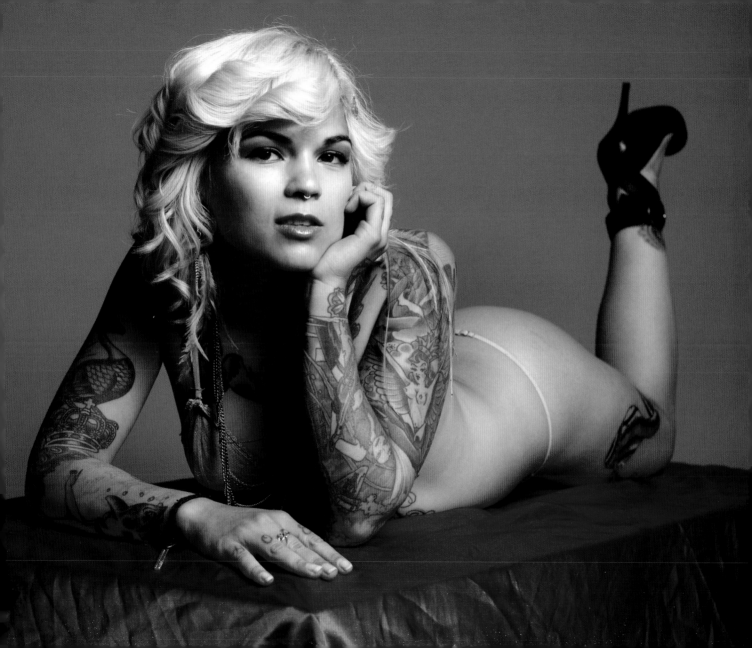

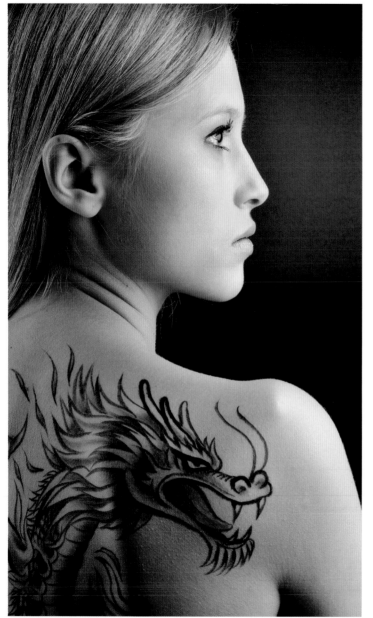
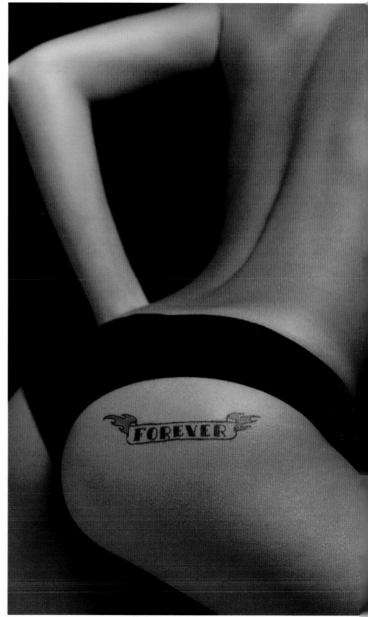

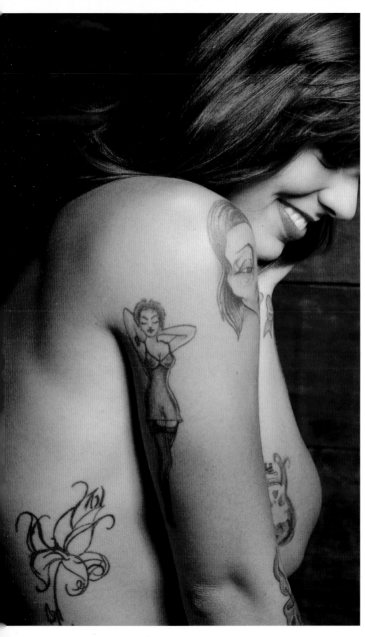
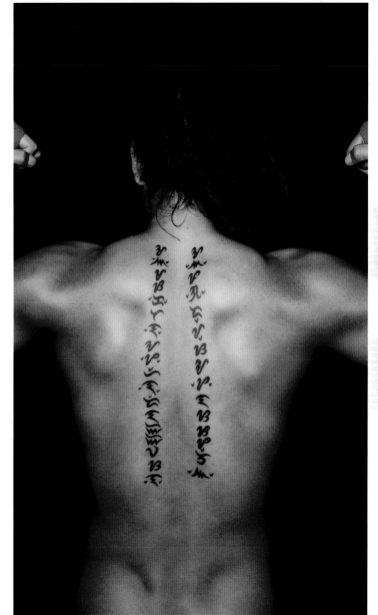

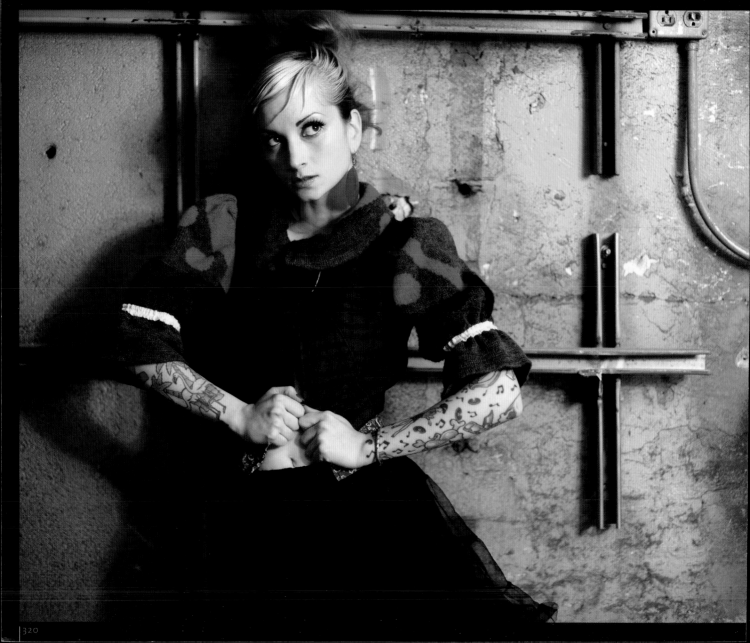

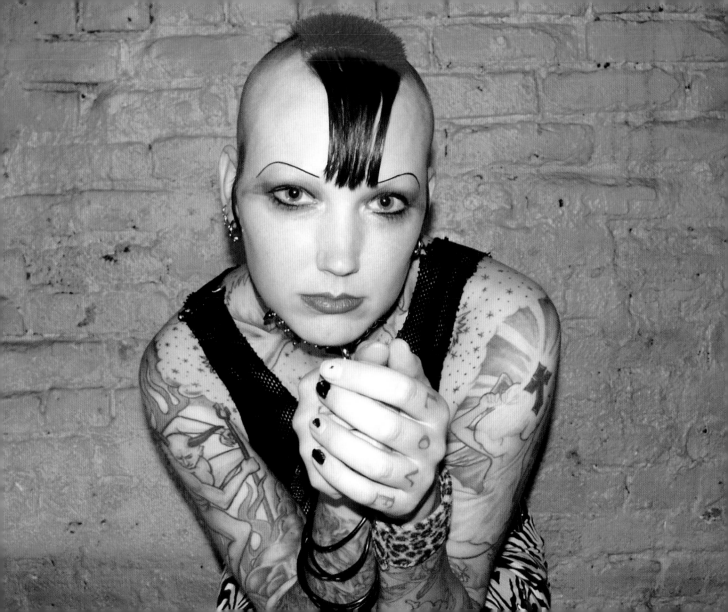

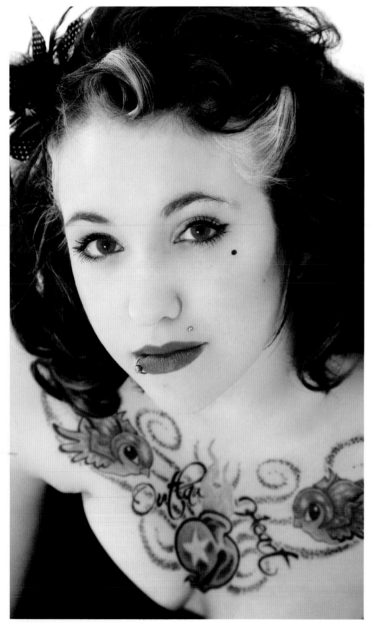
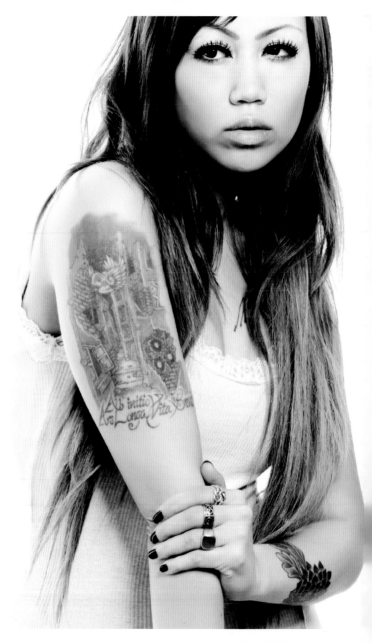

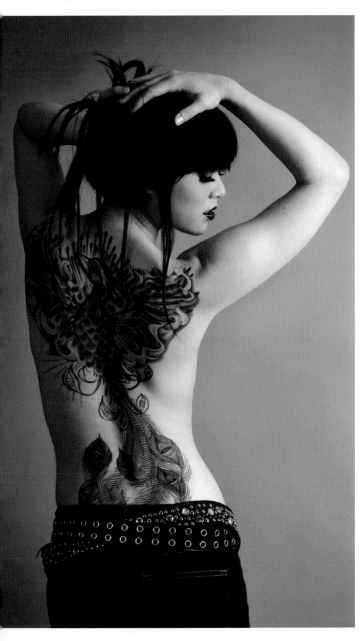
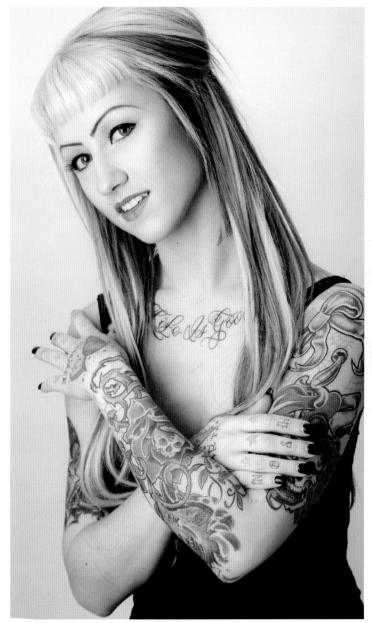

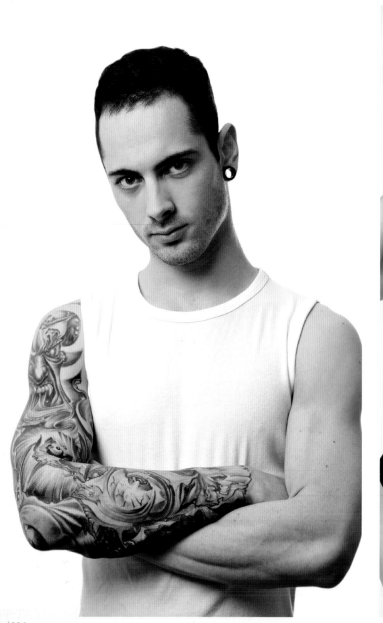
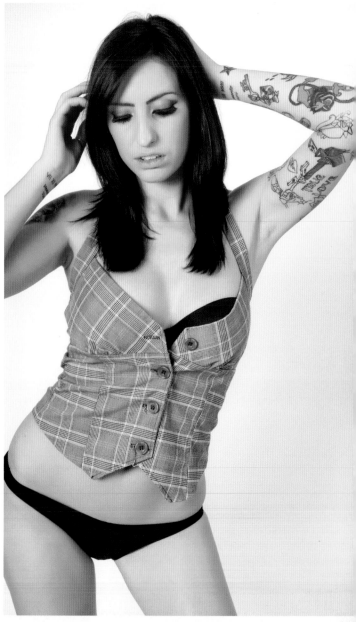

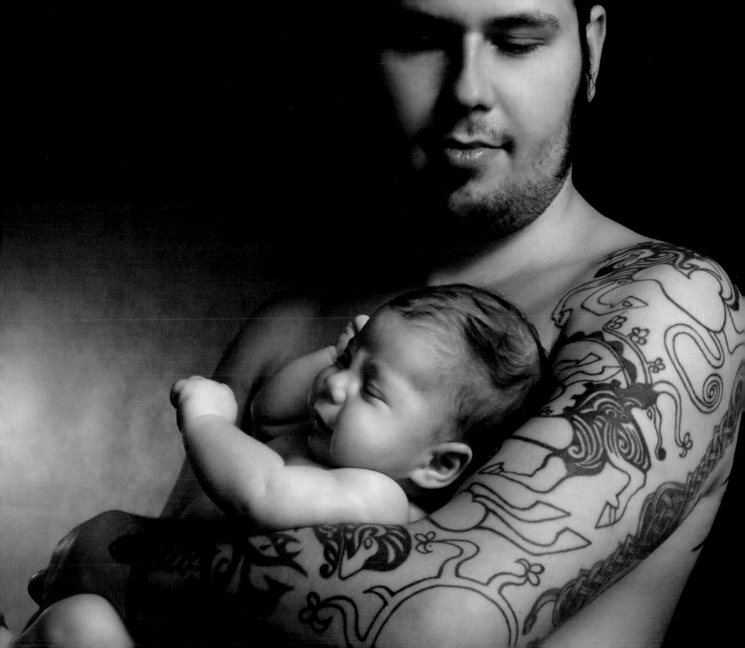

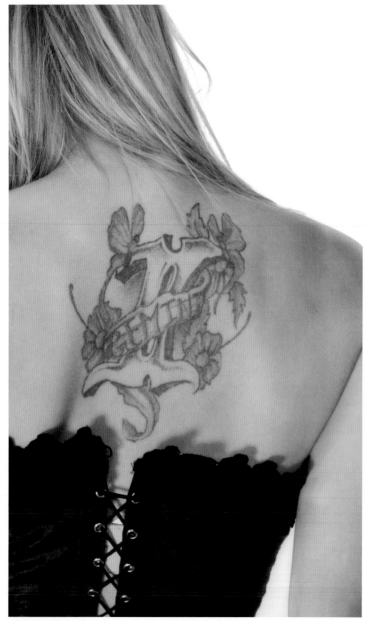
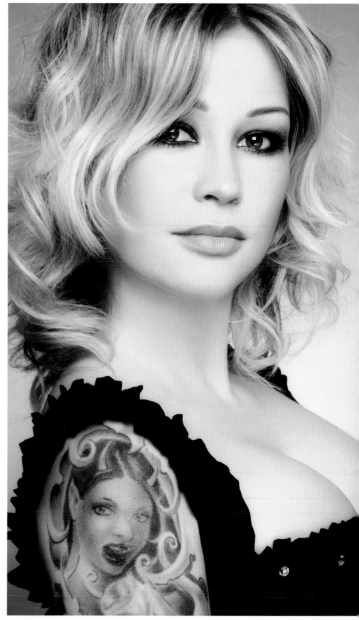

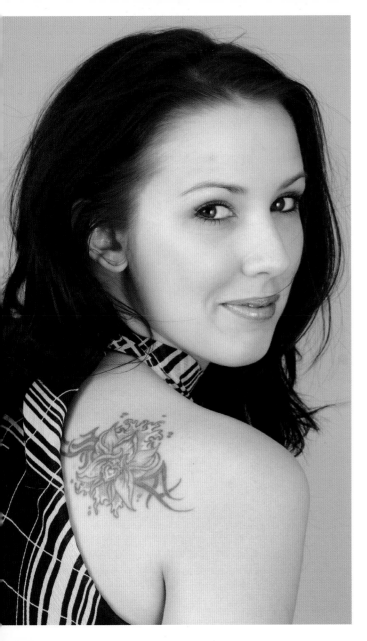
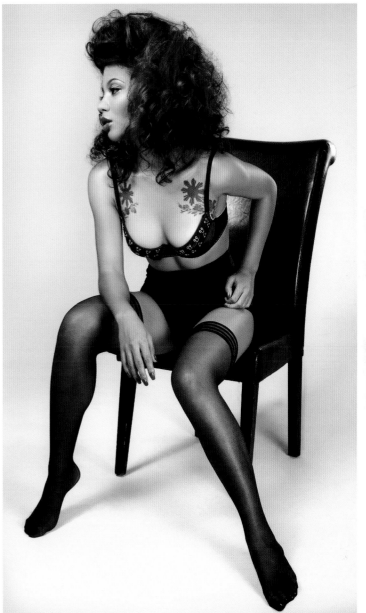

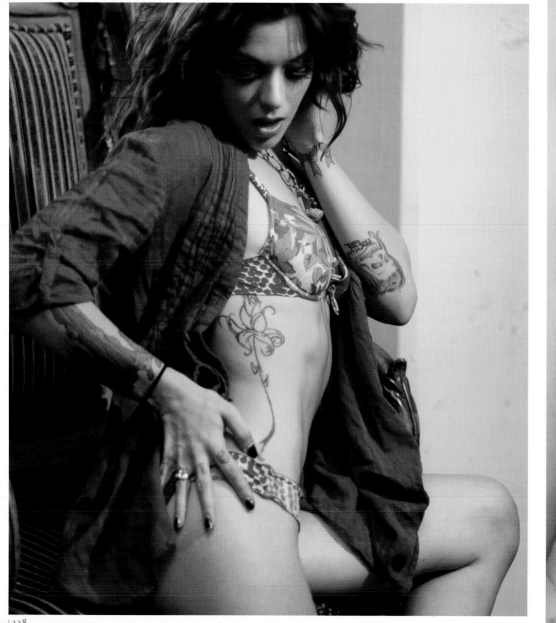

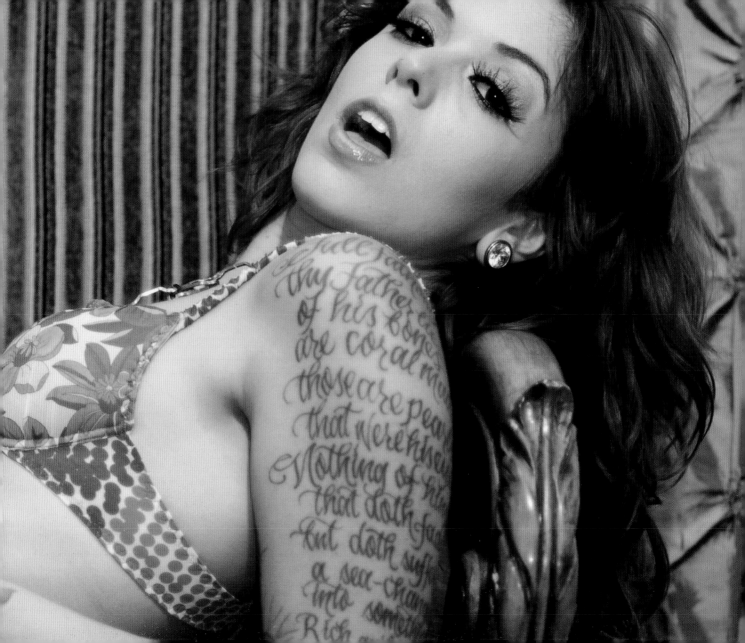

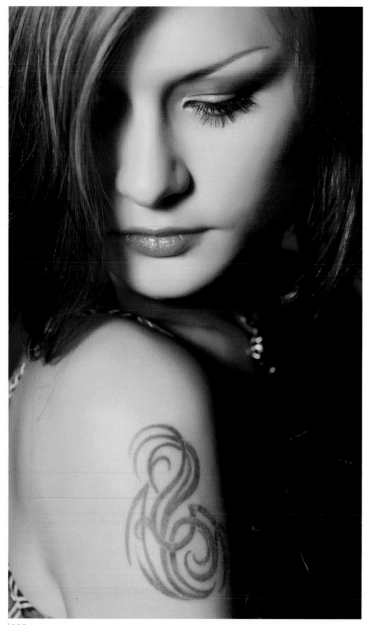
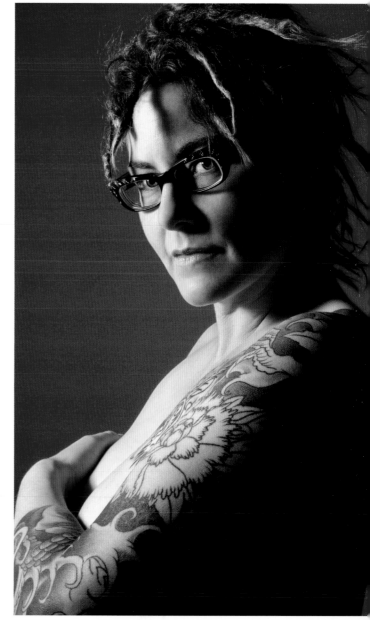

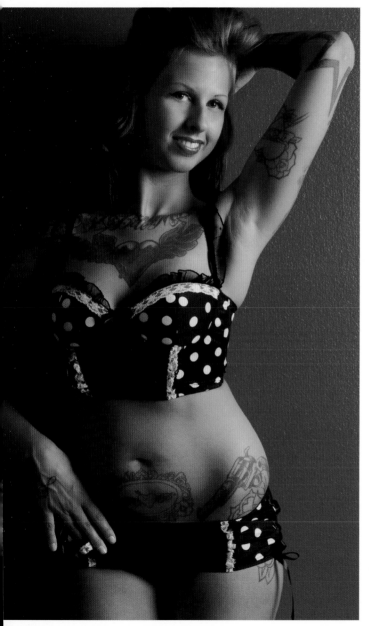
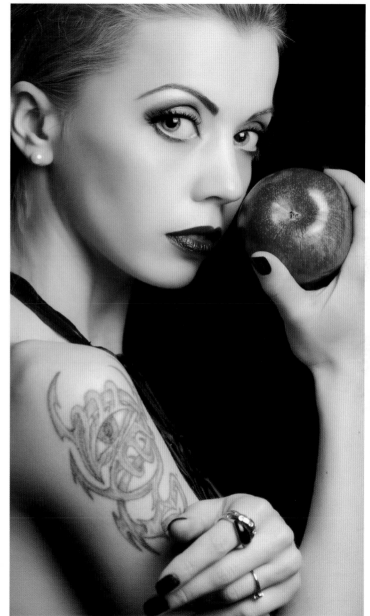

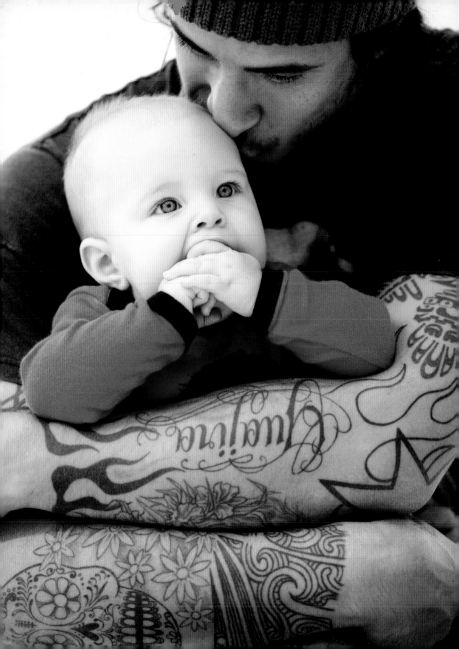

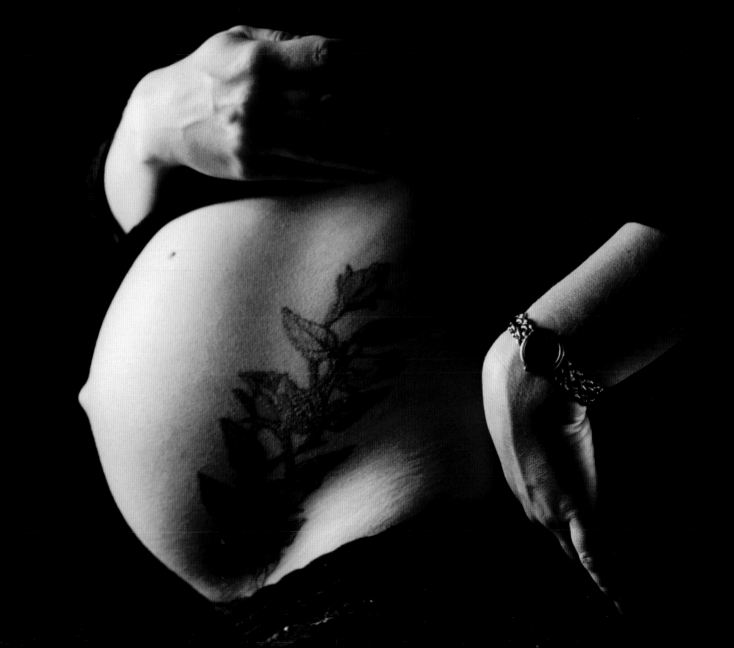

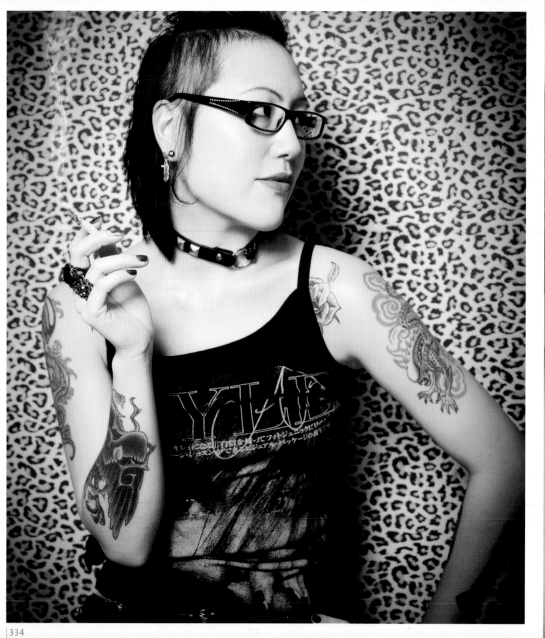
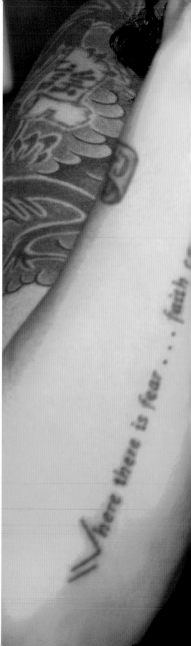

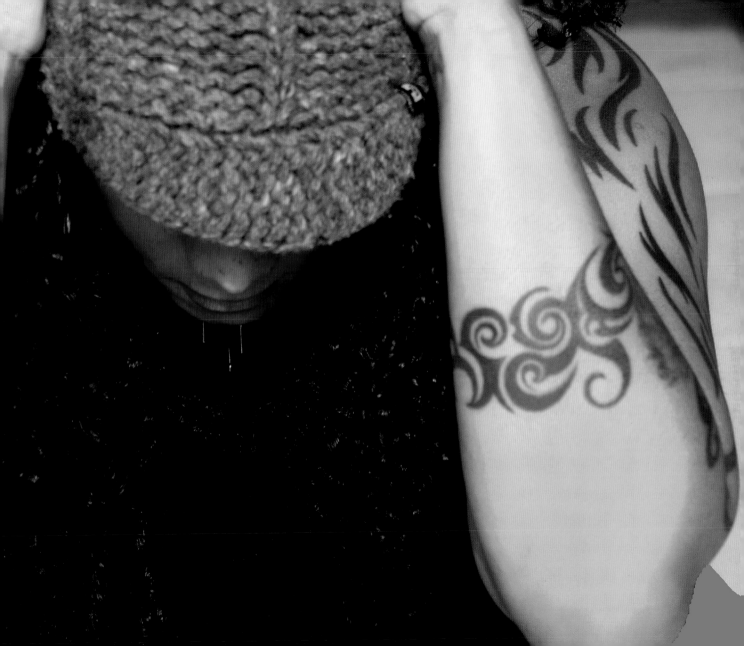

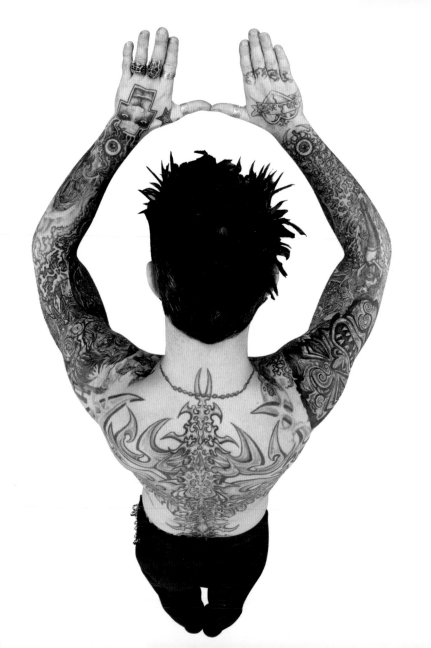

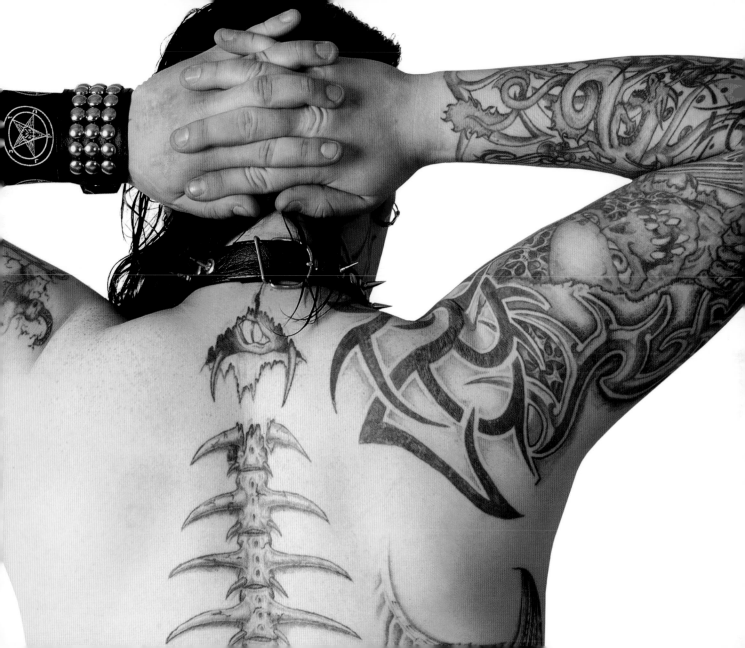

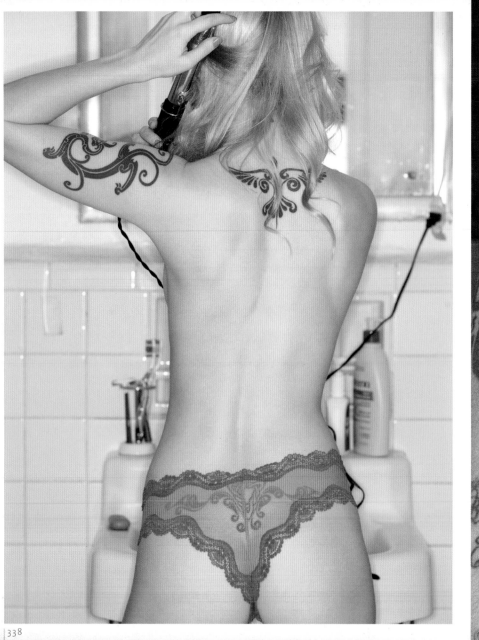

338

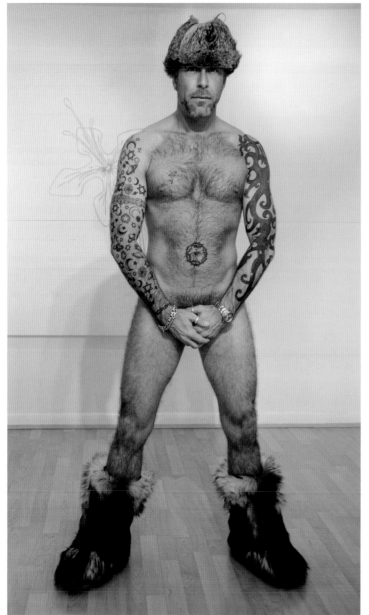

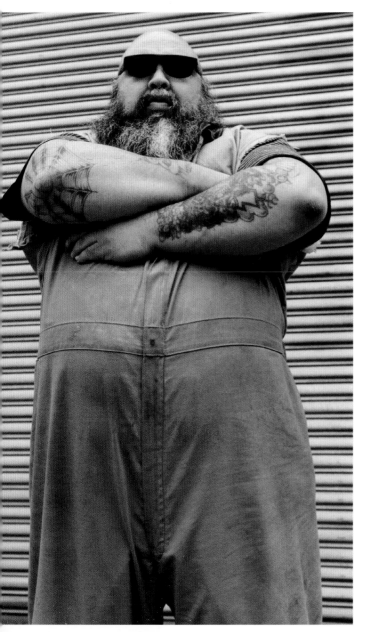
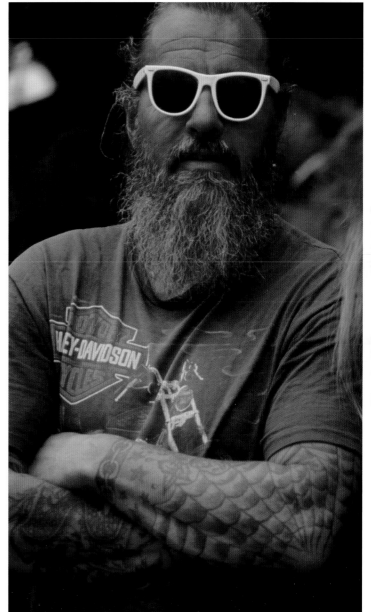

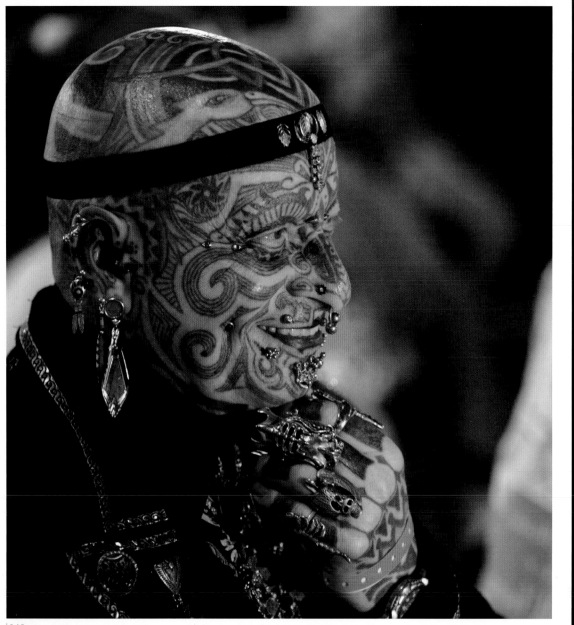

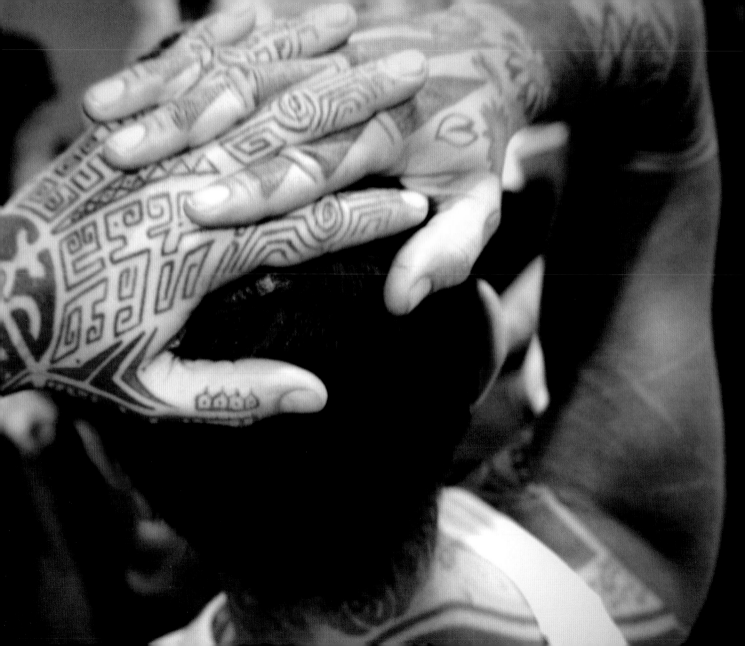

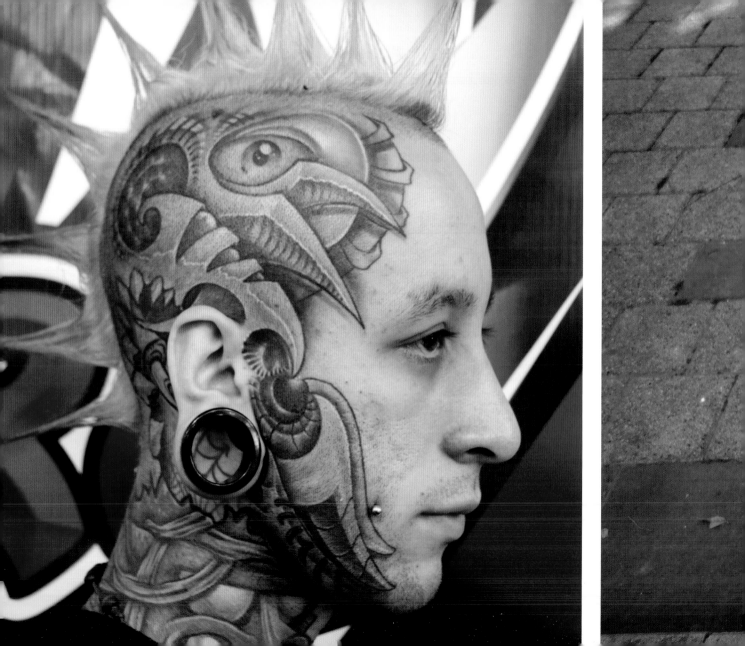

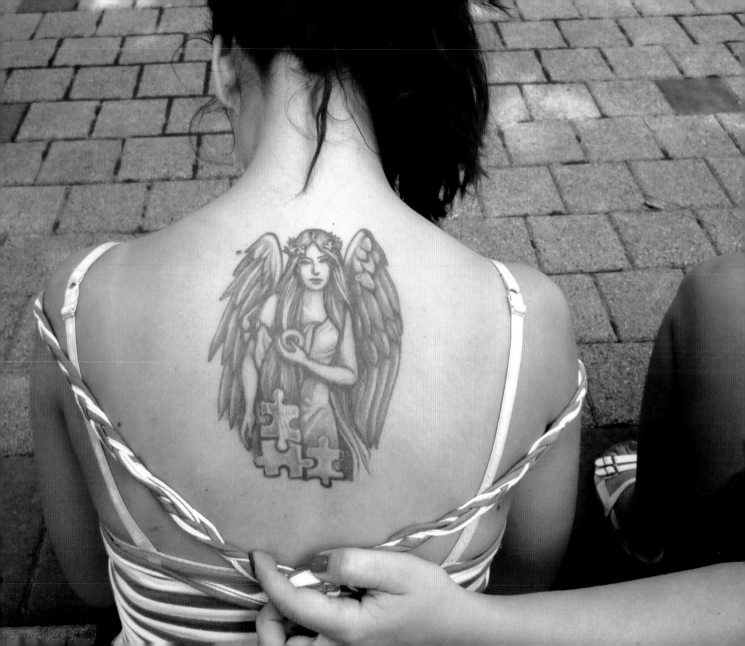

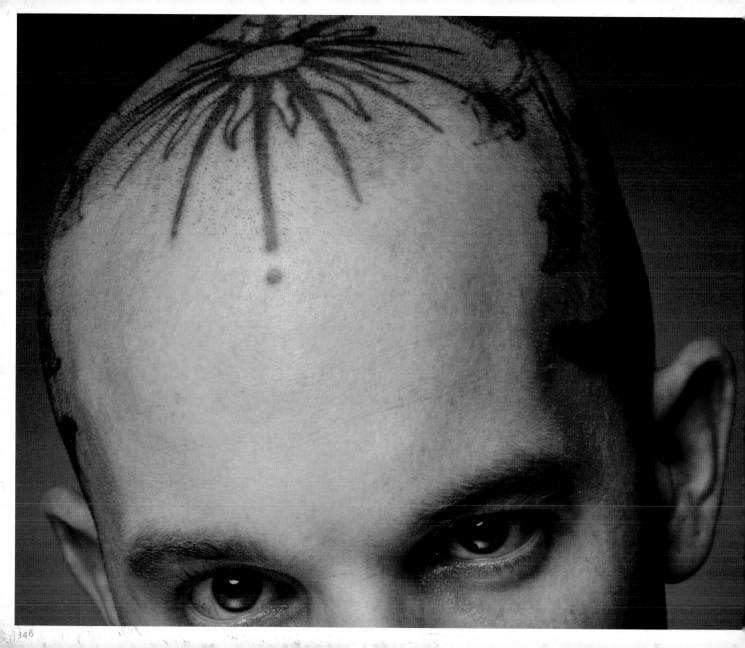

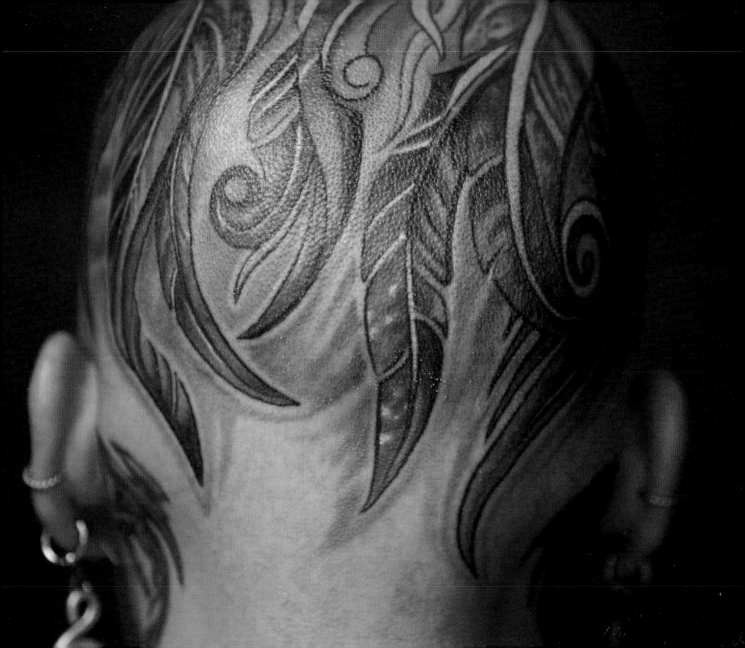

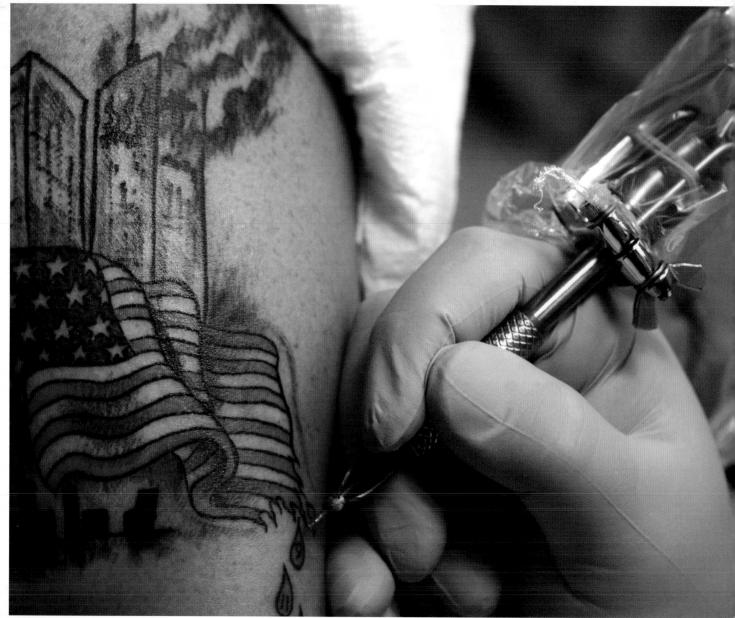

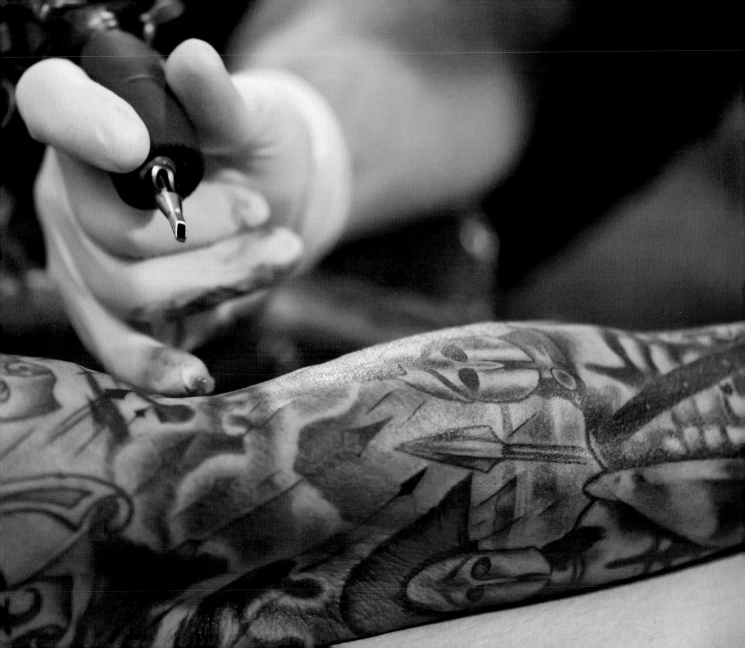

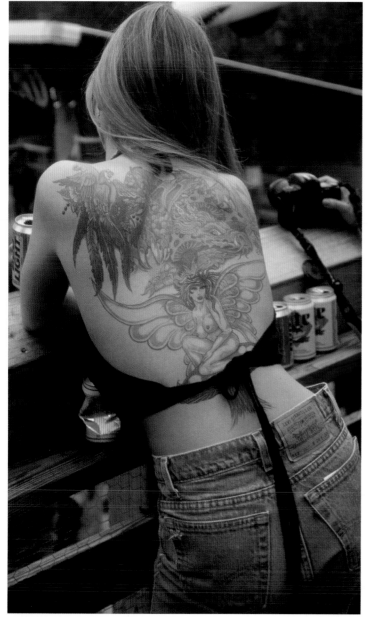
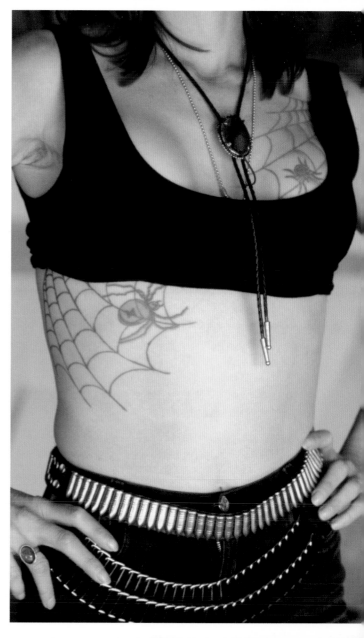

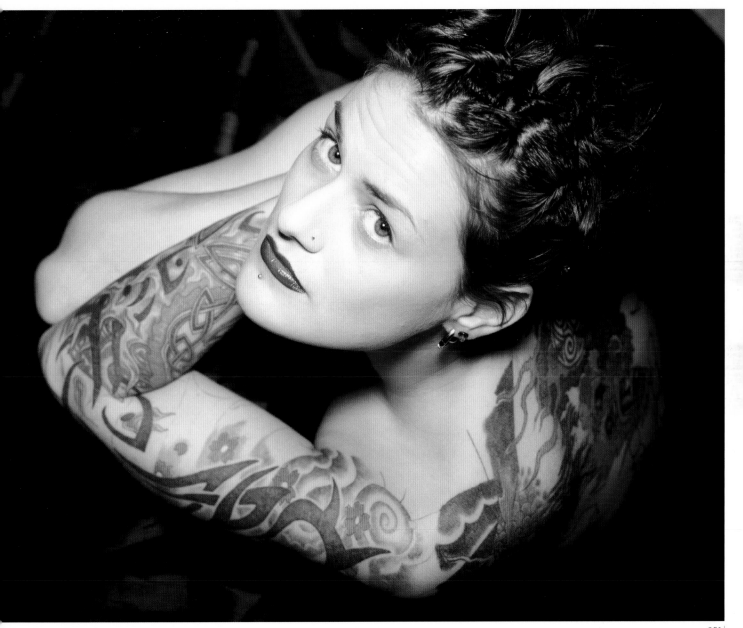

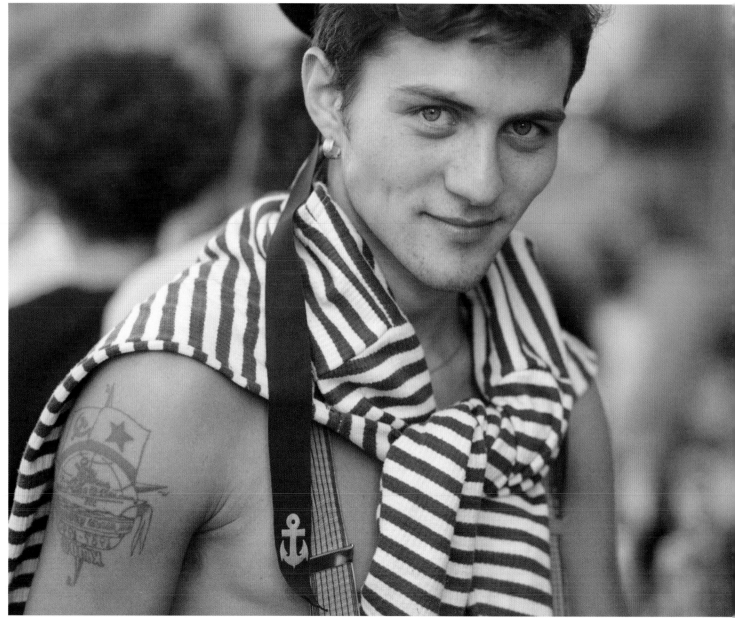

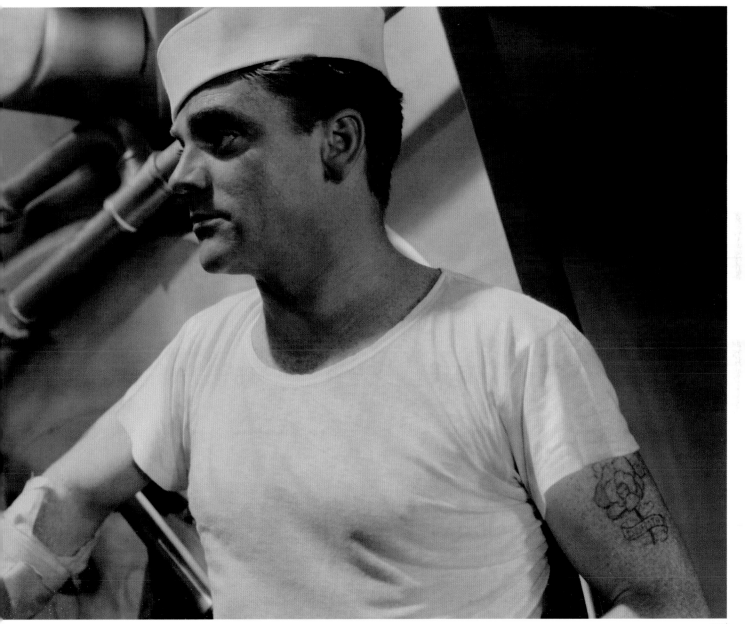

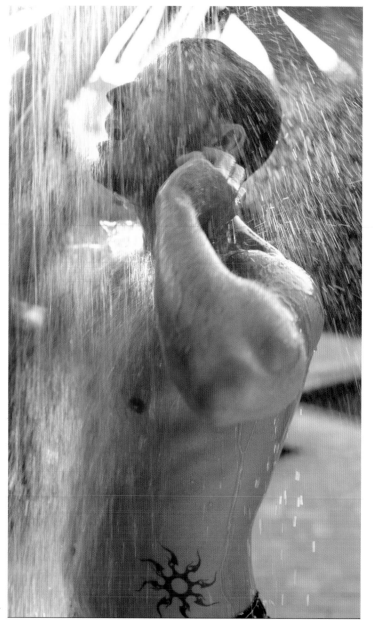

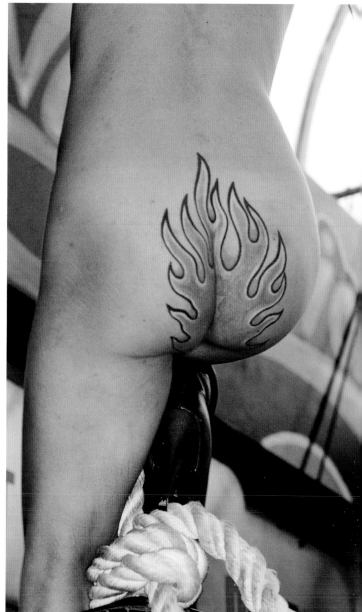

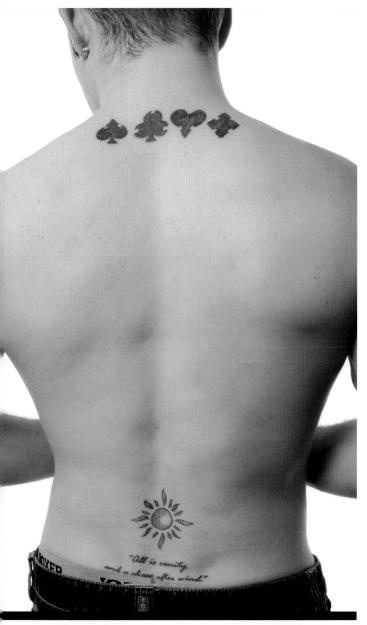
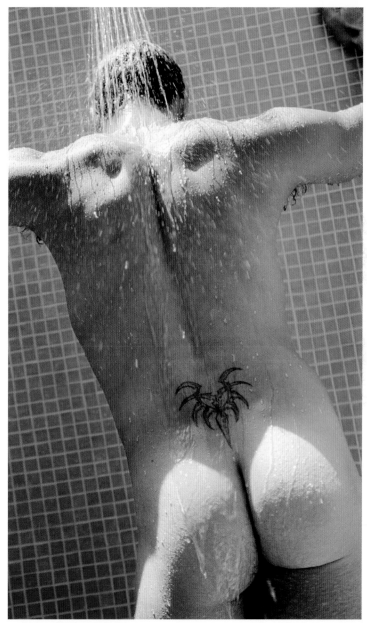

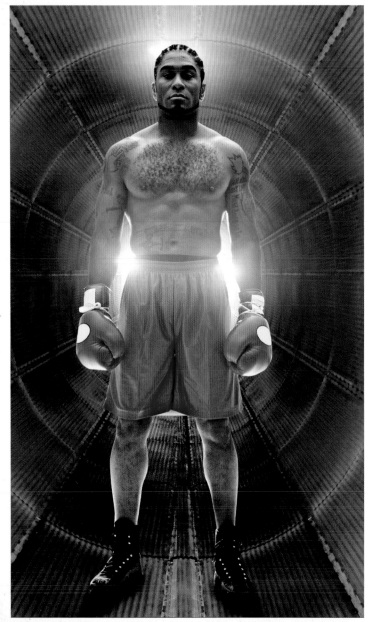
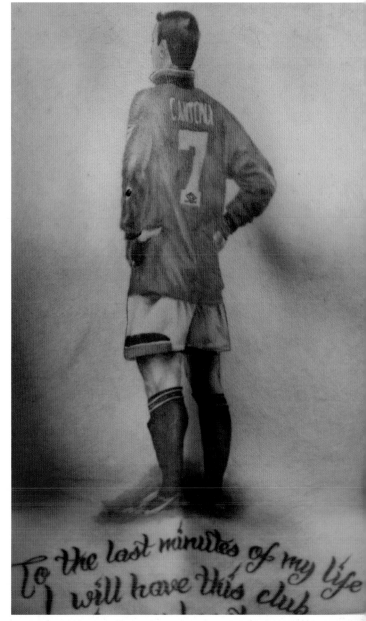

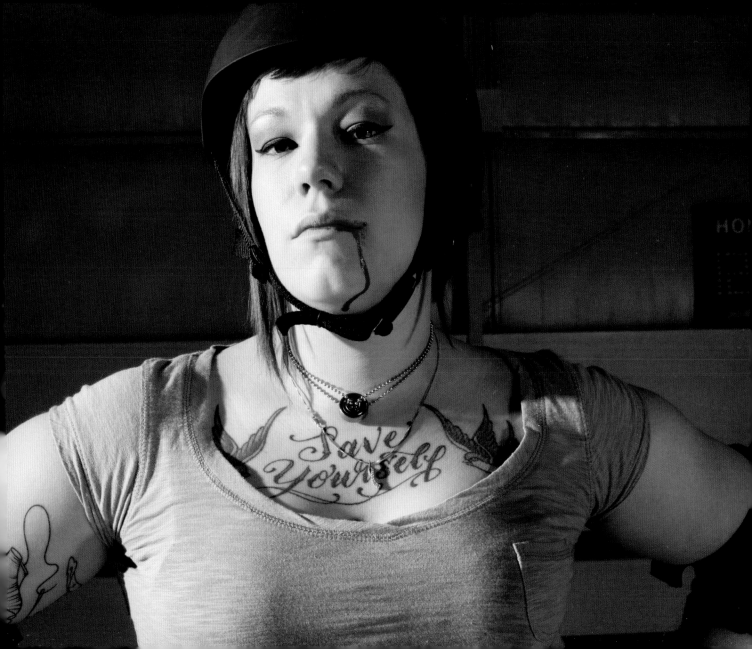

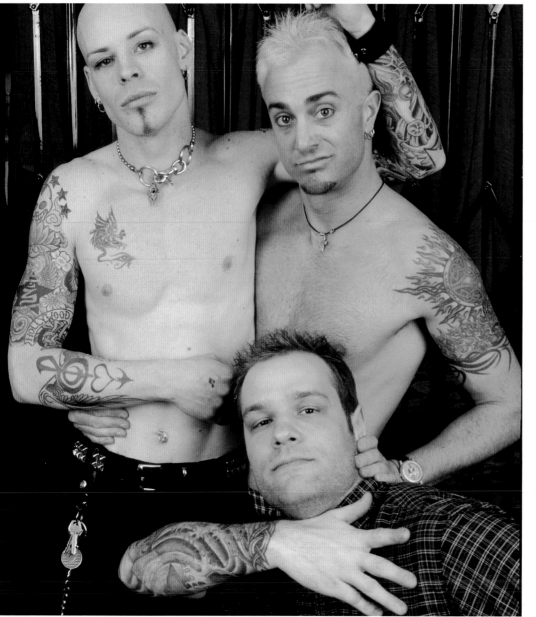

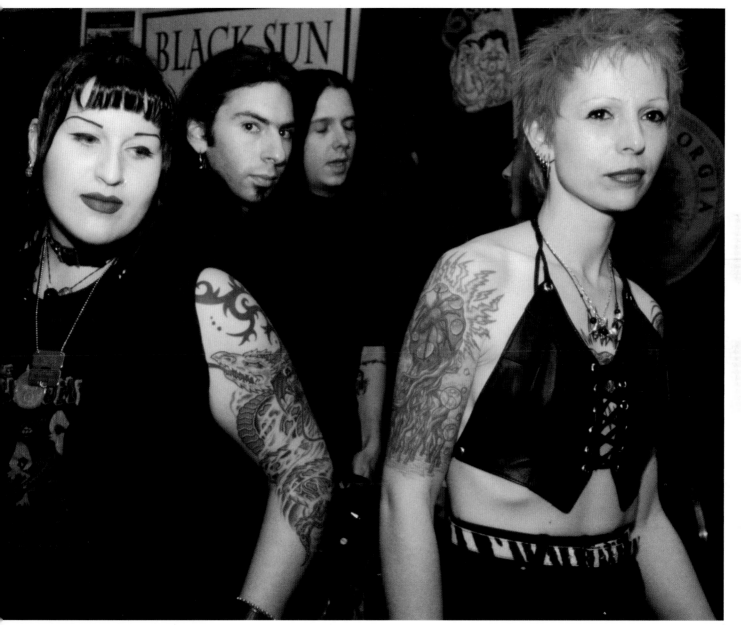

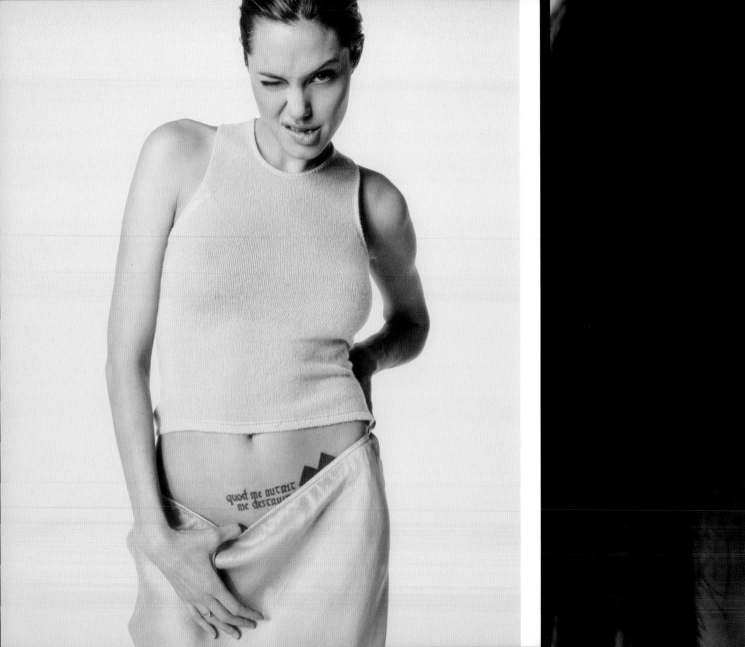

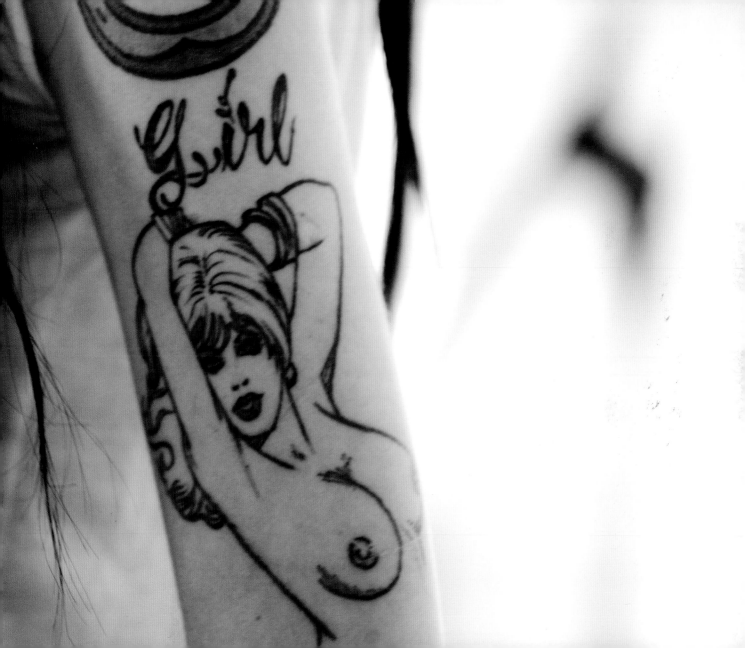

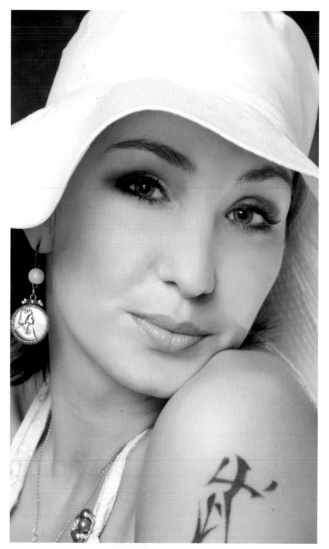
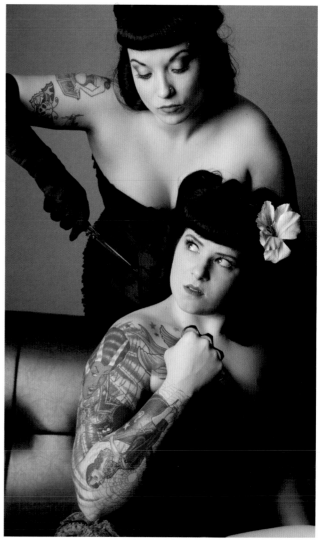

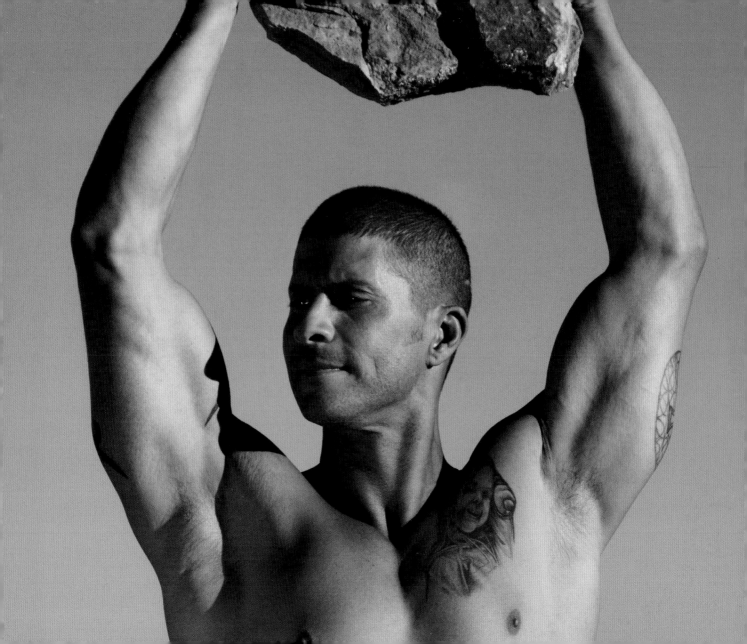

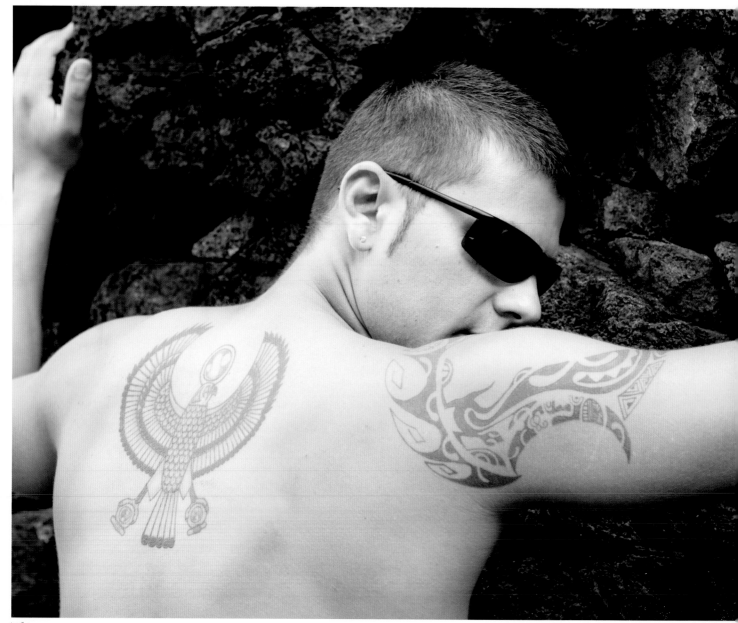

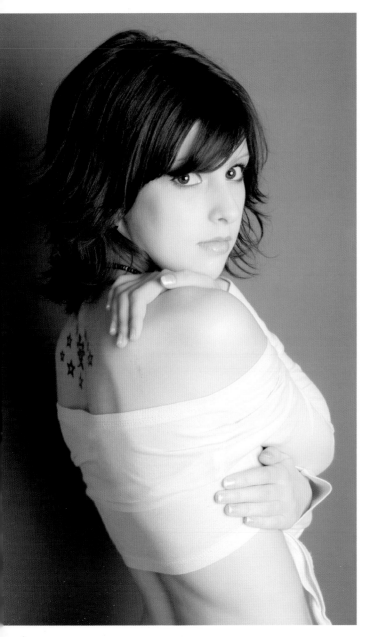
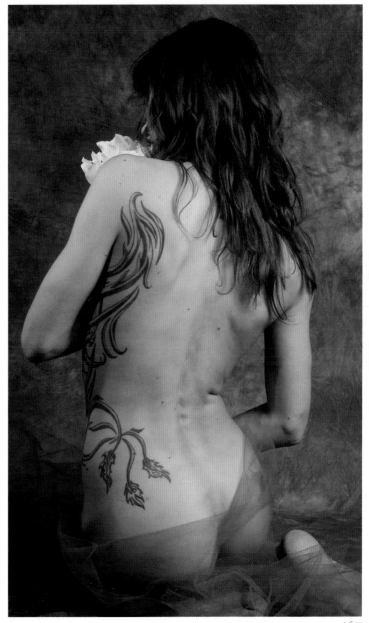

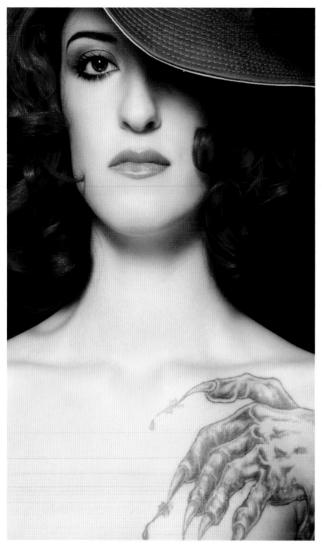
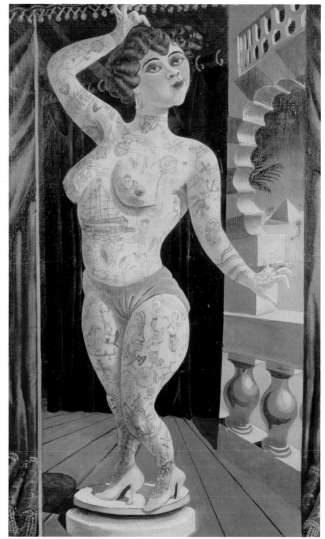

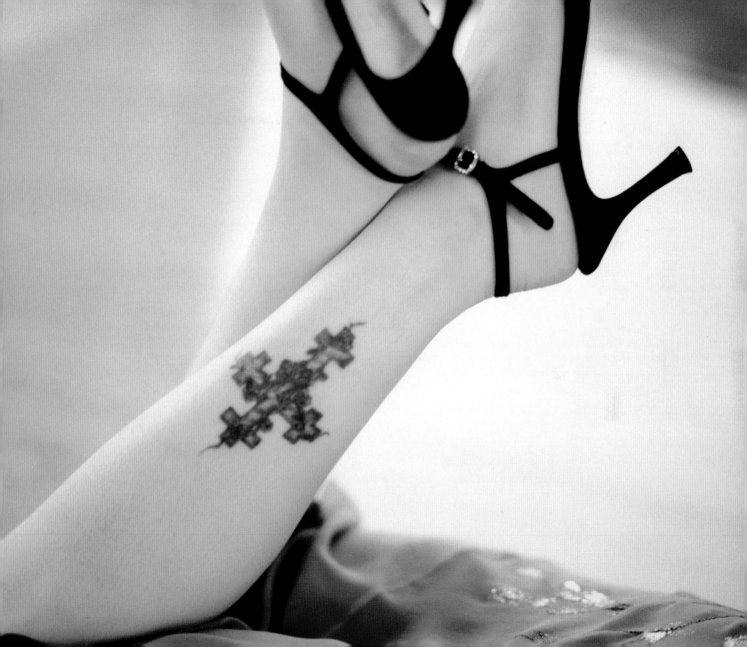

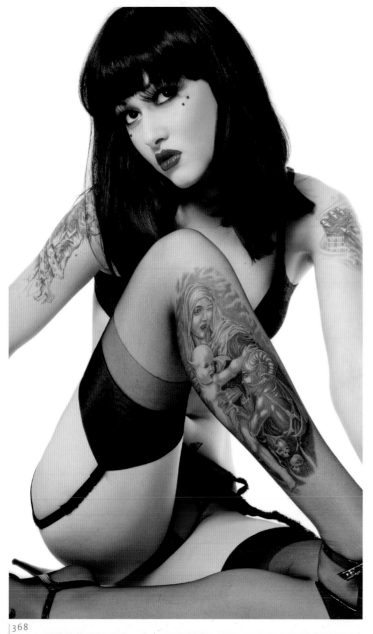
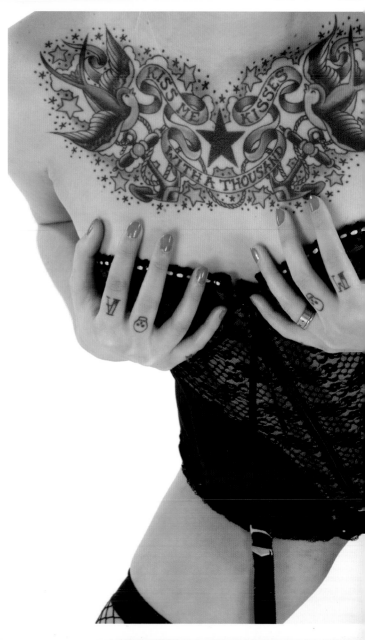

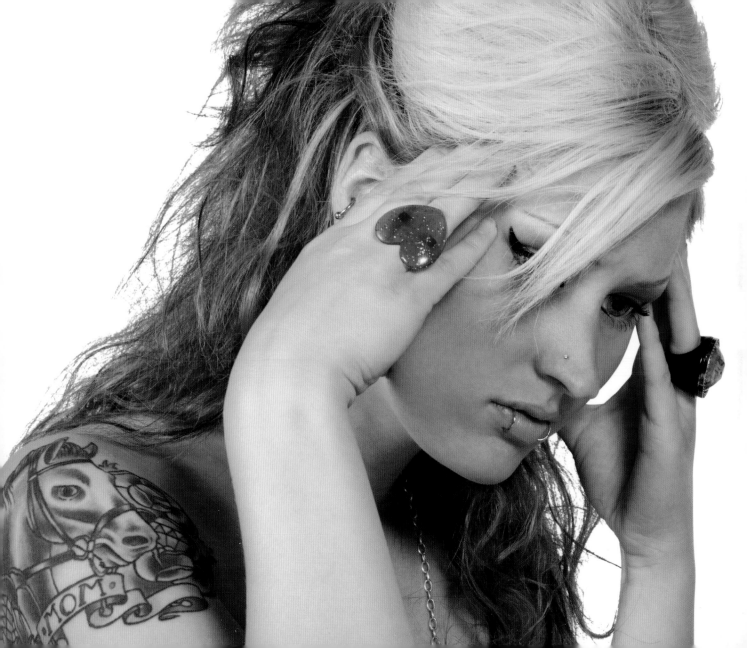

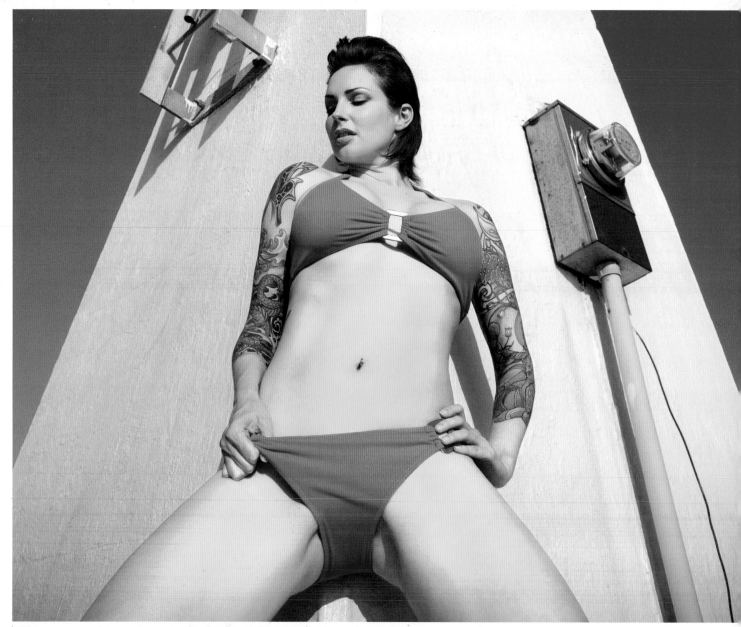

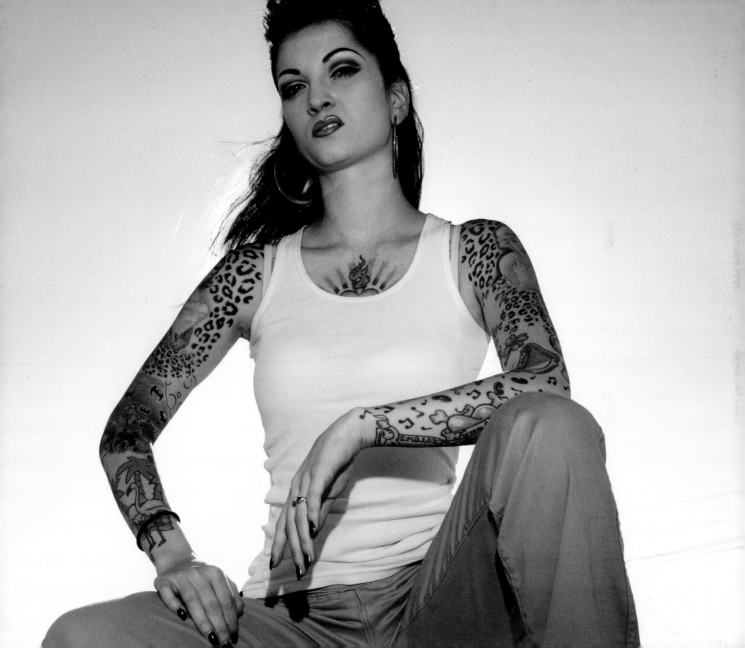

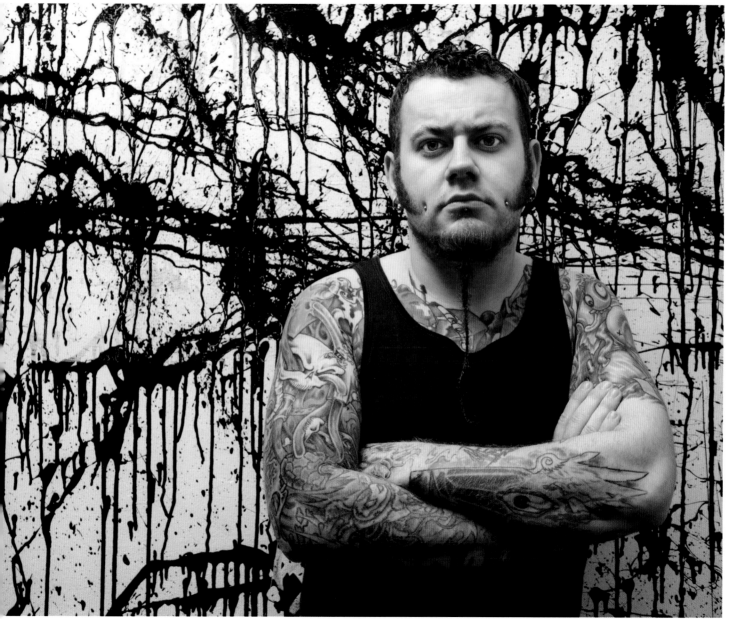

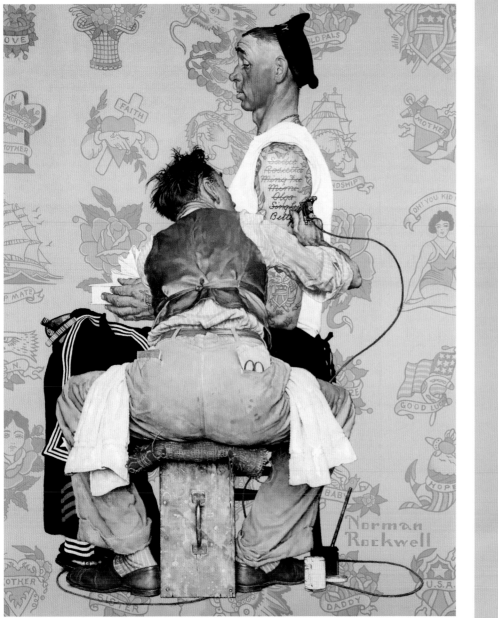

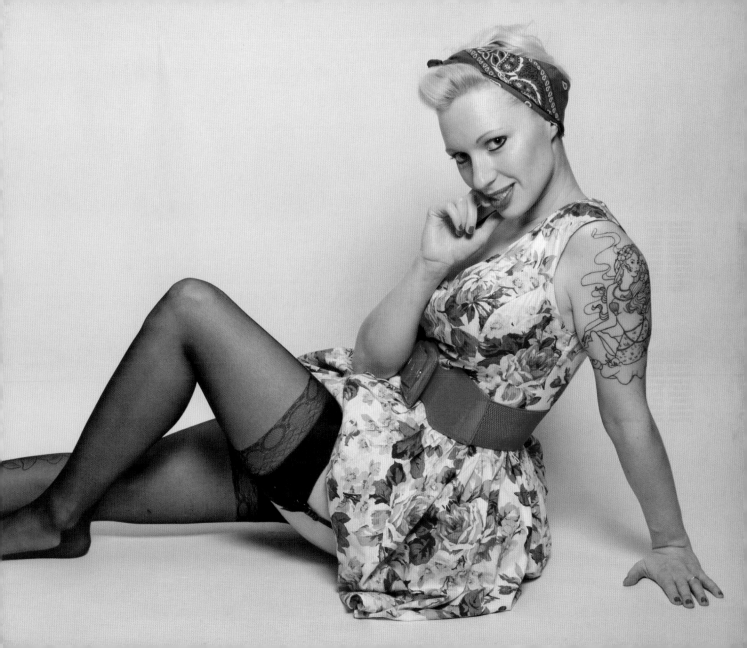

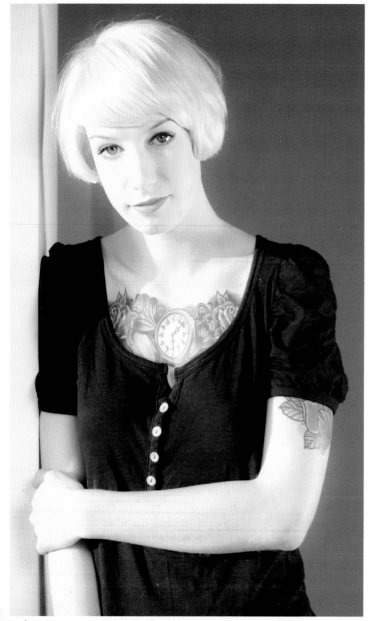
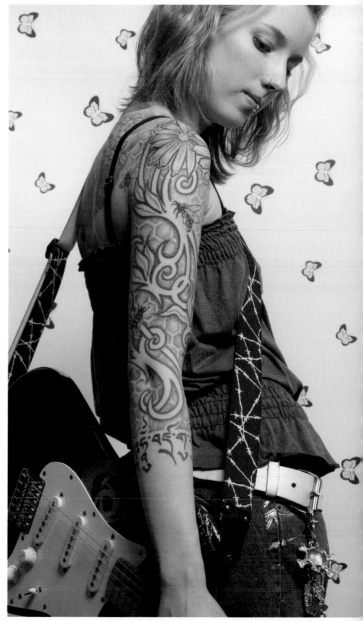

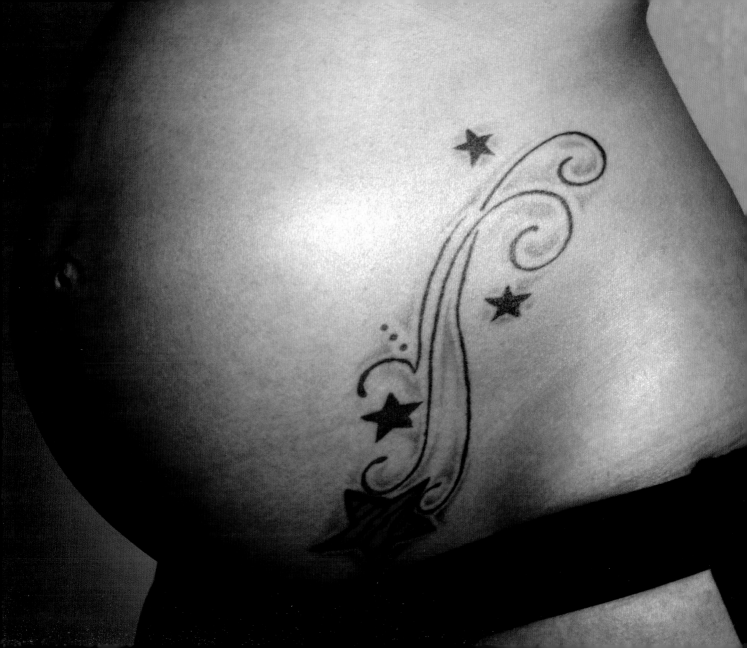

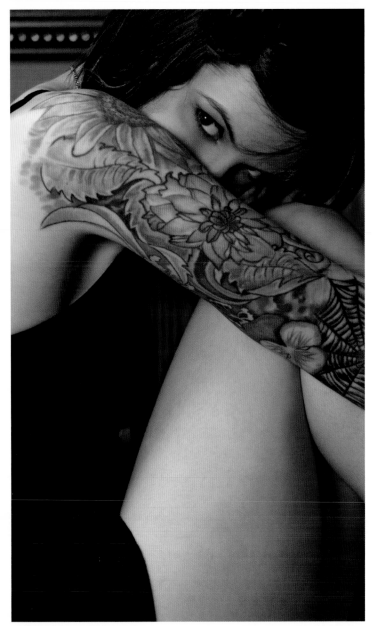
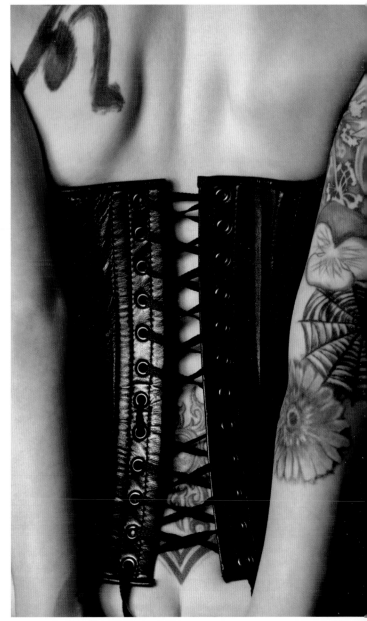

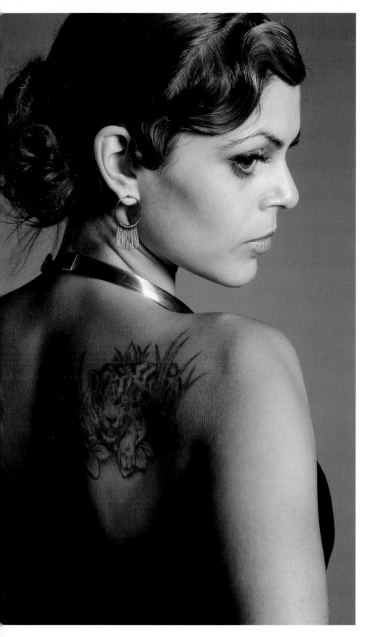
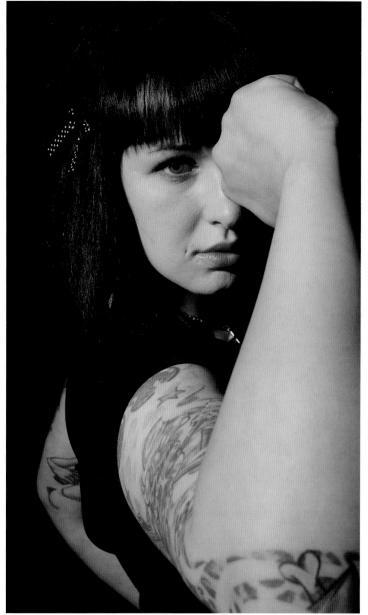

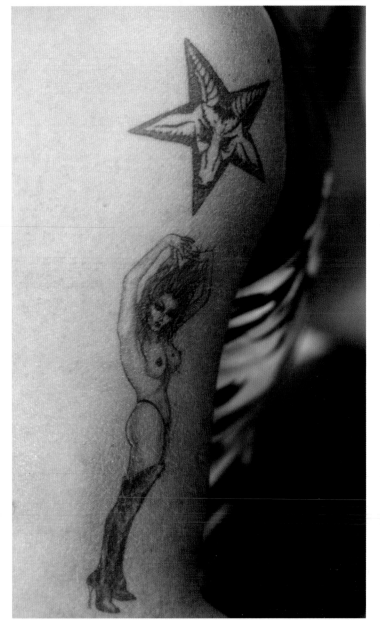
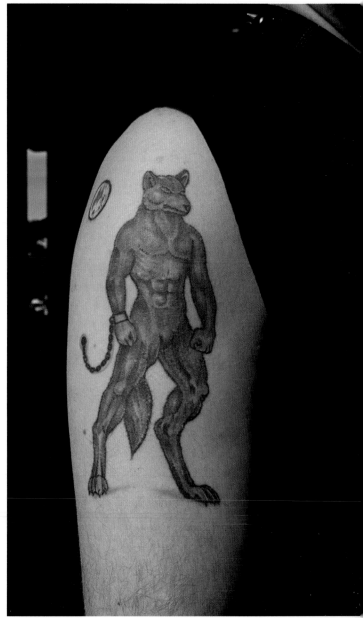

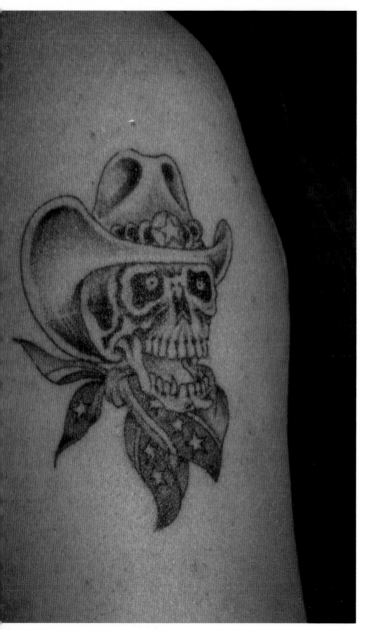
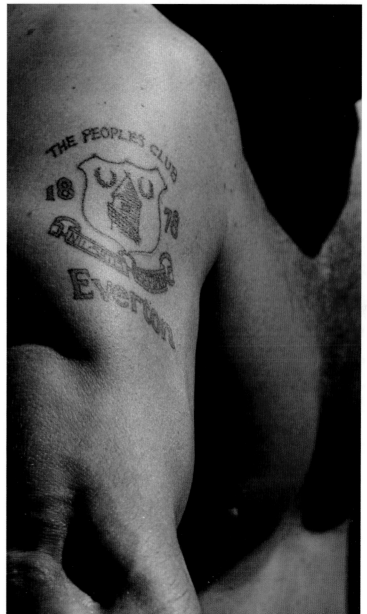

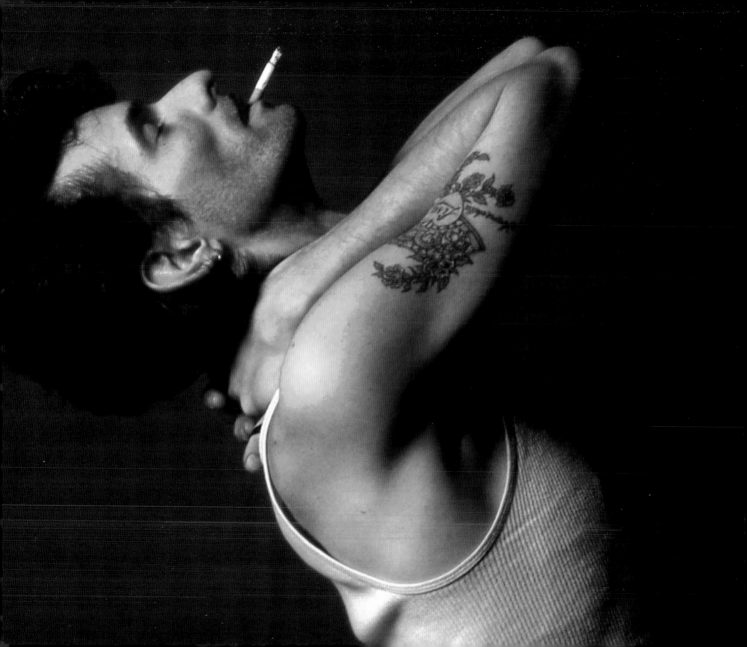

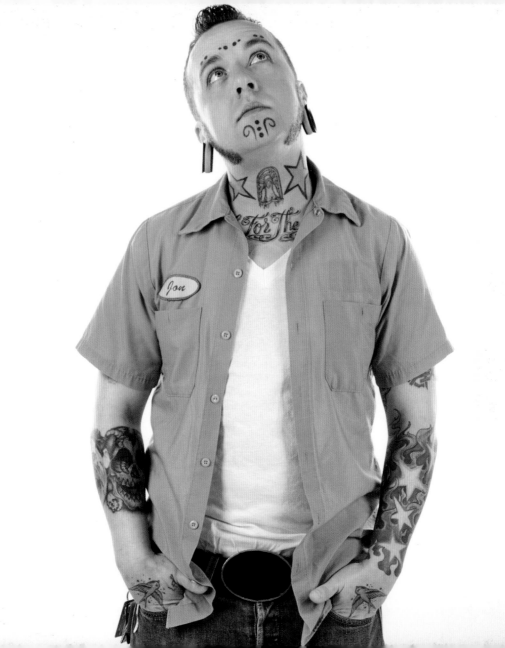

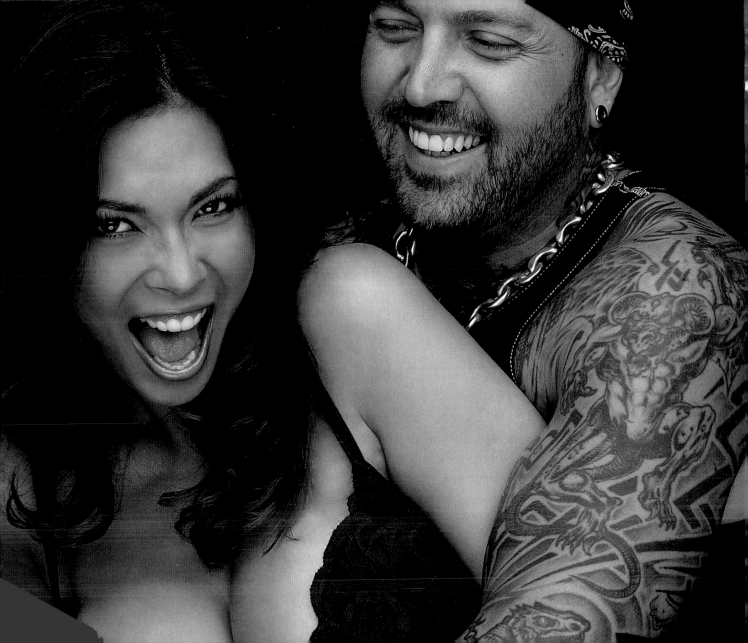